賽門・布洛德
Simon Braund 著

劉怡伶 譯

消失的

{ 80年影壇秘辛，名導、巨星、
鬼才編劇功敗垂成的幕後故事 }

偉大電影

The Greatest Movies You'll Never See

U0021251

消失的偉大電影

賽門·布洛德
Simon Braund 著

劉怡伶 譯

{ 80年影壇秘辛，名導、巨星、
鬼才編劇功敗垂成的幕後故事 }

The Greatest Movies You'll Never See

積木文化

消失的偉大電影 The Greatest Movies You' ll Never See

作者	賽門．布洛德 (Simon Brand)
譯者	劉怡伶
總編輯	王秀婷
責任編輯	李華
特約編輯	楊憶暉
版權	向艷宇
行銷業務	黃明雪、陳志峰
發行人	涂玉雲
出版	積木文化

104 台北市民生東路二段 141 號 5 樓
電話：(02) 2500-7696 ｜ 傳真：(02) 2500-1953
官方部落格：www.cubepress.com.tw
讀者服務信箱：service_cube@hmg.com.tw

發行　英屬蓋曼群島商家庭傳媒股份有限公司城邦分公司
台北市民生東路二段 141 號 2 樓
讀者服務專線：(02) 25007718-9 ｜ 廿四小時傳真專線：(02) 25001990-1
服務時間：週一至週五 09:30-12:00、13:30-17:00
郵撥：19863813 ｜ 戶名：書虫股份有限公司
網站：城邦讀書花園 ｜ 網址：www.cite.com.tw

香港發行所　城邦 (香港) 出版集團有限公司
香港灣仔駱克道 193 號東超商業中心 1 樓
電話：+852-25086231 ｜ 傳真：+852-25789337
電子信箱：hkcite@biznetvigator.com

馬新發行所　城邦 (馬新) 出版集團
Cite (M) Sdn. Bhd.
41, Jalan Radin Anum, Bandar Baru sri Petaling,
57000 Kuala Lumpur, Malaysia.
電話：+603-90578822 ｜ 傳真：+603-90576622

封面內文　美樂蒂
製版　上晴彩色印刷製版有限公司
2015 年 (民 104) 1 月 6 日 初版一刷 Printed in China.
售價　NT$599
ISBN 978-986-5865-74-0
版權所有　不得翻印

國家圖書館出版品預行編目資料

消失的偉大電影 / 賽門．布洛德
(Simon Brand) 作；劉怡伶譯 . –
初版 . – 臺北市：積木文化出版：家
庭傳媒城邦分公司發行，民 104.01
面； 公分 譯自：The greatest
movies you'll never see ISBN 978-
986-5865-74-0(平裝)

1. 電影 987.9　　103017496

目錄

簡介

1974 年夏天，環球影業的總裁席德．謝恩伯格（Sid Sheinberg）去了旗下一部電影的拍攝現場，就在美國麻省鱈魚角（Cape Code）的外海。他並不奢望這趟旅程輕鬆愉快。這部片子麻煩大了，原本 350 萬美元的預算眼看就要暴增三倍，而且進度嚴重落後。電影由資歷尚淺的年輕導演掌舵，開拍以來跌跌撞撞、緩不濟急，劇本瘋狂修改，劇組成員愈來愈失控，演員們再也無法忍受彼此，也對這部片毫無信心。「糟透了」是一位主要演員的評語，還有無比昂貴卻不見效果的特效。這位從學校輟學、之前只拍過一部長片的 27 歲導演也坦承，他曾想過從樓梯上一滾而下，好避免接下這檔差事。

暴怒的片廠高層虎視眈眈，承受極大壓力的謝恩伯格必須開除這位導演，終止這項計畫。不過導演史蒂芬．史匹柏（Steven Spielberg）對這部電影的信念以及執意完成它的決心，讓謝恩伯格動搖了，並決定留下來支持他。這是個明智的決定，1975 年的《大白鯊》（Jaws）不僅成為影史上最賣座的電影之一，同時也領軍跨入現代商業大片的時代，改變了好萊塢拍片與行銷電影的方式。不過歷史上還有很多片子，儘管還不致於像《大白鯊》那樣失控，卻沒這麼幸運。

一部片子要拍成，必須要條件齊備——好的劇本、適度的資金、發行網絡、演員的檔期、技術人員、合適的導演、影星可接受的精美預告片等等。其實，最後能登上大銀幕的電影都是一場奇蹟。當然，很多的片子都辦到了，甚至有很多令人無法理解的案例；最直接的例子有《教父三》（The Godfather III, 1990）、《金牌警校軍》（The Police Academy）的續集們，還有艾迪．墨菲（Eddie Murphy）近期的大作如《糯米正傳》（Norbit, 2007）、《大衛特大號》（Meet Dave, 2008）、《千字遺言》（A Thousand Words, 2012）等。不過有其他無數的電影，因為種種緣故在中途翻車倒地，連教人懷念或是哀嘆的機會都沒有。大部分被放棄的電影原因很簡單，因為有人睿智地知道把片子拍出來根本是浪費時間、精力，還有大把的鈔票。然而因為拍片過程中的奇異狂想，導致影片流產，是讓人深深惋惜的，因為它們代表的是執拗的藝術雄心、如夢般的奇觀，或讓人瞠目結舌的傻念頭。

就拿史丹利・庫柏力克（Stanley Kubrick）偉大的傳記電影《拿破崙》（Napoleon）來說吧，為了這部他迷戀多年的電影，他蒐集了拿破崙龐雜的物件、大量的背景資料，最後卻仍沒能實現。這部公認的鉅作遺珠，已經變成電影神話中撼動人心的一部分。在光譜中更瘋狂的那一端，則有智利大導演亞歷山卓・尤杜洛斯基（Alejandro Jodorowsky）英勇地嘗試改編法蘭克・赫伯特（Frank Herbert）經典科幻小說《沙丘》（Dune）的瘋狂計畫，實則為想像力的華麗爆發，只跟原著勉強拉上一點關聯。尤杜洛斯基還驕傲地宣稱，他從未讀過原著，也沒想過這麼做。你或許會想起這位曾拍攝令人炫目的迷幻西部片《鼴鼠》（El Topo）的導演，結合了最棒的塞吉歐・李昂尼（Sergio Leone）與搞砸的迷幻之旅，如果跟平克・佛洛伊德（Pink Floyd）、吉格爾（H. R. Giger）合作，再找來米克・傑格（Mick Jagger）、奧森・威爾斯（Orson Welles）、葛羅麗亞・史璜森（Gloria Swanson）、薩爾瓦多・達利（Salvador Dalí）當演員，會擦出什麼樣的火花？遺憾的是，我們永遠不會知道答案，不過可以保守地說，它會讓大衛・林區（David Lynch）1982 年嘗試重現小說的作品，看起來猶如《傑森一家》（The Jetsons）的動畫影集。

這場「WWTT」（What Were They Thinking：他們到底在想什麼？）比賽的競爭者眾，前幾名更是戰況激烈。領先者之一是傑瑞・路易斯（Jerry Lewis）的《那天小丑哭了》（The Day the Clown Cried, 1972），這部描述猶太人大屠殺的電影品味低劣，令人驚愕、作嘔。喜劇演員路易斯並不是個詮釋悲傷的名角，他在片中飾演馬戲團的小丑，表演滑稽動作引誘孩童走進毒氣室。片子拍好了，但是沒有發行。除非你有辦法進到路易斯那嚴密戒備的私人庫房，他在那裡保留了一支 VHS 帶，要看到這支片子的機會，跟看到本書所述其他片子一樣渺茫。不過，儘管《那天小丑哭了》是個嚴重走偏了的虛榮計畫，它至少順利畫完了分鏡表。其他 WWTT 電影就沒那麼幸運了，包括薩爾瓦多・達利與馬克斯兄弟（the Marx Brothers）原定的合作計畫；《北非諜影》（Casablanca, 1942）續集；還有俄羅斯作者導演瑟吉・艾森斯坦（Sergi Eisenstein）希望記錄墨西哥的歷史，卻沒有足夠的資金、連貫的劇本，也沒有如何促成這件事的清楚想法。他遇到的麻煩還有「史達林舅舅」（Uncle Joe Stalin），在肅清異己的心理下，史達林對艾森斯坦背棄祖國十分不滿。縱使史匹柏在拍攝《大白鯊》時遇到種種棘手挑戰，再壞也不會發生像艾森斯坦那樣，被血腥暴君送入古拉格勞改營（Gulag）的事嘛！

除了想像這些電影真能拍出來會是什麼模樣的單純樂趣之外，我們也可以推斷這些電影會如何影響參與者的事業，並回過頭來影響電影史的發展。以庫柏力克的《拿破崙》為例，這個艱鉅的挑戰計畫，會占用掉他幾乎整個 1970 年代初期的時間；也就是說，1971 年的《發條橘子》（A Clockwork Orange），這部在他往後的個人與專業生涯中影響重大、甚至影響了流行文化發展的電影，可能也就無緣問世了。同樣地，如果查理・卓別林（Charlie Chaplin）在 1930 年代拍成了拿破崙的傳記電影，他可能就不會在《大獨裁者》（The Great Dictator, 1940）再拍希特勒的故事。

奧森·威爾斯在他的後好萊塢時期，嘗試拍片且屢敗屢戰的故事可以寫滿一本書了。無論他是不是因為藝術理念受挫憤而離開好萊塢，或是如傳說中的，因為《大國民》（Citizen Kane, 1940）招致報業大亨威廉·魯道夫·赫斯特（William Randolph Hearst）對他與電影出資者的不滿而遭放逐，威爾斯數十年來大海撈針般持續為他眾多的拍片計畫尋求金援，不幸大部分的片子在漫長的折磨後皆長眠入土。重點是，這當中的任何一部影片都可能叫好叫座，讓威爾斯重拾主要投資者對他的信心。想像一下若是由威爾斯來拍《萬夫莫敵》（Spartacus, 1960）以及《成功的滋味》（The Sweet Smell of Success, 1957），會是何種光景。

比較近期的例子是，如果 1979 年的史蒂芬·史匹柏沒有改變心意，堅持拍攝外星人入侵的灰暗電影《魔光》（Night Skies），我們可能就看不到《E.T. 外星人》（E.T.）了，該片詩意的魅力以及童稚般的綺想，奠定了他接下來十年的作品風格。同樣地，戴倫·艾洛諾夫斯基（Darren Aronofsky）與法蘭克·米勒（Frank Miller）大膽地在《蝙蝠俠：元年》（Batman : Year One）中，重新定位這位「穿斗篷的戰士」，導致了一個有趣的困局。艾洛諾夫斯基與米勒攜手拍攝的如果是《天線寶寶》（Teletubbies），大部分的粉絲肯定會不計代價地想看，更別說是他們期盼已久的蝙蝠俠。遺憾歸遺憾，但我們想想，如果《蝙蝠俠：元年》真的拍成了，克里斯多福·諾蘭（Christopher Nolan）的《黑暗騎士》（Dark Knight）三部曲可能就永遠長留在「蝙蝠洞」了。

就某種意義上來說，這些電影代表的是另一種電影史觀。搭配才華洋溢的藝術家發想、設計的海報，讓每部電影都鮮活起來，同時凸顯了另一種魅力：儘管它們永遠不能登上大銀幕，不能發行藍光 DVD，或是出現在你的播放清單，但是它們的確存在。當你沉浸在每部影片消逝的故事中時，它們就存在於想像中，你可以看到它們在心靈之眼的投影。這樣一來，便能依照你的喜好完美播映，而不會因為劇本愚蠢的修改、片廠高層的插手、大量的重新剪接、差勁的演員、導演遭撤換而使影片遭受玷汙。從這個角度看，這本書就變成我們心中的「幽靈電影節」。

「拍電影就像是坐上驛站馬車，」史蒂芬·史匹柏曾經說，毫無疑問，他心裡想的是《大白鯊》。「一開始你會期望一趟很愉快的旅程，但一陣子之後，你只祈禱能夠到達目的地。」本書訴說的則是沒有下車的電影，是那些掉入溝渠、在懸崖邊緣犁田，或是注定走向籌拍地獄的無邊暗巷的電影。我們在殘骸中拾起這些脫軌的電影，並深思如果它們走到目的地的話會是何種景象。

編輯小筆記

- 在估算籌拍一部電影的預算時，我們多半會將《綜藝》（*Variety*）雜誌視為最可靠的消息來源。

- 在「國家」一項，指的是製片國家，而非電影拍攝的地點。

- 在「年度」一項，指的（或推估的）是電影完成後可能發行的時間，而非開拍的時間。

- 在「演員」一項，指的是曾正式受該片邀約的演員，而非根據傳聞。導演亦然。

- 文末之英文字母為該篇作者姓名縮寫，作者介紹請見第 250 頁。

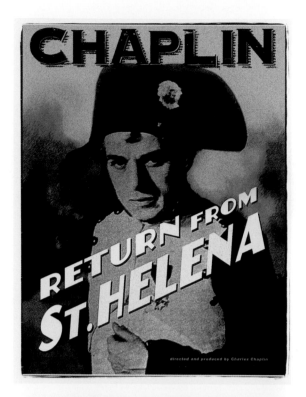

CHAPLIN

RETURN FROM ST. HELENA

directed and produced by Charles Chaplin

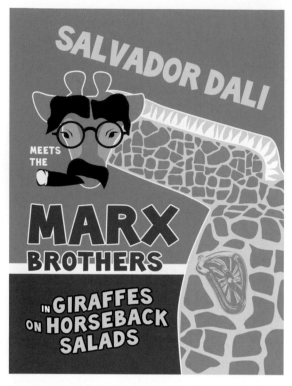

SALVADOR DALI

MEETS THE

MARX BROTHERS

IN GIRAFFES ON HORSEBACK SALADS

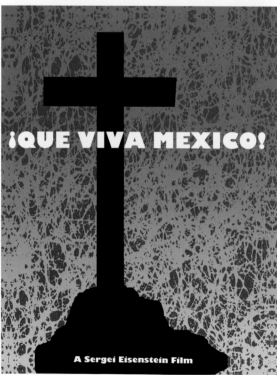

¡QUE VIVA MEXICO!

A Sergei Eisenstein Film

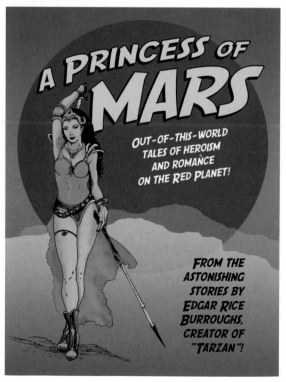

A PRINCESS OF MARS

OUT-OF-THIS-WORLD TALES OF HEROISM AND ROMANCE ON THE RED PLANET!

FROM THE ASTONISHING STORIES BY EDGAR RICE BURROUGHS, CREATOR OF "TARZAN"!

[chapter 1]

從二〇到五〇年代

The Twenties-The Fifties

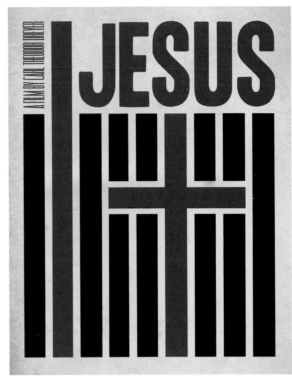

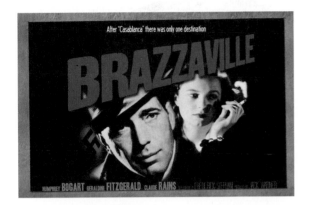

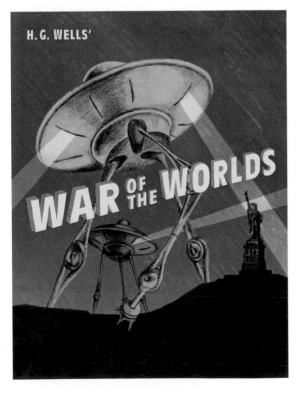

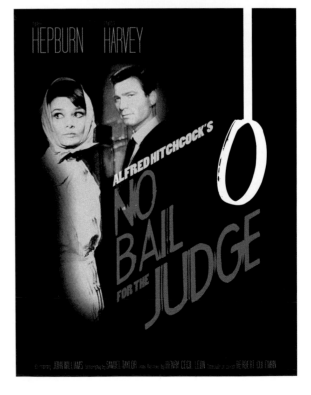

再見，聖赫勒拿島

RETURN FROM ST. HELENA

導演：查理·卓別林 ｜ **演員**：查理·卓別林 ｜ **年度**：1920-1930 年代
國別：美國 ｜ **類型**：喜劇 ｜ **片廠**：聯美（United Artists）

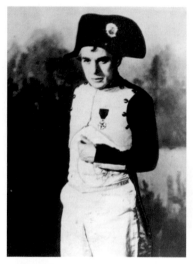

查理·卓別林

「最快樂的時光，就是當我人在片場，腦海裡有個構想或只是故事的梗概，並且感覺得出之後事情會水到渠成，」這位大明星（上，扮演拿破崙）這麼告訴《生活》（*Life*）雜誌。「只有在這個時候，我才會罷手。」

1952 年遭美國驅逐出境後，卓別林落腳瑞士日內瓦湖（Lake Geneva）畔的小鎮沃韋（Vevey），住在別墅裡。他的工作人員當中有一位古董專家，負責保管四大皮箱的拿破崙紀念物：制服、帽子、馬鐙、手套、銀器、書信等等。卓別林從 1920 年代初期就開始蒐羅這些東西，不過他心裡想的可不是這些紀念物品：數十年來他念茲在茲，要拍一部拿破崙傳記電影，由他領銜主演，並由超群絕倫的女主角，也是他一生中唯一珍愛過的女子，埃德娜·普文斯（Edna Purviance）飾演約瑟芬皇后（Empress Josephine）。

萬眾擁戴

我們很容易會認為，是 1920 年代臻至頂峰的聲望，與眾人的擁戴讓卓別林沖昏了頭。他無疑是個喜劇天才，但是有能力變身為劇情片演員嗎？事實上，卓別林是當真的，儘管這個計畫從未能實現，二十年來他始終念念不忘。這份迷戀其來有自，可追溯自狄更斯（Charles Dickens）筆下的倫敦街頭，還有他在 1890 年代經歷的貧困童年。「我幾乎不記得我有爸爸，也不記得他曾經跟我們住在一起，」他在 1964 年出版的自傳中寫道。「我媽媽說他長得很像拿破崙。」他記得媽媽對約瑟芬皇后有些癡迷，會為了他跟哥哥西德尼（Sydney）搬演拿破崙的生平故事。數十年後，卓別林與瑪麗·畢克馥（Mary Pickford）、道格拉斯·范朋克（Douglas Fairbank）以及導演大衛·格里菲斯（D.W. Griffiths）在 1919 年合組了製片公司「聯美電影公司」。在卓別林思索著拍片計畫並尋找演員時，拿破崙再度浮現他的腦海，不過，一開始他設定的主角是約瑟芬，而不是拿破崙。

然而，28 歲的普文斯「成熟」的韻味，無論幕前或幕後，都讓卓別林失去興致。隨著事業走下坡，她的信心大受打擊，還引發了酗酒問題。或許因為在工作與感情上拋棄了普文斯，出於罪惡感，卓別林希望能補償她。「在啟動我跟聯美的第一部片子之前，我想先宣告埃德娜是主角。」卓別林拒絕改編希臘經典劇作家尤瑞皮底斯（Euripides）的

海報設計：賽門·霍芬（Simon Halfon）

麗塔皇后？

埃德娜‧普文斯出局後，1920 年代晚期，卓別林一度想讓當時的太太麗塔‧葛雷（Lita Grey，上圖右）飾演喬瑟芬。不過 1927 年的兩起事件把這件事給搞砸了：阿貝爾‧岡斯（Abel Gance）推出史詩電影《拿破崙》（Napoléon）；還有，他跟葛雷離了婚。

作品《特洛伊女人》（The Trojan Women），把焦點轉向皇后。不幸地，這個角色並非普文斯的能力所及；而當卓別林進一步鑽研喬瑟芬的故事時，對她的興趣也減少了，但對拿破崙的興趣反倒增加。

1931 年，在《城市之光》（City Lights）的宣傳行程中，一位助理建議卓別林讀一本尚—保羅‧韋伯（Jean-Paul Weber）所寫的羅曼史小說，故事描述被流放到聖赫勒拿島的拿破崙。哥哥西德尼認為它可拍成很棒的家庭喜劇，於是大敲邊鼓，讓大明星心生買下電影版權的念頭。後來真正再推卓伯林一把的，是他在宣傳行程中遇見的英國首相溫斯頓‧邱吉爾（Winston Churchill）。邱吉爾十分仰慕拿破崙，對於電影中的喜劇成分甚感興趣，特別是一場男主角泡澡的戲。

令人背脊發涼的畫面

回到好萊塢，確定了電影版權，卓別林便開始與阿利斯泰爾‧庫克（Alistair Cooke）著手撰寫劇本。庫克因主持英國廣播談話節目「美洲通信」（Letter from America），和美國的電視節目「名片劇院」（Masterpiece Theater），而在兩地家喻戶曉。新聞記者出身的他，在與卓別林的一次訪談後持續長年的友誼。兩人合作初期，庫克拍下了卓別林模擬這個角色的照片及影片。「他把頭髮撥弄到前額，一手滑入胸前的口袋，狀似委靡不振而惆悵的皇帝，」他回憶說。「他開始跟自己說話，拋出一連串我沒聽過的法國將軍名字：貝爾特朗（Bertrand）、蒙托隆（Montholon），然後勃然大怒，揮舞手指對我控訴，朦朧的眼神瞬間變得冰冷嚴峻，激昂地發表高論痛陳英國政府對他在『這個小島』上的待遇。他睥睨的神情有如鑿刻的岩石。這段影片還在，看起來令人背脊發涼。」2010 年、庫克過世 6 年後，一段卓別林的家庭錄影帶在這位記者的遺物中被找到。這段 11 分鐘的影片

「媽，我把法國皇帝拍出來了！」

1930 年代，卓別林似乎曾考慮棄演拿破崙，請另一位演員接手。詹姆斯‧卡格尼（James Cagney，圖右）是個令人意外的選擇，他最為人知的角色是飾演硬漢以及幫派分子，而不是歐洲的獨裁者。在 1974 年出版的自傳《卡格尼看卡格尼》（Cagney by Cagney）中，這位演出《人民公敵》（The Public Enemy）的演員回憶起曾經接到卓別林的電話，熱切地想要「討論合作計畫，共度美好的一天。」滿心好奇的格卡尼接受了午餐跟打網球的邀約。「我從沒見這樣使盡渾身解數、施展魅力的人，」他回憶說。「但我感到他媽的無聊透了。」卓別林跟他談起劇本的情況，問他是不是有興趣。「我很客氣地跟他表明我沒有興趣。演拿破崙，就像我對演『小公子』（Little Lord Fauntleroy）那樣興趣缺缺。」

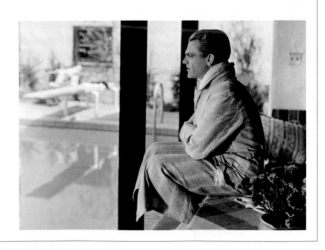

拍攝於 1933 年，也就是庫克開始創作拿破崙的劇本那年，不過未包括上述的那段畫面。

庫克說，劇本進展得很順利，直到有一天卓別林突然對他說：「這部拿破崙是個很棒的主意——對另外一個人來說。」後來他跟庫克再也沒動過劇本，也沒有談過這件事情。不過這位大明星沒有就此放下。1936 年，一心一意要打造出一部個可行劇本的卓別林，邀來約翰 · 斯特雷奇（John Strachey）[2] 共同合作，一有些有趣的構想跟著浮上檯面。他們的劇本相當倚重韋伯的著作書，完全不是我們可以預期的傳記電影。拿破崙強迫另一人當他的替身，留在島上，藉此逃離聖赫勒拿。回到巴黎之後，他並沒有尋求支援以求再度掌權。流亡中的拿破崙似乎已經蛻變成虔敬的和平主義者，夢想著團結整個歐洲，建立和平和諧的烏托邦新樂園，而非一個極權主義的超級大國。

危險暴君

卓別林跟斯特雷奇在 1937 年完成劇本，卓別林打算自己演出拿破崙並分飾另一個角色。「真正的拿破崙住在巴黎，在阿爾瑪橋（Pont de l' Alma）附近經營一個書報攤。」卓別林在1957年接受訪談時提到這段；該訪談於 1978 年由《邂逅》（Encounter）雜誌刊出。「他把賺來的錢都捐給寡婦跟老兵的孩子。1821 年 5 月 5 日，替身拿破崙病逝聖赫勒拿島。而如外界所知，他的遺體由英國海軍領取後送回法國，最後安葬在榮軍院（Les Invalides），所有的巴黎人都出席了這場國喪。這場群眾集會是個很棒的場景，也將是我電影的第一幕。」

「真正的拿破崙呢？他仍然忙著書報攤；那天生意非常好。送葬行列的大船緩緩地從塞納河駛過的時候，鏡頭平搖捕捉特寫，他喃喃自語：『我的死訊快把我逼瘋了！』」這個玩笑把卓別林逗得很樂，喜劇是他多麼擅長的啊！儘管他絲毫不懷疑的說：「這會是我電影的第一幕」，1957 年的卓別林已經不太可能再有將拿破崙搬上銀幕的抱負了。他年紀太大了，已不適合演出這個角色，也找到了充足的理由放棄這個二十多年前的計畫，也已把它修得面目全非。1938 年，卓別林把他的注意力轉向另一個更危險的暴君，這一次，他鬥志高昂地要完成這部電影。為執行這個他稱為「突如其來的變化」，卓別林把拿破崙有替身的奇想應用到了《大獨裁者》（The Great Dictator, 1940）。SB

接下來的發展……

儘管片廠高層的反對，卓別林仍執意回擊希特勒與反猶太主義。卓別林很可能是看了蘭妮 · 雷芬斯坦（Leni Riefenstahl）拍的《意志的勝利》（Triumph of the Will）後下定決心拍攝《大獨裁者》（下），而非因為電影評論家安德烈 · 巴贊（André Bazin）所說：卓別林對希特勒偷了他的八字鬍大為光火。

從拿破崙的拍片計畫裡，他已經得到了故事的種子：他一人分飾暴君阿登諾伊 · 興凱爾（Adenoid Hynkel）與軟弱的猶太理髮師兩角，然後兩人遭到誤認。

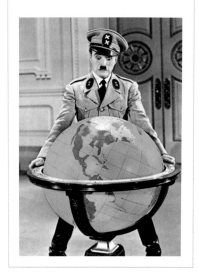

看得到這部片嗎？

1/10

艾倫 · 泰勒（Alan Taylor）2001 年的電影《國王的新衣》（The Emperor's New Clothes）呼應了卓別林版的拿破崙故事，伊恩 · 霍姆（Ian Holm）在片中飾演包括邦那巴（Bonaparte）在內的兩個角色，且波隆那的卓別林文獻資料庫中仍保存著卓別林與約翰 · 斯特雷奇所寫的劇本。不過隨著卓別林於 1977 年辭世，要看到它登上銀幕的機會幾乎等於零。

[1] 英國劇作家法蘭西絲 · 哈格森伯 · 納特（Frances Hodgson Burnett）所著的第一本同名兒童小說。

[2] 英國政治人物及作家，著有《俄羅斯礦業的勞工治理》（Workers' Control in the Russian Mining Industry）、《資本主義危機的本質》（The Nature of Capitalist Crisisg）。

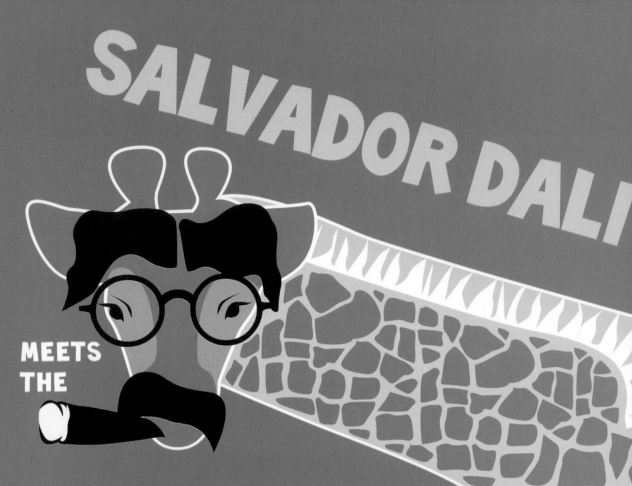

SALVADOR DALI

MEETS THE

MARX
BROTHERS

in GIRAFFES
on HORSEBACK
SALADS

馬背沙拉上的長頸鹿

Giraffes on Horseback Salads

導演：薩爾瓦多・達利（Salvador Dalí） | **演員**：馬克斯兄弟（The Marx Brothers）
年度：1930 年代 | **國別**：美國 | **類型**：喜劇 | **片廠**：米高梅（MGM）

1939 年，薩爾瓦多・達利拜訪了哈勃・馬克斯（Harpo Marx）在好萊塢的家，「哈勃一絲不掛，頭戴玫瑰花環，出現在名符其實的豎琴森林的中央，」達利有些誇張的寫道。「他像新版的 Leda[1]，愛撫著耀眼的白天鵝，一邊把起司做成的維納斯小雕像在豎琴的弦上磨碎，餵牠吃著。」赤裸見人所引發的騷動一點也不會讓哈勃難為情，達利的確拜訪了哈勃，兩人也稱得上是享受彼此的情誼。1936 年，他們在巴黎的一場派對上相識，也互相表示激賞。達利曾送哈勃一把豎琴當作耶誕禮物，豎琴上掛著叉子跟湯匙做裝飾，呼應著馬克斯兄弟的一場招牌演出：被偷的銀器從他的袖子裡如雨落下。哈勃則是回贈了達利一張他手指綁著緞帶演奏豎琴的照片，並表示只要達利來到洛杉磯，隨時歡迎他的造訪。

只是另一個對象

哈勃是銀幕上最受歡迎的喜劇演員之一，他是出身自紐約的街頭頑童、雜耍劇團的逃兵，沒受過什麼教育，很難讓人聯想他是卓越的超現實主義畫家的密友。不過在 1920 和 1930 年代，他是知名的「阿岡昆圓桌」[2] 一員，其他成員還包括桃樂西・派克（Dorothy Parker）、喬治・考夫曼（George S. Kaufman），以及塔露拉・班克黑德（Tallulah Bankhead）。而透過他浮誇的評論家友人──亞歷山大・伍考特（Alexander Woollcott），哈勃與蕭伯納（George Bernard Shaw）、薩默塞特・毛姆（Somerset Maugham）、阿諾・荀白克（Arnold Schoenberg）與諾埃爾・科沃德（Noël Coward）熟識。達利只是另一個他往來的對象。

達利很喜愛馬克斯兄弟，特別是哈勃。達利在他們無法無天的喜劇中看到超現實主義的本質。「藝術裡面沒有什麼需要去理解的，就像在喜劇電影裡也不需要去理解什麼，」他寫道。他把電影視為超現實主義自然的歸宿，也在 1929 年與路易斯・布紐爾（Luis Buñuel）合作了《安達魯之犬》（Un Chien Andalou），讓他進入超現實主義者的

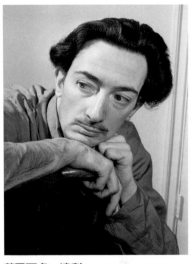

薩爾瓦多・達利

馬克斯兄弟的傳記作家喬・亞當森（Joe Adamson）寫到他們與超現實主義大師達利的合作時，引述格魯喬（Groucho）的話說：「這會是個很棒的結合。達利不太會說英文，哈勃也是。」

[1] 英希臘神話裡斯巴達國王 Tyndareus 的妻子。

[2] Algonquin Round Table。1919 到 1929 年間，紐約知名的作家、記者、評論家、演員每天中午齊聚於阿岡昆飯店，相互切磋、尋找靈感。

核心集團，並啟發了他對電影媒材的迷戀。

1937 年達利到了洛杉磯，希望能將超現實主義藝術滲透到主流文化之中。「我在好萊塢跟美國三位超現實主義者取得聯繫：哈勃·馬克斯、華德·迪士尼（Walter Disney）、以及西席·地密爾（Cecil B. DeMille），」他寫信告訴超現實主義的創始人安德烈·布賀東（André Breton）。「我想我已經適度地讓他們沉醉其中，希望超現實主義有機會能在此實現。」古怪的哈勃把他逗得很樂，達利深信哈勃已是盟友。在達利畫的其中一張肖像畫裡（左下圖），哈勃坐在豎琴旁，頭頂著蘋果跟龍蝦，斷掉的舌頭掛在琴架上。

採收侏儒

這位藝術家不滿意由別人代為傳佈超現實主義的信條，親自著手為馬克斯兄弟的電影寫劇本，於是誕生了《馬背沙拉上的長頸鹿》，想必讓大家都嚇破膽，因為它的內容實在太詭異了。除了馬克斯三兄弟外，劇本裡還有一位「超現實女子」，以及「西班牙商人 Jimmy」。故事很精簡，但充滿高度瘋狂的畫面。招搖的場景包括長頸鹿戴上防毒面具、哈波拿著巨大的捕蝶網採收小矮人，還有格魯喬飾演「商業界的濕婆神」，同時用好幾隻手接好幾支電話。達利用英語寫道：

> 超現實女子躺在一張六呎長的大床正中央，其他的賓客則坐在床的兩邊。在床上作為裝飾的，是哈勃捉回來的一群侏儒。每個侏儒站在有花草攀延裝飾的水晶底座上。侏儒像雕像般靜止不動，手拉著點亮的枝狀大燭台，每隔幾分鐘改變姿勢。在 Jimmy 的內心盈滿愛意的時候，格魯喬試圖在眼前侏儒的禿頭上敲開一顆堅果。這位侏儒看起來一點都不驚訝，滿臉微笑親切的不得了。晚餐時刻，屋內突然雷電交加，一陣狂風掃掉了桌上的東西；乾樹葉漩渦狀飛來，黏得到處都是。當格魯喬打開雨傘，雨開始慢慢落了下來。

若不提死掉的公牛或到處搗亂的羊群，這還有點像馬克斯兄弟的經典作品《鴨羹》（Duck Soup）。最後的大結局，是馬克斯兄弟安排的一場盛宴，需要用到四英畝的沙漠，清除當中的所有植物之後再鋪平成網球場，燃燒的矮樹叢變成四周的圍籬。火光四射的場地中進行著一場比賽，頭頂著石頭的選手，比賽誰腳踏車騎得最慢，同時，所有的參賽者都得蓄鬍。格魯喬靠在沙發上，懶懶地抽著菸，從一個造型像是船首的高塔上看著比賽的進行；同時哈勃「猶如現代尼祿般熱烈的」演奏著豎琴，穿著潛水衣的奇科則在一旁用鋼琴伴奏。「隨著太陽西下，」劇本如此作結：「一個交響樂團散置於通向高塔的通道，演奏著華格納風格般強烈的主題曲。」

達利這一回可是大張旗鼓地想要把他的藝術宣言帶進好萊塢的體制。達利的這番史詩規格是對好萊塢的正面宣戰，他一定知道片子不可能

哈勃在哈潑

達利為《哈潑時尚》（Harper's Bazaar）雜誌畫了一張哈勃的畫像，畫風令人想起 18 世紀法國畫家安東尼·華鐸（Antoine Watteau）的《航向賽希爾島》（L'Embarquement pour Cythère）。達利說，哈勃是好萊塢的太陽，葛麗泰·嘉寶（Greta Garbo）則是月亮。

接下來的發展……

當馬克斯兄弟持續邁向欣欣向榮的未來時，達利在好萊塢的發展卻蒙上了陰影：把超現實主義注入主流電影的願望，基本上一無所獲。他為希區考克 1945 年的驚悚片《意亂情迷》（Spellbound，左）創造了一個夢幻場景；不過讓他很悶的是，這個片段大多被剪掉了。他也為 1950 年由史賓塞‧屈賽（Spencer Tracy）主演的的電影《岳父大人》（Father of the Bride）設計了一個比較沒那麼知名的場景。儘管他另有電影提案，如用手推車，或者一被老鼠啃咬的孩子當主角，《岳父大人》已是他參與的最後一部好萊塢電影了。不過在 2003 年、他過世的十四年後，他在 1940 年代末與迪士尼合作的一部描述時間之神柯羅諾斯（Chronos）傳說的《命運》（Destino），榮獲奧斯卡最佳動畫短片提名。

拍得出來，也或許自大如他，並不這麼想。哈勃的反應沒有被記載下來，不過他對達利似乎不像達利對他那樣傾心。他在 1961 年出版的自傳中，隻字未提與達利的合作；而根據馬克斯兄弟傳記的作家喬‧亞當森（Joe Adamson）的說法，達利送的豎琴一直被收藏在家中遙遠的角落，最後淪至被丟棄的命運。

「行不通的啦」，是格魯喬對《長頸鹿》的評估；跟馬克斯兄弟簽約的米高梅老闆路易斯‧梅爾（Louis B. Mayer）因為「太超現實」，輕描淡寫的將它打了回票。我們只能想像，有預算在手又可以自由發揮的達利會拍出什麼樣的作品。只要能拍出一半他想像出的場景，這成果就會像《安達魯之犬》遇上巴斯比‧伯克利（Busby Berkeley），但這不會是一部好看的馬克斯兄弟電影。不斷獻殷勤的達利搞錯了一件事：馬克斯兄弟各自用他們獨特的方式，百無禁忌挑戰社會常規，且具有野蠻又暢快的破壞力。他們的喜劇之所以成功，因為對應的是規範嚴峻的社會背景。把他們置身在每個人都是瘋子的世界裡，他們便會消失得無影無蹤。SB

舞台上的長頸鹿

1992 年，劇團「電梯維修服務」（Elevator Repair Service）在紐約演出《馬背沙拉上的馬克斯兄弟》（Marx Brothers on Horseback Salad，上圖），希望能捕捉達利與兄弟檔聯手出擊的神采（包括那架豎琴）。特別的是，在《馬背沙拉上的長頸鹿》的劇本於達利的遺物中被發現的四年前，這齣舞台劇就已誕生。

2/10 看得到這部片嗎？

不太可能有人會去接手達利的工作，同理，也沒人會去接替馬克斯兄弟。不過當這個原來據信已經遺失的劇本在 1996 年於達利的文件中被找到，任何有錢、有遠見、有膽識的失心瘋不妨來挑戰一下。或許可以安排達米恩‧赫斯特（Damien Hirst）跟太陽馬戲團（Cirque du Soleil）來合作看看呢。

墨西哥萬歲！

QUÉ VIVA MÉXICO !

導演：瑟吉・艾森斯坦（Sergi M. Eixsensten）
演員：菲利克斯・鮑德拉斯（Félix Balderas）、馬丁・赫南德茲（Martín Hernández）、莎拉・賈西亞（Sara García）
年度：1932 ｜ 國別：墨西哥 ｜ 類型：歷史劇

瑟吉・艾森斯坦
導演在他的回憶錄中寫道，《墨西哥萬歲！》說的是「文化變遷的歷史，但不是依年代或世紀編年的垂直方式呈現，而是水平的：它是極為多元的文化舞台，在同樣的地域裡共存，不分你我。」

儘管當時政治氛圍冷峻，1930 年 4 月，俄羅斯大導演瑟吉・艾森斯坦發現自己受到好萊塢熱烈歡迎。但是不出幾個月，他的美國夢便破碎了。10 月與派拉蒙（Paramount）的合約終止之後，一部電影也沒拍成的艾森斯坦並不打算打道回府，跟他關係友好的卓別林雖然對於是否支持他的拍片計畫猶豫未決，仍把他介紹給社會主義作家厄普頓・辛克萊（Upton Sinclair）認識。被彼此的景仰之情沖昏頭的辛克萊，安排艾森斯坦、他的合作夥伴葛里格利・亞歷山卓夫（Grigori Alexandrov）、以及電影攝影師艾都瓦・堤塞（Eduard Tisse）去了一趟墨西哥。辛克萊、他的妻子與其他投資者組成的「墨西哥電影基金」（The Mexican Film Trust），出資拍攝一部富藝術性的旅遊紀錄片。辛克萊保守的營運經理、也是他妹婿的杭特・金布洛（Hunter S. Kimbrough）被推派為製片人，前提是他必須在墨西哥戒掉酗酒的習慣，免得跟滴酒不沾的艾森斯坦鬧翻。不過事後證明，這是他們最不須擔心的事。

拍片現場

辛克萊對拍電影的理解有限，更別說對導演有多少了解，不過他仍期望在三到四個月內拍完一部一個小時、無涉政治的電影。然而對艾森斯坦來說，他並不在乎實際的財務條件，更不在乎合約上的義務。
這位導演開始在墨西哥構想故事大全，當中含括了墨西哥千年的歷史，共分為 6 篇：序曲、阿茲提克與馬雅帝國、西班牙占領、殖民時期、革命時期，以及後記。他期望能毫無限制地發揮。1930 年 12 月 20 日，這場賭注高昂的大冒險出師不利，艾森斯坦、亞歷山卓夫與堤塞一抵達墨西哥，就遭到逮捕。後來才傳出墨西哥當局收到來自好萊塢的線報，指稱艾森斯坦將到墨西哥散佈反政府思想。不過艾森斯坦的隨身物品中沒有任何證據可以支持這樣的指控，於是他與他的同僚在幾天後獲釋，官方除鄭重道歉外，亦承諾全力支援他們的拍片計畫。
終於安頓下來之後，艾森斯坦花了很多時間與畫家芙烈達・卡蘿（Frida

海報設計：勞倫斯・齊甘（Lawrence Zeegan）

《恐怖的伊凡》（Ivan the Terrible）

艾森斯坦電影生涯中的厄運並未隨著《墨西哥萬歲！》落幕而畫下句點。1944 年《恐怖的伊凡》三部曲的首部曲獲得巨大成功，第二部曲卻因為史達林不悅而遭禁演，流產的第三部曲也幾乎被銷毀。

Kahlo）與迪亞哥‧里維拉（Diego Rivera）往來，受到啟發的艾森斯坦將他的電影描述為「移動的壁畫」（moving frescoes），同時對墨西哥的文化與政治益發著迷。電影拍拍停停，浮現各種狀況：生病、大雨、一名年輕女子因意外遭槍擊身亡，兇手是她參與演出的哥哥，兇槍則來自片場，為攝影師堤塞所屬。

電影毛片送到加州去處理，所以艾森斯坦自己從來沒見過。他的計畫變得愈來愈宏偉，辛克萊千金散盡，而清醒的（或許希望自己沒醒的）金布洛焦急地搓掌跺腳。1931 年 11 月，艾森斯坦還在拍片，辛克萊收到喬瑟夫‧史達林（Josef Stalin）發來的不祥電報，警告這位導演目前面臨叛國的指控。憂懼著回到莫斯科後的命運、又交不出闖蕩國外的成績，艾森斯坦怪罪金布洛讓拍片進度延宕，希望辛克萊可以在蘇聯與美國國務院間調停，讓他留下來繼續拍片。

史達林的干預

辛克萊的確為艾森斯坦出面向史達林辯護，不過那時候他自己也受夠了。他叫金布洛終止影片的拍攝，跟這些俄國人回到美國。帶回國的膠捲估計有 17 萬到 25 萬英尺（30 到 40 個小時）。艾森斯坦連他心中的革命版本都還沒拍到，儘管他已經說服墨西哥軍方免費提供 500 位士兵、1 萬支槍，以及 50 支大砲。

原本的打算是讓艾森斯坦將現有的影片，剪輯成接近商業電影長度的劇情片。辛克萊考慮送一份適合投影的拷貝到蘇聯，讓艾森斯坦工作，不過他很機靈地保留了母帶。結果情況急轉直下，變成鬧劇一場。艾森斯坦在寄給辛克萊的一箱行李裡頭，惡意的放進了嘲諷耶穌的漫畫、色情刊物還有同性戀的圖畫，古板的辛克萊在海關打開這箱東西時大為震驚，從此拒絕再跟艾森斯坦溝通。因為再入境美國的簽證已經過期，艾森斯坦、阿萊克桑德夫、堤塞於是卡在美墨邊境，在靠近德州的拉雷多（Laredo）被監禁了好幾個星期。後來他們得到 30 天的入境

封鎖十字架

蘇聯嚴格禁止描繪所有違背政治體制的信仰，因此在艾森斯坦早期的電影中，宗教性的影像總是晦澀不明，而在墨西哥拍攝的作品讓他得以盡情發揮。

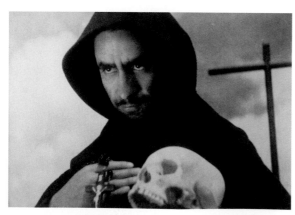

許可，之後必須被遣返莫斯科，那個讓艾森斯坦發愁的目的地，因為史達林已經展開肅清共產黨員的行動。

鬥牛與浪漫悲劇

與此同時，金布洛帶著膠捲回到美國。在被驅逐出境前，艾森斯坦匆匆地在紐約看了一眼毛片，自此之後無緣再見。辛克萊網羅了一家發行商索爾・萊瑟（Sol Lesser，之後專門製作小成本的西部片與泰山系列電影）協助回收他們的投資，把大量的素材修剪成一支 17 分鐘的短片（Death Day, 1934）跟兩支 70 分鐘和 55 分鐘的劇情片（Thunder over Mexico, 1933 以及 Eisenstein in Mexico, 1933）。

已拍好的素材包括：馬雅人在猶加敦州（Yucatán）的連續鏡頭，作為開場畫面；在西班牙人占領前的特萬特佩克地峽（Tehuantepec），舉辦節慶活動「桑冬加舞」（Sandunga）時發生的求愛與結婚的戲碼；西班牙占領時期，宗教節日中的鬥牛活動；一個浪漫的悲劇以及勞工階級為「龍舌蘭」（Maguey）奮起暴動；還有結尾的 20 世紀的「亡靈節」（Day of the Dead）慶祝活動。而還未拍攝的「女兵」（Soldadera）段落，則是聚焦 1910 至 1920 年代革命時期中的女性士兵。

這些場景都盡可能照著艾森斯坦的原意重建，這些如紀錄片般的片段與驚人影像描述的是墨西哥的神話、民間故事與政治、社會、文化演進的漫長壯遊詩篇，令人感傷亦復狂熱。儘管看起來精彩，但我們遠遠無法從這些片段正確估量艾森斯坦所預見的戲劇張力，因為影片既未拍完，也沒有機會進入剪接。如他事後在給女劇作家友人薩兒卡・菲爾特（Salka Viertel）的信上所抱怨的：「電影又不是香腸，哪一段吃起來味道都一樣。」

艾森斯坦曾公開宣稱，他對這部影片已經興趣全失；然而私底下，這是他永遠的遺憾與悔恨，因不堪的政治與財務現實，加上他拒絕妥協而無法完成的天才之作。對艾森斯坦而言，一度歡快的探險時期，最後變成糾纏他餘生的一場噩夢。AE

接下來的發展……

回到俄羅斯的艾森斯坦飽受憂鬱症所苦，重返學校教書。後來在 1937 年以《白靜草原》（Bezhin lug）復出影壇。史達林改變了他對導演的立場，批准他拍攝俄羅斯英雄《亞歷山大・涅夫斯基》（Alexander Nevskiy，下）的傳記電影。1939 年，艾森斯坦獲頒列寧勳章（Order of Lenin），接著開始拍攝命運多舛的《恐怖伊凡》三部曲（見對頁上圖）。他的健康突然快速惡化，1948 年因心臟病過世，得年 50 歲。

0/10

看得到這部片嗎？

傳記作家瑪麗・西頓（Marie Seton）根據艾森斯坦的筆記，將影片剪輯出一部 Time in the Sun；1969 年，紐約現代美術館（Museum of Modern Art）將數千呎的毛片送回蘇聯。1979 年，葛里格利・亞歷山卓夫重新剪輯毛片後推出 ¡Qué viva México！ —Da zdravstvuyet Meksika！但這些都絕不會是艾森斯坦原本想像的模樣。

A PRINCESS OF MARS

OUT-OF-THIS-WORLD
TALES OF HEROISM
AND ROMANCE
ON THE RED PLANET!

FROM THE
ASTONISHING
STORIES BY
EDGAR RICE
BURROUGHS,
CREATOR OF
"TARZAN"!

火星公主

A PRINCESS OF MARS

導演：鮑伯·可蘭培德（Bob Clampett） | **年度**：1936 | **國別**：美國 | **類型**：科幻片 | **片廠**：米高梅

《火星公主》原本能成為影史上第一部動畫長片的，如果米高梅高層看到年輕準導演交出的試片片段後，仍忠於他們的直覺反應的話。不過情況並非如此，使得這份殊榮落到《白雪公主》（Snow White and the Seven Dwarfs, 1937）身上，這個好萊塢的里程碑，為接下來幾個世代的迪士尼電影以及美國動畫片的調性與風格定下基準。《火星公主》則在 1931 到 2012 年間經歷漫長的籌拍地獄而奄奄一息，最後終於轉型成大製作的真人動作片《異星戰場：強卡特戰記》（John Carter），登上大銀幕。

行星羅曼史

埃德加·萊斯·布洛斯（Edgar Rice Burroughs）最為人知的身分是泰山（Tarzan）的創造者，小說首先於 1912 年出版。泰山的叢林歷險出版了 20 餘本小說，1918 年埃爾莫·林肯（Elmo Lincoln）飾演的泰山首度登上銀幕後，隨後出現了至少 90 個電影版本（還有無數的廣播劇、電視劇、舞台劇、漫畫、影片跟電腦遊戲）。不過布洛斯同時也是科幻、奇幻、西部，以及浪漫冒險歷史小說的多產作家。他的眾多作品，包括「普路希達」（Pellucidar）系列、水星系列、月球系列，還有十餘部以火星為場景的「行星羅曼史」，被統稱為「火星系列」（Barsoom）小說，叫好叫座的程度唯有泰山可匹敵，對其他 20 世紀的科幻小說家亞瑟·克拉克（Arthur C. Clarke）、雷·布萊伯利（Ray Bradbury），以及羅伯特·海萊因（Robert Heinlein）等人也產生極大的影響力。

跟隨著布洛斯聚焦星空的知名粉絲，包括廣受喜愛的宇宙論學家卡爾·薩根（Carl Sagan）。打從美國內戰退役的上校強卡特在 1912 年抵達垂死的火星開始，讀者便完全被征服了。該系列小說一直到 1950 年代都十分受歡迎，之後因風潮的轉變以及科學的新發現才逐漸退燒。

1912 年 2 月，《火星公主》首先以「月光下的火星」（Under the Moons of Mars）系列漫畫為題在 *The All-Story* 雜誌出版，1917 年

鮑伯·可蘭培德

經典動畫「樂一通」導演，以及「金絲雀」（Tweety Pie）與「豬小弟」（Porky Pig）的創作者。1913 年出生於加州，5 歲就開始畫畫，12 歲開始自製短片。從高中輟學後的他自己摸索做出米老鼠娃娃，因為品質太好，而讓迪士尼同意他販售。

布洛斯的天賦

儘管許多點子現在看來已不合時宜，布洛斯的「火星系列」故事仍臻至科幻小說的里程碑。首先，他據信是第一位發明外星人語言的作家。對 Barsoom 的描述充滿豐富的細節，從地理、花卉、動物，到文化、建築、政府組織，以及這個星球上各個富有情感的種族的科技發明。技藝高超的想像力，堪稱無人能敵。

*1 說話結巴的豬小弟在卡通結束時都會出來說這句話。

獨立出版為小說。故事背景設定在 1866 到 1876 年間，由南部聯邦軍官變成探勘員的主人翁強卡特主述，他在與敵對的印地安人對峙時，突然間被祕密地從神聖洞穴傳送到火星，火星人將那裡稱作「Barsoom」。榮譽感、勇氣、強大的力量、使用武器的技巧、威風凜凜的氣勢，還有鋼鐵般的灰色眼珠，讓強卡特成為從惡棍 Tal Hajus 手中救出受難公主 Dejah Thoris 的人選。強卡特也讓這個空氣逐漸稀薄的「大氣行星」（atmosphere plant）恢復生氣，並捲入文明的紅火星人以及野蠻好戰的六臂綠火星人間的暴力衝突。

樂一通（Looney Tunes）

1931 年，當時還是實習動畫師、也是布洛斯的粉絲鮑伯·可蘭培德，向作者提議將《火星公主》拍成動畫長片。儘管他當時還很稚嫩，布洛斯仍給予誠摯的祝福。可蘭培德是華納兄弟與米高梅動畫部門的創辦人休·哈曼（Hugh Harman）與魯迪·伊辛（Rudy Ising）的入門弟子，在華納的友人以及布洛斯的兒子約翰·柯曼·布洛斯（John Coleman Burroughs）的協助下，獨自投注了五年的時間。「當時我們探索的是未知的領域，沒有任何動畫片可以告訴我們該怎麼做。」1936 年，布洛斯父子跟米高梅高層看了測試版的預告片後大為欣喜，主動願意以系列電影的形式發行。但以美國發行商為對象的試片慘敗收場。儘管小說大受歡迎，電影版卻被認為太過複雜，不適合兒童，對成人而言又過於幼稚、異想天開，使得對開發泰山系列卡通更有興趣的米高梅決定收手。那時，可蘭培德創造的角色在華納兄弟身價水漲船高，他是「樂一通」團隊不可或缺的一員，也注定將成為導演。在更急迫的工作催促下，他被迫放下《火星公主》，自此再也沒有回過頭了。「我已經失去了我的熱情，」他坦承。

「結……結束了，各位！」
（TH-TH-THAT'S ALL, FOLKS！） [1]

「這只是鉛筆畫，之後我們會上色，然後用在各種場景上，」可蘭培德解釋他為《火星公主》畫的草圖。「這是跟火星人打鬥的畫面。那個年代，要讓筆下的人物動起來是一件大工程。」當初這部片的動畫師未能交出成績，更加確立了他後來在動畫史上的地位。可蘭培德 17 歲的時候就協助傳奇大師弗列茲·弗列朗（Friz Freleng）製作《梅里小旋律》（Merrie Melodies）第一部的卡通短片（Lady, Play Your Mandolin!, 1931）；創造了「豬小弟」，並與泰克斯·艾弗瑞（Tex Avery）、強克·瓊斯（Chuck Jones）一同成為華納兄弟首創的動畫部門的一員。在影壇的他一直走在動畫界的尖端，之後再以開創電視偶劇而備受讚譽。

1970 年代，布洛斯的孫子丹頓（Danton）在埃德加·萊斯·布洛斯公司（Edgar Rice Burroughs Inc.）的文獻資料中發現了電影測試片，以及約翰·柯曼·布洛斯為這個計畫設計的雕塑與圖稿。網路上都可看得到這些圖稿、模型以及動畫的樣本。

毫無動靜的玄機

泰山一直深受觀眾喜愛，強卡特數十年來卻毫無動靜。一般認為，特效鬼才雷·哈利豪森（Ray Harryhausen）在 1950 年代有意將火星系列小說拍成電影。這真是天作之合：哈利豪森十多年來大紅大紫的電影：《原子怪獸》（The Beast from 20,000 Fathoms, 1953）、《地球對抗外星人》（Earth vs. the Flying Saucers, 1956）、《辛巴達七航妖島》（The 7th Voyage of Sinbad, 1958）首創結合真人演出（live action）及停格動畫（stop-motion），激發觀眾渴望看到更多的怪獸與科幻電影。可惜這個構想無疾而終，自此消失在雷達中。1980 年代，馬力歐·卡薩（Mario Kassar）與安德魯·瓦吉那（Andrew G. Vajna）[2] 看好布洛斯的冒險小說，覺得它有吸引「蠻王科南」（Conan）[3] 觀眾的潛力，甚至有機會跟《星際大戰》（Star Wars）打對台，遂替迪士尼取得電影版權，並邀請湯姆·克魯斯（Tom Cruise）飾演強卡特。導演傳出由約翰·麥提南（John McTiernan）[4] 擔任，不過當時的科技不足以應付這項挑戰。1980 年代末，振興迪士尼垂死動畫部門的總裁傑弗瑞·卡辛堡（Jeffrey Katzenberg）其實有意讓這個計畫復活，不過隨著持續拖延，版權再度回到布洛斯一家手中。

另一位小說忠實粉絲是《神鬼傳奇》（The Mummy）《魔蠍大帝》（Scorpion King）系列電影的製片詹姆斯·賈克斯（James Jacks）。他說服派拉蒙影業買下版權，並邀請《入侵腦細胞》（The Cell）的編劇馬克·波多賽維奇（Mark Protosevich）跨刀，將《火星公主》改編成《異星戰場：強卡特戰記》（John Carter of Mars）。2004 年，電影公司宣布由羅伯特·羅里奎茲（Robert Rodriguez）擔綱導演，並展開前製。後來導演再改成凱利·康倫（Kerry Conran），再三度更改為強·法夫洛（Jon Favreau）。最後派拉蒙決定專心強打《星際爭霸戰》（Star Trek），便放棄了小說版權。2007 年迪士尼再度取得版權，並網羅皮克斯（Pixar）的安德魯·史坦頓（Andrew Stanton）迎接這個計畫回家。AE

0/10 **看得到這部片嗎？**
目前沒有任何拍攝動畫版的《火星公主》的計畫。這倒也不令人驚訝，因為《異星戰場：強卡特戰記》這部讓迪士尼預算爆表的真人演出版本，一眨眼就下片了。儘管全球票房達到 2 億 1 千萬美元，迪士尼宣布他們預期該片將慘賠 2 億美元，榮登影史上最昂貴的失敗作之一。

接下來的發展……

泰勒·基奇（Taylor Kitsch，下圖）主演，同時網羅眾多實力派演員諸如莎曼珊·莫頓（Samantha Morton）、馬克·史壯（Mark Strong）、希朗·漢德（Ciarán Hinds）、多明尼克·魏斯特（Dominic West）、詹姆斯·鮑弗（James Purefoy）、威廉·達佛（Willem Dafoe）的《異星戰場：強卡特戰記》（2012）由安德魯·史坦頓執導，上映後毀譽參半，因為劇中角色不為人知而遭滑鐵盧。強卡特對當代的觀眾來說，顯然不具任何意義。

*2 「卡洛可」（Carolco）製片公司的創辦人，以及《藍波》（Rambo）與《終結者》（Terminator）系列電影的製片。
*3 即 1982 年由阿諾·史瓦辛格（Arnold Schwarzenegger）主演的《王者之劍》（Conan the Barbarian）的主角。
*4 約翰·麥提南後來以《終極戰士》（Predator）、《終極警探》（Die Hard）享譽影壇。

布拉薩

BRAZZAVILLE

演員：亨弗萊・鮑嘉（Humphrey Bogart）、潔拉丁・費茨傑拉德（Geraldine Fitzgerald）、克勞德・雷恩斯（Claude Rains）｜**年度**：1943｜**國別**：美國｜**類型**：劇情片｜**片廠**：華納兄弟（Warner Bros.）

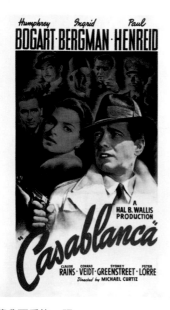

讓我再看妳一眼

令人欣慰的，華納兄弟拒絕了德烈克・史戴方尼的處理手法。「當 Rick 變身成祕密警察的特務時，觀眾對他的立場以及人格的興趣會消失一大半。」受聘評估史戴方尼的構想的菲德瑞克・浮士德（Frederick Faust）寫道。與艾波斯坦兄弟檔攜手寫出首部電影的霍華德・科克（Howard Koch），在 1980 年代寫出《重返卡薩布蘭加》（Return to Casablanca）的劇本，不過也被華納打回票；2012 年又再度出現劇本將重新復活的傳聞。

1942 年《北非諜影》的最後一幕很完美：跑道上閃耀著燈光；飛機噗噗啟動；Rick（亨弗萊・鮑嘉飾）拉近 Ilsa（英格麗・褒曼〔Ingrid Bergman〕飾）淚流滿面的臉；他放手讓她走：「讓我再看妳一眼，寶貝。」不管你對這個結局是不是有意見，當 Rick 與 Renault 局長（克勞德・雷恩斯飾）從容走開、思索著「一段美好友誼的開端」時，你肯定想知道接下來會發生什麼事。而你差點有機會可以知道答案呢！

整個歪掉

在電影大獲成功後，華納兄弟計畫拍續集，片名暫定為《布拉薩》，以呼應電影終場時雷恩斯對鮑嘉說的：「在布拉薩有個自由法國的駐防地。我可以透過朋友弄到通行證。」製片廠老闆傑克・華納（Jack Warner）想把編劇工作交給《北非諜影》劇本主要的催生者、雙胞胎兄弟檔菲力普與朱利斯・艾波斯坦（Philip and Julius Epstein），但他們拒絕了。「我們已經厭倦，」朱利斯回憶道：「其實我們一開始沒那麼喜歡《北非諜影》，且在其中已使盡渾身解數。」

當時好萊塢充斥著受金錢召喚的小說家及劇作家，如雷蒙・錢德勒（Raymond Chandler）、威廉・福克納（William Faulkner）、克利佛・歐德茲（Clifford Odets）等等。所以當劇本改由 1936 年《飛俠哥頓》（Flash Gordon）系列電影的導演來寫時，大家都很好奇他會端出什麼菜。話雖如此，菲德烈克・史戴方尼（Frederick Stephani）寫的劇情大綱，開場的感覺還不賴：

從《北非諜影》結束的地方開始──場景在機場。雷恩斯下令捉拿「嫌疑慣犯」，他自己跟鮑嘉一同坐進車中。抵達鮑嘉的住處時，他們發現德國特使團已經在等候他們。他們要求雷恩斯逮捕鮑嘉，或是交由他們來審問。鮑嘉寧願被捕，雷恩斯露出微笑……

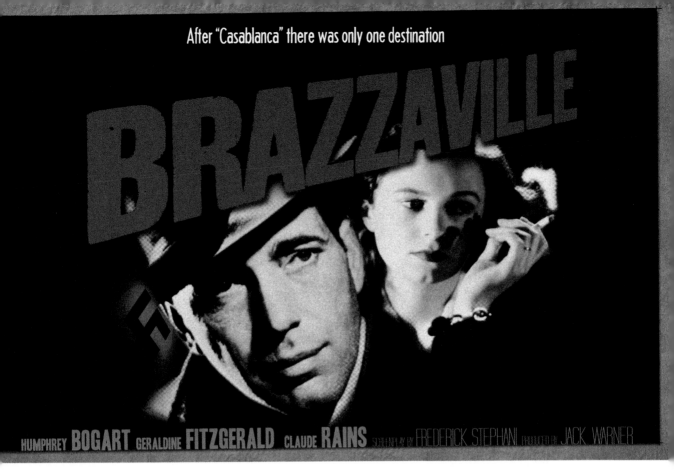

After "Casablanca" there was only one destination

BRAZZAVILLE

HUMPHREY BOGART GERALDINE FITZGERALD CLAUDE RAINS SCREENPLAY BY FREDERICK STEPHANI PRODUCED BY JACK WARNER

*1 歐戰期間最知名的美豔女間諜。

之後，故事的發展愈來愈歇斯底里、整個歪掉：Rick 並非有著晦暗過去的夜總會老闆，而是一名臥底探員，為盟軍入侵北非作準備。沒錯，整個憤世忌俗、醉鬼跟心碎的形象，都是唬弄納粹的手段，而 Renault 局長在暗中一直都是個大好人！那些讓劇中人物不朽的缺陷，都成了一場騙局。

Ilsa 跟她為自由奮戰的情人 Victor（保羅·亨雷〔Paul Henreid〕飾）的進展呢？ Victor 很快就過世了，讓 Ilsa（據傳將改由潔拉丁·費茨傑拉德飾演）得以跟著 Rick 到丹吉爾（Tangier）。Rick 偽裝成黑市商人，試圖滲透作亂的納粹黨人。不過在丹吉爾，真愛的進展不比在卡薩布蘭加順遂。Rick 為執行計謀，必須跟與納粹同謀的 Maria（西班牙版的 Mata Hari[1]）發生關係。Rick 無法對 Ilsa 說出一切，否則將拆穿臥底的真相；如此遙遙呼應了首集的情境，同樣地，決心放手讓 Rick 追尋崇高的理想。但 Maria 也愛上了 Rick：在與納粹首領攤牌的最後一刻，Maria 為 Rick 擋下子彈身亡。

一艘即將返航的美國船艦在畫面在上淡出。終於得到幸福的兩位愛人站在甲板的扶手旁，看著非洲的海岸逐漸遠去。這是好萊塢典型的淡出手法，卻非 Rick 與 Ilsa 的終點。他們注定要被拆散，如此，才能永遠擁有巴黎。SB

2/10 **看得到這部片嗎？**

希望不會。重拍《北非諜影》的商業效益還比較高。不過原版電影的確啟發了一部續集：麥可·華許（Michael Walsh）1998 年的小說 As Time Goes By。1997 年，鮑嘉的兒子史蒂芬（Stephen）將自己融入情節創作了一部小說，也是用這個書名。

海報設計：賽門·霍芬（Simon Halfon）

耶穌

JESUS

導演：卡爾·希奧多·德萊葉（Carl Theodor Dreyer）｜ **年度**：1949
預算：三到五百萬美元 ｜ **國別**：以色列 ｜ **類型**：歷史劇

卡爾·希奧多·德萊葉

「自從德軍占領丹麥後，我沒有一天不想到我的耶穌電影」，德萊葉在 1967 年的一個訪談中表示。

1940 年 4 月 9 日，德國迅雷不及掩耳地入侵丹麥，之後的統治雖還不至於高壓恐怖，不過對丹麥導演卡爾·希奧多·德萊葉的作品及餘生卻有十分深遠的影響。德萊葉一直想拍一部描素基督生平的電影，在他的國家落入納粹之手時，他領悟到：生在加利利（Galilee）的猶太人耶穌，同樣生活在被占領中的國度。從那個時候開始，執著以寫實手法描繪耶穌的德萊葉走訪了美國、「聖地」耶路撒冷進行研究並撰寫劇本。他甚至把所拍攝的其他電影當作實驗，為此生代表作作準備，甚至還學了希伯來文。

拙劣裁縫的假人

德萊葉早期的電影時常關心基督教、敬神或超自然議題，但後來對於自己在《撒旦日記》（Blade of Satans bog, 1921）裡描繪耶穌的方式流露不滿，尤其當時他堅信耶穌膚色白皙，他形容那部電影猶如「拙劣裁縫的基督假人」。對部分觀眾來說，在電影裡扮演耶穌就是大不諱的事；當大眾普遍認可文藝復興時代藝術家眼中的基督時，德萊葉也不想背離此形象。

德萊葉新電影裡的主角不是抽象又不可知的耶穌。他感興趣的是人，而不是神。儘管下定決心完全由基督教教義中尋找素材，他還是有兩個重要目標。首先是從人類的角度來檢視耶穌：在加利利成長的他，如何對於身而為人卻擔任救世主能有靈性上的理解。第二，將耶穌呈現為猶太人，並強調害死耶穌的不是同為猶太人的夥伴，而是被羅馬當局視為造成朱迪亞（Judea）[1] 治理危機的革命分子的危險同謀。

德萊葉終其一生都是堅定的反猶太主義的反對者，特別是他 1922 年的《彼此相愛》（Die Gezeichneten），該片描述俄羅斯的猶太人在 1905 年革命後逃離大屠殺的過程。他在 1930 年代初期開始構想耶穌的劇本，不過一直裹足不前，到戰後才真正成形。

1933 年，他向曾經贊助他拍攝經典之作《聖女貞德受難記》（La passion de Jeanne d'Arc, 1928）的法國興業銀行電影公司（Société

[1] 朱迪亞為古代羅馬所統治的巴勒斯坦南部。

海報設計：戴米恩·雅克

JESUS

A FILM BY CARL THEODOR DREYER

Générale de films）提案。興業同意出資，但要求電影在歐洲拍攝，德萊葉拒絕了，他早已決定片子要拍得盡可能忠於真實，這表示必須到「聖地」實景拍攝。

在德軍占領期間，德萊葉持續從事新聞記者的工作，一邊籌拍新片。1943 年德國宣布戒嚴，局勢急遽惡化。同年，電影《憤怒之日》（Day of Wrath）發行，場景設定於 1620 年代的丹麥，描述馬丁路德教派的獵巫行動。《憤怒之日》被解讀為隱喻納粹迫害猶太人，德萊葉否認，卻仍被說服離開丹麥，前往中立國瑞士，持續在戰時為電影《耶穌》的籌拍努力。1945 年戰爭一結束，他立即啟程前往紐約、兒子艾瑞克的住處，利用公共圖書館進行研究。《憤怒之日》1948 年於美國首映時，德萊葉二度前往紐約，希望找到美方的資助。

1949 年，美國劇院經理人貝萊文·戴維斯（Blevins Davis）來到哥本哈根的克倫堡（Kronborg castle）製作新戲《哈姆雷特》（Hamlet），因為莎士比亞是以克倫堡作為埃爾斯諾城（Elsinore）的原型。當時德萊葉正在拍紀錄短片《莎士比亞與克倫堡》（Shakespeare og Kronborg）。碰面後，戴維斯允諾提供資金，讓德萊葉走一趟以色列。一段詭譎關係自此揭開，並在接下來的二十年裡，逐漸磨光了德萊葉實踐熱血計畫的鬥志。

潛在的救星

戴維斯回到美國，德萊葉啟程前往以色列。任務完成之後，德萊葉旅行到戴威斯在密蘇里的農場，專心寫劇本。戴維斯是美國國家戲劇學會（American National Theatre and Academy）董事會的成員，而就在兩年之前，他娶了比他年長 30 歲的富有女子為妻，不過在他們度完蜜月後不久，她就過世了。他也是杜魯門（Harry S. Truman）總統一家的友人。德萊葉在農場待了 6 個月，終於完成第一版的電影劇本。

不過資金一直沒有著落，戴維斯顯然失去了興趣。令人不解的是，雖然兩人並沒有簽過合約，德萊葉決心忠於戴維斯，即使在有其他可能的資金來源時，仍堅持讓戴維斯參與其中。其中一位金主是英國片商藍克（J. Arthur Rank），是個虔誠的基督徒。戰後的英國影壇欣欣向榮，德萊葉差點把握到這個良機，拍攝蘇格蘭皇后瑪麗的故事，不幸這個計畫最終夭折。1953，丹麥政府發給他一筆獎助金，讓他到倫敦的大英博物館（British Museum）進行研究，德萊葉相信那裡有世界最棒的巴勒斯坦文物館藏。不過，與藍克的討論最終沒有任何成果。1955 年，經營丹麥「達格瑪電影院」（Dagmar cinema）有成的德萊葉，湊足了錢可以再跑一趟以色列。他決心要在那裡拍片，啟用真正的猶太以及義大利裔的演員。他把好幾箱的研究資料及照片堆在耶路撒冷的倉庫裡，確信自己會回來拍片。德萊葉也跟班特，梅爾奎（Bent Melchior，1969 年時成為丹麥的首席拉比）學了希伯來文，語言能力精進的他甚至很認真地考慮整部片都用希伯來文拍攝。

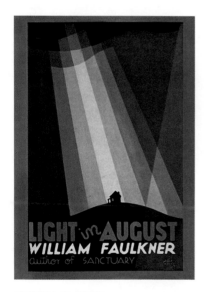

德萊葉未完成的夢

戰後，德萊葉有許多無法完成的計畫。他曾籌拍的片子包括：改編威廉·福克納的 Light in August（上）以及 As I Lay Dying──他認為這是一齣苦樂參半的喜劇；亨利克·易卜生（Henrik Ibsen）的 Brand；尤金·歐尼爾（Eugene O'Neill）的 Mourning Becomes Electra；奧古斯特·斯特林堡（August Strindberg）的 Damascus 三部曲與 King Lear，原本打算全部用黑人演員。

接下來的發展……

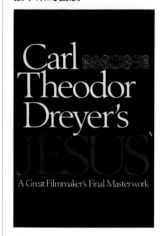

在戰前拍了 10 部長片的德萊葉，在他生命的最後 35 年間只拍了 4 部長片，同時心裡掛念著電影《耶穌》。1972 年，Dial Press 出版社為他發行了《耶穌》的英文劇本（左），讓人得以一窺它的敘事情節。然而這部片無法問世最大的損失，在於看不到這位影壇大師會如何使用色彩。德萊葉是公認的重量級導演，他的《聖女貞德受難記》（右）被導演麥可·曼恩（Michael Mann）等影迷視為永世的偉大電影。「我們導演有很大的責任，」德萊葉曾經這麼寫道：「把電影從產業提升為藝術操之在我們手中，因此，我們必須嚴肅地面對我們的作品，我們必須有所渴求，我們必須勇於追求，我們不能夠選擇僅跨越最低的門檻。」

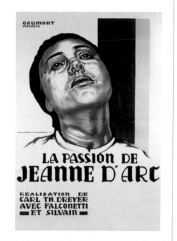

1959 年，「特藝公司」（Technicolor）的歐洲總裁凱·哈里森（Kay Harrison）表示，願意出資將尤瑞皮底斯的劇作《米蒂亞》（Medea）改編拍成電影，已決定《耶穌》要拍成彩色片的德萊葉找到了墊腳石，因為《米蒂亞》代表著實驗攝影技術的機會。令人引頸期待的是，德萊葉亦宣稱他找到了「使用顏色的特殊方法」，不過觀眾始終沒有機會看到。不知何故，他堅持由戴維斯來執行哈里森提供的條件，但戴維斯從 1950 年代中期後就愈來愈難聯絡得上。堅持要戴威斯參與的作法著實讓人難解：這位一開始興趣滿滿的製片人從來沒有提供太大的協助；而導演在 1955 年又拍了一部「練習用」的電影《復活》（Ordet），希望測試觀眾對於用寫實手法拍攝神蹟的反應，而戴維斯也沒有任何貢獻。德萊葉在 1964 年又拍了一部劇情片《葛楚》（Gertrud），同時未停下籌拍《耶穌》的腳步，直到 1968 年辭世為止。他在最終的階段幾乎確保了資金的來源：1967 年冒著潛在的投資風險，丹麥政府同意提撥 35 萬美元；另外在他死前的幾個月，義大利 RAI 公司同意出資。1966 年，德萊葉因病而日漸虛弱，1968 年更跌斷了髖關節，最後於 1968 年 3 月 20 日因肺炎病逝。DN

前途無量的機會

迪諾·德勞倫提斯（Dino De Laurentiis，上）曾邀請德萊葉參與他 1966 年的史詩大片《聖經：創世紀》（The Bible：In the Beginning）的拍攝（參閱羅伯特·布列松〔Robert Bresson〕的《創世紀》〔La Genèse〕，第 53 頁）。不過德萊葉再度以他對製片人貝萊文·戴維的忠誠為由拒絕了。

1/10 ｜ **看得到這部片嗎？**

儘管德萊葉的劇本已經出版，還得有一位肆無忌憚的導演才得以實現德萊葉的夢想。從尼古拉斯·雷（Nicholas Ray）的《萬王之王》（King of Kings, 1961）到梅爾·吉勃遜（Mel Gibson）的《受難記：最後的激情》（The Passion of the Christ, 2004），影壇不乏描繪耶穌的電影，不過它們並非如德萊葉所盼的那般，從真實的人的角度來著墨。

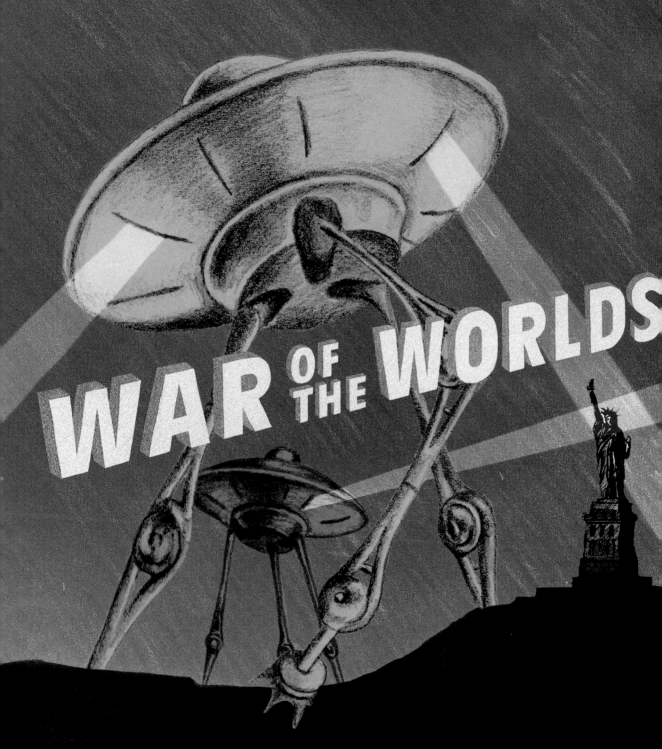

世界大戰

WAR OF THE WORLDS

年度：1949 ┃ 國別：美國 ┃ 類型：科幻片

《金剛》（King Kong）改變了雷‧哈利豪森的一生。1933 年，13 歲的他在洛杉磯的電影院裡看了梅里安‧庫柏（Merian C. Cooper）與厄尼斯特‧西沙克（Ernest B. Schoedsack）的這部經典之作後，隨即邁向橫跨七十餘載的璀璨事業生涯，為電影藝術增添無與倫比的魔力。「《金剛》讓我魂牽夢縈了好多年，」他說。「離開戲院的時候，我彷彿走出了另一個世界。我從來沒見過這樣的東西，我完全不知道電影是怎麼拍出來的，這讓我對它更加著迷。我沒有馬上說：『我發現自己想要做什麼了。』是過了一段時間之後才想清楚的。我用『拉布瑞亞瀝青池』（La Brea tar pits，在洛杉磯）的泥土做了一些全景模型，我在《金剛》裡看懂怎麼移動它。很幸運的，我父親的一位朋友在雷電華電影公司（Radio-Keith-Orpheum Pictures, RKO）工作，因此對停格技術十分了解，我開始在車庫做實驗。」

雄心與進展

《金剛》裡的視覺特效，是由停格動畫始祖、偉大的威力斯‧歐布萊恩（Willis O'Brien）所打造。哈利豪森熱切的研究歐布萊恩的作法，甚至寄給他自製的恐龍停格短片。歐布萊恩親自替他的競爭者打氣，並建議這位年輕人去上些平面藝術以及雕塑的課程。

1930 年代晚期，哈利豪森製作了一部描繪人類進化史的停格動畫長片。這個夢想最終還是難以實現，不過過程中留下的片段是很棒的作品集。當中出現很多恐龍，表示人類進化還沒有太多進展，不過足以讓他爭取到與製片人喬治‧鮑爾（George Pal）一起工作的機會，擔任派拉蒙短片《木偶人卡通》（Puppetoons）的動畫師。

二次大戰期間，哈利豪森製作了軍事訓練動畫片，並在特勤小組（Special Services Division）中擔任法蘭克‧卡普拉（Frank Capra）上校的助理攝影師。戰爭結束時，他私藏了近 1 千呎的軍事影片，並剪輯出有如《木偶人卡通》般童話風格的短片。這些短片讓他再度贏得跟歐布萊恩合作大猩猩電影《巨猩喬揚》（Mighty Joe Young,

雷‧哈利豪森

「我花了很多時間試圖發展這個計畫，並讓人有興趣把它拍成劇情片……，」這位停格動畫的先鋒回憶道。「但很遺憾地，我的一切努力都付諸流水了。」

忠實的描繪

右頁：《雷·哈利豪森的藝術》（The Art of Ray Harryhaus）中寫道，這幅炭筆與鉛筆畫「描繪的是火星人的戰爭機械從太空船墜毀的坑洞走出來的場景。」樹林的場景是忠於 H·G·威爾斯的原創故事；史蒂芬·史匹柏在 2005 年的改編版本中，把這個開場的畫面設定在紐澤西的都會區。

1949）的機會。這部片讓歐布萊恩獲得奧斯卡最佳視覺特效獎，且一般公認哈利豪森只製作了片中的獅子動畫。儘管被奧斯卡忽視，哈利豪森仍看得到自己的事業有了大躍進。沒過多久，他在特效世界的光環已勝過恩師。如果事情的發展對他有利，如果當初領他進好萊塢的那個人沒讓他失望，哈利豪森早在好幾年前就可以大放異彩了。

優雅又驚悚

1942 年，還在軍中服役的哈利豪森已計畫將 H·G·威爾斯（H.G. Wells）的經典科幻小說《世界大戰》（The War of the Worlds）改編成電影，企圖心毫不遜於他的「人類進化」計畫，且信心滿滿地寫了故事大綱。1938 年，奧森·威爾斯製作了佯裝火星人入侵地球的緊急報導的廣播節目，於是，哈利豪森把場景設定在紐約。他知道摧毀如布魯克林大橋、自由女神像這一類指標性的建築，會帶來多強烈的心理衝擊。

他以報社新聞記者藍迪·喬丹（Randy Jordan）取代威爾斯節目中不知名的敘事者，保留了火星人昂首闊步的戰爭機器，此舉意味著極大的技術挑戰。這些高聳的三腳怪物已在哈利豪森為電影所畫的精美草圖裡出現過好幾次，卻從未拍出電影片段。不過，哈利豪森拍的一段外星人入侵的鏡頭奇蹟似地保留了下來。這個片段的開場在一艘太空船上，一縷縷的煙霧賦予畫面生命。慢慢地，一個艙門開始由內向外打開，直到它與船艙脫離。接著出現了一根觸角，然後一根根觸角接著出現，最後是火星人首領登場。火星人是下顎寬厚的奇怪生物，帶著球狀並有凹痕的頭蓋骨，牠向四周環視，然後似乎很奮力地在呼吸，這外星球的空氣讓牠窒息。接著牠突然向前倒下，奄奄一息地倚著船

牠們來了！

雷·哈利豪森改編《世界大戰》的十六釐米測試片雖然短得讓人失望，卻十分迷人，可以看見章魚模樣的火星人從太空艙走出來（幽默的是，牠好像還動手抹去額頭上的汗水）。「從今天的眼光來看，」這位動畫師在 2005 年《雷·哈利豪森的藝術》一書中坦承，「這個生物一點也不特別，而且大錯特錯。牠的兩根腳趾不可能打造出太空船，更別說是戰爭機械了；還有牠不夠恐怖，不像是駭人的外星入侵者。」2005 年，派拉蒙發行了拜倫·哈斯金（Byron Haskin）執導、真人演出的《世界大戰:特別藏家版》DVD，其中便特別收錄了這段畫面。

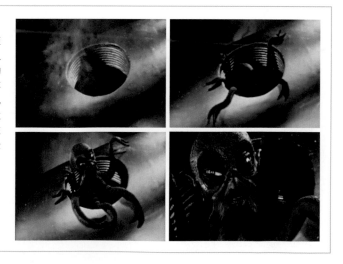

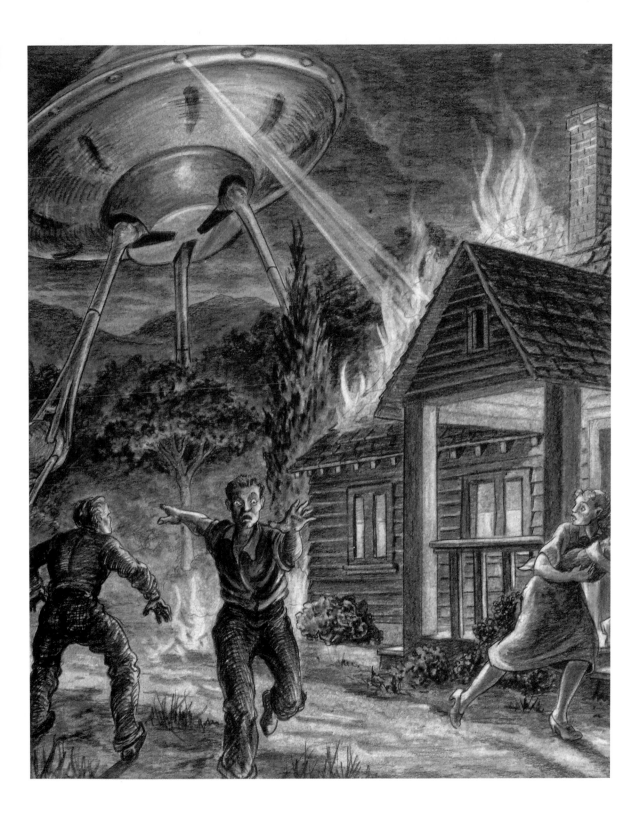

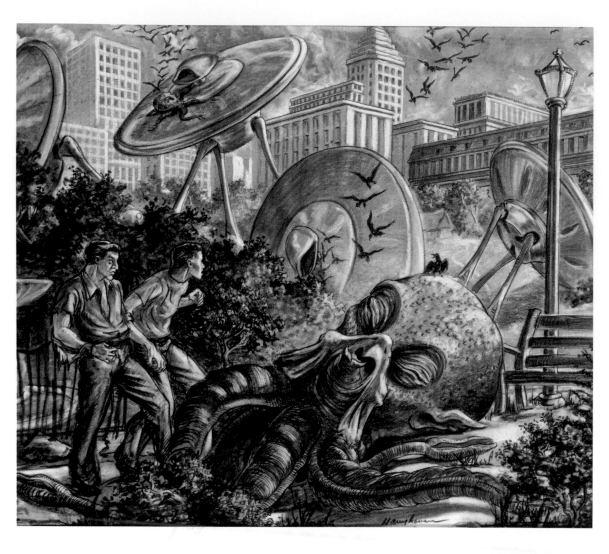

炭筆、鉛筆與黏土

上：雷·哈利豪森描繪「火星人喪命紐約」
的場景。

右：火星人頭像，有著動畫師所形容的「像
魚的下顎」。測試片中用了右邊的頭像。

艦滑動。這是個很簡單的鏡頭，但是動畫十分精彩、優雅又驚悚，典型的哈利豪森風格。

這些火星人看似波浪狀的軟體動物，是他企圖忠於 H・G・威爾斯的版本，儘管要讓它有說服力地重現於大銀幕，注定會是磨人耗時、絲毫馬虎不得的過程。「若是現在，我想我會修正這個構想，」數十年後他向《電影幻想》（*Cinefantastique*）雜誌[1]坦承：「因為這些從三腳怪裡出現的像章魚般的生物，可能會讓人笑掉大牙。」

哈利豪森用這幾個畫面，再加上草圖、分鏡表跟故事大綱，去找拍片資金。美國電影工業的創建者之一、前派拉蒙副總裁傑西・拉斯基（Jesse L. Lasky）表達了初步的興趣。拉斯基當時是獨立製片人，找了好幾家片廠兜售這個拍片計畫，但眾人均興趣缺缺，連派拉蒙也不例外（結果發現，派拉蒙是反應最冷淡的片廠）。哈利豪森聯絡了奧森・威爾斯，希望能尋求支持，卻一直沒有得到回音。不過威爾斯之後卻臉不紅氣不喘地在他 1973 年的紀錄片《贗品》（F for Fake）中，借用了哈利豪森為電影《地球對抗外星人》（Earth vs. the Flying Saucers, 1956）製作的飛碟動畫，作為《世界大戰》（War of the Worlds）廣播節目的插圖。

之後 war-ofthe-worlds.co.uk 報導，「1950 年 10 月，他去拜訪了拍攝《風雲人物》（It's a Wonderful Life）的導演法蘭克・卡普拉，他們天南地北地聊，後來談到了喬治・鮑爾的新片《月球探險》（Destination Moon）。哈利豪森突然了解，鮑爾可能正是他需要的人。鮑爾當時在派拉蒙旗下掌握實權，又有紮實的科幻小說背景，看起來太完美了。」與鮑爾碰了面之後，他似乎很感興趣的，還暗示二十世紀福斯電影（20th Century Fox）跟雷電華影業當時正在慎重考慮《世界大戰》的拍攝計畫，如果哈利豪森願意把資料留下來，他會試著讓派拉蒙同意此案。鮑爾沒提到的是，他當時已經在跟派拉蒙討論翻拍這部小說，且不打算邀哈利豪森參與。1951 年，派拉蒙跟 H・G・威爾斯的後代簽下了《世界大戰》的獨家版權。就像那被砍斷觸角的火星入侵者，哈利豪森的夢想終於嚥下了最後一口氣。SB

看得到這部片嗎？

0/10

火星人入侵地球的機率，恐怕要比看到雷・哈利豪森忠於原著的《世界大戰》的可能性還高。2012 年末，高齡 92 歲的哈利豪森仍然在世。不過自從短片《龜兔賽跑》（The Tortoise and the Hare, 2000-01）之後，他就再也沒擔任過動畫師，也不可能很快地撣去迷你螺絲起子跟模型製作工具上的灰塵，再度出手。史匹柏 2005 年的版本繼承了威爾斯的三腳戰爭機械，不過片中的火星人卻與人類外型相仿，頗令人失望。

接下來的發展……

喬治・鮑爾製作的《世界大戰》（1953）由拜倫・哈斯金執導，採取的手法跟哈利豪森或威爾斯所預想的很不一樣。片中的火星生物看起來像人類，搭乘蝠魟造型的飛行器。哈利豪森獨自擔任動畫師的首部電影是 1953 年的《原子怪獸》，根據他友人雷・布勞伯瑞（Ray Bradbury）所寫的故事改編而成。布勞伯瑞在《傑遜王子戰群妖》（Jason and the Argonauts, 1963）、《諸神之戰》（Clash of the Titans, 1981）等片中製作了停格特效，而成為傳奇人物。

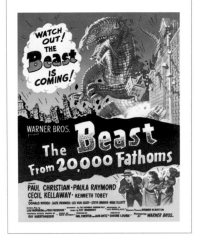

*[1] 美國一本專門探討恐怖、奇幻與科幻類型的電影雜誌。

追兇記

NO BAIL FOR THE JUDGE

導演：艾弗列・希區考克（Alfred Hitchcock）
演員：黛麗・赫本（Audrey Hepburn）、約翰・威廉斯（John Williams）、勞倫斯・哈維（Laurence Harvey）
年度：1958-1959 │ 國別：美國 │ 類型：驚悚片 │ 片廠：派拉蒙

1954 年在南法拍攝《捉賊記》（To Catch a Thief）的希區考克，偶然發現英國作家亨利・賽希爾（Henry Cecil）的小說《法官不得保釋》（No Bail for the Judge）。吸引希區考克目光的或許是它的標題，也或許是他厭倦了里維耶拉（Riviera）的光鮮亮麗，小說中的倫敦正好抓住他的想像。已在美國工作了 15 年的他，很想以他的老莊園為題材來拍一部電影。小說裡的情節，也吻合他對黑色幽默的愛好：一位高等法院的法官被控謀殺一名妓女，步步走上絕路，這真是非常希區考克的情節啊。

黑色幽默

在《後窗》（Rear Window, 1954）與《捉賊記》（1955）劇作家約翰・麥可・海耶斯（John Michael Hayes）的熱情回應下，希區考克打算下一部就拍《追兇記》。不過當時身兼好萊塢道德管制單位的海耶斯辦公室卻有別的想法，這個題材遭到反對，讓希區考克決定重拍他 1934 年的舊作《擒兇記》（The Man Who Knew Too Much）。
《伸冤記》（The Wrong Man, 1956）慘遭滑鐵盧，名作《迷魂記》（Vertigo, 1958）的觀賞熱潮也未如預期。1958 年，希區考克再把注意力轉回亨利・賽希爾的小說。這次他希望邀請作家恩斯特・雷曼（Ernest Lehman）一起合作，當時雷曼所寫的精彩絕倫的《北西北》（North by Northwest）正在拍攝。儘管希區考克提出 10 萬美金另加 5% 獲利的豐厚報酬，雷曼還是拒絕了。雖然當時還在一起拍片，憤慨的希區考克一個禮拜都不跟雷曼說話。之後他找來《迷魂記》的創作者山繆・泰勒（Samuel Taylor）接手。泰勒很開心地接受了，1958 年 9 月 11 日，他帶著一台破舊的 Smith Corona 打字機，出現在希區考克位於派拉蒙片廠的辦公室，摩拳擦掌準備開工，不過一個鍵都還沒敲下，希區考克就拿出一堆賽希爾的小說要他讀。
多虧了希區考克堅持進行縝密的研究，泰勒的劇本不只掌握到賽希爾的黑色幽默，還有它與生俱來的英式風格，一定讓導演非常滿意。它

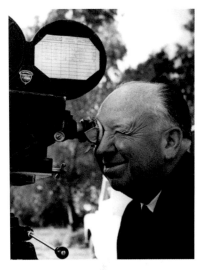

艾弗列・希區考克

這位大師直至 1959 年為止，已經四度獲得奧斯卡金像獎提名最佳導演（《蝴蝶夢》〔Rebecca〕、《救生艇》〔Lifeboat〕、《意亂情迷》、《後窗》）。《驚魂記》（Psycho, 1960）讓他第五度獲提名，卻又再次空手而歸。

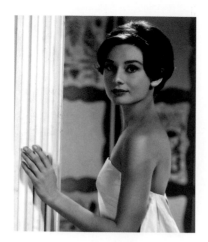

關於赫本

儘管對冷豔的金髮美女情有獨鍾，希區考克卻曾這麼說：「我已經準備好用深褐髮色的優秀女演員了。」赫本曾參與希區考克式的《謎中謎》（Charade, 1963）以及《盲女驚魂記》（Wait Until Dark, 1967）的演出，遺憾的是，她從未有機會演出大師親自執導的電影。

*1 製片人赫伯特‧科爾曼，曾經與奧黛麗‧赫本合作過《羅馬假期》（Roman Holiday, 1953）

更充實了法官女兒 Elizabeth 的性格。書裡的她平淡無味，劇本裡的她則是狡猾、固執的律師，儘管父親因失憶而難辨真相，她仍堅信他的清白，並與一個溫吞的小偷聯手找出證據。泰勒也創造出幾個希區考克式的典型橋段：例如 Elizabeth 與這位罪犯同謀第一次見面時，他正在她家裡偷她父親收藏的郵票。

《追兇記》最讓人感興趣且及期待的是演員陣容。希區考克想讓他最愛的英國演員約翰‧威廉斯飾演法官；勞倫斯‧哈維飾演小偷；而 Elizabeth 由奧黛麗‧赫本飾演。由於希區考克偏好冷豔的金髮女郎，會選擇赫本還真讓人眼睛一亮，這位孩子氣、深褐髮色的美麗女子，完全偏離了他喜歡的典型。倒是赫本長久以來一直期待與大師合作。1955 年 3 月 12 日，希區考克的協同製片人赫伯特‧科爾曼（Herbert Coleman）[1] 寫信給他：「她很想知道你什麼時候會願意與她合作。她真的很渴望替你工作。」

《追兇記》看起來是個把赫本跟希區考克湊在一起的最佳機會。看看它的組合：淘氣的喜劇元素、泰勒的傑出劇本、迎向新時代的倫敦、赫本跟勞倫斯‧哈維（另有一說是李察‧波頓〔Richard Burton〕或卡萊‧葛倫〔Cary Grant〕）這對火光四射的浪漫搭配，很有機會成為希區考克最偉大的電影之一。但為什麼沒拍成，最後各說各話。

強暴戲

其中一個說法是赫本拒絕演出強暴戲，導致計畫落空。據傳這個情節是在赫本簽了合約後才加進去的。希區考克倒也不是不可能耍這樣的花招，不過泰勒只寫過一版的劇本草稿，包括更早的前期綱要，兩者都有寫到這場戲，表示赫本一定有看過。這個場景究竟算不算強暴，

幕後故事

《法官不得保釋》的作者亨利‧賽希爾，本身也是一位地方法官，寫了 26 本小說跟 3 本短篇故事集，多描述英國法律體制的幕後故事，筆鋒具溫和嘲諷的喜劇風格。1957 年，他的 Brothers in Law 被拍成電影，由李察‧艾登保羅（Richard Attenborough）、泰瑞 - 湯馬士（Terry-Thomas，圖左）、伊恩‧卡麥可（Ian Carmichael，圖右），以及萊斯利‧菲利浦（Leslie Phillips）主演；1962 年，再被改編成電視劇，由李察‧布萊爾斯（Richard Briers）主演。同年，在電視影集 The Alfred Hitchcock Hour 第一季中，賽希爾編劇的 I Saw the Whole Thing 被拍成其中一集，終於跟希區考克搭上線。這個描述一位作家被指控導致一起死亡車禍的故事，由後來 Dynasty 影集的指標明星約翰‧佛賽（John Forsythe）主演，這也是希區考克所執導的最後一部電視作品。

還是個問題。事情發生在海德公園，Elizabeth 跟賣淫集團的首腦碰面，最後畫面中的她看起來不情願地屈從於他。如下：

現在她落在他手裡了，他的手臂擁著她。攝影機推進，兩人的臉填滿畫面。努力鼓起勇氣的 Elizabeth 試著微笑。Edward 將他的嘴唇移近她，當他吻她時，攝影機拉近，直到他的頭完全遮住她的臉。最後一幕是 Edward 的後腦勺充滿了銀幕，而 Elizabeth 的手緊緊抓著他的脖子。一片寂靜，但朦朧中可聽見遠方有個樂團在演奏。

這是電影情節中較讓人不快且震驚的一幕，但絕對不足以讓一部前途無量的電影翻車。也沒有證據顯示赫本反對這場戲，且事實上完全相反。「我非常喜歡希區考克先生寄來的劇本，」赫本如此告訴傳記作家戴安娜·梅切克（Diana Maychick），並記錄在《奧黛麗·赫本：私密肖像》（Audrey Hepburn : An Intimate Portrait）一書中。「我永遠忘不了那個我本來要飾演倫敦律師的故事。我在中央刑事法庭擔任法官的父親被控殺了一名妓女，因此我將為之辯護。我雇了一名小偷協助蒐集證據，這個角色預定由勞倫斯·哈維飾演。我非常興奮，立刻告訴希區考克先生，把合約寄過來。」完全沒有提到讓合作破局的那場戲。

梅切克的說法是，赫本跟導演索取合約之後，卻不幸流產了。看你相信哪個版本囉：希區考克中止了計畫，讓赫本承擔這個責任；或者只是單純地將計畫延後一年，希望她回心轉意。「這個延遲對希區考克是有好處的，因為他很想拍劇本尾聲寫到的墨爾本盃賽馬日（Derby Day），」希區考克迷史蒂芬·狄羅沙（Steven DeRosa）在alfredhitchcockgeek.com 網站中寫道。「不過 1959 年未能順利開拍，讓他錯失拍攝機會，所以他跟山繆·泰勒合作寫了另一個結局。」《追兇記》原本會是另外一起寬銀幕、彩色印片的麻煩事，而希區考克逐漸厭倦了為昂貴的大明星量身打造電影，反倒對低成本的拍攝方式感興趣。希區考克心想，為什麼那麼多粗製濫造的 B 級電影財源廣進，那品質精良的 B 級電影會有什麼樣的成績呢？新時代的經典希區考克即將登場。SB

接下來的發展……

希區考克的下一步轉彎之激烈，令人為之暈眩，更讓人相信他終結《追兇記》是因為沒有新意。他拍了一部在淋浴間的低成本恐怖片，就像是海中的《大白鯊》。以 80 萬美元預算、用電視劇組拍成的黑白片《驚魂記》，已經賺進超過 3 億 4 千萬美元。「我不在乎它看起來像小成本電影或是大製作，」他對法蘭索瓦·楚浮（François Truffaut）說，「我的出發點不在拍一部重要的電影。」

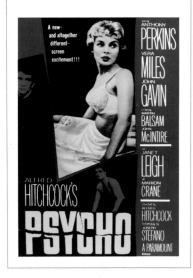

看得到這部片嗎？

5/10

亨利·賽希爾的小說或許已經有點年代了，卻很適合用來拍一部希區考克式的時代劇，由艾蜜莉·布朗（Emily Blunt）飾演 Elizabeth，麥可·法斯賓達（Michael Fassbender）飾演小偷，比爾·奈（Bill Nye）飾演法官。泰勒的劇本具有經典故事的所有元素，可以一再被傳誦：謀殺、失憶、法庭戲，還有那企圖盜取珍貴郵票的小偷。

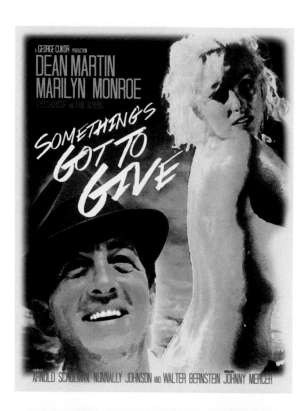

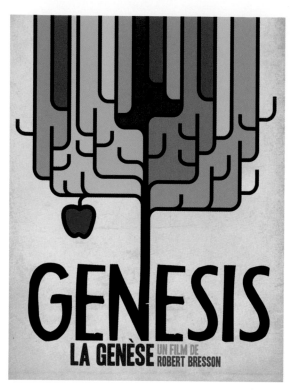

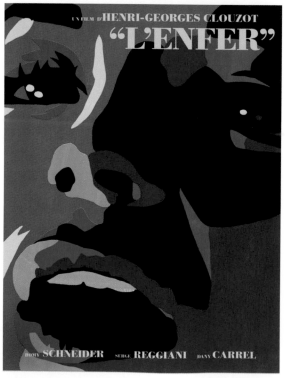

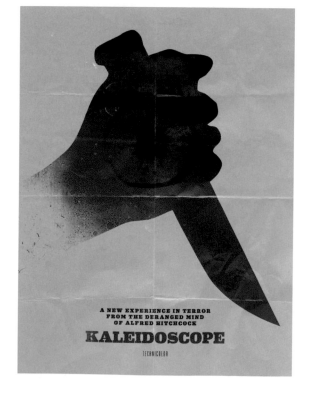

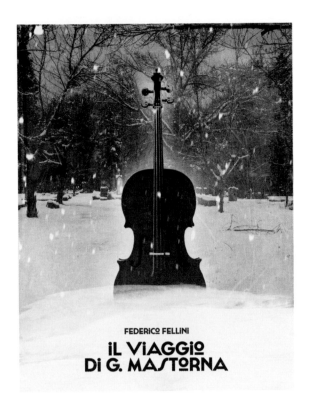

FEDERICO FELLINI
IL VIAGGIO
DI G. MASTORNA

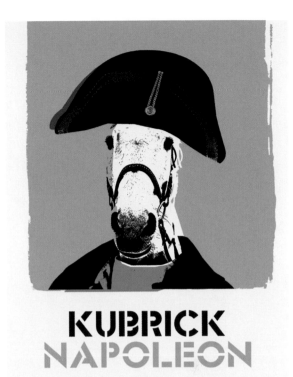

KUBRICK
NAPOLEON

[chapter 2]

六〇年代

The Sixties

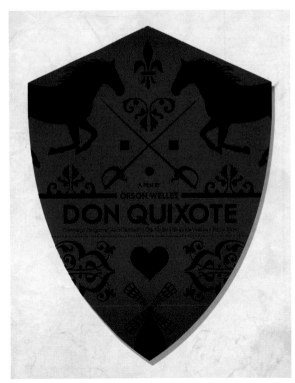

瀕臨崩潰

SOMETHING'S GOT TO GIVE

導演：喬治·庫克（George Cukor）
演員：狄恩·馬丁（Dean Martin）、瑪麗蓮·夢露（Marilyn Monroe）、希德·雪瑞絲（Cyd Charisse）
年度：1962 | 國別：美國 | 類型：浪漫喜劇 | 片廠：二十世紀福斯

1962 年是二十世紀福斯的多事之秋。約瑟夫·曼奇維茲（Joseph L. Mankiewicz）的史詩鉅作《埃及豔后》（Cleopatra）預算暴漲到打破紀錄、無法回收的 4 千 4 百萬美元，加上劇中男女主角李察·波頓與伊莉莎白·泰勒（Elizabeth Taylor）這對好萊塢情侶檔上演的真實肥皂劇完全失控，相形之下，《瀕臨崩潰》原應該是個安全、低成本的搖錢樹。它是 1940 年卡萊·葛倫與艾琳·鄧恩（Irene Dunne）主演的搞怪賣座片《我的愛妻》（My Favorite Wife）的重拍，改編自阿佛烈·丁尼生（Alfred Lord Tennyson）的悲劇敘事詩《伊諾克·雅頓》（Enoch Arden）。《瀕臨崩潰》將由影壇老將喬治·庫克掌舵，影星陣容包括希德·雪瑞絲、狄恩·馬丁，以及問題愈來愈多的瑪麗蓮·夢露。庫克曾執導夢露 1960 年主演的《我愛金龜婿》（Let's Make Love），想必知道自己找上了什麼麻煩。很少人會料到這齣肥皂劇，竟然會比在羅馬巨大的《埃及豔后》片場上演的那齣還要戲劇化。

法律判定死亡

夢露預定飾演的 Ellen 是兩個孩子的年輕母親，落海失蹤後被判定死亡。五年後，她的先生 Nick（馬丁飾）跟他再娶的妻子 Bianca（雪瑞絲飾）去度蜜月；這時候 Ellen 從受困的小島上被救出。她佯裝外國口音，化名 Ingrid，以幫傭身分搬進他們家。Nick 發現後甚感不安，而在得知 Ellen 跟她稱為「夏娃的亞當」的男人一起困在荒島上，更是醋勁大發。為了報復，Ellen 雇用瘦弱的鞋子銷售員 Wally 扮演「亞當」。多虧了舊合約，這部片福斯只需要付夢露 10 萬美元的片酬。這似乎是個雙贏的交易，只要這部片拍完，夢露就可以跟福斯自由解約。不過福斯已經發現到她的問題愈來愈多。她的前夫亞瑟·米勒（Arthur Miller）不久前再娶，而他的新任太太，也就是在米勒與夢露合作的《亂點鴛鴦譜》（The Misfits, 1961）片場的攝影師，肚裡已懷了孩子。
4 月 11 日，就在片名取得很巧妙的《瀕臨崩潰》將開拍前的兩星期，製片亨利·溫斯坦（Henry Weinstein）發現夢露因為服用過量的巴比

喬治·庫克

「她是個可憐的甜心，很瘋的。」這位導演在 1981 年於 BBC 的訪談中這麼說。「她是個很特別的女孩。有才華又有魅力，非常迷人，不過她的舉止很怪異，最後也確實奪走了自己的生命。」

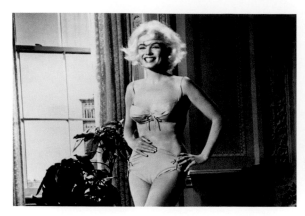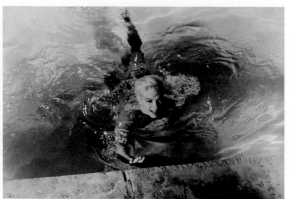

妥（barbiturate）昏迷不醒。他向福斯請求延後拍攝，但福斯拒絕了。安東尼・桑默斯（Anthony Summers）1985 年的傳記《性感女神：瑪麗蓮・夢露的祕密生活》（Goddess : The Secret Lives of Marilyn Monroe）記錄了福斯公司決議拍這部片背後的盤算：「在二十世紀福斯的一場會議上，一位主管（溫斯坦）提議應該取消拍攝，因為夢露顯然沒辦法工作。『如果她是心臟病發，』他說：『我們就該取消。如果她每天都有可能因服用過多藥物奪走自己性命的話，兩者究竟有何差別呢？』『嗯，』一位同事回應：『如果她是心臟病發，那這部片就毫無退路，但就醫學上來看，她的身體很健朗。』」

事實上，夢露的身體一點都不好。她的症狀包括鼻竇炎、逐漸瓦解的安全感，後來溫斯頓形容為「對表演的畏懼」。劇本在最後一分鐘的改寫總是加重她的焦慮感。

除此之外，她變得愈來愈疑神疑鬼。劇組寄給她劇本時，建議她在有疑問的台詞旁邊標明一個叉叉，在她討厭的台詞旁則標明兩個叉叉。被酒精攪局、又被巴比妥弄得腦筋糊塗的夢露，卻把這件事解讀為她將被出賣（double-crossed）的徵兆。接著她還堅信，希德・雪瑞絲密謀要取代她的位置，因為她把胸罩墊高，還染了金髮。即便向夢露保證，跟她同台的長腿影星一定會留淡棕色的頭髮，還是未能安撫她。「她潛意識裡想要金髮。」她堅持。為避免橫生事端，福斯甚至將飾演管家、40 多歲的女演員的頭髮染黑。新進的編劇華特・班斯坦（Walter Bernstein）也得到指示，刪除任何暗示夢露的銀幕丈夫狄恩・馬丁可能出軌的台詞。

古怪的事件

電影在 1962 年 4 月 23 號星期一開拍。夢露馬上就請了病假，整整缺席了一個禮拜，且之後總是斷斷續續地出現在片場。5 月 7 號，福斯暫停拍片。三天後，勞夫・格林森醫生（Ralph Greenson，夢露很依賴的好萊塢心理醫生）出發前往歐洲，與妻子跟岳母作伴。

金髮炸彈

上：儘管健康問題纏身，銀幕上的瑪麗蓮・夢露依舊魅力四射。她在《瀕臨崩潰》裡一絲不掛的游泳場景，堪稱影史上未完成的電影當中最知名的畫面。

右頁：後來在棚內拍攝的畫面，夢露（圖左）與狄恩・馬丁以及希德・賽瑞絲共同演出，場景由美術指導琴・艾倫（Gene Allen）設計。

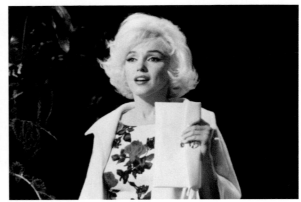

夢露這一生中最古怪的事件之一，據說也發生在這段期間。她受邀參加好萊塢山莊舉辦的一場派對，出席的賓客包括丹尼斯·霍伯（Dennis Hopper）等人，夢露在派對中攀上 LSD 迷幻藥大師提摩西·里瑞（Timothy Leary），他當時是哈佛大學的研究員。夢露表示很期待嘗試時下流行的新藥，最後她拿安眠酮（Quaaludes）騙里瑞吃，讓這位醫生呼呼大睡。第二天他們再度碰頭，里瑞給了她「非常小量的」迷幻藥。這對已經惶惶終日、藥癮甚重的影星來說會有什麼樣的影響，我們只能想像了。

5 月 14 日星期一電影重新開拍，夢露工作到星期四的午餐時間之後，就啟程前往紐約參加在麥迪遜廣場花園舉辦的約翰·甘迺迪（John F. Kennedy）總統生日慶祝活動。在電影開拍之前，溫斯坦就同意她參加這次活動，不過他現在卻是有苦難言，這位飄忽不定的明星搭著法蘭克·辛納屈（Frank Sinatra）的直升機匆匆離開，這個活動也是夢露最後的主要公開行程。

　「我不知道該不該為她感到遺憾。我覺得她應該被換角。」
　──莉·瑞蜜克（Lee Remick）

星期一回到片場後，這位女演員因為馬丁感冒而拒絕跟他工作。5 月 23 日星期三，是整個拍片過程中最令人難忘的一天。夢露在福斯的片場拍攝一個在午夜裸泳的鏡頭。劇組準備了膚色的緊身衣，讓她不用犧牲色相，不過在打燈之後，顏色看起來很不自然，於是改成只穿了下半身的比基尼，後來出於這位狡猾影星的建議，連比基尼都脫了。片場的攝影師開始拍起這位世界最知名的性感偶像在他們面前全裸嬉戲的模樣。就這樣，夢露穩穩當當地把伊莉莎白·泰勒趕下報紙頭版，達成她的目標。

拍片工作斷斷續續地進行到 6 月 1 日星期五，夢露 36 歲生日當天。劇組為她唱了生日快樂歌，並送上一個蛋糕，上面還寫著「Happy

Birthday（Suit）」。這是她最後一天出現在片場。在 35 天的拍攝期間內，她僅僅出現了 12 次。後來傳出，她拍的戲份能用的片段只有短短 7 分半鐘。

那個周末，她嚴重精神崩潰。在安東尼·桑默斯的《性感女神》書中，勞夫·格林森的兒子丹尼在接到夢露一通危急的電話後，立即趕到她在布蘭伍區（Brentwood）的家，描述了他所見到的場景：「她全身赤裸躺在床上，蓋著一條床單，臉上帶著助眠的黑色面具，就像獨行俠戴的那種。這是你永遠無法想見的情色畫面。這個女人走投無路了。她睡不著，那時候才過午後，她一直說著對自己感覺有多糟，覺得自己一無是處。她說要當個流浪漢，說她很醜，說人們對她好只是因為從她身上可以得到好處。她說，沒有人、沒有任何人愛她。她也提到自己沒有孩子。腦子裡有一連串非常灰暗的念頭。她說已經沒有值得活下去的理由了。」

接下來的那個星期，夢露的演出指導寶拉·史特勞斯堡（Paula Strasberg）致電福斯說她生病了，沒辦法工作，拍片再度喊停。據說庫克跟其他製片在看電影毛片的時候，對夢露如夢遊般的演出感到震驚。6 月 8 日星期五，她正式被解雇。想要從殘骸中救出點東西的福斯，提議由莉·瑞蜜克來取代夢露的角色。「我不知道該不該為她感到遺憾，」瑞蜜克說：「我覺得她應該被換角。電影產業因為這樣的行為而日漸衰敗。演員這樣的行為不應該被縱容。」不過在馬丁的合約裡明訂了一條條款，他有決定女主角的最終權利。而他不同意。他在一份媒體聲明表示：「我對莉·瑞蜜克小姐與她的才華極為敬重，不過我簽的片約是與瑪莉蓮·夢露合演，我不會跟其他人演出。」

1962 年 6 月 11 日，福斯高舉白旗，宣告這部片流產。接著展開一連串的官司訴訟。片廠以違反合約之由，向夢露求償 50 萬美金。並控告馬丁拒絕接受其他女主角。

電影劇組還在《綜藝》雜誌發表聲明挖苦夢露，「感謝」她讓大家失業。後來她一一向劇組工作人員道歉，堅持他們的失業不是她造成的，也開始接受大量媒體訪談，尤其是《生活》雜誌，它同時刊載了夢露較不露骨的裸泳照，這讓人反思名聲的無常本質。

傳述丁尼生的故事

如果《瀕臨崩潰》的情節感覺很熟悉，是因為丁尼生的詩已經好幾度被改編、登上銀幕。G·W·格里菲斯（G.W. Griffith）首先在 1911 年拍攝了分成上下兩部的短篇默片《伊諾克·雅頓》（Enoch Arden），繼而在 1915 年編劇、拍攝了一部同名默片，但未提改編自丁尼生；而 1925 年的 The Bushwhackers 則是把故事的場景搬到澳洲內陸。

1940 年，丁尼生的悲劇被改編成賣座喜劇；更詭異的是，同一年就有兩部電影推出。比《我的愛妻》提早兩個月、先下手為強的是《我的兩個先生》（My Two Husbands），該片其實是依據薩墨塞特·毛姆（W. Somerset Maugham）受《伊諾克·雅頓》啟發，於 1915 年所寫的劇本 Home and Beauty 而改編。

在男人紛紛從軍的年代，其實不難看出為什麼這樣的主題會引發廣大共鳴。不過 1946 年的《永恆的明天》（Tomorrow Is Forever）則是最後一部設定在戰時、以該故事為本的通俗片。《永恆的明天》由克勞黛·考爾白（Claudette Colber，圖右，與年幼的娜塔莉·伍德〔Natalie Wood〕合影）與奧森·威爾斯主演。這部片也未能提及丁尼生，而是把概念的源頭歸功於葛文·布立思托（Gwen Bristow）的同名小說。

好萊塢找到方法重起爐灶，在 2000 年再拍了《浩劫重生》（Cast Away）。它不是重拍，也不是新版，不過在這個由海倫·杭特（Helen Hunt）飾演的女友身上看得出明顯的影響。這回是湯姆·漢克（Tom Hanks）漂流孤島，而她嫁了另一個男人。

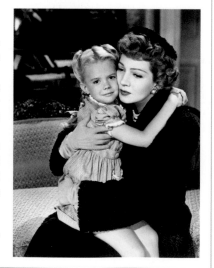

離奇死亡

沒有夢露，這部片子無法復活。福斯嘗試勸回這位影星，誘導的胡蘿蔔就是片酬巨額提高到 25 萬美元，比原來的片酬高出兩倍多，當然，官司也就不用再打下去了。片廠也同意她讓尚·尼古拉斯哥（Jean Negulesco）接任庫克導演的工作，尼古拉斯哥曾在十年前導演夢露主演的《願嫁金龜婿》（How to Marry a Millionaire）。諷刺的是，7 月 25 日親自在夢露的家中開出這些條件的，就是福斯的執行副總裁彼得·列維斯（Peter Levathes）。當夢露被解僱的時候，媒體廣泛引述他的話說：「明星制度已經走了偏鋒。這就像讓被收容的人經營收容所，他們卻幾乎毀了它。」

唐納·史波托（Donald Spoto）1993 年的傳記《瑪莉蓮·夢露》（Marilyn Monroe）引述列維斯的話說，他與夢露會面時的氣氛十分友善，也很正面。「考量瑪莉蓮已經跟福斯合作了好些時間，我們單純地決定請她回來。當初是我解僱她，所以我想要親自重新僱用她。沒有人喜歡那種不愉快的感受。她告訴我，她不希望自己的名聲毀於一旦，也不希望傷害任何人。她看起一點也沒有不開心或是沮喪，她很快樂，也很有想法，很高興自己能夠對修改的劇本提出一些意見。她精神奕奕地期待很快能回到工作崗位。」

還不到兩個星期，1962 年 8 月 5 日，瑪莉蓮·夢露的遺體便被發現，死因至今仍有爭議。官方驗屍官的判定是「急性巴比妥中毒」。「不管這是自殺、用藥過量的意外或是謀殺，這起事件一直是各方揣測的題材。」

儘管庫克對夢露的演出有疑慮，從《瀕臨崩潰》殘留下來的片段，一點也看不出夢露正為生活所苦，如果夢露還在，這部片可能會很成功。她跟好友馬丁合作愉快；她跟電影裡的孩子一起拍了幾那場迷人的戲，對曾經流產的她其實並不好受。她的容貌也是無懈可擊，那個裸泳的場景是最好的證明。取得這些火辣照片版權的《花花公子》（Playboy）雜誌，恭恭敬敬地等了一整年，才將它們公開。RA

接下來的發展……

福斯後來再把《瀕臨崩潰》翻拍成《移情別戀》（Move Over, Darling, 1963），桃樂絲·黛（Doris Day）取代夢露，飾演 Ellen，詹姆斯·嘉納（James Garner）飾演 Nick，寶莉·貝根（Polly Bergen）取代了希德·雪瑞絲，飾演 Bianca。導演麥可·高登（Michael Gordon）甚至用了當初為庫克的電影設計的場景。《移情別戀》在 1963 年的耶誕節發行。儘管已經是原版電影的第三度轉世化身，《移情別戀》成為 1964 年的最賣座的電影之一。

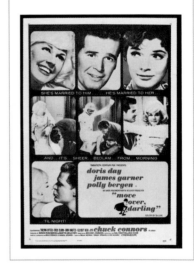

看得到這部片嗎？

3/10

片中的幾個場景與測試片段在福斯的紀錄片《瑪莉蓮》（Marilyn, 1963）中曝光。之後一直等到 1990 年的《瑪莉蓮：瀕臨崩潰》（Marilyn：Something's Got To Give）以豐富的片段描繪這部電影的故事，外界才再度得以窺見。另外一部紀錄片是 2001 年的《瑪麗蓮夢露之巨星殞落》（Marilyn Monroe：The Final Days），特別收錄 37 分鐘長的數位修復影片，據傳是從福斯庫房裡找出的 500 餘小時的畫面精心剪輯出來的。我們能看到的大概就這麼多了吧。

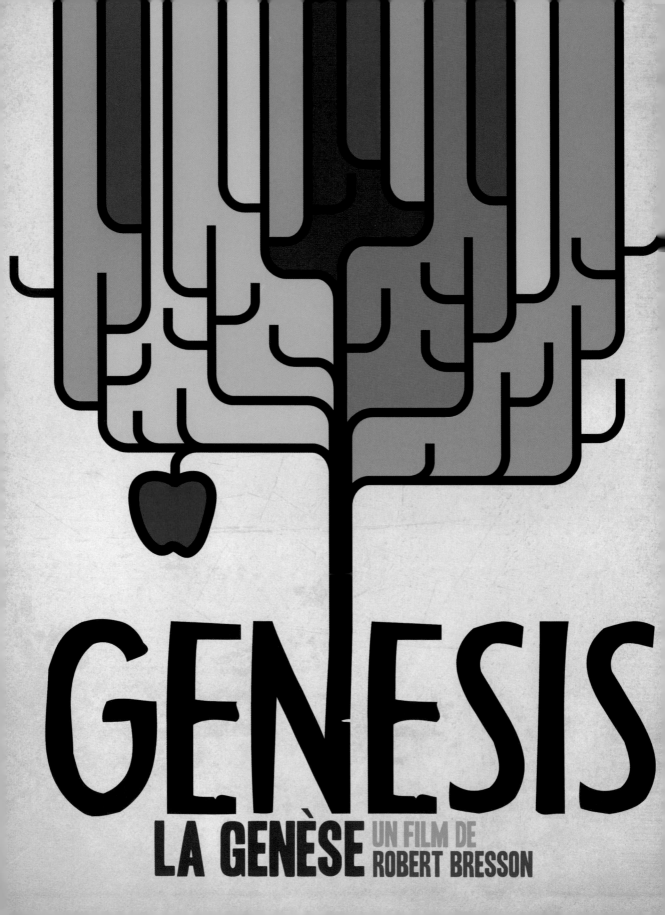

GENESIS

LA GENÈSE UN FILM DE
ROBERT BRESSON

創世紀

LA GENÈSE

導演：羅伯·布列松（Robert Bresson） | **年度**：1963 | **國別**：義大利 | **類型**：聖經史詩

義大利影壇的製片大師迪諾·德·勞倫堤斯（Dino De Laurentiis）很滿意他眼前的景象。他在羅馬市郊的迪諾市（Dino Città）片廠因大量野獸的駕臨而熱鬧起來，籠子裡有獅子、長頸鹿、河馬跟老虎，都是從市立動物園來的。當時是 1963 年，而他野心最大的計畫正在進行中：總長 15 小時的聖經詩篇系列電影。他已經召集了世上最偉大的導演，包括瑞典的英格瑪·柏格曼（Ingmar Bergman）、美國的奧森·威爾斯、義大利的盧契諾·維斯康堤（Luchino Visconti）以及費德里柯·費里尼（Federico Fellini）。第一部影片，將由法國導演羅伯·布列松處理《創世紀》（Book of Genesis），從〈創造天地〉（Creation）到〈巴別塔〉（Tower of Babel）、〈人類墮落〉（Fall）、〈該隱與亞伯〉（Cain and Abel）以及〈大洪水〉（Flood）。大家都認為，布列松會重現德·勞倫堤斯腦中的壯闊畫面，擁擠的動物獸欄等在那裡，準備拍攝動物登上諾亞方舟的盛況，當德·勞倫堤斯正讚美著布列松的電影理念時，「觀眾只會看到牠們在沙灘上留下的腳印，」布列松告訴他。此舉惹惱了這位大製片，然而，據傳電影毛片裡最後真的就只有足跡，沒有一點動物的畫面。一小時之後，據當天也有參與「向導演致敬」晚宴的貝納多·貝托魯奇（Bernardo Bertolucci）說，布列松被炒魷魚了。

愚蠢的討論

不管故事是真是假，要讓德·勞倫堤斯與布列松這兩位電影哲學大相逕庭的人合作，可是極為困難。布列松曾說，他離開羅馬是為了「縮短愚蠢的討論以及污辱人的阻撓。」還有個傳聞是，布列松考量伊甸園地處底格里斯河（Tigris）與幼發拉底河（Euphrates）上游，堅持飾演夏娃的女演員應該有深色肌膚。德·勞倫堤斯的宣傳人員朗·瓊斯（Lon Jones）看到眼前一大串候選人名單後便直接回絕，認為電影要在西方市場成功，主角就必須是白人。腳本大改之後終於有所進展，請來約翰·休斯頓（John Huston）執導，不知名的瑞典學生烏拉·巴以莉（Ulla Bergryd）飾演夏娃，美國影星麥可·帕克斯（Michael

羅伯·布列松

羅伯·布列松是影壇最偉大的極簡主義者之一，導演馬丁·史柯西斯（Martin Scorsese）曾說他是「影史上最偉大的藝術家之一」。如 sensesofcinema.com 網站的亞倫·帕維林（Alan Pavelin）所說，布列松大多數的電影「都有著某種或另一番形式的文學先例，」舉凡杜斯托也夫斯基（Fyodor Dostoevsky）到報紙的報導等等皆是。他所改編的《創世紀》，必然將傲視其他版本。

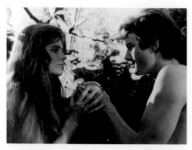

[1] 西席・地密爾曾拍攝多部以聖經為題材的電影。

Parks）飾演亞當。儘管離開了劇組，還看著作品被東刪西改，布列松仍醞釀著自己的《創世紀》。據說他在 1952 年就寫了劇本，早在德・勞倫堤斯的電影開拍前，直到餘生都還在修改。作家菲利浦・阿爾諾（Philippe Arnaud）把這個未完成的計畫比擬作卡爾・希奧多・德萊葉想拍的耶穌生平（見 30 頁）。不難想見為什麼他沒辦法放棄這個念頭：喪失純真的主題，正是布列松許多電影的中心主旨。「《創世紀》的美，在於上帝要亞當為東西與動物命名，」他補充說：「這讓我覺得十分動人。」

布列松將這個想法運用在他的《鄉村牧師日記》（Journal d'un curé de champagne, 1951）以及《聖女貞德的審判》（Procès de Jeanne d'Arc, 1962）。他發現他的英雄常常「像是個遭遇船難的人，即將探索一座未知的島嶼，這種故事構想可以回溯到亞當的創造。」堪稱布列松最偉大電影的《驢子巴特薩》（Au hasard Balthazar, 1966），是他在德・勞倫堤斯的電影告吹之後所拍的第一部片，片中對純真與殘酷的繁複檢視，很容易解讀為是他對羅馬的不快的直接反應。

「我想讓看了電影的人們覺得，上帝就存在於我們的日常生活之中。」——羅伯・布列松

挑戰浮現

甚至到 1980 年代中期、他的最後一部電影《錢》（L'Argent, 1983）問世後，布列松仍準備將構想實現。「有一度，《創世紀》似乎會比《錢》更先開拍，」在《錢》片中擔任布列松助理的強納森・奧利根（Jonathan Hourigan）告訴《畫外雜誌》（Offscreen）的柯林・柏奈特（Colin Burnett）。「《創世紀》有可能選擇法語之外的語言拍攝。當時條件齊備，我也受邀回到《創世紀》的劇組。」

不過布列松曾與他的影迷艾曼紐・庫兒（Emmanuelle Cuau，後來也

許瑞德談布列松

「他教我把不討人喜歡的人作為電影的題材。」保羅・許瑞德（Paul Schrader）告訴《電訊報》（Telegraph）。「我可以拍一個邊緣人，一個耽溺於精神世界的孤獨男子，然後我要『設身處地去想』。《扒手》（Pickpocket, 1959）給我勇氣寫出《計程車司機》（Taxi Driver, 1976）。」許瑞德在 Transcendental Style in Film（Da Capo, 1972）一書中剖析了布列松以及導演小津安二郎（Yasajiró Ozu）、卡爾・希奧多・德萊葉的作品。這位法國導演則是反應冷淡：「對我很感興趣的人為我塑造出的形象，連我自己都認不出來，這總是讓我很驚訝。」

是作家及導演）談到，他知道這個計畫面臨的挑戰，包括亞當與夏娃必須裸體，還有拍《驢子巴特薩》時，光是引導一隻驢子就多麼困難，而伊甸園得填滿各種牲畜。布列松不相信給演員發揮空間這種事，這解釋了他的演員為何常常眼睛往下看，因為要依循著他在場景裡的粉筆記號，因此他沒有辦法控制演員時，肯定很焦慮吧！

《錢》在坎城影展毀譽參半，布列松與蘇聯導演安德烈・塔可夫斯基（Andrei Tarkovsky，以《鄉愁》〔Nostalghia, 1983〕入圍）共同奪得最佳導演獎，布列松上台領獎時，卻遭到觀眾噓聲嘲諷。之後，他還是沒辦法確保《創世紀》所必須的資金。當時甚至傳出他拒絕澄清他的出生日期，希望他的年齡不要嚇跑潛在的投資者。有個消息透露，1985 年時，他收到了前期製作的補助費用，不過這也未能讓該計畫有效地推動。之後布列松就再也沒有寫任何電影劇本或執起導演筒了。

未言明的宣言

儘管電影沒能拍成，《創世紀》的思想已滲透在布列松的所有作品裡，是一種未言明的宣言。「它像母體或是山麓泉水般，灌溉著布列松的所有作品。這種對於人類起源的反思或許注定無法實現，」何內・佩達爾（Rcné Prédal）在他的《羅伯・布列松：內在冒險》（Robert Bresson : L'Aventure intérieure）書中寫道。「但是它代表了這位藝術家作品的縱深，並標誌了它內在的本質。」布列松曾經告訴作家／導演保羅・許瑞德說，「生活愈如我們所見的平凡、簡單，我愈能在當中看到上帝的存在。我不想拍一部讓上帝顯得過於空無飄渺的電影，我想讓人們看過電影後覺得，上帝就存在於日常生活之中。」儘管布列松自稱是「基督無神論者」，實則是非常虔誠的詹森教派信徒（Jansenist），即天主教的宿命論支派。1970 年，他更對查爾斯・湯馬斯・山繆斯（Charles Thomas Samuels）[2] 說：「沒有真正的無神論者」。那麼，或許德・勞倫堤斯阻礙了布列松在銀幕上詮釋《創世紀》，實際上卻不經意地保護了布列松的領悟與憧憬。或許，有些夢想比較適合留在夜晚的國度。DN

接下來的發展……

離開羅馬後，布列松編劇、執導了《驢子巴特薩》（1966，下），以驢子走過的殘酷一生與死亡諷諭人類的心靈。1966年本片於威尼斯影展首映，獲得極佳讚譽，囊獲多項大獎，成為布列松公認的代表作。1960 年代與 1970 年代的布列松持續創作出許多為人稱頌的作品，且是楚浮眼中少數得以被尊稱為「作者」（auteur）的導演。布列松於 1999 年辭世，享年 98 歲。

0/10

看得到這部片嗎？

1999 年的電影《創世紀》除了片名相同，看不出任何布列松的神采；儘管電影同樣改編自《創世記》，它聚焦的是雅各（Jacob）與以掃（Esau）兩兄弟間的權力鬥爭。電影由馬利共和國出身的歌手沙利・夫凱塔（Salif Keita）主演，由出身自法國電影學校的謝克・奧馬爾・西索科（Cheick Oumar Sissoko）執導。1975 年有部片長一個小時的動畫片也叫《創世紀》，除了導演皮耶・阿利貝爾（Pierre Alibert）同為法國籍外，電影跟布列松的版本亦毫無共通處。

*2 美國記者暨小說家，曾替多位影視名人撰寫傳記。

地獄

L'ENFER

導演：亨利—喬治·克魯佐（Henri-Georges Clouzot） | **演員**：賽吉·里吉亞尼（Serge Reggiani）、
羅美·雪妮黛（Romy Schneider）、丹妮·卡雷爾（Dany Carrel）、尚—克勞德·柏克（Jean-Claude Bercq）
年度：1964 | **國別**：法國 | **類型**：心理劇 | **片廠**：哥倫比亞（Columbia）

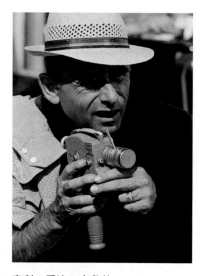

亨利—喬治·克魯佐

這位法國導演對演員的嚴厲可是惡名昭彰：《惡魔》（1955）的演員曾被迫吃腐臭的魚；貝爾納·布里耶（Bernard Blier）在《犯罪河岸》（Quai des Orfèvres, 1947）裡還被直接抽血。

法國電影在 1964 年經歷了劇烈的轉變。1940 及 1950 年代的傳統導演被「新浪潮」（La Nouvelle Vague）導演篡位。曾執導《惡魔》（Les Diaboliques, 1955）的知名的形式主義大師亨利—喬治·克魯佐，從 1960 年的《真相》（La Vérité）後就未再拍片，卻一直成為《電影筆記》（Cahiers du Cinéma）批判的焦點，這些評論甚至讓他懷疑起自己的作品價值。這段時間十分不平靜，他的第一任妻子薇哈（Véra）在《真相》上映後不久即過世，讓他深陷沮喪。不過他的新作《地獄》的拍片消息一出，即引起各方期待，尤其還得到美國的金援，可說是法國電影的異數。

妄想與瘋狂

為失眠所苦的克魯佐醞釀中的《地獄》，希望能捕捉到讓他夜不成眠的焦慮感受，並探索忌妒所牽動的暴力神經。片中的 Marcel（賽吉·里吉亞尼飾）與妻子 Odette（羅美·雪妮黛飾）在法國奧弗涅區（Auvergne）的小鎮裡經營旅館。比丈夫年輕多歲的 Odette，結交的都是與她年紀相仿的朋友，常常與無憂無慮的美髮師 Marylou（丹妮·卡雷爾飾），以及帥氣的技工 Martineau（尚—克勞德·柏克飾）往來。電影追溯 Marcel 妒意攻心的過程，從一開始的妄想偏執，到最後陷入瘋狂的境地。

或許是想回應外界對他電影的批評，克魯佐渴望在維持作品一貫的精準與雕琢之餘，找到一種新的表現方式。新浪潮喜歡即興勝過演練，克魯佐對此回應：「我在紙本上即興。」他對活動藝術（kinetic art）深深著迷，並聘請了該藝術運動的健將尚—皮耶·依瓦哈（Jean-Pierre Yvaral）設計可以將此美學融入電影的裝置。他還拜託指揮家吉伯特·艾米（Gilbert Amy）為電影設計獨特的音效，用聲音與樂音投射主角的心理狀態。

1964 年 3 月，克魯佐召集了幾位定期合作的人員到布洛涅工作室（Studios de Boulogne），展開為期數周的視覺技術測試工作，玩玩

海報設計：亞希子·史特赫伯格（Akiko Stehrenberger）

窺見地獄

上，羅美‧雪妮黛曾挑明不演「裸露戲」，不過紀錄片導演塞吉‧布隆貝爾格（Serge Bromberg）在這部片的膠捲上看到不少她的裸體。布隆貝爾格猜想，這位導演「是不是透過他的鏡頭跟她做愛呢？」

中，儘管在片中笑容燦爛，雪妮黛的角色最終有個隱晦的結局：最後一場戲，沉睡的她身邊站著她的先生，手裡握著剃刀。

下，雪妮黛毒癮、酒癮纏身，不過她的電影事業依舊有獎項加持。經歷了兩段失敗的婚姻、兒子驟逝的雪妮黛也於 1982 年早逝，得年 43 歲。

顏色反轉、陰影、重複曝光等等效果。沒過多久，共同出資拍片的哥倫比亞片廠高層就來到布洛涅看片段。印象大好的哥倫比亞，全權授權克魯佐盡情提出電影預算以及創作導向。在這樣的自由與無上限的資源扶持下，克魯佐做了更上一層樓的實驗，進而持續數月召集龐大的劇組成員進行講習。

克魯佐計畫用黑白片拍電影中的日常場景，且以驚心動魄、迷幻般的色彩來拍攝馬塞爾妄想的幻影。攝影師克勞德‧雷諾瓦（Claude Renoir）形容克魯佐是畫家，「試圖在銀幕上用全新的編排、改造的顏色來重現所有的人與物，無論其跟現實生活是否有任何連結」。

就跟克魯佐所有的電影一樣，《地獄》的前置計畫鉅細靡遺：整部劇本畫出了完整的分鏡表，包括用什麼鏡頭跟景深的細節。不過旁觀者似乎嗅到，克魯佐對藝術表現方式的追求開始失控。在正式開拍的初期，這樣的恐懼更為惡化。

> 「……試圖重現所有的人與物，無論其跟現實生活是否有任何連結。」克勞德‧雷諾瓦談亨利——喬治‧克魯佐

1964 年 7 月 6 日，克魯佐開始在南法加拉比托鐵橋（Garabit）下的人工湖旁的一家飯店拍攝。時間愈來愈緊迫：他們必須在 20 天內拍完，因為湖水將被抽空，以支援附近的水力發電水壩發電。之後他們要回到片場，拍 4 個月的棚內景。克魯佐對期限心知肚明，但他堅信加拉比托鐵橋是完美的場景，他想用火車穿越高架鐵橋的畫面，作為 Marcel 爆發妒意的引信。相信自己一貫嚴苛的行前計畫可以確保拍片迅速有效率的克魯佐，在知道不可能重回原地補拍的情況下開拍了。不過，他們的進度很快就落後了。

期限與壓力

為了解決拍攝時只有一個小窗可以取景的問題，克魯佐用了三名攝影師：艾何蒙‧狄哈（Armand Thirard，《惡魔》及《真相》的攝影師）、克勞德‧雷諾瓦、安卓亞‧偉丁（Andréas Winding），他們都是這個領域的佼佼者，劇組也為了他們準備了充足的助理、舞台工作人員跟機電人員。理論上，這樣可以讓克魯佐每天多拍到一點東西。他設計了一套精密的操作系統，當他在跟某一組人準備開拍時，另外兩組人就可以在另外一個位置做好準備。偵查小組已經先依據分鏡表，在各個位置拍下幾秒鐘的畫面，讓克魯佐先行確認角度與布局。然後他會在每個工作天裡巡迴各小組，而不用在每場戲的準備工作中枯等。不過現實卻與計畫有些出入：克魯佐開始一天只跟著一個劇組，新點子一來，他就無止盡地堅持一再重拍、調整布景。在期限逐漸逼近之下，一天工作 16 小時的他們仍然追不上進度。克魯佐抱怨星期天放假太浪費時間，甚至在星期天早晨潛伏在飯店大廳，要攔截攝影師在休假日

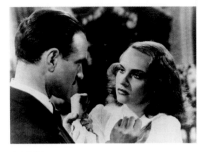

大迷戀

濃烈的情慾氣味瀰漫克魯佐的諸多作品，從《密告》（Le Corbeau, 1943，上）裡惡意的匿名信，《犯罪河岸》（1947）裡閃現的女同情誼，到薇拉‧克魯佐（Véra Clouzot）在《恐怖的報酬》（Le Salaire de la peur, 1953）裡飾演的百依百順的 Linda，以及《惡魔》裡致命的三角戀。克魯佐在拍最後兩部作品《地獄》及《女囚犯》（La Prisonnière, 1968）的時候，電影工作者享有較多的自由可在大銀幕上更露骨地描繪性愛。然而當克魯佐不再需要掩飾他的迷戀時，作品就難產，或許這並不是巧合。

*1 回歸熱病菌在體內潛伏三、四天後，而導致突發性高燒和寒顫的症狀。

跟他去勘景，一度逼得克勞德·雷諾瓦必須由樓下廁所的窗戶爬出，才逃過一劫。

克魯佐對演員的施壓幾近虐待是出了名的，拍攝《真相》時，他塞安眠藥要碧姬·芭杜（Brigitte Bardot）吃，希望能拍出他想要的昏沉表情，搞得她後來被送去洗胃。在《地獄》的拍攝現場，他簡直就是個惡魔。為失眠所困的他，常常會在凌晨時吵醒演員跟工作人員，說要討論隔天要拍攝的內容。他跟賽吉·里吉亞尼、羅美·雪妮黛大吵一架，要求他們突破極限、演出更投入。雪妮黛以大聲咆哮回敬他，里吉亞尼則是選擇保持冷靜，希望避免直接衝突。克魯佐把演員當作通向他的理念的導管，但里吉亞尼在詮釋 Marcel 的角色時也有他自己的想法。接踵而來的理念大戰，終將讓這部電影滅頂。

湛藍與血紅

有一場戲拍的是 Odette 與技工 Martineau 一起滑水，滿心妒忌的 Marcel 在一旁跟蹤，沿著湖邊的小路狂奔。雪妮黛滑水的畫面已拍好備用，顏色反轉的手法使演員呈現藍色，而湖水呈現血紅色（演員必須畫臉妝、穿上灰／綠色的服裝，以創造這個效果）。在拍里吉亞尼沿湖邊跑的戲時，克魯佐藉機宣示主權：連續好多天、好幾個小時，他讓里吉亞尼不斷地在蜿蜒、陡峭的小丘上連續奔跑，讓他身心耗竭。7 月 20 日劇組到了拍攝現場後，發現里吉亞尼已經稱病退出了，有人說他感染了馬爾他熱（Malta fever）[1]，不過很多人相信是克魯佐把他逼瘋了。

里吉亞尼不是唯一的一個，許多劇組人員也離開了，抱怨他們沒辦法在這團混亂下工作。克魯佐只剩下不到一周的時間能在這個主要場景工作，沒有主角，進度又嚴重落後。法國演員尚—路易·特罕提釀（Jean-Louis Trintignant）被找來取代里吉亞尼，他到了加拉比托後

拍攝現場

左，在哥倫比亞的資助下，克魯佐可以負擔得起許多不必要的設備與拍攝選項。「我猜，」塞吉·布隆貝爾格說：「如果克魯佐的預算比較有限，他是可以把電影拍完的。」

右，克魯佐，攝於夏慕尼（Chamonix）。「當然一直朝著某處前進，」布隆貝爾格說：「不過他是唯一知道目的地的人。」

接下來的發展……

從心臟病發作復原後，克魯佐為法國電視台拍攝了指揮家赫伯特‧馮‧卡拉揚（Herbert von Karajan）的紀錄片。1967年，他為他的最後一部電影《女囚犯》籌措到資金，該片描述一位壓抑的女子伊莉莎白‧威娜（Elisabeth Wiener，圖右）為一個兼具施虐既受虐狂的畫廊老闆勞倫‧特茲夫（Laurent Terzieff，圖左）擔任模特兒。這部片很顯然有《地獄》的影子，即使形式跟主題上沒有那麼宏大的企圖心。拍片工作一度因為克魯佐健康不佳而中斷；他的身體況狀也在 1970 年代逐漸惡化，期間他寫了多部劇本，包括一部醞釀許久、描述中南半島的作品，不過他在 1977 年過世，享年 69 歲，無緣再拍任何電影。

卻一場戲也沒拍，兩天後就離開了。克魯佐讓片子繼續開拍，半夜編寫隔天要拍的劇本，眼前只剩下還可供差遣的演員，這部電影顯然氣數已盡。就算克魯格找得到人來演 Marcel，也不可能來得及在湖水抽乾前，把所有的戲份拍完。

最後，命運已不是克魯佐所能掌握的了：在拍攝 Odette 跟 Marylou 在船上的同志情那場戲時，導演突然心臟病發，被救護車緊急送往鄰近小鎮聖佛爾（Saint Flour）。儘管沒有生命危險，卻等於當場宣告他無法繼續拍片。這個意外，加上湖水的景況，迫使哥倫比亞出手喊停。

克魯佐過去的電影，是精準、冷峻凝視下的產物，企圖客觀地觀察人性，他幾乎像是在對另一個物種進行心理研究。不過在《地獄》中，他則是向內逼視自己的焦慮與執著，導致全盤失控。DN

0/10

看得到這部片嗎？

新浪潮運動的發動者之一克勞德‧夏布洛（Claude Chabrol），深受克魯佐影響。他在 1994 年執導電影《地獄》，由艾曼紐‧琵雅（Emmanuelle Béart）及法蘭索瓦‧克魯塞（François Cluzet）主演。他僅僅對原始劇本做了微調，且這齣傳統戲碼避開了克魯佐計畫中的實驗企圖。近 10 年後，製片人塞吉‧布隆貝爾格有一回跟克魯佐的遺孀一同受困電梯，長談中得知克魯佐保存了《地獄》原始版的 185 捲影片。於是他訪問了原始工作小組，並剪輯當年的精彩測試片段與現場拍攝的片段，推出紀錄片《亨利—喬治‧克魯佐的地獄》（L'Enfer d'Henri-Georges Clouzot, 2009）。這極有可能是最貼近克魯佐的理想而問世的版本。

馬斯托納先生之旅

IL VIAGGIO DI G. MASTORNA

導演：費德里柯・費里尼（Federico Fellini）
演員：馬塞洛・馬斯楚安尼（Marcello Mastroianni）、烏果・托尼亞吉（Ugo Tognazzi）
年度：1965 ｜ 國別：義大利 ｜ 類型：奇幻

費里尼、馬斯楚安尼

在《導演筆記簿》（上）裡，費里尼與馬斯楚安尼模擬《馬斯托納之旅》的準備工作。演奏大提琴的馬斯楚安尼被化妝師跟服裝指導弄得綁手綁腳，導演還在一邊煩惱真正的馬斯托納沒有出現。「如果你能相信我是馬斯托納，」這位演員回覆導演：「那麼我就會自動變成馬斯托納。」

羅馬近郊拉吉歐（Laziali）的曠野上，拔地而起的是複製科隆大教堂（Cologne Cathedral）的建築，哥德式的鏤雕尖頂矗立在寬闊的大廣場。仔細一瞧，不只是地點很怪，圍繞大教堂的建築物也是複製品，五、六層樓的磚牆立面只是用鷹架撐起。一架機翼被切斷的噴射客機的機身停留在大廣場的正中央。雜草穿透路面，蔓生野草在殘破的建築間搖曳。破舊的計程車停在磚塊上，輪胎早已不見蹤影。一匹馬漫步走過廣場，邊走邊吃著草。一個畫外音用義大利語說：「這些怪異、人煙荒蕪的場景是為我的一部電影搭建的，但是最後沒有拍出來。現在看起來更漂亮了，傾頹、覆蓋著雜草。」

不可言喻的神祕經驗

在電視紀錄片《導演筆記簿》（A Director's Notebook, 1969）裡，費里尼剪輯了三年前為《馬斯托納先生之旅》所搭建的巨大場景，回顧這個他無法實現的大作。故事描述一位大提琴家在一次飛機緊急迫降的意外後發現，他其實已經死了。費里尼想在《馬斯托納》裡闡明他的心理醫生恩斯特・伯納德（Ernst Bernhard）最後遺言：「全心全意感受死亡之苦。」用費里尼的話來說，他企圖創造「一種無法言喻的神祕體驗；傳達總體的感受。」

電影的開場會是如此：大提琴家裘塞佩・馬斯托納（Giuseppe Mastorna）搭乘的班機，因為一場大風雪必須迫降在一個奇特小鎮的廣場上。乘客們下機之後便在安靜又陰暗的卵石大街上遊盪，後來出現一台巴士載他們去一家偏僻的飯店。這群人集合在飯店裡，觀看馬斯托納的一生投影在銀幕上。馬斯托納無法離開現場，而必須等到將影片看完，並接受自己是這樣的人。接著，馬斯托納開始探索各個如夢的所在，由美麗的空服員擔任他的嚮導，這趟旅程帶他穿越了來世的形塑過程，似乎深受瑞士心理分析大師卡爾・榮格（Carl Jung）的影響。

海報設計：希斯・奇倫（Heath Killen）

FEDERICO FELLINI

IL VIAGGIO
DI G. MASTORNA

另一部《愛情神話》

《馬斯托納》原定的影星烏果‧托尼亞吉參與了強‧路易吉‧波利多羅（Gian Luigi Polidoro）版本的《愛情神話》（Satyricon, 1969）演出，這部片將永遠活在費里尼的同名電影的陰影下。

費里尼努力地想為馬斯托納的冒險之旅找到一個滿意的結局，不過動念拍片的起源得回溯到導演在家鄉里米尼（Rimini）快要轉大人的青少年時期。就在二次大戰即將爆發之前，義大利的週刊《選集》[1] 刊登了迪諾‧布扎第（Dino Buzzati）創作的系列小說《多米尼克‧莫羅的奇幻旅程》（Lo strano viaggio di Domenico Molo，見左下圖）。還是高中生的費里尼讀了之後，便為它魂牽夢縈了長達四分之一個世紀。1965 年他見到布扎第後，便提議一起合作寫劇本。當時費里尼與義大利製片人迪諾‧德‧勞倫提斯簽了約，他們也拿到了美國小說家弗德列克‧布朗（Fredric Brown）的《瘋狂的宇宙》（What Mad Universe）的電影版權，描述一位記者被迫走進一個平行宇宙，讓他對已知的世界有了奇異的反思。不過，費里尼仍為《馬斯托納》寫了劇本大綱，並說服德‧勞倫提斯資助這個計畫。1966 年的整個夏天，費里尼與布扎第都在編寫劇本，電影布景也開始在德‧勞倫提斯的迪諾市片廠搭建起來。

病態的迷信

不過費里尼自己卻動搖了。他屬意馬斯楚安尼擔任男主角，他們曾合作過兩部大作《甜蜜生活》（La Dolce Vita, 1960）及《八又二分之一》（8½, 1963），卻同時又叫德‧勞倫提斯不要跟演員簽約。他遲疑的原因不明，不過在 1966 年 9 月，他寫信告訴製片德‧勞倫提斯說，他不想拍這部片了。馬斯楚安尼在《導演筆記簿》裡的台詞：「你一點信心都沒有嘛，好像在怕什麼似的」，一直籠罩著費里尼的拍片生涯。費里尼變得過度迷信，無數的報導都提到他在《馬斯托納》的前製階段參加了算命聚會。據傳費里尼在其中的一次聚會之後，開始相信如果這部片拍成，就會變成他的最後一部作品。費里尼會這麼做並不奇怪，他的藝術創作深受夢境所影響，多年來他一直接受榮格派的伯納德醫生的治療，醫生鼓勵他勤寫作夢日記，用以解讀他的潛意識。

> 「你根本就沒信心嘛，如果你能相信我是馬斯托納，那麼我就會自動變成馬斯托納。」──馬塞洛‧馬斯楚安尼

真實世界的結局十分慘烈：已經為這部片投入數百萬里拉的德‧勞倫提斯憤而提起訴訟，法院判決他勝訴，允許他從費里尼的家扣留貴重物品，並授予他對費里尼拍攝《鬼迷茱麗葉》（Giulietta degli spiriti, 1965）所得的大筆款項擁有置留權。儘管德‧勞倫提斯是再怎麼無情的商人，被電影施了魔咒的他仍希望跟費里尼合作。1967 年初，兩人達成共識，要救回《馬斯托納》。費里尼終於相信馬斯楚安尼是對的主角，不過演員卻沒空檔了。後來他簽下義大利男星烏果‧托尼亞吉（Ugo Tognazzi），他之後以《虛鳳假凰》（La Cage aux Folles, 1978）聞名全球。

接下來的發展……

費里尼持續拍攝了多部佳作,《愛情神話》（1969）、《阿瑪訶德》（Amarcord, 1973）均獲奧斯卡提名最佳導演,而後者更贏得最佳外語片。到了古稀之年,費里尼從來沒有這麼接近過他未完成的夢想。1992 年夏天,義大利《格里弗》（Il Grifo）雜誌刊登了義大利知名漫畫家米羅·馬那哈（Milo Manara）所畫的《馬斯托納》漫畫版。同時,費里尼接受羅馬銀行（Banca di Roma）委託,拍攝 3 支廣告。這系列的廣告在該年的威尼斯影展首映,3 支影片串聯起的故事,描述一位男子（保羅·維拉玖〔Paolo Villaggio〕飾）夢見自己的死亡還有孩童時代的奇異事件,心理分析師（費爾南多·雷〔Fernando Rey〕飾）則一一解析這些夢境。《馬斯托納》的鬼魂再次壟罩在拍片過程中。

不明而險惡

不過費里尼的狀況並不好,他後來形容像是一陣「界線不明而險惡的濃霧」降臨在他身上,4 月 10 號他被發現失去意識,緊急送醫,被診斷出急性胸膜炎。住院幾周後,再轉往羅馬西北邊的曼齊亞納（Manziana）休養。德·勞倫提斯仍然希望《馬斯托納》繼續進行,並安排了保羅·紐曼（Paul Newman）去拜訪費里尼,因為他覺得這位美國影星是完美的主角人選,他渴望繼《聖經:創世紀》（The Bible: In the Beginning, 1966）之後,能在美國創下更好的成績。不過到了夏末,這部片顯然已劫數難逃。努力避免再上法院的費里尼同意日後與德·勞倫提斯再合作幾部電影,以作為補償（這個交易沒有任何成果）。不過費里尼不準備放棄,更安排艾伯托·格里莫迪（Alberto Grimaldi）[2] 去向德·勞倫提斯買下版權。費里尼與格里莫迪合作了段落式電影《攝魄勾魂》（Histoires extraordinaires, 1968）以及《愛情神話》（Fellini Satyricon, 1969）,卻未曾讓《馬斯托納》開拍。導演後來說,這部片一直跟著他,也影響了他之後的電影。《馬斯托納》的蹤跡的確可以在《小丑》（I clowns, 1970）與《舞國》（Ginger e Fred, 1986）裡看得到,馬斯楚安尼也參與了《舞國》。在接下來的 25 年,費里尼每隔一陣子就會浮現再拍《馬斯托納》的念頭,甚至跟格里莫迪要回版權,但從來沒有成功地開拍。DN

馬斯托納的無名英雄

義大利作家迪諾·布扎第的短篇故事《多米尼克·莫羅的奇幻旅程》（《馬斯托納》的前身）描述一個小男孩做假供後深受罪惡感折磨,最後致病而死。後來他在煉獄甦醒,最終獲准重回人間。

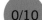
0/10

看得到這部片嗎?

費里尼、德·勞倫提斯、馬斯楚安尼皆已辭世,而格里莫迪繼莫里尼的《舞國》後的主要作品就是史柯西斯的《紐約黑幫》（Gangs of New York, 2002）。費里尼常常「概念化」他的電影,拍攝時鼓勵即興發揮,然後在後製時配音,所以《馬斯托納》的完整劇本到底是否存在,其實讓人存疑。

*2 塞吉歐·李昂尼的《美元》（Dollars）三部曲中,後兩部曲的製作人。

A NEW EXPERIENCE IN TERROR
FROM THE DERANGED MIND
OF ALFRED HITCHCOCK

KALEIDOSCOPE

TECHNICOLOR

萬花筒

KALEIDOSCOPE

導演：艾弗列・希區考克　｜　年度：1967　｜　預算：低於一百萬美元
國別：義大利　｜　類型：驚悚片　｜　片廠：環球／MCA（Universal／MCA）

1960 年代末，愈來愈多年輕觀眾排斥傳統好萊塢電影，偏好反思種族、性別與情慾等當代議題的獨立製片及歐洲藝術電影。1966 年米開朗基羅・安東尼奧尼（Michelangelo Antonioni）的《春光乍現》（Blow-Up）把電影工業的檢查制度送進棺木：在未獲得美國電影協會（Motion Picture Association of America, MPAA）准許下，米高梅仍將它發行，且叫好叫座。這部片也讓希區考克印象深刻。「這些義大利導演在技術上比我領先了一個世紀，」他感嘆。這位大師當時正處於低潮。1950 及 1960 年代初《迷魂記》、《北西北》、《驚魂記》、《鳥》之後，1964 年的《豔賊》（Marnie）反應不如預期。他需要一個新方向。

誘惑與謀殺

許多年來，希區考克一直想替他的《辣手摧花》（Shadow of a Doubt, 1943）拍部前傳，該片描述喬瑟夫・卡頓（Joseph Cotton）飾演的角色引誘有錢的寡婦，並將她們殺害。他很想拍以殺手為中心主角的電影，由殺手的觀點來講故事。導演向美國編劇公會（Writers Guild of America）提交了情節大綱，並嘗試邀請《驚魂記》的原著小說作家羅伯・布洛奇（Robert Bloch）一起合作。理想狀態是讓布洛奇依據這個大綱寫出小說，希區考克再出資 1 萬美元買下電影版權。布洛奇的經紀人高登・默森（Gordon Molson）說，作家可以配合，不過價碼太低。希區考克最後妥協，如果拍成了，將支付布洛奇 2 萬美元，拍不成則付 5 千美元。不過到了 1965 年 2 月還是沒有動靜，默森遂推銷布洛奇另外兩本書《縱火犯》（The Firebug）、《圍巾》（The Scarf）來改編，但這時希區考克開始進行《衝破鐵幕》（Torn Curtain, 1966）的前製，這個構想就被暫時擱置了。

1966 年，一切都變了調。《衝破鐵幕》的拍攝不順利，希區考克對被迫啟用保羅・紐曼跟茱莉・安德魯絲（Julie Andrews）為主角忿忿不平，然而在《豔賊》失利後，MCA 想用有票房的影星。影片在同年 7 月上映後，影評人反應冷淡。夏末回到洛杉磯，希區考克跟友人楚浮坐下

艾弗列・希區考克

1972 年，希區考克在英格蘭《狂凶記》的拍攝現場。他擺出一貫憂鬱的表情，不過這一次或許是有充分理由的，因為這部片是在《萬花筒》難產後開拍的。

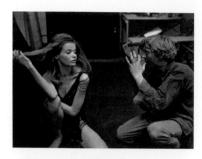

《春光乍現》的影響

這部描述一名倫敦攝影師的迷人時代劇由米開朗基羅·安東尼奧尼執導，薇露希卡·馮·蘭朵夫（Veruschka von Lehndorff）及大衛·漢明斯（David Hemmings）主演，對希區考克有顯著的影響。

*1 班·里維寫了 1929 年《敲詐》（Blackmail）的對白，而希區考克是里維 1932 年執導的《一代紅顏》（Lord Camber's Ladies）的製片。

*2 1940 年代的英國殺人犯，以魅惑受害者再進行加害聞名。

*3 Liberty ships，因應二次大戰緊急大批建造的運輸船。

談話，催生了 1967 年的重要專書《希區考克》（Hitchcock）。法國新浪潮的先驅楚浮，也尊崇希區考克帶來的重大影響，在談話過程中，希區考克開始質疑當代影壇及自己的電影創作。

安東尼奧尼的《春光乍現》吸引希區考克的原因並不難推測：他在電影裡看到了部分的自己。《春光乍現》的敘事風格與主題跟 1954 年的《後窗》的共通點是：寂寞、性別歧視的攝影師相信，他們在偷窺的過程中目睹了一場凶殺案。安東尼奧尼則否認受到希區考克的影響。他曾說：「希區考克的電影完全虛妄不實，特別是結局。」不過《春光乍現》遵循了驚悚片的經典戲劇結構，這正是希區考克最擅長的。兩位導演的相似處還不止於此，安東尼奧尼說：「演員們總覺得跟我相處不自在；他們會覺得好像被屏除在我的作品之外，」希區考克亦然。

充實《狂凶記》的內容

1967 年初，希區考克回到他連續殺人兇手的計畫，與他在英國時期的合作對象班·里維（Benn Levy）[1] 攜手充實劇本。片名一開始是《狂凶記》（Frenzy），後來改為《萬花筒》，以反映時代精神。他們選定奈維爾·希斯（Neville Heath）[2] 作為主角 Willie Cooper 的雛形，而非《辣手摧花》裡的查理·歐克萊（Charlie Oakley）。里維稱這個題材是「來自天堂的禮物」，是一則發生在紐約的怪誕愛情故事。

Willie Cooper 被塑造成迷人、有魅力的健身教練，他遇水的病理反應會誘發他病態的性慾。希區考克希望敘事主軸圍繞在他與三名女子的關係，每段關係都在「高潮」中結束。首先，他引誘在聯合國工作的年輕雇員，去野餐後在瀑布下奪她性命。二號受害者是藝術學校的學生，她的死十分精彩：在廢棄船塢裡的一台封閉軍艦上展開致命追逐。

測試片段

從希區考克為《萬花筒》所拍的測試片段，可以看出這部片子會有多露骨。女演員常常衣不蔽體，特別是那場在軍艦上追逐的戲（左下），還有在瀑布下的謀殺（左上）。靜照攝影師亞瑟·沙茲（Arthur Schatz）說：「我們到了紐約州北部的一個海港，所有的自由船[3] 都停靠在那裡。水在戲裡是很吃重的角色，只要這個年輕男孩一看到水，他就會激動失控而殺人。」

片中有許多殘酷暴力的場景，而典型的希區考克已經做好鉅細靡遺的準備：一場謀殺的戲就占了劇本 12 頁。

最後一位女孩是奉命扮演誘餌勾引 Willie 的警官，Willie 卻墜入情網。最後一場戲的背景是煉油廠色彩鮮豔的圓槽，紐約警察正步步逼近，呼應了安東尼奧尼的《紅色沙漠》（Red Desert, 1964）。

里維提供了劇情大綱、第一版的劇本，之後再改寫了一次劇本。仍不滿意的希區考克請來休・偉勒（Hugh Wheeler）[4] 及霍華德・法斯特（Howard Fast）[5] 再寫了幾個版本。法斯特說，導演要他放手去寫，他自己則忙著規劃攝影工作：「劇本寫完的時候，他已經指定出 450 個攝影機的位置，他就是這麼精確。」

裸露與暴力

為擁抱新浪潮與真實電影（cinéma-vérité）的新寫實主義，希區考克選擇用移動式攝影機實景拍攝。他想要用自然光和室內景，並派平面與錄像攝影師先拍攝測試片，找出理想的膠捲跟感光速度。他甚至親自寫了一個版本的劇本，這是他自 1947 年匿名寫了《淒豔斷腸花》（The Paradine Case）之後的第一次編劇。

他把劇本寄給楚浮。「片子裡似乎對性與裸露有些執著，」楚浮說：「不過我也不太擔心，我知道這些場景都會有很真實的戲劇張力，而你也從來不會著墨在不需要的細節上。」希區考克的太太兼諮詢對象艾兒瑪（Alma）有先見之明地煩惱起來：「如果拍得太恐怖，我們會飽受攻擊。」希區考克似乎就要復活時，片廠介入了。

> 「片子裡似乎對性與裸露有些執著，不過我也不太擔心……」
> ——法杭蘇瓦・楚浮

導演向盧・瓦瑟曼（Lew Wasserman）及環球／MCA 的董事作了簡報，說明這個拍片計畫以及他的興奮之情。他打算用不知名的演員，以不到 100 萬美金的預算拍攝。不過考量到這樣具爭議性的電影可能會對希區考克的「品牌」造成損害，瓦瑟曼拒絕了。「他們對希區考克的企圖不以為然，但那正是他們一直要他做的，」法斯特說：「去嘗試不同的事，以追上變化快速的電影時代。」DN

接下來的發展……

交易出《驚魂記》跟他的電視節目的版權後，希區考克已經是片廠的前三大股東，在持有 MCA 股票的加持下，他讓《萬花筒》的概念復活，1972 年回到倫敦拍攝《狂凶記》。這個倫敦連續殺人犯的故事，是希區考克晚期的電影中，形式上呼應了「新美國電影」（New American cinema）風潮的作品。遺憾的是，這部片最終只拍出了《萬花筒》的影子。

看得到這部片嗎？

1/10

姑且不論希區考克已在 1980 年辭世，《萬花筒》是屬於那個時代的傑作，代表知名導演在電影新時代所跨出的新方向。那些令 1960 年代觀眾感到震驚的場景，對於今日看著連續殺人犯亨利（Henry）、漢尼拔・萊克特（Hannibal Lecter），還有虐殺片《奪魂鋸》（Saw）系列電影長大的觀眾而言，已是稀鬆平常了。

*4 休・偉勒曾參與電視節目 The Alfred Hitchcock Hour 以及霍華德・法斯特（Howard Fast）《萬夫莫敵》（Spartacus）的原著。
*5 《萬夫莫敵》（Spartacus）的原著。

拿破崙

NAPOLEON

導演：史丹利‧庫柏力克（Stanley Kubrick） | **演員**：奧斯卡‧華納（Oskar Werner）、奧黛麗‧赫本
年度：1967-71 | **預算**：六百萬美元 | **國別**：多國 | **類型**：歷史劇 | **片廠**：米高梅

史丹利‧庫柏力克

「庫柏力克（上）的《拿破崙》一定拍得出來，」曾與庫柏力克合作《亂世兒女》（Barry Lyndon, 1975）的影星強納森‧賽希爾（Jonathan Cecil）說：「我一直覺得他自己可以把這個角色演得很好。」

就史丹利‧庫柏力克的標準來說，1971 年《發條橘子》（A Clockwork Orange）的前製工作簡直匆忙得不像話，他甚至得找時間跟他的演員麥爾坎‧麥道威爾（Malcolm McDowell）吃午餐，他們一面吃，一面談著這部反烏托邦的電影，麥道威爾目瞪口呆地看著導演大口享用牛排與甜點。「這，」庫柏力克說：「就是拿破崙吃東西的樣子。」在《發條橘子》之前，為籌拍帝王傳記電影的庫柏力克，花了四年的時間進行全方位的研究。有人相信，他之所以燃起熱情，是因為他在拿破崙身上看到自己：執拗的個性、傑出的戰略家、天生的領導者。兩人各以自己的方式，表現出征服的強烈意志。他罕見地激情宣告，《拿破崙》會是「史上最棒的電影」。

貴重收藏

從大量的照片、籌拍文件、劇情大綱、書信、筆記、樣品、布樣、塗鴉，還有電影劇本（都收藏在庫柏力克的寶盒裡）可以看出，庫柏力克不是隨意誇口，就想打動米高梅與聯美的長官，而這個計畫還在兩家製片廠間游移。1999 年庫柏力克過世後，擔任其收藏的「文獻考掘者」及編輯的艾利森‧卡索（Alison Castle）說，這部片的研究資料比其他電影更豐富。確實如此，這些資料被譽為世界上最齊全的拿破崙研究資料庫。庫柏力克讀了逾 500 本關於波拿巴（Bonaparte）家族的書。在 1967 年《2001 太空漫遊》進行後製時，他就寫了「小軍曹」（le petit caporal）的劇情大綱，為庫柏力克驚人的想像力留下見證。

《2001》叫好叫座的激勵之下，庫柏力克相信，他要拍什麼片都不是問題，不管影片的規模有多宏大，而不願只著墨拿破崙生平中關鍵性的時刻。與之打對台、薩吉‧邦達恰克（Sergei Bondarchuk）的《滑鐵盧戰役》（Waterloo, 1970），描述這位法國人走向敗亡的百餘個日子。庫柏力克的願景是親自編寫劇本，從在母親胸口啼哭的科西嘉嬰孩開始說起，直到最後他如何孤獨地死於南大西洋的聖赫勒拿島。

海報設計：希斯‧奇倫

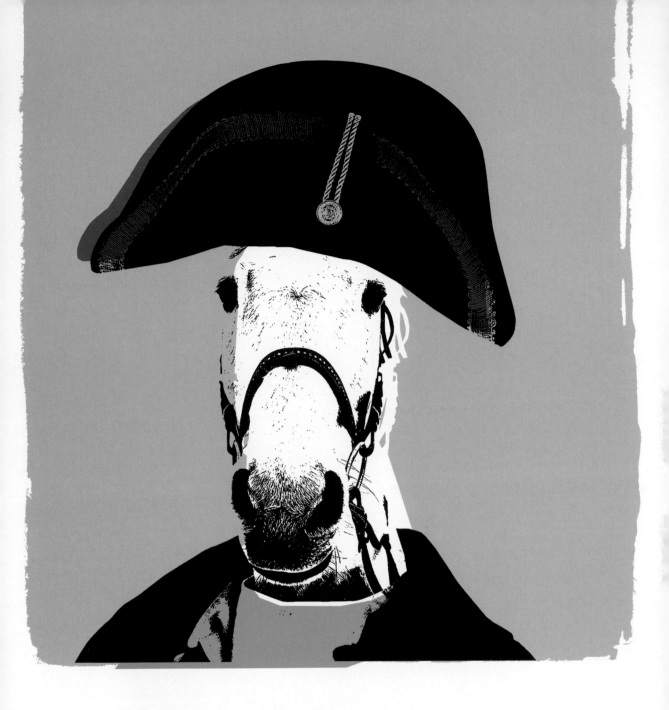

KUBRICK

NAPOLEON

「如果你的電影真的很有趣，」他說：「那麼拍得多長都無所謂。」不過他後來很明智地坦承，它不可能比《亂世佳人》（Gone with the Wind）還長。

非典型庫式狂熱

在這些宏偉與歷史的細節之外，我們看到的是非庫柏力克式的狂熱，意圖頌揚、解構拿破崙的神話。就 18 世紀的寫實主義來說，這是一首「戰鬥的史詩」（epic poem of action）。庫柏力克構思的場景，窮盡當時電影技術的可能性。1815 年，結束流亡的拿破崙回到法國，企圖重新掌權。面對五千名士兵整裝待命緝捕他，拿破崙下令他的人馬站住不動，逕自一人走到敵軍步槍可及的距離，高聲呼喊：「認得我嗎？」他們嚇了。自信將征服半個大陸的拿破崙，趾高氣昂的大喊：「如果這裡有任何士兵想殺了他的帝王，儘管動手。」結果眾人棄軍令不顧，湧向拿破崙，高喊「吾皇萬歲！」（Vive l'empereur！）

智商高達 200，加上永無止盡的好奇心，庫柏力克不是在研究他的主人翁，而是在「吞噬」他們，運用他的才智顯微鏡探究他所執迷事物的每一面向。從這個極度嚴謹而逐漸成形的作品，到拍一部探索太空旅行可能性的電影。他在美國太空總署花好幾個月追求物理的極限，以及極限後的世界。首先，他看了每一部關於波拿巴家族的電影。

《色情電影》
（Blue Movie）1970 年左右

在《2001 太空漫遊》開拍前不久，《奇愛博士》（Dr. Strangelove）的編劇泰瑞·紹森（Terry Southern）向庫柏力克提議拍一部大製作的色情片，顛覆這個電影類型並賦予新的詮釋，雖然不知道他是不是認真的。

幾年之後庫柏力克真的考慮過拍一部暫名為《色情電影》的小電影。在 1962 年與邵森的一個訪談中，導演表示：「故事當中的情色觀點，最好是作為強化一場戲的推力，而不僅止於赤裸裸的描述。」

這個情節還不完善的劇本裡，有位在業界廣受好評的成功作家，籌措到足夠的資金拍攝硬蕊色情片，並想邀知名的銀幕情侶檔，如洛·赫遜（Rock Hudson）與桃樂絲·黛（Doris Day）來演出。當然，片子從沒拍成。不過當 1990 年代中期傳出庫柏力克的下一部電影《大開眼戒》（Eyes Wide Shut）是從亞瑟·史尼茲勒（Arthur Schnitzler）的短篇小說《綺夢春色》（Traumnovelle）得到的靈感，坊間即傳言這是《色情電影》的修訂版。

無論庫柏力克是否在意這個計畫，紹森興沖沖地央求他的朋友同意他把它寫成小說。同名作品《色情電影》在 1970 年出版（右），描述名為鮑瑞斯·阿德里安（Boris Adrien）的知名電影導演（約略以庫柏力克為原型）努力地想用大明星來拍一部賣座的色情片。作者把這本書獻給「偉大的史丹利·K」，而庫柏力克也被勾起了興趣，跟邵森要了出版社的打樣本來看。「史丹利，」他的老婆克莉絲汀（Christiane）看到後怒斥：「如果你拍這部片，我就永遠不再跟你說話。」最後，明智的庫柏力克為保障婚姻幸福，沒有自毀前程。

1927 年亞培‧崗斯（Abel Gance）所拍的五小時的長片已清楚描繪了拿破崙的一切，庫柏力克提出了一個簡要的糾正。「這部片這麼多年來已經在影迷間建立了聲譽，」1968 年他對影評家約瑟夫‧吉米斯（Joseph Gelmis）說：「但我覺得這部電影真的很糟糕。就技術上來說，崗斯領先他的時代，不過說到故事的呈現與表演，它卻是部很粗糙的作品。」

他也讀遍每一部傳記以及書面歷史證據。大量關於片中人物的資料被收藏在一個橡木的卡片式資料匣中，依照日期排列，並標示名字。還有多達 1 萬 5 千張關於 18 世紀到 19 世紀初期社會的圖片資料庫，設有自己的交互索引系統，讓所有參與該片的工作人員可以參閱，而不用一再拿問題去糾纏導演。

> 「我不想用少量的軍隊來冒充，因為拿破崙的戰役⋯⋯場面浩大。」
> ——史丹利‧庫柏力克

庫柏力克為這部片，動用了波拿巴遠房親戚的複製畫、描繪法國打敗奧地利的埃爾欣根戰役（Battle of Elchingen）的透視畫、素描手稿、諷刺漫畫、油畫、小模型、複製旗幟的照片、燭台、錢幣、手槍、野外服裝等等與拿破崙生平有關的一切物品，這些成箱成櫃的資料中，甚至還包括一根 18 世紀的馬蹄鐵的釘子。另外，為了讓他能夠在昏暗中用自然光拍攝，庫柏力克還找了美國太空總署的朋友跟鏡頭專家「蔡司」（Zeiss），發明出超快的五十釐米鏡頭，以應付光線微弱的場景。

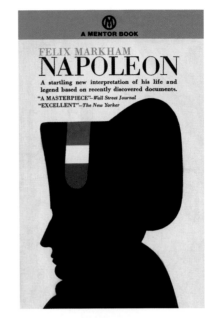

菲立克斯‧馬克漢的影響

牛津學者菲立克斯‧馬克漢（Felix Markham）1996 年出版的 Napoleon（上）讓庫柏力克大為激賞，他不僅買下此書的電影版權，還聘請這位作者擔任歷史顧問，雇用他 20 名研究所學生針對他電影裡初步設想的 50 個角色來蒐集「原始傳記檔案」。

壯闊的寫實場景

在庫柏力克如拿破崙般的雄心壯志中，最教人興奮的是他企圖用壯闊的寫實場景複製戰爭的畫面。他要拍攝每一個拿破崙施展計謀、調兵遣將的領地，並調來 4 萬名步兵加上羅馬尼亞軍隊的 1 萬名騎兵來搬演這些「致命芭蕾」（lethal ballets）。「我不想用少量的軍隊來冒充，」他對吉米斯解釋：「因為拿破崙的戰役發生在寬闊的空間，場面浩大，隊伍就像舞蹈隊形般前進。」他的拿破崙軍容遠觀時有「組織性的美感」，特寫時是血腥、蒸騰的殘酷，連《萬夫莫敵》跟它羅馬軍團棋盤式的隊伍都相形失色。庫柏力克堅持臨時演員要接受 4 個月的歷史軍事訓練，甚至啟用官階體制，把這部片的拍攝當作一場軍事行動。

不過，庫柏力克對像約瑟夫‧曼奇維茲 1963 年的《埃及豔后》那種速成的電影沒興趣。儘管預算已經從 300 萬暴漲到 600 萬美元（在當時是筆大數目），他已很有技巧地樽節開銷。他不拍代價高昂的海上戰役，選擇用地圖來拍攝拿破崙海軍與英軍在海上的衝突：包括法國船艦在海面下神出鬼沒的射擊，溺斃的海軍上將漂浮在駕駛艙，旁邊還可以看到紙張、書本，甚至還有一隻烤雞漂過。

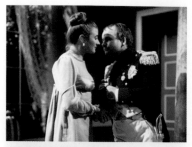

伊恩・霍姆

儘管這位英國演員沒有為庫柏力克演出拿破崙，他卻已三度演出這個角色。由上至下：與蘇怡・庫薩克（Sorcha Cusack）共同演出 1974 年的電視連續劇 Napoleon and Love；泰瑞・吉利安（Terry Gilliam）1981 年執導的 Time Bandits；2001 年亞倫・泰勒（Alan Taylor）執導的 The Emperor's New Clothes。

*1 奧斯卡・華納以 演出楚浮的《夏日之戀》（Jules et Jim, 1962）與《華氏 451 度》（Fahrenheit 451, 1966）聞名。

在歷史龐雜的電影畫布上，地圖與大量的旁白可以提供背景情境。庫柏力克甚至找到一家紐約公司，可以用一種紙張大量生產制服。測試影片由幾呎之外觀看，它們跟真正的布料幾乎分辨不出來。不過，更多需要妥協的地方還在眼前。找到真正的戰場已被證明是異想天開，因為地主都想好好保留、傳承給後代。不屈不撓的庫柏力克甚至開拔到南斯拉夫跟羅馬尼亞（還算是拿破崙曾經踏足的合理範圍），尋找替代方案。至於租用軍隊的部分，這兩個國家也提供較優惠的費用：羅馬尼亞應允每人每天 5 美元。追求完美的庫柏力克，甚至取來滑鐵盧的土壤樣本，以確保在實景拍攝地點的泥土顏色與質感能保持一致。

價碼過高的電影明星

在電影還在構思的階段，主角的人選勢必無法定案，因為他們可能一下子紅、一下子不紅。在 1968 年 11 月的筆記中，庫柏力克冷冷地列出「四個主要支出項目」，可能將加重這部戰爭史詩片的預算負擔：「大量的臨時演員。大量的軍隊制服。大量昂貴的布景。價碼過高的電影明星。」

他盡了最大的努力控制前三項支出，並下定決心不接受最後一項的要脅。他放棄明星，準備用「優秀的新面孔演員」。庫柏力克初期的筆記透露，他曾屬意彼得・奧圖（Peter O'Toole）、亞歷・堅尼斯（Alec Guinness）、彼得・尤斯蒂諾夫（Peter Ustinov）與尚─保羅・貝蒙多（Jean-Paul Belmondo）。1968 年，他先跟奧斯卡・華納[1] 談了合作，不過在電影陷入泥淖的同時，庫柏力克開始喜歡上大衛・漢明斯（David Hemmings）及伊恩・霍姆（Ian Holm，左）。前製作業進入到 1970 年代初期後，導演考慮換角傑克・尼克遜（Jack Nicholson）——誰比他更能體現狂妄的自尊與才情、人性的弱點、權力的濫用、熱情與恐懼呢？人們彷彿在他所飾演的《鬼店》（The Shining）的 Jack Torrance 身上看到拿破崙的氣息。

庫柏力克渴望在電影中加入心理分析的元素，探索權力、恩寵、與誤判。究竟是什麼導致拿破崙垮台？這個小心謹慎的男人怎麼搞砸了蘇聯之戰？它同時也是個悲傷的愛情故事。「拿破崙與約瑟芬的浪漫情愫，」導演玩味地說，「是歷史上最執迷不悔的激情。」約瑟芬是拿破崙的弱點，也是他的力量，他們的關係本身就如戰場；也像拿破崙在精神上獻身給法國，卻常常出軌。征服國界的激情快感將與在鏡牆環繞的房內熱烈交媾的畫面交叉剪接，以創造「最大限度的情色作品」。儘管艾莉森・卡索的角色人選計有奧黛麗・赫本、凡妮莎・蕾格烈芙（Vanessa Redgrave）、茱莉・安德魯絲，她們都只承諾演出比一壺伯爵茶還溫和的情慾戲。

就像庫柏力克所有的電影一樣，在幾個月來滴水不漏的前製過程中，《拿破崙》持續演化、變形。看完更多的書、做完更多的調查研究，

1971 年，庫柏力克堅持：「我有了新的想法。」不過除了庫柏力克和女兒卡薩琳娜（Katharina）與安雅（Anya）拍服裝測試照片之外，這部片連一個畫面都沒拍。

諷刺是很殘酷的：就像拿破崙，庫柏力克亦敗給了政治。當他的鉅作逐漸成形之際，經營不善的米高梅被飯店業者柯克·科克萊恩（Kirk Kerkorian）併購。新老闆對《拿破崙》急遽增加的預算心驚膽顫，對研發的預算急踩煞車。即使跟庫柏力克同一陣線的人，也很難為電影會有很好的票房而提出辯護。當庫柏力克還在蘑菇襯裙怎麼車邊、野戰砲要怎麼部屬的時候，三部打對台的拿破崙電影都已經發行，且以邦達恰克的《滑鐵盧戰役》收尾，不過三片都灰頭土臉。這個幾乎什麼都不准的片廠，不愛庫柏力克、也沒給錢，更別奢望它關愛這部格局恢弘的電影。最後一搏的庫柏力克向聯美提出這個提案，得到相同的回應：太貴、風險太高、太老派。

氣餒的庫柏力克接著跟華納兄弟簽了三部片的合約。就像是為了清乾淨他的味蕾，他開始籌拍《發條橘子》。不過當你愈深入去看《拿破崙》留下來的成堆資料，你就會愈為這部電影的挫敗感到遺憾。從沒有人用這樣的規模、如此的嚴謹，或是用這樣的智慧與浪漫來著墨戰爭與歷史。在無法駕馭的寒冬中，誤判情勢揮軍蘇聯造成悲劇，庫柏力克原來打算這麼描繪拿破崙的愚行：

「當他們在冰凍的荒原中撤退了一千英哩之後，這個軍紀嚴明軍隊已經變成飢餓、狂暴的烏合之眾。進入一個村子，部分士兵跟軍官牽著馬衝進到小屋，把自己鎖在裡頭。被擋在屋外的官兵則想辦法要闖進去。突然間，一陣大火吞噬屋內的士兵與馬匹，宛如煉獄；而屋外的人則是衝到火焰旁取暖，更拿出佩劍串起馬肉烤熟。」無論代價有多高，《拿破崙》會是部曠世鉅作。IN

3/10

看得到這部片嗎？

當史蒂芬·史匹柏開始鑽研庫柏力克的文獻資料時，一般認為他有可能讓《拿破崙》復活，但他後來選擇拍了《A.I. 人工智慧》（A.I.）。不過 2013 年時，他告訴法國電視台 Canal Plus，在庫柏力克家人的協助下，他正在改編庫柏力克的劇本，計畫拍成電視影集。在史匹柏的聲明之前，也有傳言說，麥可·曼恩（Michael Mann）跟馬丁·史柯西斯都對劇本很感興趣；2011 年 2 月，紀實電影製片人艾瑞克·尼爾森（Erik Nelson）提案，以導演蒐藏的《拿破崙》龐大文獻資料為題材，拍攝一部紀錄片。

*2 改編自美國作家亞歷克斯·哈雷（Alex Haley）的同名小說，描述他的甘比亞籍祖先昆塔·金特（Kunta Kinte）由奴役到解放的歷程。

接下來的發展……

華納兄弟敞開雙臂，歡迎庫柏力克的加入，承諾資助他任何想拍的電影，第一部片就是《發條橘子》。從此，庫柏力克再也沒貼過片廠的冷屁股。而當初他上天下地的調查研究並沒有完全白費：他擷取了一些背景資料，運用在改編自威廉·薩克萊（William Thackeray）小說的《亂世兒女》（Barry Lyndon）裡，電影非常漂亮地使用了蔡斯鏡頭。《亂世兒女》彷彿就像是他心愛的電影的替代品。甚至在 1999 年的《大開眼戒》，都可以看到《拿破崙》劇本裡的場景借屍還魂：拿破崙在天寒地凍的冬夜遇見一名妓女；一場男男女女縱情狂歡的戲。1977 年，電影影集《根》（Roots）[2] 熱潮正盛，庫柏力克曾對評論家米歇爾·西蒙（Michel Ciment）宣稱，他考慮把《拿破崙》改拍成 20 個小時的影集，由艾爾·帕西諾（Al Pacino）主演，最後證明這也只是一時興起。他已繼續前行，從來沒有真正地向華納提出《拿破崙》的劇本。

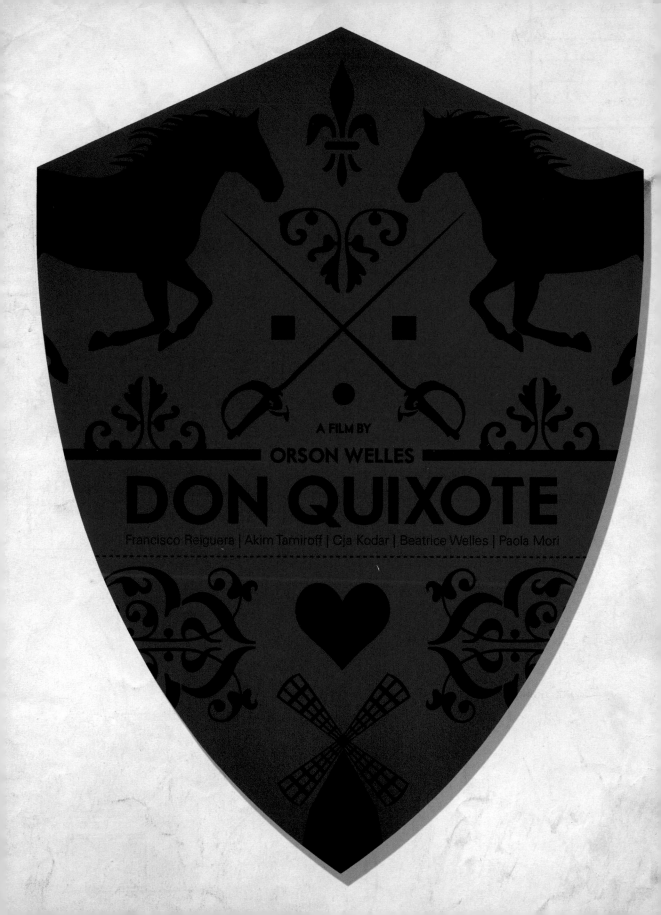

唐吉訶德

DON QUIXOTE

導演：奧森·威爾斯（Orson Welles） | **演員**：弗朗西斯科·雷古埃拉（Francisco Reiguera）、亞金·塔米羅夫（Akim Tamiroff）、派蒂·麥考馬克（Patty McCormack）
年度：1969 | **國別**：西班牙 | **類型**：冒險

奧森·威爾斯在 1957 年離開了好萊塢；這是他第二次說再見，但這次是真正的分道揚鑣。他的處女作《大國民》（Citizen Kane, 1941）幾乎看不出來是好萊塢的製作，也從此不斷與片廠拉鋸。從《安培遜大族》（Magnificent Ambersons, 1942）開始接下來的三部電影，都被強迫交出重新剪輯。搬到歐洲後，因為金主破產，威爾斯花了三年時間才拍完《奧賽羅》（Othello, 1952）；接下來的《阿卡丁先生》（Mr. Arkadin, 1955）由老朋友路易斯·多利維特（Louis Dolivet）出資拍攝，但多利維特使勁地從導演手中搶到最後剪輯的主導權。1956 年回到好萊塢之後，嘗試重新站穩腳步的威爾斯參與了《我愛露西》（I Love Lucy）的演出，同時執導電視版的試播片。撈到機會拍《歷劫佳人》（Touch of Evil, 1958）的時候，他很渴望重回這個電影體制，儘管他僅領取演出的薪資，而沒有導演的酬勞。這部電影準時殺青，預算也控制得宜。但是與環球的一紙多部影片的合約仍然懸而未決。然而，歷史將再度重演。

奧森·威爾斯
「那是我自己的電影，我想將它拍完。」導演說起他拍《唐吉訶德》的那幾年。

走火入魔

導演把《歷劫佳人》的初剪版本交出去後，被環球片廠重新剪輯，甚至部分重拍。看了環球剪輯的版本後，威爾斯用 58 頁的篇幅記錄下所有關鍵變動處，片廠置之不理，威爾斯再也沒有導演任何好萊塢電影。氣憤之餘，威爾斯前往墨西哥，獨立改編拍攝塞萬提斯（Miguel de Cervantes）的《唐吉訶德》（Don Quixote），描述中世紀的一個西班牙貴族，因一部浪漫文學的感召而走火入魔，化身騎士踏上旅途。墨西哥製片人、也是路易斯·布紐爾合作夥伴的奧斯卡·丹西傑（Oscar Dancigers）不僅出資，後來並擔任助理導演。

多年來，他一直牽掛著《唐吉訶德》。1955 年在巴黎拍《阿卡丁先生》時，多利維特同意他在塞納河旁的一個公園拍攝《唐吉訶德》的測試片段。這幾場戲拍的是中世紀的人物穿越到當代，《阿卡丁先生》的演員米夏·奧爾（Mischa Auer）與亞金·塔米羅夫分別飾演騎士

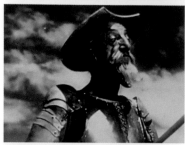

衰老的騎士

傑斯·佛朗哥（Jesús Franco）剪輯出威爾斯影片中的靜照（見隔壁頁「接下來的發展……」），可以看到飾演唐吉訶德的弗朗西斯科·雷古埃拉，還有塞萬提斯原著中最具代表性的風車。這個情節後來延伸出了「攻擊想像中的敵人」（tilting at windmills）這個片語，威爾斯在電影裡沒有直接呈現，但有影射。

唐吉訶德以及他的隨從桑丘。威爾斯把這部片稱作《唐吉訶德走過》（Don Quixote Passes By），仍希望可以賣給將它哥倫比亞廣播公司（Columbia Broadcasting System, CBS），當作介紹西班牙文化電視系列節目的一部分，不過興趣缺缺的片廠高層斷然否決了這個構想。

不死心的威爾斯，計畫把它拍成劇情片，讓這位周遊四方的騎士來到現代，對比他理想中的騎士精神。「我完全愛上了我的主角，所以看我手上有多少錢，我就拍多少。」他再找來亞金·塔米羅夫飾演桑丘，然後用西班牙政治流亡者弗朗西斯科·雷古埃拉取代奧爾。威爾斯的朋友法蘭克·辛納屈投資了 2 萬 5 千美元，而導演默默希望辛納屈至少會在他的電視節目 The Frank Sinatra Show 上播一點電影片段。丹西傑也同意出資，補足 8 週拍攝期所需要的預算。

在沒有同步錄音設備、也沒有完整劇本的情況下，威爾斯在這部用十六釐米拍攝的片子裡，採用早期默片即興演出的形式。用他稱為 pre-voicing 的技巧先把對白錄起來，然後再看畫面，以營造出他想要的戲劇節奏，之後再依據這個節奏剪輯影像，重作對白。

除了騎士與隨從之外，唯一從塞萬提斯筆下挪用的主角是 Dulcinea：唐吉訶德幻想為情人的農村女孩。女孩在片中叫做 Dulcie，由 12 歲的派蒂·麥考馬克來飾演。威爾斯打算自己擔任一名敘事者的角色 Dulcie 後來遇上唐吉訶德跟桑丘，跟他們展開她自己的一場冒險。有一場戲是拍他們三個人去看電影，Dulcie 給桑丘一支棒棒糖，並教他怎麼吃，在一旁的唐吉訶德對銀幕上的魔幻史詩片勃然大怒。把影片當真的他，拿劍劃破銀幕，引來觀眾訕笑和鼓譟。如影評人強納森·羅森堡（Jonathan Rosenbaum）所說，這場戲影射的是唐吉訶德挑戰風車的經典影像，以及書中他大鬧一場偶戲的段落。羅森堡認為，這部片是依據塞萬提斯探討的主題所即興發揮，而不是傳統的改編電影。

計畫喊卡

拍片預算逐漸透支，丹西傑出手喊卡，不過這次的挫敗也帶來覺悟──威爾斯把《唐吉訶德》當作獨立製片，誓言自掏腰包。但是接下來的幾年，他僅以演員的身分接了十幾個短期工作。1960 年初期回到歐洲後，他為義大利電視台 RAI-TV 拍了紀錄片專題《唐吉軻德的故土》（Nella terra di Don Chisciotte），這個平鋪直敘的旅遊札記才給了威爾斯賺錢的機會，而得以在西班牙拍攝自己的《唐吉訶德》。

這部片斷斷續續地在 1960 年代間進行。1962 年，威爾斯在拍攝卡夫卡的改編作品《審判》（The Trial），趁著在巴黎剪接影片的空檔，他再跑到西班牙馬拉加（Málaga）拍片。不過這時候的麥考馬克已經長大，不能再飾演年輕的 Dulcie。威爾斯想過用兩個人飾演同一個角色，可能由他自己的女兒來出任，不過最終他也一併放棄了這個故事的結構。西班牙獨裁者弗朗西斯科·佛朗哥（Francisco Franco）在1975 年過世之後，威爾斯再次修改了電影的概念，因為威爾斯認為，

用唐吉訶德跟桑丘這兩個過時的人物來探索西班牙新時代的自由民主，不一定是好事。他自己有個唐吉訶德式的狂想，視這個國家為某種伊甸園，不想有任何改變。1964 年他告訴《電影筆記》說，觀眾會痛恨《唐吉訶德》、它是部「被詛咒的電影」，而相反地，《審判》若能獲得影評人更正面的評價的話，他就會拼命把《唐吉訶德》給完成。

原子核災

主要的拍攝工作在 1969 年完成，第二階段的作業一直進行到 1972 年塔米羅夫辭世之後，便再也沒有機會拍攝主要演員的戲。同年，他跟羅森堡開玩笑說，他可能會把片名改成《什麼時候會拍完唐吉訶德？》（When Will You Finish Don Quixote？）。不過羅森堡懷疑，電影沒有令人滿意的結局，才是真正的絆腳石。塞萬提斯的結局裡，唐吉訶德在否決了自己的幻象後死去，這對威爾斯而言過於痛心：一個不再需要唐吉訶德的世界，不是他想要生存的世界。他曾經寫過一個結局，讓唐吉訶德跟桑丘到了月球，但不久後美國即成功登陸月球，直接讓這個想法出局。他甚至還想過一個版本，讓這雙人組從原子核災中生還。1984 年，當時住在洛杉磯的威爾斯回歐洲取得了毛片，然後回到自家的車庫剪輯，直到他隔年過世為止，但連威爾斯自己也沒辦法剪輯出一個明確的版本。奧黛莉·史戴頓（Audrey Stainton）跟 Sight & Sound 雜誌形容《唐吉訶德》：「極度的隱私與個人，幾乎是奧森·威爾斯的祕密心理分析。」這個拍片計畫已經不是單純的電影：它是活生生的紀錄，隨著他看待世界的眼光改變而波動起伏。這樣的電影，怎麼能剪得出單一的版本呢？ DN

看得到這部片嗎？

3/10

電影膠捲散落在美國與歐洲、近來反目的友人跟合作者手中，很多膠捲甚至刻意做上錯誤的標記，避免第三方知道正確的順序。為避免干擾，威爾斯在拍片現場所使用的黑板也經過編碼。即使所有的影片片段可以匯聚在一起，隨著時間過去，他在概念上又做了很多修正，事實上，沒有人能夠依據威爾斯的心願忠實地剪接出來，表示實現他夢想的機會微乎其微。

接下來的發展……

1985 年威爾斯辭世後，法國電影資料館（Cinémathèque Française）的文獻人員與希臘導演柯斯塔—蓋弗拉斯（Costa-Gavras）共同合作，取材《唐吉訶德》的片段與幕後花絮，製作出 45 分鐘的影片，並於 1986 年在坎城放映。2 年後，在紐約大學（New York University）舉行的威爾斯研討會中，歐嘉·蔻達（Oja Kodar，威爾斯的情婦，也是威爾斯生命最後 20 餘年間的工作夥伴）也發表了一支長度相仿的影片，強納森·羅森堡稱它是最接近威爾斯的理念的版本。蔻達之後找了西班牙導演傑斯·佛朗哥（Chimes at Midnight, 1965 的第二助理導演）再剪出一個劇情片長度的版本。他的版本（左，1992 年在坎城首映，之後馬上發行影帶）曲解了威爾斯的願景。先不談他使用的拷貝品質粗糙，佛朗哥擅自在片中加入威爾斯為義大利電視台拍攝的旅遊影片，還大玩鏡頭變焦、加上粗劣的邊框，簡直謀殺了原始的電影片段。

[chapter 3]

七〇年代

The Seventies

DIRECTED BY ALEJANDRO JODOROWSKY
STARRING BRONTIS JODOROWSKY,
DAVID CARRADINE, SALVADOR DALI
MUSIC BY PINK FLOYD

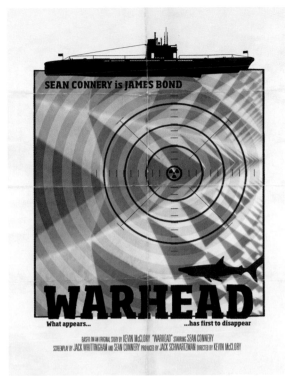

SEAN CONNERY is JAMES BOND

WARHEAD

What appears... ...has first to disappear

BASED ON AN ORIGINAL STORY BY KEVIN McCLORY "WARHEAD" STARRING SEAN CONNERY
SCREENPLAY BY JACK WHITTINGHAM AND SEAN CONNERY PRODUCED BY JACK SCHWARTZMAN DIRECTED BY KEVIN McCLORY

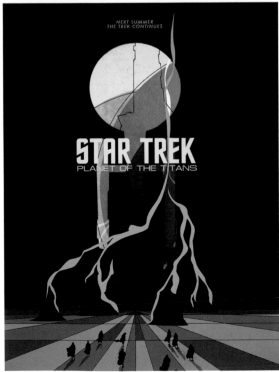

NEXT SUMMER
THE TREK CONTINUES

STAR TREK
PLANET OF THE TITANS

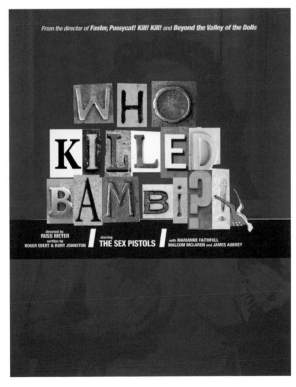

From the director of Faster, Pussycat! Kill! Kill! and Beyond the Valley of the Dolls

WHO
KILLED
BAMBI?

directed by
RUSS MEYER
written by
ROGER EBERT & RORY JOHNSTON starring THE SEX PISTOLS with MARIANNE FAITHFULL
MALCOM McLAREN and JAMES AUBREY

長襪皮皮：世上最強的女孩

PIPPI LONGSTOCKING, THE STRONGEST GIRL IN THE WORLD

導演：宮崎駿（Hayao Miyazaki）| **年度**：1971 | **國別**：日本 | **類型**：奇幻動畫 | **片廠**：A Pro

宮崎駿

除了長襪皮皮影響了導演後來的作品，宮崎駿在瑞典的哥得蘭島維斯比所畫的畫，也用來重現 1989 年《魔女宅急便》（魔女の宅急便）裡克里克鎮的部分場景。

精力充沛的小小女英豪出現在魔幻的場景中是宮崎駿作品的特點，由瑞典作家阿思緹・林格倫（Astrid Lindgren）所創造出的熱情的 9 歲女孩皮皮，顯然能與他完美結合。然而，宮崎駿打造動畫版長襪皮皮的夢想最後無疾而終。

皮皮，一道提案，一種占有慾

臥病在床的女兒要求聽故事的時候，林格倫創造出了這個滿臉雀斑、綁馬尾的紅髮皮皮。這個人物首先出現在 1945 年到 1948 年間出版的三本書裡，後來風行全球，被翻譯成 64 種語言。這個跟一隻猴子跟一匹馬住在沒有大人的別墅的孩子，叛逆、反抗霸凌、愛說謊，卻不難看出她吸引人的地方。

皮皮很快升級，登上大銀幕。1949 年瑞典推出的改編電影據說惹惱了林格倫，人物拼拼湊湊，還讓 26 歲的大人演 9 歲的皮皮。20 年後，瑞士電視台推出的電視影集總算獲得認可，經過匆忙拼湊與配音，這個影集搖身變成兩部劇情片，在美國上映。1971 年，離開「東映動畫」的宮崎駿與合作夥伴高畑勳（後來兩人共同創辦「吉卜力工作室」）加入 A Pro，開始為他們的皮皮動畫展開前製作業。這時，滿腔熱情的宮崎駿首度出國，來到瑞典哥得蘭島（Gotland）的維斯比（Visby）取景，他在城裡的各個角落畫下大量素描。宮崎駿、高畑勳也跟林格倫見面討論拍片計畫，後定名為《長襪皮皮：世上最強的女孩》。

但後來林格倫拒絕授權，讓這項計畫束之高閣。最可能的解釋是，這位防衛心強的作者擔心無法保護最愛的角色。值得一提的是，1971 年的宮崎駿仍默默無名，他的第一部長片《魯邦三世：卡里奧斯特羅城》（ルパン三世カリオストロの城）要到 7 年之後才問世，吉卜力工作室則遲至 1986 年《天空之城》（天空の城ラピュタ）上映後才見榮景。不過看看他改編戴安娜・韋恩・瓊斯（Diana Wynne Jones）的《霍爾

宮崎 駿 監督作品

長靴下のピッピ，世界一強い女の子

Pippi Longstocking, The Strongest Girl In The World

原作・アストリッド　リンドグレーン

的移動城堡》（Howl' s Moving Castle, 2004），以及瑪麗・諾頓（Mary Norton）的《借物少女》（The Borrowers）的精彩成績，這部失之交臂的作品想必是動畫史上的一大遺珠。

林格倫倒是為後來的改編版本背書，包括 1982 年蘇聯的電視音樂劇 Peppi Dlinnyychulok，以及 1988 年的美國電影 The New Adventures of Pippi Longstocking，後者獲得兩項金酸莓獎（Razzie）提名，包括打敗 8 千名試鏡者才搶下主角的童星塔米・艾琳（Tami Erin）。改編動畫終於在 1997 年出現了，由加拿大動畫公司內瓦納（Nelvana）為 HBO 製作的試播版，但是收視慘澹。林格倫在 2002 年辭世，享壽 94 歲，就在前一年，宮崎駿的《神隱少女》（千と千尋の神 し）成為第一部拿下奧斯卡獎的日本動畫片叫好叫座，在日本的票房甚至超越了《鐵達尼號》（Titanic, 1997）。RA

接下來的發展……

1983 年出版的《宮崎駿印象繪本》（Hayao Miyazaki Image Board），收錄了宮崎駿為流產的《長襪皮皮》所畫的美麗水彩畫。從此也看得出皮皮對 1972 年的短片《熊貓家族》（パンダコパンダ）的主人翁美美子（ミミ子）、以及 1988 年的《龍貓》（となりのトトロ）中年幼的小梅（メイ）的影響。

1/10　看得到這部片嗎？

林格倫的創作對宮崎駿的影響，似乎直到 2008 年仍清晰可見：如果不是水底的皮皮，那麼電影《崖上的波妞》（崖の上のポニョ）裡任性的紅髮魚人女孩會是什麼？即使宮崎駿在 1971 年沒拍成他想拍的片，我們仍然可以說，這部片其實一直在進行當中。

THE DAY THE CLOWN CRIED

DIRECTED BY AND STARRING
JERRY LEWIS

那天小丑哭了

THE DAY THE CLOWN CRIED

導演：傑瑞・路易斯（Jerry Lewis）
演員：傑瑞・路易斯、哈莉葉・安德森（Harriet Andersson）、皮耶・艾特克斯（Pierre Etaix）
年度：1972 | 國別：美國 | 類型：喜劇

一個以笑鬧劇知名的喜劇演員，自導自演了一齣以集中營為背景的喜劇。劇中的他試圖假裝大屠殺只是一場遊戲，讓人暫時忘卻身處當中的恐懼。儘管引發爭議，片中的幽默與情感贏得影評人與觀眾的支持。這位喜劇演員並贏得奧斯卡最佳男演員獎……羅貝托・貝尼尼（Roberto Benigni）1997 年的《美麗人生》（Life Is Beautiful），大概就是這麼回事。時間倒轉 25 年，一個極為相似的拍片計畫卻有著迥然不同的結局。

實在很難笑

傑瑞・路易斯首先以與狄恩・馬丁（Dean Martin）成立的雙人組獲得矚目，演出 1960 年的《門房小弟》（The Bellboy）和 1963 年的《瘋狂教授》（The Nutty Professor）之後，成了喜劇明星。不過到了 1960 年代中期，路易斯再演出那些適合年輕人看的笑鬧劇，已經嫌老了，事業也因此逐漸走下坡。為了阻擋頹勢，路易斯嘗試挖掘納粹題材中的喜劇潛能，自導自演 1970 年的《蝦兵蟹將》（Which Way to the Front?），片中他飾演美國花心男，假冒戰時的德國軍官。「看《蝦兵蟹將》，笑死你！」海報上吶喊。影評人則說：恕難苟同。「這是傑瑞最糟的作品之一，」李奧納多・馬汀（Leonard Maltin）埋怨。「實在很難笑耶，電影跟這個宣傳一樣誇張。」萊斯里・哈利威（Leslie Halliwell）也這麼認為。

路易斯不屈不撓，下一部片更提高賭注。如果成功了，可能成為影史上最偉大喜劇片的開路先鋒，從蒙提・派森（Monty Python）的《萬世魔星》（Life of Brian, 1979）到克里斯・莫瑞斯（Chris Morris）的《四個傻瓜》（Four Lions, 2010），都是勇於挑戰極限、打破禁忌的藝術家作品。早在 1940 年卓別林就已領悟到，從法西斯主義圖像吸取能量最有效的方式，就是諷刺、挖苦它，於是交出了大作《大獨裁者》。不過要讓這樣的片子成功，必須深刻了解對象，掌握電影的調性，且清楚預見希望達成的目標。

傑瑞・路易斯

為籌拍電影而參訪奧許維茲與達豪集中營近 30 後，路易斯在 2001 年的一場記者會上被問到電影什麼時候發行。他回答：「不干你他媽的事！」

路易斯的《那天小丑哭了》顯然缺乏這些特質，有的只是令人驚愕的連串錯誤大集合。

共同編劇者包括：打造美國 1960 年代電視喜劇《愛上羅馬》（To Rome with Love）的瓊恩・歐布萊恩（Joan O'Brien），以及電視評論員查爾斯・丹頓（Charles Denton）。十多年來劇本四處投石問路，找不到歸處，有幾度吸引了巴比・達林（Bobby Darin）與迪克・凡・戴克（Dick Van Dyke.）的注意。1971 年，製片納森・華許柏格（Nathan Wachsberger）允諾提供金援，讓路易斯自導自演。華許柏格覺得劇本十分感人，但對於它是否能展現路易斯為人熟知的喜劇角色感到不安。1982 年出版的傳記 Jerry Lewis : In Person 中，記錄了他對華許柏格的回應：「你何不找勞倫斯・奧利佛爵士（Sir Laurence Olivier）來演？他為了詮釋哈姆雷特而掐著別人的脖子，這對他來說一點都不難。喜劇才是我的法寶。而你這會兒卻問我，是否準備好把無辜的孩子送進毒氣室。噢噢。這要我怎麼搞笑嘛？」他聳了聳肩，頹然坐倒。沉默了好一會兒，他拾起劇本。「真是太恐怖了。一定要告訴大家。」

我們也可以拾起劇本，網路上可以找到各種版本，讀起來饒富趣味。Dorque 是窮途潦倒的德國馬戲團小丑，因為在酒吧裡模仿希特勒喝醉的樣子而被蓋世太保逮捕。妻子 Ada 四處找他，但 Dorque 已被移送到戰俘營，且受到其他囚犯的嘲弄與欺凌。當猶太犯人開始被送入營中時，Dorque 藉由為孩子演出，重新發現自己對表演的熱情，儘管他們隔著鐵柵欄。這樣的舉動贏得霸凌者的尊敬與景仰。後來一道指令頒布，下令 Dorque 停止演出，違抗命令的他遭到一頓毒打後被關進禁閉室。後來有人說服司令官，在把猶太孩子送上開往奧許維茲（Auschwitz）集中營的棚車時，小丑可以轉移他們的注意力。命運殘酷的作弄下，Dorque 一起跟他們坐上了火車。在集中營中宛如魔笛手，向上級懇求由他帶領孩子進入毒氣室，讓孩子到最後都不要感到驚懼。

幕後花絮

左，1972 年的巴黎冬季馬戲團（Cirque d' Hiver），路易斯與同台影星皮耶・艾特克斯（奧斯卡最佳短片獎《結婚紀念日》〔Heureux Anniversaire, 1962〕導演）談笑。
右，同年 4 月，在拍片現場的路易斯。

當孩子為他的例行演出呵呵歡笑時，銀幕上開始跑片尾的演職員表。這個故事本質上沒什麼問題，如果由對的人來處理的話，甚至可以轉換成值得嘉許的動人片段。不過路易斯不是對的人。並不是說他辜負了演藝生涯中的第一個嚴肅角色——儘管必須借助止痛藥，他還是硬生生地減掉40磅，且遠赴奧許維茲與達豪（Dachau）集中營尋找靈感。為了凸顯影片嚴肅理念，英格瑪·柏格曼最愛的女星哈莉葉·安德森被找來飾演 Ada。不過電影在瑞典正式開拍後，就開始荒腔走板了。華許柏格花光了錢，強迫路易斯自己想辦法，這個製片人也忘記支付歐布萊恩劇本的版權費。《那天小丑哭了》自此被糾纏在各種訴訟當中，至今仍無緣發行。

誤入歧途

只有少數人看得到完成的影片，繁文縟節只是其中的一個原因。2004年辭世的歐布萊恩，曾經抱怨路易斯擅自修改了 Dorque 的個性，原始劇本裡的他既傲慢又自我中心。路易斯絲毫沒有展現這樣的性格：他堅持這個角色的情感應該更豐富，結果卻顯得過度多愁善感。歐布萊恩認為，此舉讓這個故事很致命地失去平衡。

1992年，《間諜》（Spy）雜誌邀集了曾經看過《那天小丑哭了》的人提供他們的看法，其中包括曾在1979年看過初剪的哈利·希勒（Harry Sheare），他是《搖滾萬萬歲》（This Is Spinal Tap, 1984）的影星以及《辛普森家庭》（The Simpsons）的配音演員。他的意見十分嚴厲：「在大部分這樣的片子裡，你會發現原來的期望與概念總比最後的成果好。這的確是個完美的題材，但電影卻錯得離譜，感傷之處跟喜劇效果嚴重錯置，你即使有再瘋狂的想像力，都沒有辦法改善這部電影。天啊！我只能這麼說。」

如果《那天小丑哭了》是單純的立意良善而走了偏鋒，同時在不受干擾的情況下完成，可能只會引來一些負評，然後很快被淡忘。不過希勒等人撩撥的證詞已將它蓋棺論定，成為我們恐怕永遠無緣一見的精彩「邪門」（cult classic）電影。RA

接下來的發展……

1977年，路易斯因長期致力為肌萎縮症病友協會（Muscular Dystrophy Association）募款，獲得諾貝爾和平獎提名，之後一直到1980年才推出片名巧妙的新作《打工仔》（Hardly Working）。不過在1983年馬丁·史柯西斯對於名聲的真知灼見之作《喜劇之王》（The King of Comedy, 1983，下）裡，路易斯有令人回味的精彩演出。同時，丹頓·歐布萊恩跟華許柏格都已不在人世，哈莉葉·安德森則改拍藝術電影，如拉斯·馮·提爾（Lars von Trier）的《厄夜變奏曲》（Dogville, 2003）。

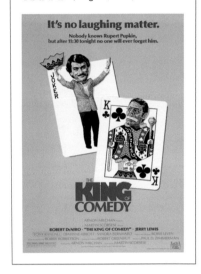

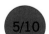

5/10

看得到這部片嗎？

片子已經拍了，不過我們看不看得到是另外一回事。據傳路易斯手上有一支 VHS 的粗剪版本，只播放給友人觀賞。綁手綁腳的法律條文，讓這個片子不太可能大量發行。勞倫斯·克拉凡（Laurence Klavan）2005年的小說《分鏡劇本》（The Shooting Script），即描述一位影迷努力尋找這部電影的下落的故事，或許有人會願意把它拍成電影吧！

風的另一邊

THE OTHER SIDE OF THE WIND

導演：奧森・威爾斯
演員：約翰・休斯頓（John Huston）、彼得・波丹諾維茲（Peter Bogdanovich）、丹尼斯・霍伯（Dennis Hopper）
年度：1973 左右 | 國別：美國 | 類型：劇情片

《風的另一邊》是一部黑色幽默電影，點出片廠制度死前的悲鳴，以及「新好萊塢」（年輕的電影工作者開始掙脫前輩大師的控制）的崛起。1960 年代晚期，威爾斯曾經編寫過一部叫《聖獸》（The Sacred Beasts）的劇本，所說的是一個陽剛的電影工作者，在遲暮之年追著鬥牛賽旅行西班牙。這個角色隱約以《古堡藏龍》（The Prisoner of Zenda, 1922）的愛爾蘭導演雷克斯・英葛蘭（Rex Ingram）及生活困頓的作家厄海明威（Ernest Hemingway）為藍本。海明威最後一本書《危險之夏》（The Dangerous Summer）就是以鬥牛賽做為故事背景。威爾斯想與紀錄片工作者艾伯特與大衛梅索斯兄弟（Albert and David Maysles）[1] 合作拍這部片，不過在不滿意劇本的情況下，威爾斯把它跟他未來的情婦、南斯拉夫演員歐嘉・蔻達所寫的故事合併：一位魅力十足的電影導演為壓抑他對男主角潛在的同性慾望，轉而色誘女主角（男主角的女友），以說服自己即使不能在肉體上擁有這個男人，至少可以征服他的女人。

企圖引誘

《風的另一邊》於 1970 年開拍，在長達 7 年的時間裡拍拍停停，故事聚焦在 7 月 2 日那個晚上，正好是海明威自殺周年。年邁的導演 Jake（由電影製作人約翰・休斯頓飾演）在富裕友人 Zarah（由甜心莉莉・帕瑪〔Lilli Palmer〕飾演）為他舉辦的生日派對上，向賓客播放了他的新片片段：一部安東尼奧尼式的藝術電影，迥異於他過去的作品。演員羅伯特・蘭頓（Robert Random）[2]，擔綱電影中的電影男主角，演對手戲的是歐嘉・蔻達，也就是 Jake 企圖誘惑的女人。
威爾斯的朋友及金主彼得・波丹諾維茲飾演 Jake 將交棒的年輕導演，令人聯想起威爾斯與波丹諾維茲在戲外的真實關係。威爾斯形容這部片是「一部色情電影」（a dirty movie），還提起波丹諾維茲的《最後一場電影》（The Last Picture Show, 1971），說：「如果你能拍，我也能拍。」波丹諾維茲後來說：「奧森對我說，『如果我發生什麼事，

奧森・威爾斯與約翰・休斯頓
「奧森是不會向笨蛋低頭的人，」休斯頓（右，左為威爾斯）告訴《滾石》（Rolling Stone）雜誌。「而好萊塢笨蛋大行其道。奧森有強烈的自尊心，不過他做人處事總是非常合情合理，讓人感覺愉快。」

[1] 大衛梅索斯兄弟後來以滾石合唱團（The Rolling Stones）的紀錄片《變調搖滾樂》（Gimme Shelter, 1970）而廣為人知。
[2] 羅伯特・蘭頓在電視影集《鐵馬》（Iron Horse, 1966-68）中飾演 Barnabas Rogers。

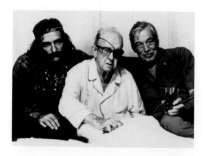

霍伯、福特、休斯頓

丹尼斯・霍伯與約翰・休斯頓在演出《風的另一邊》之前，便已參與影片的籌備。1971年，他們拜訪了約翰・福特（John Ford，他1939年導演的《驛馬車》〔Stagecoach〕是威爾斯最喜歡的電影之一）。「我告訴福特先生，他的太太已經同意讓他坐上輪椅，讓我們一起拍張照片，」霍伯回憶當時的情況。「福特先生回覆我：『孩子，你知道你的問題是什麼嗎？你根本不瞭什麼叫戲劇。如果你瞭的話，就會坐上床來跟我拍照。』」

*3 Fast-cutting，數十年後才在 MTV 中以及被麥可・貝（Michael Bay）等人大量使用。

你一定會把片子拍完的，對吧？』」其他跟這部片子扯上關係的人還有丹尼斯・霍柏（見左圖）。

這部片呈現兩種截然不同的美學，一是夜晚的派對，一是 Jake 在片中拍攝的電影。派對的戲用偽紀錄片的方式拍攝，就像是新聞台記者拍下的畫面，再加以快速剪接[3]，與威爾斯後來跟蔻達合作的《贗品》所使用的手法相仿。「這個字眼在當時還不存在，不過它就是我們現在所稱的『類紀錄片』（mockumentary），」波丹諾維茲（派對就在他家拍攝）告訴《紐約太陽報》（New York Sun）。相反地，Jake 拍攝中的《風的另一邊》的場景，則是用彩色片拍出慵懶的歐洲調性。在兩個敘事脈絡的游移之間，導演與演員間的緊張關係逐漸升溫，背景則盡是尋歡與縱慾的食客。

> 「奧森對我說：『如果我發生什麼事，你一定會把片子拍完的，對吧？』」——彼得・波丹諾維茲

跟威爾斯多數的片子一樣，不管是拍完的或是沒拍完的，過程總是非常曲折。先不談漫長的拍攝工作（休斯頓到1973年才加入拍攝），銀幕後奔走籌錢的壓力成為壓垮這部片的最後一根稻草。在資金匱乏的情況下，威爾斯想辦法從其他的管道找錢，儘管他很討厭這麼做，因為總是會併發其他問題。以獲得坎城金棕櫚獎的《奧賽羅》為例，正因為金主破產，讓他最後花了3年的時間才拍完，而他的《唐吉訶德》也是中途夭折。

經由法國製片人多明尼克・安東尼（Dominique Antoine）居中牽線，威爾斯與伊朗國王的妹婿美迪・鮑什里（Mehdi Bousheri）達成交易。

測試影片

《風的另一邊》裡高傲的 Juliet（由蘇珊・史翠絲堡〔Susan Strasberg〕飾演，左上）一角，是得自寶琳・凱爾（Pauline Kael）的靈感，這位《紐約客》（New Yorker）的影評人指名經典鉅作《大國民》的共同編劇者赫曼・曼奇維茲（Herman J. Mankiewicz）應該同享榮耀，讓威爾斯大為光火；約翰・休斯頓（右上）是海明威的朋友，他在片中的角色便是以海明威為藍本。大作家最終舉槍自盡，休斯頓並不意外：「我可以預期到他會這麼做，他已經逐漸喪失了心智。」歐嘉・蔻達（右下），這位威爾斯的合作夥伴與繆思，她所拍的好幾場戲「幾乎是色情片」；在導演辭世多年之後，史翠絲堡與彼得・波丹諾維茲（左下）仍然堅定地支持威爾斯。

這個合作關係麻煩不斷，而鮑什里更是堅持透過一個西班牙製片當付款的中間人，結果他兩面詐騙，侵吞了 25 萬美元。伊朗人不相信威爾斯沒有收到錢，甚至鼓動免除他的導演職務，要他負責。不過所有參與該片的人都是慕威爾斯之名而來，開除他未免不切實際。

拍攝工作結束之後，威爾斯花了好幾年剪輯影片，同時一邊跟伊朗人打官司。他的快速剪接技巧最後窒礙難行，因為同時得有五台機器並行工作。1979 年伊朗革命爆發，讓事情更棘手。伊朗的新領導人阿亞圖拉·何梅尼（Ayatollah Khomeini）認為，這部影片是下台的國王的資產，也就是伊朗的資產，因此下令電影的底片應鎖進巴黎的庫房，而威爾斯已經先走私出部分膠捲。

很多演員已不在人世

「我會把它當成一部完全不一樣的電影來處理，」威爾斯在 1982 年信誓旦旦地對影評人比爾·柯榮（Bill Krohn）說。「我會從局外人的角度來看待它、談論它。因為太多的演員已不在人世，現在理解這部片的唯一方式，是由我放映給一群觀眾看，比方加州大學洛杉磯校區（UCLA），然後跟他們對談。我希望這個錄影帶的時代會有些改變，讓我可以直接跟觀眾對話，就像《贗品》的做法。」

「他的很多作品最後都沒有完成，」約翰·休斯頓 1981 年告訴《滾石》雜誌。「我不知道為什麼，《風向的另一邊》我一個片段都沒看過，而我也不知道為什麼它一直沒有發行。總得有個理由吧！不過奧森已經發生過太多次這樣的狀況，實在不能完全歸咎於意外。」最終，導演只剪出 45 分鐘的影片。電影攝影師蓋瑞·嘉偉（Gary Graver）對此感到遺憾：「它有潛力成為威爾斯最偉大的電影，它的問世會讓人們重新評價威爾斯的傳世之作。」DN

接下來的發展……

《紐約太陽報》報導，蔻達、波丹諾維茲（下）與嘉偉「仍然努力要完成這部片。」曾多度以威爾斯為題撰文、也讀了劇本的羅倫斯·佛朗奇（Lawrence French），同意這是一部偉大傑作。不過他也警告，剪輯這樣複雜的片子，對波丹諾維茲的團隊來說會是很大的挑戰。「從沒有人可以成功複製奧森獨特的剪接風格，」佛朗奇先生說。「他的動作神不知鬼不覺，有時甚至毫無邏輯可言。」

看得到這部片嗎？

3/10

歐嘉·蔻達不只演出電影，也共同編寫劇本（其實還導了幾場戲），她是有可能完成這部片的。不過種種法律上的紛爭實讓實現這個夢想的努力蒙上了一層陰影，先是跟伊朗人打官司，再來是遺產問題——威爾斯的遺囑中把未完成作品的版權交給蔻達，但是威爾斯的女兒為此多度提出異議。蔻達與波丹諾維茲曾暗示片子的發行指日可待，障礙在於確保資金的同時仍須維持創意的管控，傑斯·佛朗哥「重建」威爾斯的《唐吉訶德》的殷鑑不遠，這次蔻達不再願意妥協。經過了這麼多年，電影本身的實驗性質已經失去它驚世駭俗的質地，然而我們仍然企盼著有朝一日能再見威爾斯的風貌。

暴風雨

THE TEMPEST

導演：麥可・鮑威爾（Michael Powell） | **演員**：詹姆士・梅森（James Mason）、米亞・法蘿（Mia Farrow）、麥可・約克（Michael York）、托普爾（Chaim Topol）、維多里奧・狄・西嘉（Vittorio De Sica）、麥爾坎・麥道威爾
年度：1975 | **類型**：劇情片

麥可・鮑威爾

「我說故事的方式，不只是依循莎士比亞，同時具有鮑威爾的風格，」導演在 1986 年告訴《暫停》（*Time Out*）雜誌的崔佛・強斯頓（Trevor Johnston）。「每個人都愛這個卡司，不過我們實在找不到資金。」

*1 吉爾古德為鮑威爾 1941 年的短片《飛行員給母親的一封信》（An Airman's Letter to His Mother）擔任旁白。
*2 莫依拉・席勒曾演出鮑威爾的《紅菱艷》（The Red Shoes, 1948）。

麥可・鮑威爾這位偉大的形式主義者在 1940 年代與他的拍片夥伴艾默利・普萊斯柏格（Emeric Pressburger）創造出多部傑作，不過到了 1950 年代晚期，隨著家庭寫實主義（kitchen-sink realism）這個與他們對立的風格，席捲英國影壇，他們便風光不再。在與普萊斯柏格拆夥後，鮑威爾獨立執導的首波電影包括《偷窺狂》（Peeping Tom, 1960），也成為他最後的作品之一。片中對有偷窺慾的連環殺人兇手的描繪令人不安，尖酸刻薄的影評人把鮑威爾貼上色情片導演的標籤。之後他僅再執導了三部作品，其中兩部在澳洲拍攝：英國偉大導演的電影生涯就此結束，令人不勝唏噓。

全明星大製作

儘管如此，長達十年的時間鮑威爾致力籌拍一部片子：莎士比亞的《暴風雨》（The Tempest）。故事描述米蘭的公爵 Prospero 和女兒 Miranda 被流放到孤島上，公爵施法召喚暴風雨，把背叛他的人席捲至海岸。1950 年代初期，鮑威爾就有這樣的構想。他設想的是一個高規格、全明星的大製作，他要約翰・吉爾古德（John Gielgud）[1] 飾演 Prospero，他知道這是這位演員的夢想，要莫依拉・席勒（Moira Shearer）[2] 飾演島上的精靈 Ariel。不巧的是，他們的檔期沒辦法配合鮑威爾的計畫，這個想法只好作罷。

1960 年代尾聲，鮑威爾被英國影壇驅逐。拍完《沙灘上的夏娃》（Age of Consent, 1969）之後，他激起創作雄心，再回到《暴風雨》計畫。他在《沙灘上的夏娃》一片中與演員詹姆士・梅森合作密切，也因此找到他的 Prospero。

而 Ariel 一角，他屬意演出《失嬰記》（Rosemary's Baby, 1968）後走紅的影星米亞・法蘿。雖然排出大卡司，鮑威爾發現籌措資金仍十分困難。在接下來的幾年裡，他三番兩次重修劇本，最終得到了希臘裔的倫敦製片人佛里克索斯・康士坦丁（Frixos Constantine）的金援。為了拍這部片，兩人合作成立海神電影公司（Poseidon Film）。

海報設計：戴米恩・雅克

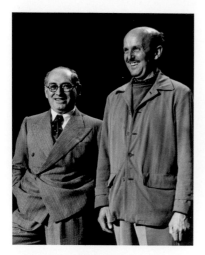

不能每個人都當馴獸師

鮑威爾（右）跟艾默利·普萊斯柏格（左）未完成的電影清單可以在 powell-pressburger.org 網站中查到，其中包括音樂家李察·史特勞斯（Richard Strauss）的傳記電影《黃金年代》（The Golden Years）。哥倫比亞反對這項計畫，可能擔心史特勞斯與納粹的連結（因史特勞斯被迫同意其音樂用於納粹宣傳）。片廠另外提議拍攝由亞歷山大·柯達製作的《阿拉伯的勞倫斯》（Lawrence of Arabia），不過兩位導演拒絕了，最後改由大衛·連（David Lean）接拍，成績驚人。

*3 維多里奧·狄西嘉是《單車失竊記》（Bicycle Thieves, 1948）的導演；但《暴風雨》劇本還沒完成，他即於 1974 年 11 月逝世。

*4 傑洛·史卡夫後來也參與平克·佛洛伊德（Pink Floyd）的《迷牆》（The Wall, 1982）。

麥可·約克、麥爾坎·麥道威爾、托普爾，以及維多里奧·狄西嘉[3] 同意參與演出。英國喜劇演員法蘭奇·豪瓦（Frankie Howerd）跟《光頭偵探柯賈克》（Kojak）的影星泰利·沙瓦拉（Telly Savalas），也陸續曾對演出該片表示興趣。

鮑威爾將 Prospero 視做文藝復興時代的全人，是達文西（Leonardo da Vinci）與義大利探險家韋斯普奇（Amerigo Vespucci）的後裔。他還用伊莉莎白時代的英文寫下一段新的開幕戲，要將 Prospero 塑造成當代的伽利略（Galileo）。這場戲特別邀請了安德烈·普列文（André Previn，當時是米亞·法蘿的先生）編寫了管弦樂序曲。漫畫家傑洛·史卡夫（Gerald Scarfe）[4] 受邀設計電影場景，以捕捉鮑威爾想要的如畫一般、非自然的氛圍，導演還叫史卡夫參考耶羅尼米斯·博斯（Hieronymous Bosch）的畫作《塵世樂園》（The Garden of Earthly Delights）。Prospero 在島上的斗室是他觀察與控制全島的基地，斗室被嵌在頭骨狀的山陵的一角，它也代表 Prospero 的心智狀態（之後在片中可看到小室內空洞的模樣，裡面只有齒輪與滑輪）。電影的後半段，Prospero 召喚大自然與機械裝置，對付那些被他引誘到海岸上的人；這裡預定要參考的另一幅畫是：哥雅（Goya）的《巨人》（The Colossus），描繪人們逃離高聳入雲的巨人的場面。

> 「我們有非常好的演員，很棒的劇本。片子最後沒能拍成，對電影工業來說是個悲劇。」──佛里克索斯·康士坦丁

不過最後結局與原著不太一樣：Prospero 飼養的怪物 Caliban 在沙灘上起舞，看著皇家海軍帶著 Prospero 跟 Miranda 返鄉，小島的治理權終於回到 Caliban 與 Ariel 的手中。

財務災難

這部片後來改名為《崔奇米亞》（Trikimia），預定在 1975 年到希臘羅德島（Rhodes）拍攝。鮑威爾指定傑克·卡地夫（Jack Cardiff）擔任攝影指導；他們在普萊斯柏格時代已數次合作，打造出多部傑作。不過在最後關頭，這部片還是功虧一簣。康士坦丁有足夠的經費支應電影籌拍，但還需要更多的錢來支付演員跟後製的花費。他希望能透過發行費用來補足缺口，卻找不到願意發行的人。「我們有非常好的演員，很棒的劇本，片子最後沒能拍成，對電影工業來說是個悲劇，」這位製片告訴《獨立報》（Independent）：「我仍然認為這是我最大的挫敗之一。」

康士坦丁跟鮑威爾懷疑「藍克機構」（Rank Organisation）電影公司，特別是它的總裁約翰·戴維斯（John Davis），對有興趣的發行商施壓，要他們收手。藍克製作、發行了鮑威爾與普萊斯柏格聯手執導的多數大作，包括《百戰將軍》（The Life and Death of Colonel Blimp,

1943）、《太虛幻境》（A Matter of Life and Death, 1946）、《黑水仙》（Black Narcissus, 1947）、《紅菱艷》。從《紅菱艷》之後，雙方的關係開始惡化。戴維斯跟公司創辦人亞瑟·藍克（J. Arthur Rank）看完電影後，不發一語地離開，認為這部片會大賠。實際上，《紅菱艷》在英國的成績差強人意，在美國僅在一家電影院上映，但持續演了兩年，而讓環球影業決定擴大上映，最終也有盈餘。在藍克不願意也不欣賞他們的作品情況下，鮑威爾與普萊斯柏格決定離開，改投亞歷山大·柯達（Alexander Korda）的懷抱。

衝突激化

跟柯達合作的狀況不如預期，所以他們接受藍克求和的提議。戴維斯想跟他們簽下七部片的長約，但兩位導演唯恐衝突更激烈，僅簽下單部片之約，即 1957 年的《月夜奇兵》（Ill Met by Moonlight）。鮑威爾後來坦承，沒有簽下戴維斯開出的合約是一項錯誤。之後他跟普萊斯柏格再也沒有一起拍長片，而愈來愈明朗的是，長期以來普萊斯柏格一直保護鮑威爾不受製片、甚至他自己的干擾。《偷窺狂》導致鮑威爾被英國影壇放逐，更讓戴維斯與藍克勃然大怒。少了普萊斯柏格制止他的魯莽，鮑威爾編寫的劇中人物 Don Jarvis（即使交換了名字的字首，卻一點也不低調）狠狠地嘲諷了約翰·戴維斯，使得當時在英國影壇呼風喚雨的藍克決定跟他一刀兩斷。鮑威爾曾為兒童電影基金會（Children's Film Foundation）拍攝兒童短片《變黃的男孩》（The Boy Who Turned Yellow, 1972），他相信是戴維斯暗中作梗，讓基金會取消拍攝續集《魔法雨傘》（The Magic Umbrella）的計畫。無論戴維斯是否插手，這位導演再也沒拍過劇情長片。在他 1990 年辭世後的一、兩年，為了向鮑威爾致敬，BBC 的藝術節目《深夜秀》（The Late Show）拍攝了《暴風雨》的第一場戲。DN

看得到這部片嗎？

儘管有劇本跟大量的製片筆記，不太可能有人會跳出來拍攝鮑威爾版、非正統的《暴風雨》。1979 年，前衛電影導演德瑞克·賈曼（Derek Jarman）推出了自己的版本，他坦承從鮑威爾「繼承」了這部未完成的電影。之後彼得·格林威（Peter Greenaway）也拍了一個古怪的版本《魔法師的寶典》（Prospero's Books, 1991），終於讓約翰·吉爾古德有機會穿梭在幾乎全裸的演員間演出。

接下來的發展……

放棄電影事業的鮑威爾回到英國格洛斯特郡（Gloucestershire）的家，全心撰寫兩本頗具娛樂性的自傳（左），唯一拍攝的作品則是電視台的短片《重回天涯海角》（Return to the Edge of the World, 1978），是他擔任導演的第一部大片《天涯海角》（The Edge of the World, 1937）的完結篇；原始電影由貝兒·克莉斯托（Belle Chrystall）及奈爾·麥葛尼斯（Niall MacGinnis）演出（右）。在約翰·戴維斯的掌舵之下，藍克公司的光輝歲月逐漸遠去，僅發行英國經典喜劇《Carry On》系列電影，希區考克的翻拍電影則品質低劣。最終他們放棄了電影製片，轉型成休閒投資控股公司，勉力重振。

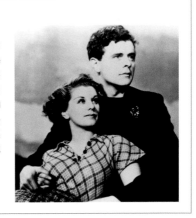

沙丘

DUNE

導演：阿力山卓・尤杜洛斯基（Alejandro Jodorowsky）
演員：布朗提斯・尤杜洛斯基（Brontis Jodorowsky）、大衛・卡拉定（David Carradine）、薩爾瓦多・達利
年度：1977 ｜ 預算：一千萬美金 ｜ 國別：法國 ｜ 類型：科幻片

阿力山卓・尤杜洛斯基

在 1970 年的西部片《鼴鼠》（上）中，尤杜洛斯基飾演的牛仔風格較單一，而今他不想為《沙丘》設定任何界線。「我不想只是忠於原著，」他寫道，「我想要重新創造它。對我來說，《沙丘》並非專屬於赫伯特，就像《唐吉訶德》並不屬於塞萬提斯。」

世上最受好評的一本書的電影版權，1974 年落入一個特立獨行的男子手中。曾經當過小丑馬歇・馬叟（Marcel Marceau）的顧問、前衛表演藝術家，智利出生的阿力山卓・尤杜洛斯基，颳起了一陣地下文化風潮。被粉絲稱作瘋子，他歡迎之至。他 1965 年 4 小時長的《聖禮傳說》（Melodrama Sacramental）舞台劇裡，出現殺鵝、摔盤子、自虐以及象徵性的閹割。1970 年突圍而出的電影《鼴鼠》（El Topo）描述一位黑衣牛仔的迷幻西部片，開啟了午夜邪門電影的經營。影迷喜愛他看待世界的寬闊眼光及詭異的表現手法，時常出現神祕的象徵隱喻、暴力與前衛的裸露。拍完《鼴鼠》後，尤杜洛斯基在約翰・藍儂（John Lennon）的投資下拍攝《聖山》（The Holy Mountain, 1973），更大張旗鼓地集結神祕主義、情色、迷幻藥物、獅子、河馬、巫師，以及紐約搖滾俱樂部的異性裝扮癖者於一爐。《聖山》在籌拍初期有些小麻煩：喬治・哈里森（George Harrison）因劇本要求他露出肛門，感到不安而退出了。然而《沙丘》是真正的大製作，是尤杜洛斯基卓越超凡的史詩，一部關於彌賽亞成為救世主的故事。

自然的幻影

《沙丘》源自 1965 年美國科幻小說家法蘭克・赫伯特（Frank Herbert）系列小說的第一部，描述太陽系行星上的封建王朝的傳奇故事。兩大王朝：Atreides 及 Harkonnen 為了爭奪珍貴的新種迷幻藥物「The Spice」而互相殘殺。用藥物的角度來切入，並不教人意外。開始籌拍這部片的尤杜洛斯基當年 45 歲，對超現實主義的興趣逐漸轉淡，轉而著迷於超自然體驗。如他在紀錄片《尤杜洛斯基的沙丘》（Jodorowsky's Dune, 2012）所說，他想要用「新的觀點，創造某種神聖、自由的東西，打開心靈視野，」以誘發自然的幻影。

導演還沒看過這本書，不過他宣稱拍攝《沙丘》的動力，來自於他旅居紐約時作的「一場清晰的夢」。他在早上 6 點起床，等著最近的書店開門，期間滴水未進，一口氣把書讀完，時間已近午夜。把書放

海報設計：戴米恩・雅克

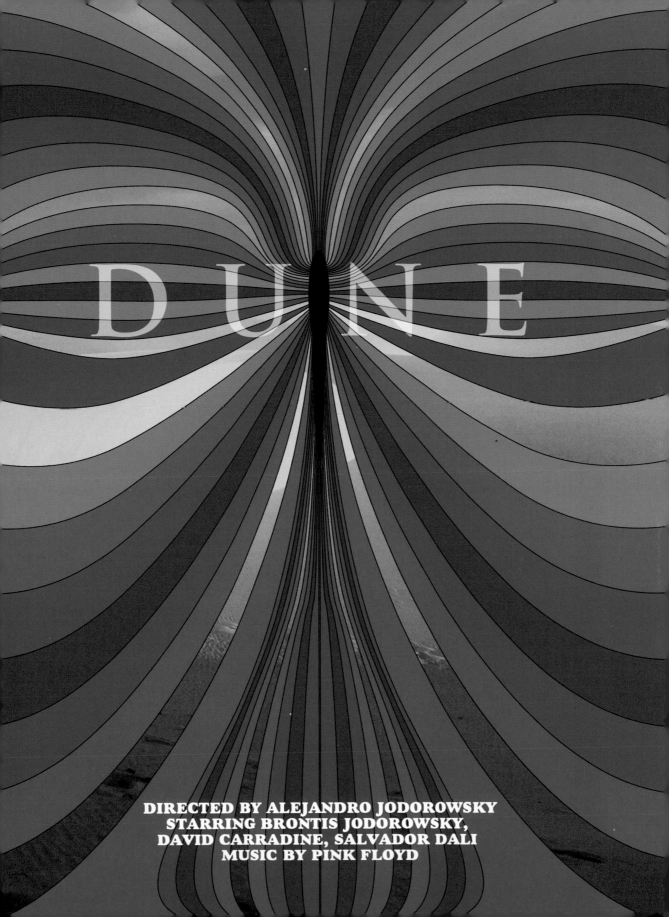

DUNE

DIRECTED BY ALEJANDRO JODOROWSKY
STARRING BRONTIS JODOROWSKY,
DAVID CARRADINE, SALVADOR DALI
MUSIC BY PINK FLOYD

下後，他立刻打電話給 26 歲的巴黎電影發行商米榭‧瑟杜（Michel Seydoux），他是熱愛電影的百萬富翁，在法國發行了《聖山》，但沒有任何製作劇情片的經驗。尤杜洛斯基提議他們買下書的電影版權，用 1 千萬美元來做跨國共同製作，這是他上一部片的預算的 13 倍，儘管瑟杜也還沒讀過《沙丘》，仍決定加入。「我想，」導演猜測：「赫伯特的文字讓他不耐吧」，他們在洛杉磯會面，談妥了這次合作。

好萊塢對這部片不感興趣，認為《沙丘》沒辦法拍，而科幻片已經在庫柏力克 1968 年的《2001 太空漫遊》達到顛峰，且已經退燒。不過尤杜洛斯基想要超越庫柏力克。「我不要《2001》裡的寫實手法，」他後來說，「我要的是歌劇、太空船，既巴洛克又有機的東西。」勉強認同庫柏力克的成就，尤杜洛斯基首先找上《2001》的視覺特效指導道格拉斯‧川布爾（Douglas Trumbull），不過「沒辦法忍受他的高傲、一副商業領袖的模樣，還有他過高的收費。」

科幻的樂趣

尤杜洛斯基的主要合作對象是《性愛聖經》的插畫家克里斯‧佛斯（Chris Foss，下圖為他的作品之一）。對於他的貢獻，導演說：「我很感謝他。他把天啟般的色彩，帶到失去想像力的未來世界的黯淡機械身上。」

這位導演後來把目標轉向吸引他注意的低成本電影《黑星球》（Dark Star, 1974）的編劇暨特效丹·歐班能（Dan O'Bannon）；該黑色喜劇由約翰·卡本特（John Carpenter）執導，描述四位失常太空人的故事。電影 1975 年在巴黎開拍，歐班能身前往巴黎前告訴尤杜洛斯基，分鏡表必須達到他預期中的效果。「他對分鏡表不太熟悉，」歐班能說：「所以我跟他解釋了一番，結果他興致盎然地把整部電影的分鏡表畫得清清楚楚，甚至連每個鏡頭都畫了。」

機械動物與靈魂機制

尤杜洛斯基聘請了一群一流的藝術家。電影分鏡劇本，他請法國藝術家莫比斯（Moebius）、又稱尚·吉哈（Jean Giraud）操刀；他在 1960 年代以名為藍莓（Blueberry）的主角的連環漫畫廣受歡迎。「吉哈畫了 3 千張，張張精彩，」尤杜洛斯基回憶道。「他的才華讓《沙丘》的劇本變成傑作。你可以看到栩栩如生的角色；你可以跟隨攝影機移動；你可以看得到剪輯的方式、布景跟服裝。」

另外兩位藝術家是他擘劃的願景中不可或缺的。首先是英國的克里斯·佛斯，他的畫作為各式各樣的書刊增色不少，包括以撒·艾西莫夫（Isaac Asimov）的小說，還有艾力克·康弗（Alex Comfort）的《性愛聖經》（The Joy of Sex）。佛斯的作品大膽、富想像力，吸引了尤杜洛斯基的目光，同時，他的創作並非根植於導演稱之為「站在藝術的對立面」的現代科技。據說佛斯並沒有讀過這本小說，或許因此跟這位對科幻片中軍事／工業感的太空船與它們真實的機件感到絕望的導演一拍即合。尤杜洛斯基真正想要的是「奇異的個體、震動八方的飛行器，就像魚兒潛泳於神話般深邃的海洋裡。我想要的是珍珠、機械動物，以及有靈魂的機制。像白雪結晶那樣美麗，有無數刻面的蒼蠅眼、蝴蝶的前翼。不是巨大的冰箱，不是電晶體化、釘上鉚釘的綠巨人浩克；沒有傲慢的帝國主義、掠奪、自負，以及沒有男子氣概的科學。」

第二位藝術家是瑞士出生的吉格爾（H.R. Giger），他在 1975 年 12 月造訪巴黎，並留了一張字條在導演的工作室。「尤杜洛斯基叫我過來，給我看了《沙丘》初步的研究資料，」他回憶。「四個科幻小說的藝術家忙著設計太空船、衛星，還有整個行星系。算是向我示好吧，有幾張從我作品集裡影印出來的畫隨意擺著。尤杜洛斯基希望我可嘗試做些設計——我可以創造出完整的行星，我可以完全自由發揮。」歐班能說，這對創意發揮有極大的助益。「這就像是，」他說，「身處在美術館裡。」

至於音樂方面，維珍唱片（Virgin Record）主動聯繫尤杜洛斯基的劇組，提議由在搖滾圈竄起的當紅藝人麥克·歐菲爾德（Mike Oldfield）操刀。不過尤杜洛斯基有更宏大的企圖心，他說已經安排了與平克·佛洛伊德商議此事。在 1973 年的專輯 The Dark Side of the

嗯，呃，梅毒瘤（UM, ER, GUMMA）

《沙丘》拍攝計畫瓦解的時候，平克·佛洛伊德剛剛完成他們 1977 年的專輯 Animals，當時他們還沒有替電影寫下任何音符，不過他們可能已經在 1968 年的專輯 Ummagumma（上）中向電影致意。儘管他們宣稱，專輯名稱是英國劍橋的俚語，指的是「性」；但「umma」這個字已經出現在赫伯特的《沙丘》小說中，代表「先知」。

從超現實到電影膠捲

藝術家達利（上）曾經演出 1929 年的《安達魯之犬》（他與導演布紐爾共同編劇），1930 年的《金色年代》（*L'âge d'or*，仍與布紐爾合作），1968 年即興珍品《與眾同歡》（Fun and Games for Everyone），以及法國電影《至於愛情》（Aussi loinque *l'amour*, 1971）。他也曾經為馬克斯兄弟寫了《馬背沙拉上的長頸鹿》（見 17 頁），並且為《意亂情迷》（Spellbound, 1945）、《岳父大人》（Father of the Bride, 1950）設計夢境中的場景。

Moon 大獲成功的盛名下，這個搖滾天團曾與多位導演合作過，包括巴貝·施洛德（Barbet Schroeder）以及安東尼奧尼；而樂團主唱羅傑·瓦特斯（Roger Waters）則稱《鼴鼠》是他 1974 年最喜歡的電影。不過當尤杜洛斯基到了倫敦的「艾比路錄音室」（Abbey Road Studios）時（平克·佛洛伊德剛在這裡錄完 Wish You Were Here 專輯），卻很失望地發現樂團在大口吃著牛排跟薯條，無視他的來訪，讓這位導演為他「重要非凡」的電影「義憤」不已，一股腦衝出街上，吉他手大衛·吉爾摩（David Gilmour）急忙追出去道歉。氣消了之後，尤杜洛斯基同意為他們播放《聖山》，確認他們參與的意向。「他們決定加入，製作一張名為《沙丘》的雙唱片專輯，」他說。「他們後來來到巴黎，討論經費的部分，經過激烈的討論後，我們雙方同意，平克·佛洛伊德會創作大部分的電影音樂。」而其餘的音樂將由法國搖滾樂團瑪格馬（Magma）演出。

「我從來沒看過《聖山》，」平克·佛洛伊德的鼓手尼克·馬森（Nick Mason）反駁。「我也不記得曾經在艾比路過碰面，我們也很少吃牛排跟薯條，我完全不知道大衛跟著誰後面跑出去道歉，我們不會這樣傲慢地對待客人，除非我們不知道他是誰，誤以為他是街上跑來的瘋子。」

令人瞠目結舌的超現實主義

尤杜洛斯基極度熱切地要將《沙丘》打造成一種感官體驗，幾乎是到後來才想到選角的事。法蘭克·赫伯特之子布萊恩（Brian）寫道，導演「想要自己飾演 Leto Atreides 公爵，而由奧森·威爾斯飾演 Vladimir Harkonnen 男爵，大衛·卡拉定可以演帝國生態學家 Kynes 博士，而夏綠蒂·蘭普琳（Charlotte Rampling）則飾演 Jessica 夫人。」Paul Atreides 這個統治行星的彌賽亞角色，則預定由尤杜洛斯基青春期的兒子布朗提斯飾演。到頭來，蘭普琳婉拒演出，卡拉定來到巴黎、取代尤杜洛斯基飾演萊托。而威爾斯跟米克·傑格都沒有參與。

不過最讓尤杜洛斯基著迷的角色是 Shaddam Corrino IV 皇帝，並將他稍稍做了調整。「在我的想像當中，」他說：「這個銀河系的皇帝是個瘋子。他住在人造的黃金行星上，住所是依據反邏輯的特別命令打造的黃金宮殿。他跟一個長得跟他一模一樣的機器人住在一起。極度相似的外表，使得國民們從來不知道自己面對的是人還是機器。」

而傲慢跋扈、令人瞠目結舌的超現實主義者達利（左上）似乎是完美人選。尤杜洛斯基偶然在紐約的聖瑞吉斯飯店（St. Regis）與年逾古稀的達利巧遇，之後用電話與他聯繫。達利沒有看過《鼴鼠》跟《聖山》，不過友人曾跟他大力推薦。現在只有一個問題：錢。尤杜洛斯基告訴達利，需要在片場待七天拍片，但他認為：上帝創造宇宙要七天，而達利「堪與上帝匹敵，所以得收取巨資：每小時 10 萬美元。」

尤杜洛斯基還算了塔羅牌，得到的建議是：放棄走人。即便是達利的

繆思，身兼歌手、模特兒、演員的阿曼達·李爾（Amanda Lear，飾演帝王的妻子 Irulan 公主），也覺得這個金額太超過了，她警告導演：「達利就像計程車：隨著時間過去，價碼會愈來愈高，但你想付的錢卻只是愈來愈少。」尤杜洛斯基決定避險：把皇帝的戲分刪到只剩 2 頁。達利聞訊後一陣大怒，最後勉強同意；而就導演的估計，這會讓他成為「影史上片酬最高的演員，賺得比葛麗泰·嘉寶還多。」

撤資解散

1976 年 10 月，法蘭克·赫伯特跟他的夫人飛往巴黎，了解事情的進展。各種徵兆看來實在不妙。尤杜洛斯基已經花了 200 萬美元，而合約中簽訂的 180 分鐘的電影，現在看起來不太可能會短於 14 個小時。達利的選角仍然是個問題：當這位藝術家公開發言支持西班牙的獨裁者弗朗西斯科·佛朗哥（Francisco Franco），尤杜洛斯基 就知道他們永遠沒辦法合作了[1]。

後來法國出資者決定撤資，遣散該片的藝術家們，電影正式宣告流產。心碎的尤杜洛斯基怪罪好萊塢，「它必須由國際共同發行，包括美國不下兩千家的戲院，」他說，「美國的經理人拒絕了，因為好萊塢不想看到法國的製作能達到跟他們相同的水準。」不過就像其他參與這場冒險的人，尤杜洛斯基終究豁達以對，莫比斯亦然。對這位藝術家來說，過程中每一分努力都跟最後難以實現的成品一樣重要。「《沙丘》沒有失敗，」莫比斯在 1994 年的紀錄片 La constellation Jodorowsky 中告訴導演路易斯·慕夏（Louis Mouchet）：「電影沒有拍出來，只是這樣而已。美好的籌備成果仍然保存了下來。過程中我們都非常愉快。而這部片維持它應有的樣子，一個海市蜃樓。」DW

0/10

看得到這部片嗎？

尤杜洛斯基已經 80 有餘，歐班能在 2009 年離世，莫畢斯則逝世於 2012 年。2002 年的《沙丘》迷你劇集由威廉·赫特（William Hurt）飾演 Atreides 的首領，吉安卡羅·吉安尼尼（Giancarlo Giannini）出任為達利量身訂做的角色。《全民超人》（Hancock, 2008）的導演彼得·柏格（Peter Berg）曾經考慮重拍《沙丘》，但他後來選擇拍《超級戰艦》（Battleship），結果成了 2012 年遭受無情嘲諷的電影之一。

[1] 1973 年，尤杜洛斯基的祖國智利被同樣駭人的皮諾契將軍（General Pinochet）掌權。

接下來的發展……

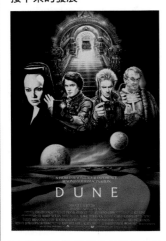

丹·歐班能回到洛杉磯後，與編劇暨製片人朗·舒塞特（Ron Shusett）合作，編寫出一個科幻故事《咬人怪物》（They Bite），二十世紀福斯接受了其中的一個版本。歐班能很渴望跟吉格爾繼續合作，這個計畫逐漸發展成雷利·史考特（Ridley Scott）的《異形》（Alien, 1979）。另一方面，尤杜洛斯基與莫必斯醞釀出一個名為《印加》（The Incal）的系列漫畫。製片人迪諾·德·勞倫提斯趁勢搶下《沙丘》的版權，先後找來雷利·史考特、大衛·林區擔任導演。影評人羅傑·艾伯特（Roger Ebert）直言，這個 4000 萬美元的成果（1984，左）「是個難以理解、醜陋、沒有結構、無意義的旅程，生硬地走進這個史上最令人困惑的劇本的幽暗國度」。這樣的評價讓尤杜洛斯基激動不已。「我覺得大衛·林區是一個很棒的導演，」他說：「講到這裡我就開心。當我進電影院看這部片的時候，我好忌妒，覺得快死了，抑鬱到極點。結果，電影太爛了，我好高興！於是我又活過來了！如果大衛·林區能用他的方式把《沙丘》拍出來，我想我應該就再也活不下去了。」

致命導彈

WARHEAD

導演：凱文‧麥克洛伊（Kevin McClory）｜ 演員：史恩‧康納萊（Sean Connery）｜ 年度：1977
預算：兩千兩百萬美金 ｜ 國別：英國、美國 ｜ 類型：動作冒險 ｜ 片廠：派拉蒙

伊恩‧弗萊明

1959 年，這位詹姆士‧龐德（James Bond）的
創造者告訴他的金主，電影在凱文‧麥克洛
伊「傑出的指導下，很可能會成功。」不出四
年，他跟這位製片就對簿公堂了。

*[1] 麥克洛伊曾在《非洲皇后號》（The
African Queen, 1951）等片擔任約翰‧休
斯頓的助理，還替伊莉莎白‧泰勒介紹
了她的其中一任老公。

有暢銷作品，就有官司隨之而來。同理，遇上全球熱賣、利益龐大的
電影版權，總是會有一樁拖延數十年的訴訟泥沼，直到耗盡精力的當
事人撒手人間。比起「弗萊明等人控告凱文‧麥克洛伊案」（Fleming
and others vs. Kevin McClory），狄更斯（Charles Dickens）《荒
涼山莊》（Bleak House）裡「詹狄士控告詹狄士案」（Jarndyce vs.
Jarndyce）根本就像輕快地跑一趟小額索償法院。訴訟的核心是一部
永遠無法問世、最瘋狂的 007 系列電影，情節包括百慕達三角洲、驚
人的海底藏身處、一頭機械鯊魚帶著核子彈頭進入紐約的下水道。這
部電影訂名為《致命導彈》。

可怕的麻煩事

007 作者伊恩‧弗萊明（Ian Fleming）與作家／導演／製作人凱文‧
麥克洛伊間的爭執，淵源甚深，外人無可想像，遠在詹姆士‧龐德還
默默無名之前。1952 年，曾任海軍情報官的弗萊明為了暫時逃離逼近
的婚姻「這可怕的麻煩事」，在牙買加「黃金眼」（Goldeneye）家中
創造了這個角色。說好萊塢蜂湧到他家求見，是言過其實了：弗萊明
很慷慨地用 1000 元美金，把《皇家夜總會》（Casino Royale）的版權
賣給 CBS，之後它在 1954 年被改編成一小時的電視劇，便長久被淡忘
了。如果曾有人要你猜測誰是第一位演出龐德的演員，正確答案是巴
瑞‧尼爾森（Barry Nelson）。

弗萊明很快地厭倦了娛樂事業，認為「美國的電影跟電視圈是個糟透
了的蠻荒叢林。」那麼 1958 年，當友人伊瓦‧布萊斯（Ivar Bryce）
介紹他跟瀟灑的愛爾蘭花花公子凱文‧麥克洛伊[1] 認識時，他應該對
麥克洛伊頗有好感。布萊斯給麥克洛伊一些弗萊明的小說，後來便衍
生出一連串的會議，考慮把龐德搬上銀幕。如卡比‧布洛柯里（Cubby
Broccoli）的傳記作家唐諾‧柴克（Donald Zec）所述：「多數的會議
在麥克洛伊位於倫敦貝爾格萊維亞區（Belgravia）的家中舉行。他家
裡有位黑人管家照料三餐，以及衛生堪慮的一隻寵物猴子跟一隻綠色

海報設計：伊莎貝‧艾勒斯（Isabel Eeles）

的金剛鸚鵡。光是這些，似乎就足以讓麥克洛伊跟弗萊明臭味相投。」時間月復一月地拖下去，這對夥伴的關係開始變質。劇作家傑克・維汀翰（Jack Whittingham）被找來為劇本加持，逐漸不抱幻想的弗萊明則跑去寫紀實旅遊書了。回來後，弗萊明被告知維汀翰已寫完劇本，暫名為《西經七十八度》（Longitude 78 West）。據說弗萊明認可了，但將它改名為《霹靂彈》（Thunderball），這是他第 9 本龐德小說的書名，也就是後來律師介入的理由，因為小說標示弗萊明是唯一創作者，但麥克洛伊曾拿到前一個版本，宣稱這不過是劇本小說化的成果，且絕大多數內容都是他跟維汀翰構思出來的，他還堅持「惡魔黨」（SPECTRE）跟壞蛋 Blofeld 是他所創造的。

1961 年，麥克洛伊跟維汀翰向倫敦高等法院提告，希望禁止小說出版，但遭到否決。1963 年 11 月他們再度積極質疑小說剽竊的內容，終於達成庭外和解，弗萊明同意賠償麥克洛伊的損失與訴訟費用，未來出版的小說必須註明原創者，包括凱文・麥克洛伊、傑克・維汀翰以及伊安・佛萊明，而麥克洛伊也贏得了劇本的電影版權。漫長的訴訟期間，佛萊明因心臟病況惡化，9 個月後就因病發喪命，得年 56 歲。

愛撫著貓的復仇者

同時，卡比・布洛柯里與哈利・薩茲曼（Harry Saltzman）創辦的 Eon 製片公司，將龐德小說改編成系列電影，包括《第七號情報員》（Dr. No, 1962）、《第七號情報員續集》（From Russiawith Love, 1963）及《金手指》（Goldfinger, 1964），賺進大筆鈔票，每部片的票房收入都遠遠勝過上一集。Eon 原想指定《霹靂彈》打前鋒，邀希區考克執導，李查・波頓飾演龐德，這部令人引頸期盼的提案終究因漫長的官司纏訟而告吹。為了避免另一個龐德登上大銀幕，他們收買了麥克洛伊，讓他擔任《霹靂彈》（Thunderball, 1965）的製片。史恩・康納萊在《霹靂彈》中第四度扮演龐德，這也成為系列最賣座的。《經濟學人》（The Economist）依據 2012 年 3 月的通貨膨脹率估算，《霹靂彈》實至名歸，榮登截至《007：空降危機》（Skyfall）為止最成功的龐德電影。

麥克洛伊與 Eon 的協議中有規定，麥克洛伊在未來 10 年裡不能再翻拍《霹靂彈》的故事。不過麻煩的雪球愈滾愈大：史恩・康納萊離開劇組、又回來拍了 1971 年的《金剛鑽》（Diamonds Are Forever）後再離開；喬治・拉贊貝（George Lazenby）首度在《女王密使》（Her Majesty's Secret Service, 1969）現身；羅傑・摩爾（Roger Moore）接手 1973 年的《生死關頭》（Live and Let Die），努力演出挑眉質疑的神情。不過麥克洛伊背地裡卻像愛撫著貓的復仇者，正在倒數計時：10 年的禁令在 1975 年到期後，他馬上投入新的計畫。史恩・康納萊又被找回來了，這回不是參與演出，而跟 Harry Palmer 系列電影的創作者萊恩・戴頓（Len Deighton）攜手編劇。麥克洛伊破釜沉舟，打

皇家戰役

當作家羅伯特・塞勒斯（Robert Sellers）在寫《霹靂彈》、《巡弋飛彈》、《致命導彈》的傳奇故事時，他也吃到了律師的苦頭。塞勒斯從佛萊明那裏取得《霹靂彈》的劇情大綱，從傑克・維明翰處拿到劇本，並私下跟佛萊明書信往來。「戰斧出版」（Tomahawk Press）出版了《龐德之戰》（The Battle for Bond）後立刻被告。「伊恩・佛萊明遺囑信託」（Ian Fleming Will Trust）堅持它擁有書信的版權。塞勒斯則辯稱他有權自由使用，因為它們是 1963 年的官司中的一部分。不過，戰斧出版仍同意把還沒賣出的書送到該信託，預料將進行銷毀。第二版《龐德之戰》發行時，剛好變成宣傳詞：「他們企圖禁售的那本書。」

接下來的發展……

麥克洛伊沒有被嚇壞，繼續往前衝。1996 年，當 Eon 的改編系列電影再以《金手指》恢復榮景時，麥克洛伊宣布將再度改編《霹靂彈》，新片更名為《致命導彈 2000》。曾有傳聞指提摩西·達頓（Timothy Dalton，左）將回鍋演出。影片的出資者索尼（Sony）在合作協議中取得麥克洛伊的部分授權，但細節並未揭露。結果很快地大家又回到法院角力，米高梅／聯美影業指稱，索尼的計畫是「癡心妄想」，最後索尼透過庭外和解，讓出了拍攝龐德電影的權利。之後索尼再度提起訴訟，主張銀幕上的 James Bond 跟小說的 James Bond 是兩回事，麥克洛伊身為共同創作者，有權均分 Eon 因為電影所得的 30 億美元利益，這件案子於 2000 年遭到法院駁回。1999 年，麥克洛伊告訴《綜藝》雜誌，他正與德國及澳洲的資助者商談拍攝龐德電影的計畫，其中包括一部現名為《致命導彈 2001》的影片。不過他在 2006 年離世，享年 80 歲，《致命導彈》仍舊只是一場夢。

算拍一部最瘋狂的龐德電影：《致命導彈》。製片傑克·施瓦茲曼（Jack Schwartzman）最後甚至說服了史恩·康納萊，再度飾演龐德。

現在，你有兩個龐德可以選，一個是溫文儒雅、帶點喜感，會說雙關語的羅傑·摩爾；另一個則是瘋狂的史恩·康納萊，在片中遭遇卑鄙的惡魔黨，將軍艦引入百慕達三角洲，拆解軍艦上的核彈頭，然後占領自由女神像作為基地，創意十足地利用城市下水道派遣機器鯊魚對紐約發動核子攻擊。你會買哪一部片的門票呢？

Eon 仍主張麥克洛伊只有擁有重拍《霹靂彈》的權利，這部片違反了著作權。製作人則辯稱，惡魔黨是他的財產，佛萊明的原著小說裡從來沒有出現過，這完全是為了《霹靂彈》創造出來的角色，卻出現在史恩·康納萊演出的每一部龐德電影裡。不過隨著這個計畫陷入官司泥沼，史恩·康納萊開始退縮，金主派拉蒙也抽手，《致命導彈》於是棄械投降了。

就像龐德電影裡厲害的壞蛋，麥克洛伊沒有就此消失。官司問題終於解決，英國高等法院判決佛萊明的資產管理人敗訴，移開了最後一道路障，不過麥克洛伊最後拍成的電影卻是樸實許多的《巡弋飛彈》（Never Say Never Again, 1983）。十二年後再扮龐德重出江湖的史恩·康納萊獲得不錯的評價，票房也回本。不過在 1983 年的龐德電影轟炸宣傳大戰中，較多觀眾走進戲院裡觀看的是 Eon 的《八爪女》（Octopussy）。RA

0/10　**看得到這部片嗎？**

永遠別說下不為例。傑克·施瓦茲曼在 1997 年，把《巡弋飛彈》的電影版權賣給米高梅。在《致命導彈 2000》的爭議發生之前（見「接下來的發展……」），《皇家夜總會》（1967）是米高梅唯一未取得的龐德版權。後來索尼在與米高梅的和解協議中，放棄了所擁有的版權。但是 2004 年卻豬羊變色了：由索尼領銜的國際提團併購了米高梅，索尼從此擁有龐德電影的所有版權。

星艦迷航記：泰坦星球

STAR TREK : PLANET OF THE TITANS

導演：菲利普·考夫曼（Philip Kaufman）
演員：威廉·沙特納（William Shatner）、李奧納德·尼莫伊（Leonard Nimoy）
年度：1977 ｜ 國別：美國、英國 ｜ 類型：科幻 ｜ 片廠：派拉蒙

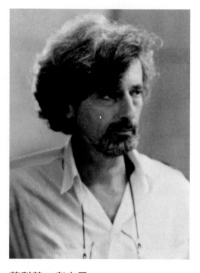

菲利普·考夫曼

「我想把它拍得不那麼『次文化』，而比較像是給成人看的電影，」導演談起他對《星際爭霸戰》第一度進軍大銀幕的計畫：「所處理的是情慾與奇異事件，而非搞怪。」

*1 Syndication，將重播權同時出售給多家媒體。一般聯賣的節目至少有 100 集，而《星際爭霸戰》只拍了 79 集。

《星際爭霸戰》曾被認為前景黯淡，現在想起來還真是件怪事。1980 至 1990 年代期間，這系列的改編作品蓬勃壯大，橫跨多部電視影集與電影；但 1970 年代時，它還岌岌可危，是重播讓觀眾熟悉了它，不過看起來仍沒什麼未來。沒有人料到它會以真人演出的形式捲土重來。「企業號」（USS Enterprise）的組員們如 Kirk 艦長、Spock 先生、Uhura 上尉、McCoy 醫官等人，原定執行五年的任務，但拍了三季之後在 1969 年就暫停了：全國廣播公司（National Broadcasting Company, NBC）砍掉了最後一季的預算，把它塞到星期五晚上的冷門時段，接著再完全砍掉它。然而《星際爭霸戰》透過播映聯賣[1]的方式，得以在較早的時段播映給全美年輕觀眾，同時於全球 60 個地區播出，繼而找到一群新的粉絲。《星際爭霸戰》興起的熱潮，讓要求影集復活的聲浪傳到派拉蒙製作人耳中，1975 年 5 月，創作者金·羅登貝瑞（Gene Roddenberry）收受了 300 萬美元的費用，以編寫電影劇本。

上帝幻影

羅登貝瑞最早青睞的是自己寫的、名為《上帝幻影》（The God Thing）的劇本，描述 Kirk 艦長重新召集老組員，登上改裝後的企業號，計畫衝撞一艘他們一度誤認為是上帝的故障太空船。片廠高層否決了這個劇本，之後羅登貝瑞再提出一個以時空旅行為背景的版本，仍然被打槍。在接下來的幾個月，多位知名的科幻小說家也提出了他們的構想，包括雷·布萊伯利（Ray Bradbury）、席奧多·史鐸金（Theodore Sturgeon）、羅伯特·西爾柏格（Robert Silverberg），以及哈蘭·艾里森（Harlan Ellison）。艾里森的劇情大綱也以時空旅行為主軸，描述蜥蜴外星生物穿越時空回到地球的遠古時代，操縱人類的演化。船艦「不干預」的最高指導原則，讓 Kirk 與他的組員面臨兩難困境：他們應該讓事情順其自然發展，讓人類遭逢厄運，或者對外星生物痛下殺手，以挽救人類的生存呢？我們永遠不會知道最後的

NEXT SUMMER
THE TREK CONTINUES

STAR TREK
PLANET OF THE TITANS

豆莢電影（POD MOVIE）[2]
菲利普‧考夫曼花在《泰坦星球》上的時間
沒有完全荒廢，1978 年重拍《天外魔花》時，
他利用新的人脈邀請李奧納德‧尼莫伊飾演
心理醫生 David Kibner（上）。如 Spock 這樣
一臉漠然的角色，對尼莫伊來說並不陌生。

*2 《天外魔花》片中的外星生物被暱稱
為豆莢人（pod people）。

迷你版 Spock
《星際爭霸戰》的創作者金‧羅登貝瑞曾經發
想，讓 3 呎 11 吋的喜劇演員麥克‧鄧恩（Michael
Dunn，上）演出原始電視影集中的 Spock。

答案：艾里森在影片籌拍初期就與片廠不歡而散，因為片廠要求他無
論如何都得把馬雅文明寫入劇本，甚至為此提告艾里森。

派拉蒙的主流意見認為，他們到目前為止聽到的構想都不夠「磅礡霸
氣」甚至有個描述黑洞即將吞噬整個宇宙的劇本，仍被嫌規模不夠宏
偉。1976 年 10 月，克里斯‧布萊恩（Chris Bryant）與艾倫‧史考特
（Allan Scott）提出的《泰坦星球》，似乎滿足了這個需求。

誰才是泰坦人

因為年代久遠且記憶模糊，布萊恩與史考特寫的故事細節並不清
楚。關鍵是「企業號」的組員發現自己降落在神祕且絕滅已久的泰坦
族人的星球上。如古希臘詩人赫西俄德（Hesiod）的長詩《神譜》
（Theogeny）所述，長生不死的巨人泰坦遭到奧林匹亞人（Olympians，
劇本改名席格能人〔Cygnans〕）殲滅。穿越時空回到地球的一百萬年
前，Kirk 與他的夥伴意外地教原始人如何用火，且了解他們自己就是
傳說中的泰坦人。另有一說是，與「第三隻眼」相關的另類神祕觀點
也被寫入情節當中。

導演的願望清單裡有法蘭西斯‧科波拉（Francis Ford Coppola）、史
蒂芬‧史匹柏、喬治‧盧卡斯（George Lucas）、勞勃‧懷斯（Robert
Wise）。不過菲利普‧考夫曼是第一個接下這份工作的人。

考夫曼導演的片子涵括各種類型，其中 1972 年描述一宗荒腔走板的搶
案的西部片《血灑北城》（The Great Northfield Minnesota Raid）以
及 1974 年的北極探險片《白色黎明》（The White Dawn），都十分
賣座。他還沒處理過科幻題材，不過身為英國哲學家暨科幻作家奧拉
夫‧斯塔普雷頓（Olaf Stapledon）的粉絲，考夫曼後來重拍《天外魔
花》（Invasion of the Body Snatchers，左上）的時候，特別讓劇中主
角 Veronica 的台詞提到作家的名字。《泰坦星球》預設的故事前提，
呼應了斯塔普雷頓的《末民與初人》（First and Last Man）與《造星人》
（Star Maker）中的概念。羅登貝瑞親自為導演惡補電視影集，原本預
期會看到「青少年科幻系列」的考夫曼，卻欣然見到影集裡處理了十
分成人的議題。

「我想大概會讓粉絲失望，不過我覺得它真的可以為科幻電影開拓
出一種新的型態。」──菲利普‧考夫曼

《星際大戰》擘畫者

場勘的工作在英國各地熱烈展開，龐德電影與《奇愛博士》（Dr.
Strangelove）的美術指導肯‧亞當（Ken Adam）開始設計布景，而
節包括《星際大戰》（Star Wars）場景的擘畫者羅夫‧馬奎里（Ralph
McQuarrie）在內的多位藝術家都受邀來畫草圖。儘管導演在前製籌
備期熱情又衝勁十足，劇本卻仍舊難產。初步的劇情大綱已經交出去

接下來的發展……

派拉蒙後來全力投入電視影集《星際爭霸戰：第二季》（Star Trek: Phase II）的拍攝，由羅登貝瑞掌舵，許多原始卡司陣容都歸隊拍攝，除了猶豫不決的尼莫伊。後來因為將播出影集的派拉蒙電視頻道退出市場，讓拍攝工作一併中斷。之後又衍生出四部真人演出的電視影集，第一部是《銀河飛龍》（Star Trek: The Next Generation），當年腰斬的《星際爭霸戰》第二季其中的一集〈小孩〉（The Child）在《銀河飛龍》裡重新現身。不過這部影集倒是為 1979 年的電影版《星艦迷航記》（Star Trek: The Motion Picture）開發出了新的主題與角色，特別是 Ilia 上尉，由模特兒波西絲‧坎巴塔（Persis Khambatta）飾演。這部被稱為「慢動作片」的電影，目標設定的是《2001 太空漫遊》式的預言，而不是像《星際大戰》般的太空歌劇。一直到 1982 年的佳作《星艦迷航記 II：可汗之怒》（Star Trek II: The Wrath of Khan），《星際爭霸戰》才總算在大銀幕上交出了精彩的傳奇故事。

6 個月，布來恩跟史考特還是沒能編寫出讓派拉蒙滿意的最終版本。兩位劇作家看清已無法取悅只知道自己不要什麼、但不清楚自己的定位的決策小組，便掛冠求去，1977 年 4 月，他們如願走人。

考夫曼只好自己修改劇本，很快就將它改得不像《泰坦星球》。布萊恩與史考特還記得，考夫曼曾經因為原始影集的「電視演員」卡司而感到綁手綁腳，導演也證實，他對於羅登貝瑞「停留在十年前的電視節目，無法轉化成適合大銀幕觀眾的語言」感到挫折。在劇作家離開之後，導演決定解散所有劇組人員，但 Spock 除外，因為他很快便會發現自己跟 Klingon 的復仇者陷入意氣之爭。

坊間傳說，三船敏郎是飾演克林貢的候選人之一。這的確是個很有新意的想法，不過三船敏郎本人是否聽說過這個計畫，令人存疑，更別說考慮飾演片中主角了。比較可能的情況是，考夫曼腦力激盪的過程中屬意他飾演這個角色：尼莫伊與三船敏郎演對手戲，顯示考夫曼的構想有點像是 1968 年劇情片《決戰太平洋》（Hell in the Pacific）的《星際爭霸戰》版，該片的賣點正是由日本影星與李‧馬文（Lee Marvin）演敵對角色。考夫曼想像的是「一部宏偉的科幻電影，引發各種思考，特別是關於 Spock（二元性）的本質——探索他的人性以及身為人的定義。讓 Spock 跟敏郎旅行到外太空，我想大概會讓粉絲失望，不過我覺得它真的可以為科幻電影開拓一種新型態。」這部電影在 1977 年 5 月正式被封殺。派拉蒙決議《星際爭霸戰》的最終歸屬在電視，無法升空於大銀幕。但巧的是，《星際大戰》在月底上映了。OW

1/10 **看得到這部片嗎？**
機率微乎其微，特別是布萊恩跟史考特的劇本從來沒有完成，而考夫曼接手劇本之後，基本上已讓電影改頭換面。系列電影於 2009 年再度啟動，成績亮眼；2013 年的續集《闇黑無界：星際爭霸戰》（Star Trek Into Darkness）再度確立了這個品牌的票房實力。在可以預見的未來，這系列的改編電影應該會持續交由 J‧J‧亞伯拉罕（J. J. Abrams）執導。

From the director of **Faster, Pussycat! Kill! Kill!** and **Beyond the Valley of the Dolls**

WHO KILLED BAMBi?!

directed by
RUSS MEYER
written by
ROGER EBERT & RORY JOHNSTON

starring
THE SEX PISTOLS

with MARIANNE FAITHFULL
MALCOM MCLAREN and JAMES AUBREY

誰殺死斑比？

WHO KILLED BAMBI ?

導演：羅斯・梅耶（Russ Meyer） | **演員：**強尼・羅頓（Johnny Rotten）、席德・維瑟斯（Sid Vicious）、
史蒂夫・瓊斯（Steve Jones）、保羅・庫克（Paul Cook）
年度：1978 | **國別：**美國 | **類型：**歌舞喜劇 | **片廠：**二十世紀福斯

位現年 70 多歲的羅傑・艾伯特（Roger Ebert）堪稱美國當今、甚至
是整個英語世界中最重要的影評人。數十年來，在《芝加哥太陽報》
（Chicago-Sun Times）的頁面裡都可以看得到他慧點、以人為本、精
彩簡練的影評。如同他著作的書名，任何日子，你都可以發現他「於
黑暗中清醒」（awake in the dark），穿梭在為即將上檔的電影所辦的
試映會。甚至在對抗甲狀腺癌的艱困戰役中日漸憔悴，他也幾乎沒有
因此減緩寫作的速度。特別值得一提的是，有一部片要不是在 35 年前
的籌拍過程出了一些差錯，艾伯特可能已經名垂青史，寫出影史上最
犯眾怒、富爭議性的音樂劇：《誰殺死斑比？》。

情慾錯亂、迷幻奇情之作

1977 年，當羅斯・梅耶跟他聯繫上時，艾伯特從來沒聽過性手槍樂團
（Sex Pistols）的名號。「他們是英國的搖滾樂團，」他記得導演這麼
跟他說：「他們現在手上有點錢，想要請我幫他們導演一部電影。」
身為「剝削電影」（exploitation cinema）界的活傳奇，梅耶以帶有喜
感的暴力、極其低俗的作品聞名，主角常是大胸脯、沒演技的亞馬遜
女子。不過就像與他同期的羅傑・科曼（Roger Corman），梅耶獨具
慧眼，能夠挖掘便宜好用的人才，艾伯特就是他最獨到的發現之一。
1960 年晚期，梅耶請來這位初出茅廬的作家為《飛越美人谷》（Beyond
the Valley ofthe Dolls, 1970）編劇。梅耶本來只打算藉著賈桂琳・蘇
珊（Jacqueline Suzanne）1966 年的暢銷小說《娃娃谷》（Valley of
the Dolls）的改編電影草草大撈一筆，結果這部片的藝術與商業成就
遠遠超越眾人想像。一部情慾錯亂、迷幻奇情之作，從貧民窟突圍，
來到難以捉摸的魔幻之地，反文化（counterculture）在此跨入大眾市
場。艾伯特宣稱，這是福斯最賺錢的電影之一，當時還可能拉了面臨
存亡之秋的片廠一把。
儘管為人和藹、博學多聞又廣受尊崇，羅傑・艾伯特亦曾走到這一步、
幹了這檔事，寫出了一部遊走在流行文化的聳動邊緣的劇本。梅耶知

羅斯・梅耶

這位導演把《誰殺死斑比？》的失敗完全怪
罪到一個人頭上：性手槍的經紀人麥坎・麥
克羅倫。「他是個大混蛋，就這麼簡單，」他
告訴《百分百電影》（*Total Film*）雜誌的辛普
森（M. J. Simpson）。「他根本沒膽子跟勇氣來
幹這件事。」

督鐸王朝

〈誰殺死斑比〉（Who Killed Bambi）這首歌出現在性手槍 1980 年的電影《搖滾大騙局》（The Great Rock 'n' Roll Swindle）中，以及他們《傻東西》（Silly Thing）單曲唱片的 B 面。這首歌由愛德華‧都鐸—波（Edward Tudor—Pole）與麥坎‧麥克羅倫的女友、設計師薇薇安‧魏斯伍德（Vivienne Westwood）共同譜寫，由都鐸—波演唱。

道他就是拍攝性手槍電影的不二人選，遂立刻開始替艾伯特惡補關於這個古怪英國樂團的一切。在很多旁觀者眼中，這個樂團讓犯罪集團「曼森家族」（Manson Family）看起來像「快樂家庭」（Partridge Family）。

梅耶敞開雙臂，歡迎性手槍搞怪的樂團經紀人麥坎‧麥克羅倫（Malcolm McLaren）來談拍片的事。麥克羅倫是個頑皮的業餘人士，他在藝術學校受到 1960 年代晚期境遇主義者（Situationist）誇張的舉止影響；之後又陸續開了幾家服飾店；再來是擔任華麗搖滾樂團紐約娃娃（New York Dolls）經紀人，最後徒勞無功。直到 2010 年過世為止，麥克羅倫從未讓他對音樂劇的粗略理解阻擋他的最新計畫：啟動青少年文化的激進新形式，即便詆毀他的人會說他是在剝削青少年。

《發條橘子》遇見《羅馬帝國艷情史》

由性手槍打頭陣的龐克運動在英國造成一股強震，音樂人、媒體跟樂迷多視 1976 年為龐克元年。不過對於身為搖滾局外人的梅耶跟艾伯特來說，這是一個再度「登峰造極」的機會。梅耶的說法，意指重享《飛越美人谷》所帶來的成功、聲譽與爭議。《飛越美人谷》是性手槍團員最喜歡的電影，使得被麥克羅倫形容為「裝備俱全的淑女車」（his fully cantilevered ladies）的梅耶，成為再自然不過的合作對象。

「強尼‧羅頓非常討厭美國，所以我也老實說出我對他的感覺。」
——羅斯‧梅耶

導演正式拜訪了這群剛剛嶄露頭角的偶像。「（主唱）強尼‧羅頓（Johnny Rotten）非常討厭美國，」梅耶在英國第四頻道的「不可思議的詭異電影」（The Incredibly Strange Film Show）節目中這麼告訴電視主持人強納森‧羅斯（Jonathan Ross），「所以我也老實說出我對他的感覺。而我們只需要一起拍出一部好電影。（貝斯手）席德‧維瑟斯（Sid Vicious）深不可測，（吉他手）史蒂夫‧瓊斯（Steve Jones）跟（鼓手）保羅‧庫克（Paul Cook）是很棒的人，他們想要一台凱迪拉克。」庫克的印象則完全相反：「《誰殺死斑比？》是麥克羅倫的主意。我們是音樂人，沒想過要拍電影。麥克羅倫很懂得怎麼花別人的錢。樂團的版稅收入裡有很大一筆錢被拿去拍電影，我們沒有人知道。」「這完全是垃圾，」羅頓覆議說：「完全糟蹋了龐克的用意與目的。」

談到維瑟斯，麥克羅倫對強納森‧羅斯說：「梅耶總是希望這傢伙從從威平區（Wapping）的下水道爬出來。我們在倫敦開車四處繞，他很喜歡威平、巴特西（Battersea）、貝斯沃特（Bayswater）這些區的名字，讓人有性慾聯想的名字：剛好迎合他天馬行空的想像。」

《高校大屠殺》（Massacre at Central High, 1976）是《希德姊妹幫》（Heathers）系列電影的始祖，其導演荷蘭籍的瑞內・達爾德（Rene Daalder）是第一個對這個劇本不屑一顧的人；達爾德曾經擔任過梅耶的攝影師。梅耶很快地放棄了這個名為《英國無政府狀態》（Anarchy in the U.K.）劇本，儘管艾伯特在開場橋段的背景保留了英格蘭請領失業救濟金的人潮隊伍以及社會騷動畫面，前景則是奮起的龐克。讓席德・維瑟斯演唱法蘭克・辛納屈的〈奪標〉（My Way）則是達爾德的主意。

在洛杉磯的落日侯爵飯店（Sunset Marquis Hotel）窩了一個長長的周末，艾伯特打算寫出好幾頁的劇本。每天傍晚，他會跟梅耶碰面討論第二天的工作。「我們很少能夠提早一天以前知道接下來會發生什麼事，」這位作家說。不過，性手槍美國的經紀人洛瑞・強斯頓（Rory Johnston）說：「我們跟羅傑・艾伯特在洛杉磯創作出來的東西，會是一部他媽的偉大電影。」確實，他們的劇本十分精巧、緊湊而專業。據麥克倫羅轉述，任何二流的導演都能依此劇本拍出導演梅耶所謂，比披頭四的《一夜狂歡》（A Hard Day's Night）更「容易入口、媚俗又性感」的版本。

這個摘句其實容易令人誤解這部有機會成為「剝削電影」代表作的電影：它的風格融合了《發條橘子》（1971）與《羅馬帝國艷情史》（Caligula, 1975），打破了電影類型的里程碑，或者最起碼，會是更龐克版的《洛基恐怖秀》（The Rocky Horror Picture Show, 1979）。以上屬合理推論，因為 2010 年艾伯特在他的部落格公開了完整劇本，讀起來真令人瞠目結舌。

測試影片

結果，他們只在 1977 年 10 月 11 號拍了一天的戲。這個片段拍的是詹姆斯・奧布里（James Aubrey）用十字弓射殺了一隻鹿，最後變成朱利安・坦普（Julian Temple）執導，從《誰殺死斑比？》的灰燼中誕生的《搖滾大騙局》的預告片，儘管沒有剪進最後的電影裡。在測試片中，奧布里飾演的 MJ（艾伯特劇本中的關鍵角色）被降級成稍縱即逝的角色 BJ（刻意影射）。奧布里跟搖滾樂的緣分不止於此：他也出現在東尼・史考特（Tony Scott）1983 年的《血魔》（The Hunger）中，該片由大衛・鮑伊（David Bowie）主演。不過，讓奧布里跟性手槍在主題上有絕佳連結的，是他登上大銀幕的處女作：彼得・布魯克（Peter Brook）1963 年改編自威廉・高丁（William Golding）經典小說的《蒼蠅王》（Lord of the Flies）。

嚇死人的幻想

性手槍的成員被描繪成愛打抱不平、帶著野性的年輕人，既尖銳又頑強。艾伯特很努力地為四位團員編寫同樣分量的戲與對白，儘管他知道主唱羅頓、貝斯手維瑟斯惡名昭彰，遠勝過吉他手瓊斯以及鼓手庫克。麥克羅倫成了緩刑監督官，「穿著夾克還有大花格紋的褲子，一副像是剛從《金牌製作人》（The Producers）裡的音樂劇《希特勒的夏天》（Springtime for Hitler）首映會離開的樣子。」在性、藥物與搖滾樂中，喜劇主題重複地貫串。羅頓不屑地要擺脫瘋狂歌迷，瓊斯卻覺得多多益善，而他們常常一起共享一個漢堡：

▶ 內景，唱片行——沙夫茨伯里（Shaftsbury）
　　強尼·羅頓引起一陣騷動。他站在一台巨型的點唱機前，抓起麥克風架，誇張地模擬播放的歌曲〈漂亮的空白〉（Pretty Vacant）[1]，散發出活躍的能量。貓女蘇（Sue Catwoman）往背景走去。

▶ 剪接到：內景，蘇活區的一家妓院，如前述
　　史蒂夫·瓊斯在床底下搜索，找到他要找的東西。妓女繼續替他口交，他一邊拿出溫皮（Whimpy）漢堡店的大袋子，取出一個漢堡開始嗑，迷濛地看著天花板，所有的需求都得到滿足。

▶ 剪接到：內景，音樂廳
　　保羅·庫克安安靜靜地走進觀眾席，然後走上舞台，道具管理員應該在這裡看管著一件搖滾樂團的樂器。畫面裡只看得到一個管理員，嗑了藥之後睡著了。保羅撿起一台擴音器，悄悄偷走。

▶ 剪接到：內景，唱片行
　　店裡的職員漸漸移向強尼·羅頓身邊，同時我們看到貓女蘇，如她的名字般輕巧地拿起一把吉他，邊彈邊走往沙夫茨伯里大街。羅頓強忍怒火，眼睜睜看著自己的演出被干擾。

片中的樂團慢慢贏得大眾喜愛，而音樂圈裡的專業人士、資深明星跟樂迷則是驚懼又著迷地從旁觀察。不過標題《誰殺了斑比？》是艾伯特的神來之筆，用了問號結尾。這不是虛無的廢話，它認真地向這個創造出性手槍的社會提出疑問。單曲封面上的小鹿是 M J（一般認為是米克·傑格名字的縮寫），上個世代過度氾濫的青年搖滾明星，最後一場戲裡，還來不及吸取性手槍以及他們新龐克的能量時，他就被一個尋仇的小女孩殺害了。

片末，羅頓直視鏡頭挑明地說出「你是否曾有過被監視的感覺？」這句有先見之明的台詞。1978 年 1 月樂團的最後一場演唱會，結束時主唱看著觀眾問：「你是否曾有過被欺騙的感覺？」這句話後來常常被引用。

艾伯特記得，麥克羅倫常常提供點子，並特別要求寫一場戲：維瑟斯在床上注射海洛因，媽媽也在身邊，艾伯特再把它加碼成亂倫和麻藥

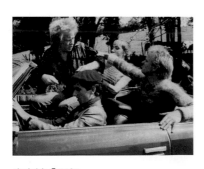

庫克被「死釘」
也有電影星夢的歌手史汀（Sting，右一）在《誰殺死死斑比？》的後繼者《搖滾大騙局》（右頁上圖）中拍了一場攻擊鼓手保羅·庫克（上）的戲。這個片段最終出現在朱利安·坦普的紀錄片《美麗髒東西：性手槍的憤怒》（The Filthand the Fury, 2000）裡。

接下來的發展……

《誰殺死斑比？》裡的一些元素在朱利安·坦普的《搖滾大騙局》（1980）裡回收使用。這部半虛構的影片記錄了性手槍的生涯，電影完成時，羅頓已與樂團不歡而散，維瑟斯亦已身亡。

史蒂夫·瓊斯飾演追查麥坎·麥克羅倫的線索的警探。麥克倫羅在片中飾演費金（Fagin）[2] 版的自己，宣稱是他一手打造了樂團，最後樂團也是毀在所他引發的爭議。其他演出該片的有「火車大盜」羅尼·畢格斯（Ronnie Biggs, The Great Train Robber）、色情片女星瑪莉·米琳頓（Mary Millington），以及資深英國性格女演員艾琳·漢德（Irene Handl）。

的情節。席德讀了劇本後表示，他媽媽不會喜歡海洛因這部分。簽約演出席德母親的是歌手暨女演員瑪莉安·費斯富爾（Marianne Faithfull），她對海洛因並不陌生，也正是米克·傑格的前女友。「我很樂意跟梅耶合作，但他後來不導這部戲，我也就不想拍了。不過，有沒有席德都無所謂啦，」她曾在 1979 年這麼表示：「這部片其實很恐怖，我現在滿慶幸當初沒拍……我媽鐵定會恨死它。」

《誰殺了斑比？》最後沒有實現，原因一直眾說紛紜。麥克羅倫的說法是，福斯看了劇本就喊停了，但艾伯特覺得不可能。梅耶則告訴艾伯特，麥克羅倫沒錢支付給英格蘭的劇組，他也被迫走人。「我們曾有機會拍一部很棒的電影，被他搞砸了。」梅耶也指控麥克羅倫不願意分享電影賺的錢。最奇怪的是，否決這部電影的是摩納哥的葛麗絲王妃（Princess Grace of Monaco，福斯的董事會成員）出於她本人對梅耶的厭惡。

梅耶除了是地位崇高的乳房電影之王外，不容忽視的是：他是唯一能從搖滾樂圈的騙子麥克羅倫身上榨出一筆錢的人。「我送了一大筆錢到他租的公寓，」當時在麥克羅倫辦公室工作的蘇·史都華（Sue Steward）說，而她還記得這位導演「像 1950 年代的電影明星那樣優雅，穿著駝毛外套，留著克拉克·蓋博（Clark Gable）的鬍子。」遺憾的是最後徒勞無功：斑比真的死了。PR

1/10 看得到這部片嗎？

席德·維瑟斯、羅斯·梅耶、麥坎·麥克羅倫分別在 1979、2004 及 2010 年辭世。艾力克斯·考克斯（Alex Cox）執導、蓋瑞·歐德曼（Gary Oldman）主演的《席德與南西》（Sid and Nancy, 1986）毀譽參半，所以也不太可能會有人想再拍一部關於性手槍的劇情片。同樣地，理當也不會有人願意出資拍攝艾伯特所寫、已如此不合時宜的劇本。如作者自己所說：「我沒辦法討論我寫了什麼，為什麼這麼寫，我應該怎麼寫或什麼我不應該寫。老實說，我完全不知道。」

*2 狄更斯作品《孤雛淚》（Oliver Twist）中教唆青少年犯罪的老頭。

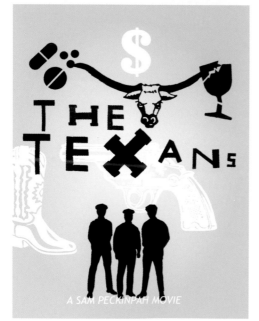

[chapter 4]

八〇年代

The Eighties

夜空

NIGHT SKIES

導演：史蒂芬‧史匹柏 | **年度**：1980 | **預算**：一千萬美金 | **國別**：美國 | **類型**：科幻 | **片廠**：哥倫比亞

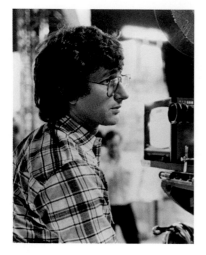

史蒂芬‧史匹柏

「每個人都有他的嗜好，我的嗜好則是外星人，」這位導演跟《電影百分百》坦言。「有些人會去木材行，製作保齡球木瓶的檯燈這類的東西。我則是述說外星人的故事。」

1980 年，史蒂芬‧史匹柏發現自己身在前所未有的奇特處境：他在上一個世代所拍的電影《一九四一》（1941, 1979），原本希望拍成描繪珍珠港事變後的偏執妄想的二戰喜劇，結果進度嚴重落後，預算也嚴重透支。這也不是什麼新聞了：《大白鯊》（Jaws, 1975）、《第三類接觸》（Close Encounters of the Third Kind, 1977），在拍攝時間跟財務方面都曾失控。然而多年來，史匹柏從未遭遇過無法打動影評人的情況。《華盛頓郵報》（Washington Post）總結了輿論對《一九四一》的看法：「一齣吵吵鬧鬧、沾沾自喜、自我毀滅的鬧劇。」更重要的是，他也無法打動觀眾。這位好萊塢金童失去了點石成金的魔法嗎？

烏雲罩頂

史匹柏私下的日子也不太好過。他與交往四年的女演員艾咪‧厄文（Amy Irving）訂婚三個月後，婚事在 1979 年 12 月告吹。「生活將我牢牢困住了，」他當時說：「許多年來，我躲在攝影機後，逃避痛苦與恐懼，我讓自己忙著拍片，躲避益發強烈的苦痛。因此在進入 30 歲的現今，我方才體驗到遲來的青春期。我像個 16 歲的孩子一樣遭受折磨，沒冒痘痘還真是奇蹟。」就是這樣的烏雲罩頂，讓一向樂觀的史匹柏考慮籌拍《夜空》。

導演為《第三類接觸》研究不明飛行物時而得知一起事件，埋下了這顆種子：1955 年秋天，肯塔基州克里斯蒂安郡（Christian County）的蘇頓（Sutton）家族宣稱，他們在郊區農舍的上空看到不明生物以及光源。當地的警察跟州警都證實了他們的故事，這則傳說因此有足夠的可信度，引來美國空軍進行調查。

其他目擊者的報告提供了更多細節。因為事件發生地靠近小城霍普金斯，不明生物被命名為「霍普金斯小妖精」（Hopkinsville goblins），據稱大約 3 吋高，有著尖耳、萎縮的四肢，纖細的手臂尖端是金屬般的利爪。他們是銀灰色的，大約有 12 到 15 人，看起來像離地漂浮著，並且可以快速地升到高空。這群外星人看起來沒有敵意。「每個人都

海報設計：希斯‧奇倫

THEY HAVE COME

A STEVEN SPIELBERG FILM

NIGHTSKIES

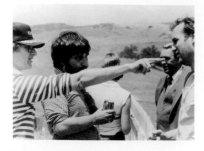

胡博迴圈

「史匹柏打電話給我，要我過去一趟，討論點事兒，」《德州電鋸殺人魔》的導演托比·胡博（上圖左，與史匹柏）告訴作家菲力普·納特曼（Philip Nutman），他受邀執導《夜空》的過程。「我真正想拍的是鬼片，我是勞勃·懷斯（Robert Wise）的《鬼屋》（The Haunting, 1963）的大粉絲，而史匹柏竟然也是，所以他變得很興奮，然後說：『好，我們來拍一部鬼片吧。』」最後的作品則是票房亮眼的《鬼哭神號》，由胡博執導，史匹柏擔任製片。

有他的嗜好，我的嗜好則是外星人，」這位導演跟《電影百分百》（Total Film）坦言。「有些人會去木材行，製作保齡球木瓶的檯燈這類的東西。我則是述說外星人的故事。」

儘管如此，艾爾默·幸運蘇頓（Elmer "Lucky" Sutton）跟比利·雷·泰勒（Billy Ray Taylor）仍拿起獵槍，對他們掃射，完全是好萊塢風格。目擊者描述的細節令人毛骨悚然，還說其中一位外星人被近距離直射，然後發出像是子彈打到鐵桶上的聲音。

當哥倫比亞考慮拍攝《第三類接觸》的續集時，史匹柏想起了這個故事。環球影業 1978 年推出由吉諾特·史瓦克（Jeannot Szwarc）執導的《大白鯊》續集，玷汙了《大白鯊》的成就。或許是受到這樣的刺激，史匹柏認為一部以外星人為背景的科幻片，儘管帶著恐怖元素，一方面會讓片廠滿意，一方面也能保有他 1977 年經典之作的清白。他編寫的原始劇情大綱題為「凝視天空」[1]，跟兩個半小時的八釐米電影《火花》（Firelight）有同樣血緣。史匹柏拍攝《火花》時年僅 16 歲，電影描述懷有敵意的外星人為建造人類動物園而綁架地球人。

史匹柏想請勞倫斯·卡斯丹（Lawrence Kasdan）來寫劇本，他已寫了過即將上映的《法櫃奇兵》（Raiders of the Lost Ark, 1981）。不過當時卡斯丹正努力為兩人的好友喬治·盧卡斯充實《帝國大反擊》（The Empire Strikes Back, 1980）的內容，所以史匹柏轉而找上約翰·塞爾斯（John Sayles）。這件事有點諷刺：塞爾斯因為寫了《食人魚》（Piranha, 1978）而出名，該片正是剝削電影的大亨羅傑·科曼聰明而露骨地要乘《大白鯊》之勢大撈一筆的作品。

> 「我的應對方式是，設想一段外星人與一個接納他的 11 歲小男孩之間十分感人又溫柔的情誼。」——史蒂芬·史匹柏

一開始，史匹柏正面、善意的世界觀無法讓塞爾斯引起共鳴。「外星人必須是很棒的生物，沒有為什麼，」他說。根據「霍普金斯小妖精」的傳說，塞爾斯發展出的劇本描述一群外星人，包括首領 Skar、左右手 Hoodoo 與 Klud、滑稽的開心果 Squirt、獨來獨往的 Buddee，在一座偏僻的牧場降落地球。因為無法確定地球上主要的生命形式是雞、牛還是人類，外星人開始對所有會動的東西進行實驗，過程中嚇壞了一個鄉下人家。「你永遠沒辦法確定鄉下人的意圖，他們到底是覺得困惑，還是他們根本就是齷齪的壞蛋，」參與《夜空》初期作業的視覺特效人員米區·索斯金（Mitch Suskin）回憶說。

卑鄙的外星人

塞爾斯的劇本裡有個十足卑鄙的角色：Skar，他有一張像鳥的嘴，一對蚱蜢般的眼睛，是根據約翰·福特的《搜索者》（The Searchers, 1956）中卡曼其族（Comanche）的壞蛋命名。福特的西部片對於《夜

[1] Watch the Skies，《火星怪人》（The Thing from Another World, 1951）裡的經典台詞，也曾是《第三類接觸》暫定的片名。

空》的影響不僅止於此：塞爾斯也從《虎帳狼煙》（Drums Along the Mohaw, 1939）汲取靈感，該片描述亨利・方達（Henry Fonda）與他的家人致力保衛位紐約州北部的農場免於印地安人的掠奪。菲利普・考夫曼執導，描述捕鯨者受困在愛斯基摩部落所引發的文化衝突的《白色黎明》（The White Dawn, 1974），也成了試金石。

起先，史匹柏跟塞爾斯都無意執導這部片。成為候選人的反倒是漫畫家朗・寇博（Ron Cobb），他以美術設計的身分跨足電影圈，設計了約翰・卡本特（John Carpenter）零預算的《黑星球》（Dark Star, 1974），《星際大戰》裡出現在酒吧的外星生物，以及《異形》裡的太空船。寇博曾經與史匹柏合作設計《第三類接觸》特別篇裡母船內部的場景，但由於他同時擔任約翰・米利厄斯（John Milius）執導的《王者之劍》（Conan the Barbarian, 1982）的美術設計，因此排除了他擔任導演的可能性。儘管哥倫比亞提出了 1 千萬美元的預算，《夜空》仍找不到導演。

然而，這部片至少有已在運作中的特效工廠。塞爾斯的劇本裡有 5 個功能齊備的外星人，在那個還沒有電腦成像（computer-generated imagery, CGI）的年代，他的想像力是很大的挑戰：有一場戲他們要跳到桌子上；還有一場戲他們騎著牛，像騎著失控的野馬一樣，還得開牽引機。不過，他們在解剖了一頭牛之後，決定也要來解剖一個人。在導演約翰・蘭迪斯（John Landis）的建議下，史匹柏找上特效化妝大師瑞克・貝克（Rick Baker），他執導的《美國狼人在倫敦》（An American Werewolf in London, 1981）創造出極為驚人的變身戲碼。貝克提出 300 萬美元的特效預算，史匹柏同意了，便動身前往倫敦，準備拍攝《法櫃奇兵》。《犀空》的前製工作在 1980 年 4 月展開，貝克跟 7 位堅強的劇組人員花了 5 個月的時間，打造出造價 7 萬美元的 Skar 原型，過程中藉由「解剖」的方式，將操作者的動作用人偶複製下來。

幽暗不明的水域

這時，情況開始變得幽暗不明。當史匹柏與凱瑟琳・肯尼迪（Kathleen Kennedy）在倫敦，看著貝克打造的原型的錄影帶而驚嘆不已時，哥倫比亞的高層開始對這部片的預算猶豫不決。鑑於史匹柏的歷史紀錄，片廠的保留態度可以理解，特別是在那個《鬼哭神號》（Poltergeist, 1982）、

愛上外星人

「肯德基州一個目擊霍普金斯小妖精的女孩畫下了外星人的模樣，」（左）特效化妝天才瑞克・貝克告訴《電影幻想》雜誌。「他有三角形的頭跟身體，奇特而堅硬的角度。但我不想完全照抄。」貝克逕自設計自己的版本，獲得一片好評。儘管成果品質精良，史匹柏卻覺得花費高昂，於是後來聘請《第三類接觸》的合作者卡羅・蘭博爾迪（Carlo Rambaldi）來為下一部片《E.T. 外星人》（1982）操刀。這個決定導致兩人失和，貝克宣稱，《夜空》的外星人跟 E.T. 有雷同之處。這個爭議後來順利化解，貝克也再度為史匹柏出資拍攝的《MIB 星際戰警》（Men in Black）打造外星生物。

《回到未來》（Back to the Future, 1985）、《七寶奇謀》（The Goonies, 1985）等賣座大片都還沒有出現的年代。史匹柏擔任導演而非製作人，是個穩當的賭注：《一親芳澤》（I Wanna Hold Your Hand, 1978）消聲匿跡，之後的《爾虞我詐》（Used Cars, 1980）、《天南地北一線牽》（Continental Divide, 1981）也不例外。托比‧胡博（Tobe Hooper）婉拒出任導演之後。「我們碰面時，他提出讓一群孩子遇上一個外星人的構想，」這位《德州電鋸殺人魔》（The Texas Chain Saw Massacre, 1974）的導演回憶：「我告訴他，這個故事不太吸引我。」史匹柏開始考慮自己執導《夜空》，當時無論是他自己或是片廠，都無法預料到這個決定有多麼關鍵。

「史蒂芬開始了解到《夜空》的外星人是多麼費力的雄心壯志，」米區‧索斯金說。「從零開始、手工打造一個鮮明的外星人跟他的控制系統，就已經夠難了，更何況是要創造五個截然不同的生物與系統。於是史蒂芬決定刪減外星人的數量，只留一人，並修改劇本。」不過，這個方向的改變不全然出於預算以及技術限制的考量，同時也是史匹柏回歸核心價值的渴望。在突尼西亞沙漠拍攝《法櫃奇兵》時的孤獨與思鄉情懷，讓他開始覺得跟科幻片中陰鬱的內容與調性格格不入。「我或許發神經了，」他後來對《電影評論》（Film Comment）雜誌回顧這段經歷。「整個拍攝《法櫃奇兵》的過程中，我不是在殺納粹，就是在轟炸敵機。我坐在突尼西亞，一邊搔著頭一邊想，我必須重拾拍攝《第三類接觸》的平靜，或至少是當時的靈性。所以我的應對方式是，設想一段外星人與一個接納他的 11 歲小男孩間十分感人又溫柔的情誼。」

星際效應

如果說《夜空》是源於科幻結合恐怖片的傳統，那麼《星際效應》（Interstellar）則是有紮實的科學考據。加州理工學院（CaliforniaInstitute of Technology）物理學家基普‧索恩（Kip Thorne，1940 年生，右）的創見讓這部電影應運而生。他具爭議性的理論，主張蟲洞（wormhole）不只存在，還可以作為時空旅行的通道。索恩發展出一個「劇本大意」（scriptment）以描述一群探險家經由蟲洞進入另一個時空。這部片號稱將有發人省思的視覺場面，還有來自史匹柏親身體驗的共鳴：1991 年，他不具名為埃洛‧莫里斯（Errol Morris）的紀錄片擔任製片，以史蒂芬‧霍金（Stephen Hawking）的著作《時間簡史》（A Brief History of Time）為藍本；而史匹柏的父親正是工程師與業餘天文物理學家。

2006 年坊間首度傳出《星際效應》與史匹柏的關係。製作人琳達‧奧布斯特（Lynda Obst），過去多製作浪漫喜劇，如《西雅圖夜未眠》（Sleepless in Seattle, 1993）、《絕配冤家》（How to Lose a Guy in 10 Days, 2003）等，她與索恩攜手籌備此片的拍攝。2007 年 3 月，強納森‧諾蘭（Jonathan Nolan）受聘為編劇，他曾與哥哥克里斯多夫（Christopher）在 2000 年合作寫了《記憶拼圖》（Memento）以及《黑暗騎士》（The Dark Knight, 2008）。史匹柏開始在媒體訪問中談起這部片：「我還不想將它歸類，因為我才開始進行而已。我不認為它會像《2001 太空漫遊》。」

不過，這個蟲洞似乎已經關上了。史匹柏開始忙著拍冒險動作片如《印地安納瓊斯》（Indiana Jones, 2008）、《丁丁歷險記：獨角獸號的祕密》（The Adventures of Tintin, 2011），歷史劇《戰馬》（War Horse, 2011）、《林肯》（Lincoln, 2012），以及另一齣科幻史詩《機器人啟示錄》（Robopocalypse，預計 2014 年上映）。但若說《星際效應》已胎死腹中，倒也不盡然。眾所皆知，史匹柏的片子需要相當長時間的醞釀，《林肯》就花了 12 年，何況，他對科幻片的喜好依然不減。「我永遠會再回頭拍科幻片，」他說：「我的事業就是從科幻片開始，我由衷喜愛它。我還有好多超越想像的故事還沒說呢！」

令史匹柏開心的是，他有人可以分享這個白日夢。劇作家瑪莉莎·麥瑟森（Melissa Mathison）[2]，在沙塵暴與觀光客之間，與史匹柏交換了一些想法。這個逐漸浮現的故事一開始叫做《男孩人生》（A Boy's Life），後來改成《E.T 與我》（E.T. and Me），最終版則是《E.T. 外星人》（E.T. : The Extra-Terrestrial），接下來的故事就是電影史的一頁了。

劇烈轉變

從恐怖片變成迷人的奇遇，儘管調性劇烈轉變，《夜空》裡的元素仍然可以在《E.T. 外星人》中看得到。塞爾斯的劇本一開場，Skar 用他瘦骨嶙峋且發散奇怪光束的纖長手指，殺害了農場裡的動物，逆向操作則成了 E.T. 具有療癒能力的手指。而這群組合中最令人喜愛的外星人 Buddee，透過手指畫與西洋棋跟自閉症兒童 Jaybird 培養出感情，還會躲在洗衣籃裡裝可愛，非常像 E.T.。滑稽喜劇的元素如 Squirt 一邊吃著派，一邊在廚房裡跑給奶奶追，這個橋段影響了《E.T. 外星人》的中段。劇本的尾聲，Buddee 與 Skar 攤牌後受傷，被獨留在地球上，蜷縮在飛鷹進逼的陰影下。

在聘請麥瑟森之前，史匹柏禮貌地優先詢問約翰·塞爾斯，是否能替《E.T. 外星人》編劇，不過他已分身乏術。「我覺得我的劇本比較像一個出發點，倒不是說他們從中挖掘素材。」塞爾斯讀了麥瑟森的劇本後表示：「我覺得她寫得非常好，沒有什麼可議論之處。」

諷刺的是，當《星空》終於正中紅心的時候，哥倫比亞已無心拍攝。1981 年 2 月，片廠把《星空》／《E.T. 外星人》的版權賣給米高梅，宣稱不想拍「迪士尼風格的電影」。合約中，米高梅必須支付哥倫比亞一百萬美金的研發費用，以及《E.T. 外星人》5% 的淨利。結果《E.T. 外星人》榮登影史上最賣座電影，當時哥倫比亞的全球製片總裁約翰·懷契（John Veitch）說：「我想這部片為我們賺的錢，比其他電影都還多。」IF

接下來的發展……

《E.T. 外星人》獲得 4 項奧斯卡、熱映了 11 年，成為影史上獲利最高的電影，史匹柏因此名列巨星之林，同時享有前所未有的創作自由。他與艾咪·厄文重逢，並在 1985 年結婚，但 3 年後便離婚了。朗·寇博替《回到未來》、《異形》與《攔截記憶碼》（Total Recall, 1990）等片貢獻了設計概念，後來終於以喜劇《霍比特人》（Garbo, 1992）初執導演筒。約翰·塞爾斯在獨立製片站穩腳步，備受尊崇，他於 1984 年推出的作品《異星兄弟》（The Brother from Another Planet）便在描述一個外星人受困地球的故事。

2/10

看得到這部片嗎？

大概看不到吧！不過《夜空》裡的元素以各種面目出現在史匹柏的作品中：《E.T. 外星人》裡被剝除的恐怖元素，史匹柏把它們暗藏在同年度的《鬼哭神號》裡，從電視機爬出來的怪物嚇住在郊外的一家人；史匹柏製作《小精靈》（Gremlins, 1984）時，把 Buddee 和 Skar 的活力灌輸到 Gizmo 跟 Stripe 身上；《夜空》還可以在私藏《男孩人生》的電影裡看得到。史匹柏終於以導演的身分，在 2005 年的《世界大戰》（War of the Worlds）拍了壞心眼的外星人，受九一一事件的影響，他重拍了 H·G·威爾斯的故事，並延請湯姆·克魯斯主演。

[2] 瑪莉莎·麥瑟森以改編《黑神駒》（The BlackStallion, 1979）最為人所知。她也是當時哈里遜·福特（Harrison Ford）的女友，《法櫃奇兵》片場的常客。

粉紅豹談戀愛

ROMANCE OF THE PINK PANTHER

導演：克里夫・唐納（Clive Donner）｜ **演員**：彼得・謝勒（Peter Sellers）、潘蜜拉・史蒂芬森（Pamela Stephenson）
年度：1980 ｜ **國別**：英國、美國 ｜ **類型**：喜劇 ｜ **片廠**：聯美

儘管名號響亮，「粉紅豹」（Pink Panther）系列電影其實應該稱作「探長克魯索」（Inspector Clouseau）系列電影。誤解的起源是導演布萊克・愛德華（Blake Edwards）的《粉紅豹》（The Pink Panther, 1963），電影主要描述大衛・尼文（David Niven）飾演的衝勁十足的小偷「The Phantom」，企圖竊取傳說中的鑽石「粉紅豹」。在彼得・謝勒飾演配角探長 Clouseau 的加持下，這部電影展露了尼文的才華。這部片比較像是鬧劇，不是通俗喜劇；而謝勒飾演的角色則相對單純，操著「純正」的法國口音，與續集裡集滑稽於大成的橋段成了對比。電影瘋狂賣座，讓美國觀眾開始注意到了謝勒，甚至在三個月後就趕拍出續集。《黑夜怪槍》（A Shot in the Dark, 1964）是這個系列的顛峰之作，且為後續的十部片創造出一套公式：Clouseau 的忠實男僕、愛拌嘴的夥伴 Cato 首度出場；赫伯特・隆姆（Herbert Lom）飾演的總探長 Dreyfus；還有 Clouseau 笨手笨腳的模樣跟奇怪的口音。《黑夜怪槍》叫好又叫座，一個偶像人物從此誕生。

克里夫・唐納

內定執導《粉紅豹談戀愛》的克里夫・唐納以「搖擺的六〇年代」電影聞名，如謝勒主演的《風流紳士》（What's New Pussycat ?, 1965），以及改編自杭特・戴維斯（Hunter Davies）1965 年的小說的《來到桑椹園》（Here We Go Round the Mulberry Bush, 1967）。

金雞母的復仇

好萊塢不太可能讓金雞母不事生產，在接下來的 30 年裡，粉紅豹系列電影像涓涓細流般接連上映，但品質殊異。即使美國演員艾倫・阿金（Alan Arkin）參與了 1968 年的《糊塗大偵探》（Inspector Clouseau），但謝勒或愛德華才是每部續集的核心人物。說他們兩人的關係反覆無常，還算保守的呢，他們最後能一起拍出 5 部粉紅豹電影，以及 1968 年的《狂歡宴》（The Party），堪稱是個小奇蹟。
謝勒在 1976 年的《探長的對決》（The Pink Panther Strikes Again）中最後一次飾演 Clouseau 時，逐漸顯露他享樂縱慾的天性。兩次嚴重的心臟病發後，各種動作場景都必須使用替身。導演跟演員之間的工作氣氛也十分低迷，愛德華在拍攝《探長的對決》時說：「想像一下，如果你走進一家療養院，會怎麼描述裡面的病人，那就是彼得現在的模樣。他幾乎是瘋了。」對於彼得・謝勒來說，他覺得自己的付出沒

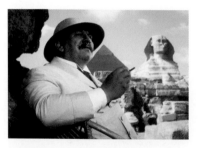

幕後故事

《粉紅豹》最早是邀請彼得・尤斯汀諾夫（Peter Ustinov）演出 Clouseau，不過他在電影開拍後沒多久就離開了劇組。最終他仍在阿嘉莎・克莉絲蒂（Agatha Christie）小說改編的《尼羅河謀殺案》（Death on the Nile, 1978，上）中操著令人莞爾的口音，飾演知名的歐洲警探 Hercule Poirot。

有獲得應有的肯定，導致《黑幫剋星》被視為是謝勒跟愛德華的共同製作。從此之後，兩個人都發誓不再合作了。不過聯美公司急著想讓原班影星拍攝續集，因此欣然同意支付謝勒 300 萬美元的預付款，再加上電影淨利的一成，於是謝勒自 1978 年開始，在沒有愛德華的參與下獨力製作新的粉紅豹電影，也就是《粉紅豹談戀愛》。

謝勒找來吉姆・莫洛尼（Jim Moloney）幫忙寫劇本，兩人後來也合作了《傅滿洲的奸計》（The Fiendish Plot Of Dr. Fu Manchu, 1980）。同時，片廠回絕了謝勒希望出任導演的心願。大名頂頂的薛尼・鮑迪（Sidney Poitier）被指定為導演，於是他靜靜地等候劇本跟開拍的日期。一直等。1979 年，劇本還是沒生出來，鮑迪決定離開劇組。當時謝勒的身體跟精神狀況都在惡化，同時也全心投入於另一部片《無為而治》（Being There）的籌拍，相較於粉紅豹系列，這是一部溫和、帶著淡淡憂傷的喜劇片，呈現這位影星最內斂與多變的演技。

鮑迪離開之後，謝勒邀了他演出《風流紳士》（What's New Pussycat ?, 1965）時的導演克里夫・唐納接手，電影繼續開始醞釀。謝勒曾金援克里夫・唐納，拍攝《看管人》（The Caretaker），該片贏得柏林影展（Berlin International Film Festival）銀熊獎。

身手矯健的法國賊

最後寫出了兩個電影腳本，故事節情聚焦在 Clouseau 追捕一位名為青蛙（Frog）的法國女賊。為呼應《探長的對決》的劇情，Clouseau 跟青蛙墜入情網，儘管兩人站在法律的對立面。故事情節回到系列電影中貓追老鼠的基調，圍繞在幾個熟悉的人物身上：赫伯特・隆姆飾演總探長 Dreyfus，伯特・庫克（Burt Kwouk）飾演 Cato，葛萊漢・史塔克（Graham Stark）飾演 Hercule，安德烈・馬漢（André Maranne）飾演 François 警長。先別管他們在前幾集片中的處境啦。性感的青蛙一角，謝勒心中屬意的人選是紐西蘭裔的喜劇女星潘蜜拉・史蒂芬森，當時她以英國電視影集《非九點新聞》（Not the Nine O'Clock News）而聞名。謝勒告訴好萊塢專欄作家瑪莉蓮・貝克（Marilyn Beck）說，這部片「絕對會是這個系列電影的完結篇，」不過貝克知道在前面幾集都曾出現過這樣的說法，「所以，它絕對要是最棒的一部。終極的佳作，轟轟烈烈地上映。」

劇本寫了兩種結局。其一，Clouseau 被拔擢成警察部長；其二，他跟青蛙同謀竊逃，享受犯罪的人生。謝勒告訴貝克，這部片會「挖掘出 Clouseau 不為人知的一面。他將跟一位深愛他的女人糾纏不清，我們會看到他如何回應。」這個愛情主題引人好奇，特別是它顛覆了觀眾所喜愛的 Clouseau 那善良但笨拙的形象。

不論是否引人好奇，籌拍過程中的各種元素沒辦法整合。謝勒提出的劇本一團亂，片廠揚言要終止這項計畫。不過謝勒的妻子琳・菲德烈克（Lynne Frederick）出面擔任監製，啟動前製作業。劇本繼續改寫，

誰可以請得到摩爾？

預定要接任謝勒的杜德利・摩爾（左）在團體治療的聚會上遇到布雷克・愛德華（右）。「我告訴他，」這位演員說：「你是我敬佩的導演，你拍了所有彼得・謝勒的電影，而我只想就此打住，因為這不是在試鏡。」

美術設計成形，片子預定在巴黎的布洛涅片廠（Studio de Boulogne）拍攝。接著在 1980 年 7 月 24 日，謝勒交出修改後的劇本幾天後突然死於心臟病。聯美一點時間也沒浪費，請來杜德利·摩爾（Dudley Moore）來演 Clouseau，時機說巧不巧，他剛演完布雷克·愛德華執導、捕捉時代精神的《十全十美》（10, 1979），觀眾記憶猶新。摩爾堅持唯由愛德華執導，他才願意演出，他很清楚謝勒的陰影會影響他的演出。不過，愛德華拒絕重新為 Clouseau 選角，也拒絕接拍謝勒的劇本。結果拍出來的就是個七拼八湊、打了折扣的《懷念探長》（1982），片中回收使用了粉紅豹系列電影中，謝勒、大衛·尼文、赫伯特·隆姆、伯特·庫克等人被剪掉的片段。

探長的詛咒

這個系列電影在 1983 年的《粉紅豹之探長的詛咒》（Curse of the Pink Panther）直抵幽暗的深淵；羅傑·摩爾在片中客串演出 Clouseau。這部片彆腳地想把焦點轉移到一個新的人物及影星身上：由泰德·瓦司（Ted Wass）飾演警探 Clifton，是紐約警探版的笨拙 Clouseau。不過影評人跟觀眾都興趣缺缺，電影慘遭滑鐵盧。於是所有人明智地決定停拍續集，直到 10 年後。有人不智地再以《頑皮警察》（Son of the Pink Panther）重出江湖，由羅貝托·貝尼尼飾演克魯索的私生子。請注意，片名在這裡變得誇大不實：畢竟粉紅豹是鑽石，不是穿著軍用雨衣的法國警探。布雷克·愛德華邁向新的一片天，原始的系列電影遂被歸為歷史，而謝勒所寫的《粉紅豹談戀愛》劇本也繼續塵封了。

> 「它絕對要是最棒的一部。終極的佳作，轟轟烈烈地上映。」
> ——彼得·謝勒

儘管粉紅豹系列電影成敗各半，其中的一些經典畫面仍稱得上是謝勒跟愛德華演藝事業的代表作，我們只能想像劇本裡或劇本外的《粉紅豹談戀愛》會激盪出什麼樣的天才之作。謝勒過世時年僅 54 歲，他在《無為而治》中的演出證明演技依舊精湛。他仍是影迷喜愛的喜劇傳奇，想到他未能盡其所願、打造一部他最為人知的系列作品，也讓人感到些許辛酸。SW

接下來的發展……

布雷克·愛德華在 2004 年獲頒奧斯卡終生成就獎，於 2010 年辭世。幸運的是，他跟 2006 重拍的《粉紅豹》沒有任何瓜葛，該片由史提夫·馬丁（Steve Martin）飾演 Clouseau、凱文·克萊（Kevin Kline）飾演 Dreyfus。因為劇本太爛，笑點沒新意，馬丁未能演活這個角色。這部片勉強回本，所以才又在 2009 年拍了續集（下）。或許要感謝老天，從那之後，Clouseau 就自大銀幕上消失了。

1/10 **看得到這部片嗎？**

彼得·謝勒的離世，加上布雷克·愛德華對劇本的歧見，扼殺了這部片的生機；2006 年史提夫·馬丁重新啟動該系列電影，讓原本不熟悉謝勒原創版本的觀眾更感困惑。話雖如此，在 2004 年的傳記電影《彼得謝勒的生與死》（The Life and Death of Peter Sellers）中，我們仍可以看到少部分人仍眷戀著這部未能問世的電影。

德州人

THE TEXANS

導演：山姆‧畢京柏（Sam Peckinpah）｜ 年度：1980 ｜ 國別：美國 ｜ 類型：西部片

山姆‧畢京柏

即使開拍的八字都還沒一撇，《德州人》的傳奇地位並沒有因此受到撼動。它見證了這位一代大導演晚年的瘋狂歲月。

血腥山姆想必心知肚明：拍完 1978 年的《大車隊》（Convoy）後，自己的電影生涯亦即告終。這是他賣座最好的一部片，不過大家談的都是它的負面消息：打鬥，酗酒，藥物，失控的拍攝期程與爆表的預算，惡劣的影評。畢京柏將他僅存的友誼消磨殆盡，合作的製片廠也受夠了。「我的個性似乎不太符合好萊塢的期望，」他說。「我賺了很多錢，也惹了很多麻煩。」於是他遠離塵囂，帶著酒、古柯鹼跟槍，躲到蒙大拿州的小屋裡，歷經結婚、離婚、心臟病發，又發了點瘋，然後寫下了 250 頁的大作《德州人》。

酒精與藥物

曠野中的小屋在當時似乎是個好主意。不過正值《大車隊》拍攝影星華倫‧沃茲（Warren Oates）的戲（他最後甚至沒出現在電影中），導演卻在小屋裡狂喝了三天的酒，所以，這麼做到底有多深思熟慮呢？紙跟筆真是最完美的藏身處了，拖了 2 個月，透支了 300 萬美元，在最後剪接階段，畢京柏已失去了《大車隊》的主導權。這不是第一次：1965 年哥倫比亞重新剪輯《鄧迪少校》（Major Dundee），結果一團糟。之後，畢京柏花了近 4 年，才拍了下一部片。不過他接下來連連達陣，5 年內拍了 7 部最受好評的電影，第一部就是《日落黃沙》（Wild Bunch, 1969）。

不過這些都已經是過去式了，他成了酒鬼，唯有古柯鹼不會讓他喝得那麼兇。他很快發現小屋的生活不適合他，沒有電，也沒有浴室，最近的菸酒雜貨行還在好幾哩之外。

慢慢地他移居到鄰近的小城利文斯頓（Livingston），住飯店、旅館。他對古柯鹼癡迷到打算把羅伯特‧沙畢格（Robert Sabbag）1976 年的《雪盲》（Snowblind）拍成電影，書中描述從哥倫比亞走私藥物到紐約的過程。他說服曾經合作過《大車隊》的老酒友演員西蒙‧卡索（Seymour Cassel）合夥，然後兩人一起出發去哥倫比亞首都波哥大做研究，不過畢京柏的研究讓他們身陷囹圄。這位導演後來用卡索的

海報設計：勞倫斯‧齊甘（Lawrence Zeegan）

THE TEXANS

A SAM PECKINPAH MOVIE

畢京柏邁向流行樂壇

《週末大行動》（The Osterman Weekend, 1983）是他的最後一部劇情長片，不過血腥山姆最後的收山之作，是為約翰·藍儂（John Lennon）的歌手兒子朱利安（Julian，上）執導音樂錄影帶。應製作人馬丁·路易斯（Martin Lewis）之邀，畢京柏為熱門單曲〈Valotte〉與〈Too Late for Goodbye〉拍攝了音樂錄影帶，一舉讓朱利安·藍儂在 1985 年的 MTV 音樂獎上獲得最佳新人的提名。遺憾的是，他並沒能到場分享這份榮耀，而在 1984 年 12 月 28 日因心臟衰竭而辭世。

護照逃離哥倫比亞，卡索就一直困在當地，直到他太太帶來新的證件才脫身。

畢京柏的女兒 1979 年到蒙大拿探視他，發現小屋裡的父親疑神疑鬼、有妄想症，帶著獵槍睡覺，斥責政府派人監視他。她說服他回到利文斯頓跟她一起住。幾個月後，畢京柏心臟病發，醫生對他的病情不表樂觀，終於讓他穩定下來後，便替他裝上心律調整器。他搬到飯店療養身體，然後跟一位他在拍《大車隊》時認識的女子結婚，這段婚姻只維持了一個月。當時在附近拍攝《天堂之門》（Heaven's Gate, 1980）的麥可·西米諾（Michael Cimino）曾邀請他到拍片現場走走，並提議他來擔任助理導演。不過畢京柏認為，西米諾把片廠的數百萬元揮霍無度，那些錢應該拿來資助其他片子。

製片人艾伯特·魯迪（Albert Ruddy）選定他寫《德州人》。魯迪跟香港電影公司嘉禾（Golden Harvest）簽了兩部片約，第一部是《炮彈飛車》（Cannonball Run, 1981），他多年前就跟約翰·米利厄斯買下劇本，是 1948 年霍華·霍克斯（Howard Hawks）經典之作《紅河谷》（Red River）的現代版，而他希望《德州人》會是第二部。畢京柏對米利厄斯的劇本興趣缺缺，堅持要他導演可以，但他要修劇本。魯迪同意了，並要畢京柏在 1980 年夏天完成改編。

「我的個性似乎不太符合好萊塢的期望，我惹出了很多麻煩。」
——山姆·畢京柏

期限過了，魯迪收到的只有帳單，項目包括好幾台影印機、古巴雪茄、以及到南美旅行的費用。畢京柏通常喜歡收小額費用，然後累積大筆的帳單，這樣酬勞就不用課稅了。劇本延宕了 3 個月，製片親赴飯店一探究竟，但情況看來很不妙：畢京柏占用了整層樓，幾乎整天都穿著睡衣跟浴袍。他的妄想症嚴重惡化，把身上的心律調整器當作是中情局（CIA）的炸彈，隨時都可以遠距離引爆。他也懷疑女演員、也是他分分合合的妻子貝鞏娜·帕拉喬斯（Begoña Palacios）是女巫，在他身上下了詛咒。畢京柏交給魯迪 120 頁，並說這只是一半的劇本。1980 年 11 月，他交出的完整劇本總共有 250 頁，魯迪估計片長近 5 個小時。

不合理的冗長

《德州人》描述一家石油公司的年邁總裁傑斯·川頓（Jace Tranton）的故事，他夢想著經由奇澤姆小徑（Chisholm Trail）把牛群從德州趕到堪薩斯州，仿效他的曾祖父、畜牧大亨凱斯·川頓（Case Tranton）驅趕牲口時為了穿越印地安卡曼其族的領地，跟他們建立起亦敵亦友的關係。魯迪承認，畢京柏寫出了他有史以來寫過最棒的幾場戲，不過他還是很不滿劇本的長度。

這個不合理地冗長的「後設敘述」（meta-narrative）劇本，第一場戲描述的就是電影在好萊塢的中國戲院（Grauman's Chinese Theatre）的首映會。畢京柏把他對好萊塢的感受一吐為快，形容觀眾是「身穿燕尾服的前片廠高層，是已經遺忘凱魯亞克（Jean-Louis "Jack" Kérouac）的垮掉的一代（Beat Generation）[1]，是動物與昆蟲的各種變形。」有句台詞完全是為了嗆回西米諾，一名觀眾大喊：「所以他們丟出 800 萬美元，甚至不知道錢是從哪個口袋來的！」

接著畫面從電影銀幕轉到凱斯·川頓與卡曼其族酋長，整場戲充滿了畢京柏風格：以響尾蛇為武器的人蛇大戰、刀光劍影、砍下耳朵，接著畫面再轉回當代、坐在直升機上的傑斯·川頓。緊接著這個令人叫好的開場戲，卻是坐在直升機上的石油公司高層間的閒話家常，而且足足聊了 60 頁。

魯迪沒辦法逼畢京柏看清劇本過長的問題，畢京柏也拒絕做任何修改。籌拍已經花了 1 萬 6 千美元之後，魯迪回過頭拒絕支付畢京柏的費用。兩方爭執不下便提請「美國編劇公會」仲裁，最後裁定畢京柏因延誤截止期限違反合約。於是魯迪把畢京柏給開除了，改聘哈爾·尼達姆（Hal Needham）接手，他當時正以《追追追》（Smokey and the Bandit, 1977）與《炮彈飛車》（The Cannonball Run）走紅。不過因為修改劇本工程浩大，最後魯迪決定用尼達姆來履行他與嘉禾的片約，拍了一部大成本的爛電影《雷電神兵》（MegaForce, 1982）。

精彩又瘋狂，加上酒精跟古柯鹼攪局，搞得製片人苦不堪言，這部片最終被電影工業給否決了。《德州人》活脫是山姆·畢京柏電影生涯的縮影。DN

看得到這部片嗎？

任何想把這部劇本拍成電影的企圖，最終都會與畢京柏的版本大相逕庭。畢京柏過世後的那幾年，電影仍無法拍成，魯迪最後遂將它束之高閣。不過他最近重新翻出了這部劇本，並請來電視劇作家吉姆·柏恩斯（Jim Byrnes）重新編寫，刪減到 150 頁，希望能找到金援與導演參與拍攝。

[1] 垮掉的一代是二次大戰後的一批美國作家，崇尚自由主義，作品風格不受傳統格式的約束，有時甚或粗鄙，但對這時期現代主義的形成影響甚鉅，代表人物除了凱魯亞克，尚有威廉·貝羅斯（William S. Burroughs）、艾倫·金斯伯格（Allen Ginsberg）等。

接下來的發展……

隨著健康的惡化，在 1984 年病逝前，畢京柏拍了最後一部電影《週末大行動》。他生前最後幾年，有好多部片都沒有完成，諸如埃爾莫爾·倫納德（Elmore Leonard）的《城市太初》（City Primeval，又稱 Hang Tough），以及愛德華·艾比（Edward Abbey）的《猴子歪幫》（The Monkey Wrench Gang），也計畫執導史蒂芬·金（Stephen King）的原創劇本《獵人》（The Shotgunners，後來發展成小說 The Regulators）。好幾部因為他與片廠的戰爭而動彈不得的電影，在他死後重新皆展開籌拍工作，多或少保留了些原始版本的風貌，諸如 1965 年由李察·哈里斯（Richard Harris）主演的《鄧迪少校》（左，其左側為畢京柏），以及 1973 年的《比利小子》（Pat Garrett and Billy the Kid）。

邁阿密之月

MOON OVER MIAMI

導演：路易・馬盧（Louis Malle） | 演員：丹・艾克洛德（Dan Aykroyd）、約翰・貝魯許（John Belushi）
年度：1982 | 國別：美國 | 類型：政治嘲諷

路易・馬盧

鮑伯・伍瓦德（Bob Woodward）所著、具爭議性的約翰・貝魯許傳記《連線》（Wired）引述了馬盧談論《邁阿密之月》的話：「如果當初我們的劇本快點寫完，或許就能救他一命。如果他在工作，（他的死）可能就不會發生了。」

1970年代晚期延燒至1980年初期的「Abscam」（Abdul scam 的簡稱）醜聞，震撼了美國政壇。聯邦調查局（FBI）探員假造了一間叫做「阿布杜企業」（Abdul Enterprises）的公司，以記錄虛構的阿布杜拉曼首長（Sheik Kraim Abdul Rahman）與美國政府官員間的違法金錢交易。在佛羅里達州的遊艇上、華盛頓特區的民宅、賓州的飯店裡，拉曼用金錢換取政治支援，包括在美國申請庇護，協助他把錢從某個中東國家匯出。「Abscam」是美國政府首見、企圖掃蕩貪汙的高層官員的大規模行動，由被定罪的詐騙老手馬文・溫伯格（Melvin Weinberg）負責籌畫。這個行動最後導致多位政府高官被定罪，包括1位參議員、5位國會議員，以及多位費城市議會的成員。在這個事情平息沒多久、塵封於法院之際，備受推崇的法國導演路易・馬盧看出這個題材的潛力，能赤裸裸地檢視美國現行體制的缺失。

自殺、亂倫與納粹

這個圍繞在「Abscam」的醜聞，儘管片中嘲諷式的機鋒可期，儘管有導演馬盧的才幹，這個題材似乎仍是個敏感的選擇。來自富裕與精英背景的馬盧，拍片時總是有種不顧一切的態度，公眾的意見對他也不會有什麼影響（他過去的電影處理過自殺、亂倫與納粹的主題）。如影評人大衛・昆蘭（David Quinlan）寫道：「馬盧拍的電影類型十分寬廣，可以看出他不願被歸類的企圖。」這些類型包括從愛情片到悲劇，從美國電影的前衛先鋒再走向法國電影新浪潮。任何有無窮潛力發展成戲劇、喜劇、懸疑片的題材，都讓他動心。

與劇作家約翰・格爾（John Guare）攜手，馬盧以「Abscam」為藍本，打造出一個幽默的諷刺劇。他們合作過1980年的《大西洋城》（Atlantic City），由畢・蘭卡斯特（Burt Lancaster）與蘇珊・莎蘭登（Susan Sarandon）主演的賣座犯罪電影。馬盧希望找到能為主角注入一股桀傲不馴的幽默感的演員，馬盧與格爾為約翰・貝魯許與丹・艾克洛德量身打造劇本，這兩位演員以1980年的《福祿雙霸天》（The Blues

Brothers）與 1981 年的《臭味相投》（Neighbors）登上大銀幕。

以 1935 年的爵士標準曲命名的《邁阿密之月》，與華特‧朗（Walter Lang）1941 年的同名音樂喜劇無關，是描述貝魯許飾演的小騙子跟艾克洛德飾演的一本正經的 FBI 探員聯手，謀劃類似「Abscam」的騙局。如果一切依計畫進行，這會是一部賣座電影。然而，1982 年 3 月 5 日，在日落大道馬爾蒙莊園酒店的小屋內，貝魯許被發現因為吸食過量古柯鹼與海洛因而身亡，這部片也跟著暴斃了。

在 1995 年辭世前，馬盧拍了多部十分成功的電影與紀錄片，特別是備受讚譽的《童年再見》（Au revoir les enfants, 1987），不僅得到奧斯卡提名，並榮獲一座英國影藝學院獎（British Academy of Film and Television Arts, BAFTA）及三座凱薩獎。《邁阿密之月》想當然爾會引發一些爭議，不過它是否會如馬盧的其他電影一樣成功，則是一個永遠的謎。CP

接下來的發展……

「Abscam」仍然被傳誦不朽：劇作家約翰‧格爾在 1980 年代末於麻州的威廉斯城戲劇節（Williamstown Theatre Festival）製作了很成功的《邁阿密之月》劇場版。在命運交錯中，這齣戲由約翰‧貝魯許的弟弟吉姆（Jim）主演。

1/10　看得到這部片嗎？

機率近趨於零。不過 2012 年好萊塢有傳言說，克里斯汀‧貝爾（Christian Bale）將再度與大衛‧歐羅素（David O. Russell）合作《美國騙局》（American Bullshit），將「Abscam」醜聞改編成電影，預定於 2013 年推出。歐羅素執導的《燃燒鬥魂》（The Fighter）曾在 2010 年拿下一座奧斯卡獎。

櫻桃園

THE CHERRY ORCHARD

導演：林賽・安德森（Lindsay Anderson）| 演員：瑪姬・史密斯（Maggie Smith）
年度：1983 | 國別：英國 | 類型：歷史諷刺

林賽・安德森

《櫻桃園》並不是這位印度出生、英國長大的導演第一度改編契訶夫的作品。他曾於 1975 年在倫敦的海馬克皇家劇院將這位俄羅斯劇作家的《海鷗》（The Seagull）搬上舞台。

*1 他最為人知的作品是 1981 年的《忍者潛入》（Enter the Ninja），以及後期令人亢奮的 B 級電影如《三角突擊隊》（The Delta Force, 1986）。

安東・契訶夫（Anton Chekhov）的最後一部劇作《櫻桃園》，對導演來說一直是艱難的挑戰。故事描述家道中落的一家人回到他們歷史悠久的老宅，那兒有著一片櫻桃園，是家族大家長朗莉絲嘉夫人（Madame Ranevskaya）十分懷念的，而為了還債，房子第二天就要拍賣了。1904 年在「莫斯科藝術劇院」（Moscow Art Theatre）首演時，《櫻桃園》未如契訶夫期望的是齣喜劇，比較像是悲劇；從此以後，如何平衡劇本中嚴肅的寓意以及笑鬧的元素，一直是棘手問題。

尖銳的嘲弄

契訶夫對俄國權貴階級的崩解毫不予以同情，他描繪的是一群無法在快速變遷世界中自救的人，左翼導演如林賽・安德森會被《櫻桃園》吸引，也就不令人意外了。1966 年在英國的奇切斯特節慶劇院（Chichester Festival Theatre），紀錄片工作者、同時也是劇場導演的安德森第一度導演了這部作品，演員陣容包括年輕的湯姆・柯爾特（Tom Courtenay），以及首度登上職業舞台的班・金斯利（Ben Kingsley）。舞台劇忠於原著精神，亦有相當大膽的詮釋，頗受到英國觀眾的喜愛，而當時許多英國人也正陷入經濟困境。

1983 年，安德森帶著另一齣戲碼巡迴英國，最後在倫敦海馬克皇家劇院（Theatre Royal Haymarket）完成巡演。之後，他開始思考將舞台劇拍成電影。在大西洋兩岸已有不少改編《櫻桃園》的電視劇，電影卻始終闕如。導演亞歷山大・柯達 1974 年曾有機會，不過當已退休的葛麗泰・嘉寶婉拒演出朗莉絲嘉夫人後，計畫旋即擱置。

安德森一邊寫著劇本，一邊苦於找不到後援，因為他在拍完 1982 年的《大不列顛醫院》（Britannia Hospital）後氣勢降到谷底，這部「麥克・崔維斯」（Mick Travis）三部曲的最終篇尖銳嘲諷時弊。後來他遇到製作人／導演曼納罕・戈藍（Menahem Golan）[1]，戈藍與安德森簽下由安德森編劇、執導的合約，並由瑪姬・史密斯主演。後來安德森與戈藍互看不順眼，一點也不令人意外：戈藍認為劇本不夠商業，安德

FROM THE DIRECTOR OF **O LUCKY MAN!** AND **IF...**

ANTON CHEKHOV'S

THE
CHERRY
ORCHARD

STARRING **MAGGIE SMITH**

PRODUCED BY **TREVOR INGMAN**

ADAPTED FOR THE SCREEN & DIRECTED BY **LINDSAY ANDERSON**

森則對戈藍一心想在俄羅斯拍攝全片興趣缺缺，最後便選擇退出。

有瑪姬·史密斯站在同一陣線，安德森重新整隊，在 1992 年找來製片人崔佛·英格曼（Trevor Ingman）以及「亞佛影業」（Yaffle Films）影業合作。他們計畫到布拉格拍攝，初步與達斯汀·霍夫曼（Dustin Hoffman）談妥演出主要角色，不過後來因為財務困難，霍夫曼退出劇組，拍攝計畫也再度延宕。安德森與英格曼找上 BBC，不過這部片從未能開拍，或許是因為在過去 30 年中已三度拍攝這部劇作，包括舞台劇與電視劇版本。

安德森嘗試取得其他製片公司與電視公司的支持，皆無功而返。英國最大電視台在回覆他的信中，花了很長的篇幅在談安德森當時的定位與處境，還有製片人的文化意識形態。這封信的開頭是：「親愛的契訶夫先生。」DN

接下來的發展……

安德森於 1994 年逝世，享年 71 歲，這個計畫也成了無法實現的夢。

看得到這部片嗎？

1/10

安德森辭世後 5 年，塞浦路斯導演卡柯佳尼士（Mihalis Kakogiannis）推出電影版的《櫻桃園》（The Cherry Orchard），由夏綠蒂·蘭普琳（Charlotte Rampling）飾演朗莉絲嘉夫人。這是卡柯佳尼士所拍的最後一部電影，至今仍是該劇本唯一的大銀幕改編版本。要讓安德森的劇本復活，似乎是不太可能了。

風雲時代

THE CRADLE WILL ROCK

導演：奧森‧威爾斯 | 演員：魯伯特‧艾瑞特（Rupert Everett）、艾美‧厄文（Amy Irving）
年度：1984 | 國別：義大利、美國 | 類型：傳記

奧森‧威爾斯

「我浪費了大半輩子的時間在找錢……，」這位導演曾經直言。「我花了太多精力在與電影無關的事情上。只有兩個百分比的力氣在拍電影，九成八的力氣在奔波喬事情。這真的不是過日子的方式。」

「你想拍什麼樣的電影？」1964 年有人問奧森‧威爾斯。「我自己的電影，」他回答。「我的抽屜裡堆滿了我寫的劇本。」二十多年後，這番話仍然成立。像《唐吉訶德》（第 77 頁）這些未完成的片子他一直放在心上，然而，他同時嘗試搞定另一個計畫，以自己作為片中的主角，而不是導演。1980 年代初期，製片人麥可‧費茲傑羅（Michael Fitzgerald）委託小拉德納（Ring Lardner Jr）[1] 將政治音樂劇《風雲時代》演出的過程寫成電影劇本，當時該劇由年僅 22 歲的奧森‧威爾斯執導。1984 年 6 月，費茲傑羅把當時名為《Rock the Cradle》的劇本帶給威爾斯看。本來只是想要取得威爾斯的授權，結果製片後來邀請威爾斯執導。威爾斯同意了，不過前提是他可以重寫劇本，把重心放在他的生平，即 1930 年代一個在電台跟百老匯工作的年輕人。費茲傑羅出人意料地照單全收，於是威爾斯開始編寫他的自傳電影。

具爭議性，甚至有顛覆意圖

這部奧森‧威爾斯的《風雲時代》原本是「工作改進組織」（Works Progress Administration, WPA）所發起的「聯邦劇場計畫」（Federal Theatre Project）的一部分。

WPA 是「新政」（New Deal）最大的推動組織，在經濟大蕭條之後安排數百萬的美國人重回職場，參與興建道路與橋樑等公共建設。大型藝術機構也加入推動新政，因此誕生了這齣由馬克‧布利斯坦（Marc Blitzstein）所寫的音樂劇，用布萊希特（Bertolt Brecht）式的手法揭露企業的貪婪。故事背景設定在美國的鋼鐵城（Steeltown），人人仰慕的英雄 Larry 企圖串聯當地勞工的力量，反抗 Mister 先生，他因為擁有一家工廠以及報社成為城裡最有權勢的男人。這場表演原訂於 1967 年 6 月 16 日在百老匯的馬辛‧艾略特劇院（Maxine Elliott Theatre）首演，卻在演出的前幾天，WPA 以預算刪減為由喊停。WPA 的保安人員將劇院鎊上大鎖，將整棟建築團團圍繞，不准任何人接近戲服跟道具。

*1 小拉德納是「Hollywood Ten」的一員，1947 年因為拒絕在「顛覆調查委員會」（House Un-American Activities Committee）前回答問題而獲罪入獄。

海報設計：賽門‧霍芬

「我的抽屜裡堆滿了我寫的劇本……」──奧森・威爾斯

不過威爾斯、布利斯坦與豪斯曼沒有氣餒，他們租下了更大的威尼斯劇院（即後來的 New Century）。因為來不及宣布這個新計畫，威爾斯於是在首演夜到馬辛・艾略特劇院外等候 600 名滿座的觀眾，將他們引導至 20 條街外、上城方向的新世紀劇院，並歡迎路人免費觀賞演出，以填滿多餘的空位。諷刺的是，工會問題變成大麻煩：工會不准樂團演出，除非他們能擔保付清所有費用；演員工會則不允許他們在舞台上演出。於是布利斯坦在空蕩的舞台上搬來一台鋼琴，親自彈奏許多首曲子，演員們則從觀眾席中演唱他們的歌曲。1964 年，他的好友指揮家雷納德・伯恩斯坦（Leonard Bernstein）協助外百老匯重演這齣劇碼時，親自模擬了這段精彩演出。

1984 年秋天，威爾斯重新寫了一部原創劇本，並訂名為《風雲時代》。威爾斯的版本加入了更多他的生平故事，包括他對《浮士德點燈記》（Doctor Faustus，1937 年 1 月 8 日於馬辛・艾略特劇院首演）的詮釋廣受好評；他與布利斯坦會面，之後《風雲時代》上演了；還有他

啟示錄──奧森・威爾斯的黑暗之心

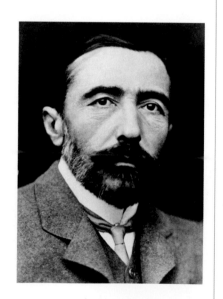

《風雲時代》首度登上舞台的一年後，奧森・威爾斯就以惡名昭彰的《世界大戰》（War of the Worlds）廣播節目，在好萊塢變成當紅炸子雞，不過那時他還沒機會站在攝影機後執起導筒。1939 年，雷電華影業的總裁喬治・薛佛（George Schaefer）向威爾斯提出 2 部片的合約，且完全授權，對菜鳥導演可說是史無前例的待遇，唯一的條件是他的拍片預算不能超過 50 萬美金，且電影不能過度政治性或引發爭議。但威爾斯視片廠的規範於無物。

他的第一選擇是改編約瑟夫・康拉德（Joseph Conrad）的反殖民小說《黑暗之心》（Heart of Darkness），就形式與政治上都是很大膽的嘗試。威爾斯把故事的時空搬到當代，將之比擬為納粹的威脅，以及美國在即將爆發的戰爭中所扮演的角色。就政治層面而言，薛佛怎麼看待這部電影眾說紛紜；就商業來說，他如何看待這部片的前景倒是眾所皆知。

威爾斯想從主角的觀點拍攝整部片，這種技巧當時僅出現在少數電影的幾場戲中，在 1947 年的《逃獄雪冤》（Dark Passage）及《湖中女子》（Lady in the Lake）之前，都還很少人使用。或許是為了化解疑慮，威爾斯為電影寫了序幕，展示包括一隻籠中鳥、一位高爾夫球員、以及被處以電擊的死刑犯的觀點，慢慢帶領觀眾進入這個技巧。他更進一步地設計了幾個鏡頭，無形中加入剪輯的觀點。這個實驗性的手法必須使用手持的 Eyemo 攝影機（戰地攝影師的最愛），因而讓拍片預算如雷電華所估計，直衝 100 萬美元。當時雷電華正為財務狀況所苦，自然無法接受這個提案。

企圖救回這部片的威爾斯甚至同意，拍攝尼可拉斯・布雷克（Nicholas Blake）的驚悚小說《微笑殺手》（The Smiler with the Knife）的改編電影時，他個人不收任何費用；同時將大幅刪減《黑暗之心》的支出。不過最後這兩部片都沒有拍成，於是威爾斯開始籌拍《大國民》。

接下來的發展……

1999 年提姆・羅賓斯（Tim Robbins）執導的《風雲時代》（Cradle Will Rock）描述了 1937 年該劇登上劇院舞台的故事，不過片中的焦點擺在美國社會主義式的劇場，Welles（安格斯・麥克菲恩〔Angus Macfadyen〕飾）變成邊緣人物。Marc 由漢克・阿薩瑞亞（Hank Azaria）飾演，John 由凱瑞・艾文斯（Cary Elwes）飾演，演員陣容還包括約翰・庫薩克（John Cusack）以及蘇珊・莎蘭登。「電影中充滿了嘲諷與二元對立，」羅賓斯說：「例如，工會說他們不可以演出就是極大的諷刺，因為這齣戲是支持工會的。」

在紐約開著租來的救護車，穿梭於工作場所之間；到最後他終於辭去了聯邦劇場計畫（Federal Theatre Project）的工作，並於 1937 年 8 月，與約翰・豪斯曼共同創辦水星劇院（Mercury Theatre）。劇本裡自我批判與反思的力道讓人驚訝，並坦率面對了他與影星維吉尼亞・尼蔻森（Virginia Nicholson）1934 到 1940 年間的第一段失敗婚姻。

電影陷入危機

電影的籌拍似乎很順地進行，威爾斯指名英國演員魯伯特・艾瑞特，飾演年輕時候的自己，他當時因演出《同窗之愛》（Another Country, 1984）大放異彩，同時還邀請了艾美・厄文飾演尼蔻森。布景已經在羅馬的電影城（Cinecittà）搭建中，電影的主體將在片場拍攝；同時也進行紐約與洛杉磯的勘景。不過就在開拍的三周前，部分的資金沒有到位，陷電影於危機當中。威爾斯找上史蒂芬・史匹柏（當時是艾美・厄文的伴侶）求助，不過史匹柏拒絕了，威爾斯為了報復，遂宣稱史匹柏以 5 萬美金從拍賣會上買到的《大國民》片中帶有玫瑰圖樣的雪橇是贗品。資金不足，無以為繼，《風雲時代》於是被擱置。不到一年，威爾斯便因心臟病發身亡，這部片也就隨著他入土了。DN

2/10 看得到這部片嗎？
麥克・費茲傑羅仍然胸懷大志，希望把威爾斯的劇本拍成電影，必然精彩可期。不過沒有關鍵人物的參與，這部描繪美國偉大藝術家的青年時代的肖像電影，永遠無法如導演本人所願，而不具備足夠的說服力。

MEGALO
POLIS

巨獸都會

MEGALOPOLIS

導演：法蘭西斯・福特・科波拉 | 年度：1984-2005 | 國別：美國 | 類型：劇情片

法蘭西斯・科波拉無疑是美國影史上的卓越大師。他的《教父》（Godfather）三部曲，特別是摘下奧斯卡獎的前二部曲（1972 及 1974 年），將黑幫電影帶到如歌劇般的宏偉境界；《教父 3》（The Godfather：Part III, 1990）則為他拿下第四座最佳導演獎。帶有迷幻色彩的《現代啟示錄》（Apocalypse Now, 1979）對戰爭電影的貢獻，有如《比伯軍曹寂寞芳心俱樂部》（Sgt. Pepper's Lonely Hearts Club Band）[1] 在流行樂壇的成就，用不同的方式遠遠超越原有的藝術形式。科波拉也是備受讚譽的作家與製片，獲得全球各大崇高電影機構授獎無數。如今好萊塢小心翼翼地與他保持距離，看起來特別諷刺。

英雄的存在

對影迷而言，科波拉是藝術戰勝商業的代表。不過對現在的片廠高層來說，儘管他受雇執導的作品成績亮眼，但對他而言，票房不是目標，是令他分心的旁鶩。他的履歷除了三部《教父》電影以及《現代啟示錄》，還有《舊愛新歡》（One from the Heart，1992 年票房慘敗）、《棉花俱樂部》（Cotton Club，1984 年，影評不俗但預算暴漲），《第三朵玫瑰》（Youth Without Youth，由於鮮明的實驗性，2007 年僅在 6 家戲院上映，最後回收不到 25 萬美元）。迷人的英雄歷險史詩《巨獸都會》，描述一名男子踏上將紐約改造成現代烏托邦的聖戰；以科波拉過去的兩極成績推斷，如果沒有奇蹟出現，這部片亦將難見天日。1984 年左右，科波拉開始籌拍《巨獸都會》，寫下長達 212 頁錯綜複雜的劇本，然後又醞釀了 20 多年；為了能夠開拍，他勤接主流市場的導演工作。他形容這部片讓人聯想起作家艾茵・蘭德（Ayn Rand），她把她的客觀主義（objectivism）哲學歸結為：「人類就是一種英雄式的存在：把自己的幸福當作人生的道德目標，把有成效的作為當作最高貴的活動，把理性當作唯一的依歸。」科波拉的劇本，談了很多人類意志的力量，以及對人物的狂熱崇拜，甚至敘事的繁複程度更勝蘭德。而就像蘭德一樣，他用建築物指涉陽具，象徵人類傲慢的野心。

法蘭西斯・科波拉
這位知名導演在 2009 年坦承，他與好萊塢漸行漸遠。「我的態度是：『誰理他們啊？』」他對《紐約時報》說。「這個電影工業一再重複拍一樣的電影，排除實驗思潮。」

*[1] 英國搖滾樂團披頭四於 1967 年所發行的第八張專輯，在樂風、錄音技術甚至唱片封面皆令人耳目一新，公認是最具影響力的音樂專輯。

難題

《巨獸都會》描述受盡折磨的天才建築師 Serge Catiline 與紐約市長法 Frank Cicero 間的權力鬥爭，兩人都想重建這個城市，或說，建立一個如桃花源的城中之城，作為獻給自己的紀念碑。「現代紐約，也就是現代美國，與羅馬共和有著驚人的類比，」科波拉對《劇本雜誌》（Scenario Magazine）說：「我從羅馬史共和、非帝國時期的歷史中，抽取出一個非常知名且神祕的事件『凱特藍陰謀』（Catiline Conspiracy）。沒有人真的知道凱特藍是誰，因為關於他的訊息都來自他的敵人。我運用了其中的角色，將他們擺在現代紐約。從很多層面來說，這部片是個隱喻。你只要在紐約街頭走走，就可以看到羅馬的模樣。」

故事設定在未來，卻呼應著 1970 年代這凋敝、經濟遭受重創的城市。「《巨獸都會》讓我想起這個城市面臨的難題：紐約市的政治生態、建築、種族、過去與未來的糾葛。而形而上學（metaphysics）如何把這些議題串聯在一起，」曾與科波拉合作過的製作人琳達·賴斯曼（Linda Reisman）告訴《浮華世界》（Vanity Fair）雜誌。

「我們生存的未來世界是何樣貌，都在今日的折衝中決定了。」科波拉在 2005 年左右時曾說。「這部電影談的是未來事物的可能狀態，涉及的人物包括藝術家、商人、普羅大眾，跟每個人都有利害關係。」這段非常扼要的說明道盡了一切。

《巨獸都會》住著各式各樣的人物，有大量的子情節，經常是從 Serge

設計頹敗

《巨獸都會》裡反英雄式的建築師 Serge Catiline，是藝術家卡爾·謝佛曼（Karl Shefelman）所設計的，謝佛曼本身也是插畫家暨電影製片，曾為強納森·德米（Jonathan Demme）、馬丁·史柯西斯、雷利·史考特、巴瑞·李文森（Barry Levinson）等人製作過分鏡表。

KARL SHEFELMAN 2001

Catiline 放浪形骸的生活所延展出去。讀著劇本，你會眼花撩亂，不知道該說這樣孵育出的電影會是天才之作好呢，還是說它注定會變成讓製片廠投降的荒誕之舉。當然，同樣的說法也適用於《現代啟示錄》，而我們都知道結局如何。「想聽聽看大家對劇本的想法都很困難，」科波拉告訴 aintitcool.com 網站。「我得到的都是關於片子的財務或主流價值一類的提醒，但我並不想聽這種狹隘的觀點，因為我想要寫的是更有野心的劇本。」

悲劇的反撲

曾有傳言說，羅素·克洛（Russell Crowe）、保羅·紐曼、勞勃·狄·尼洛、尼可拉斯·凱吉（Nicolas Cage）、愛狄·法柯（Edie Falco）、凱文·史貝西（Kevin Spacey）、烏瑪·舒曼（Uma Thurman）等人將參與這部電影，不過最後無疾而終。然而，科波拉在紐約拍了一部據傳有 30 個小時的測試影片，到了 2001 年，事情似乎有些進展，一般猜測，聯美影業將處理發行事宜。接著，悲劇發生了：9 月 11 日針對世貿中心的恐怖攻擊事件，硬生生地使得一部講述重建理想紐約的電影讓人難以下嚥。「這讓情況變得很困難，」導演直言。「突然間，當你在寫紐約的故事的時候，你不能不理會剛剛才發生的事，以及這件事的併發症。這個世界被攻擊了，而我不知道怎麼面對它。」

直到 2005 年，科波拉都心懷著希望，總有一天能獲准通行。他的信念從來沒有動搖，畢竟，都沒有人反對費里尼老是花大錢拍藝術片嘛！不過，在財務與觀念上日趨保守的好萊塢，不太可能有任何掌握足夠資源的片廠願意給他 1 億美元，拍攝一部企圖宏大、談論建築的電影，更何況，聯美影業在 2005 年遭索尼併購。

《巨獸都會》仍然是影史上最大的遺憾之一。如果當初科波拉有機會實現他的夢想，現在這部片會不會跟《教父》與《現代啟示錄》一樣享有崇高地位呢？ SB

接下來的發展……

科波拉後來忙著籌拍一部可以較快改編完成的電影。《第三朵玫瑰》依據羅馬尼亞哲學家暨宗教學教授米爾洽·伊利亞德（Mircea Eliade）的小說改編而成，由提姆·羅斯（Tim Roth）主演，是個超現實的浪漫愛情故事，探索人生之謎。評價毀譽參半，不過也再次證明：科波拉不會為商業利益犧牲他的願景。

3/10 看得到這部片嗎？

似乎連科波拉自己都不這麼認為。「我很高興自己寫了一些東西，」2009 年 6 月他告訴《電影線上》（Movieline）雜誌。「這個工作已經結束了，我想要往下走，寫些別的東西。有一天，我會讀讀我在《巨獸都會》寫的內容，或許那時候我會有不同的想法。不過這部片的確花很大一筆錢才拍得成，卻沒有金主願意投資，看看現在的製片廠都在拍什麼樣的片子，你就會明白我的意思了。」

BASED ON THE BOOK BY
D.M. THOMAS

COMING SOON

白色旅店

THE WHITE HOTEL

導演：馬克・賴德爾（Mark Rydell）、貝納多・貝托魯奇（Bernardo Bertolucci）、大衛・林區（David Lynch）、
艾米爾・庫斯杜力卡（Emir Kusturica）、賽門・孟傑克（Simon Monjack）
演員：伊莎貝拉・羅塞里尼（Isabella Rossellini）、茱麗葉・畢諾許（Juliette Binoche）、
安東尼・霍普金斯（Anthony Hopkins）、布蘭妮・墨菲（Brittany Murphy）
年度：1988 至今 ｜ 類型：劇情片

《白色旅店》的籌拍，就像小說原著一樣超現實：它由一位巨星女歌
手的遺願所啟動，終結於一名剛發跡小女明星的英年早逝。連作者 D・
M・湯瑪斯（D.M. Thomas）都認為，這本 1981 年出版的小說不符合
所有讀者的口味。故事描述 19 世紀一位來自烏克蘭奧德薩市（Odessa）
的女子 Lisa 接受佛洛伊德醫生（Dr. Sigmund Freud）治療的過程，在
自我認同中，揭露了她過往的歷史與恐懼，在小說的最終回無情地化
成現實，猶太人大屠殺的可怕幽靈再度回魂轉身。

性愛與暴力

湯瑪斯說，他把小說的改編電影看成是希望落空的大拼盤：一個萬花
筒般的花花世界，集結所有被點名、但很快又退出的大導演。接著有
消息說，某些影星將演出佛洛伊德和 Lisa，第一位是芭芭拉・史翠珊
（Barbra Streisand），她在一場晚宴中聽到朋友的推薦後，便買下小
說的電影版權。當時，由梅莉・史翠普（Meryl Streep）主演、卡瑞
爾・勞茲（Karel Reisz）執導，改編自約翰・福爾斯（John Fowles）
的小說的電影《法國中尉的女人》（The French Lieutenant's Woman,
1981）大受歡迎。或許是受到這樣的鼓舞，史翠珊向製片人凱斯・巴
拉許（Keith Barish）提出了這個拍片計畫。至於導演部分，史翠珊選
擇馬克・賴德爾（Mark Rydell），他曾執導《歌聲淚痕》（The Rose,
1979）及《金池塘》（On Golden Pond, 1981）。對湯瑪斯與他的作

芭芭拉・史翠珊
跟《白色旅店》扯上關係的名單星光熠熠，第
一順位是芭芭拉・史翠珊。結束與這個計畫
的合作關係後，她參與了 1983 年的《楊朵》
（Yentl，上），並獲獎肯定。

品來說，《歌聲淚痕》更對味，因為湯瑪斯曾直言，他的小說裡充滿了性愛與暴力，且常常兩者並存。
在賴德爾之後，電影的版權轉移到羅伯・麥可・蓋士勒（Robert Michael Geisler）以及約翰・羅伯杜（John
Roberdeau）手上。這個雙人組深深仰慕遁隱的美國導演泰倫斯・馬利克（Terrence Malick），不過馬利克
一點也不動心，拍完 1978 年的《天堂之日》（Days of Heaven）後，馬利克一直到 1998 年才拍了新電影《紅
色警戒》（The Thin Red Line）。接下來被點名的是貝納多・貝托魯奇，他曾經執導開創且露骨的《巴黎的
最後探戈》（Last Tango in Paris, 1972），似乎是個完美人選；導演自己也說，他在史翠珊籌拍的那幾年，
曾短暫地參與該計畫。後來這個案子因這位女星的一個提問而破局：「我們要怎麼處理這麼多性愛戲啊，貝
納多？」貝托魯奇回答：「我有個想法：把玻璃光纖透鏡伸到女人的陰道裡。」

旅店接待處

D‧M‧湯瑪斯是來自英國康沃爾郡（Cornwall）的小說家、詩人與傳記作家。儘管他為籌拍《白色旅店》走了一趟地獄，還一事無成，但一開始他對好萊塢的印象並沒有那麼糟。「這裡竟不是索姆河（The Somme）嘛，」2005年他在《衛報》（Guardian）上寫道，「可以確定的是，想像中的電影是美好的。我從未厭倦在火車上、在藍色的湖水邊看到 Lisa 的身影，或是聽到《唐‧喬凡尼》第一回激昂的合音，又或許是小丑們在馬戲台上跌跌撞撞的模樣，一旁的納粹軍官則盯著在空中擺盪的 Lisa 看。」四年後在《電訊報》裡，他的口氣就顯得沒那麼慈藹了：「拍電影這一行就像做愛，不斷地腫脹、消腫，腫脹，然後再消腫。」2008年湯瑪斯出版了《荒涼旅店》（Bleak Hotel）一書，詳述了他跟這部片子所經歷的磨難。

*1 因當時南斯拉夫總統米洛塞維奇（Slobodan Miloševi）對境內的塞爾維亞之外的族群展開「種族清洗」式的大屠殺，引起國際嘩然，北約遂以長達78天的空襲予以制裁，造成數百平民傷亡。

貝托魯奇對《白色旅店》的構想，從賽璐珞片著手。賽璐珞片必須用 IMAX 攝影機的前身、Showscan 來拍，以六十五釐米的底片、每秒六十格的高速拍攝。這個想法領先時代，也非常契合這本小說，而作家、製片與這位準導演要出馬展示 Showscan 的功能，外界也樂觀其成。「你能想像 Showscan 拍出來的性愛奇想會是什麼樣子嗎？」蓋士勒後來興致盎然地說，就像是不良於行的貝托魯奇跌跌撞撞地走進浴室。慢慢地，事實證明這位導演的要求極高。有人說他的費用太高，有人說他為了迎合製片，把太多重點放在佛洛伊德與心理分析。而他 1987 年的作品《末代皇帝》（The Last Emperor）奪下包括最佳影片與最佳導演等九座奧斯卡，或許更推他了一把，讓他決定走人。蓋士勒與羅伯杜立刻見風轉舵，批評貝托魯奇的大作《巴黎的最後探戈》「被高估了」。

超現實戀物情結

《白色旅店》中的超現實戀物情結及恐怖調性，與夢想家大衛‧林區頗為契合，林區因此成為下一位導演，同時英國劇作家丹尼斯‧波特（Dennis Potter）亦受邀為劇本捉刀。這兩位藝術家都善於將知識涵養轉化成真實而深刻的表達，連波特都感覺到了。兩人第一次見面時，波特抓著林區的衣領，對他說，如果他們做對了，「這部電影會是我們這個時代的《包法利夫人》（Madame Bovary）。」

不過後來湯瑪斯寫道：「收到波特的劇本時，我很失望地發現佛洛伊德跟維也納被刪掉了，演出歌劇的女主角變成柏林一個馬戲團裡走鋼索的演員。唐‧喬凡尼（Don Giovanni）與尤金‧奧涅金（Eugene Onegin）退位，登場的是 1930 年代、波特風格的輕快歌曲。蓋士勒與羅伯杜解釋，林區覺得自己沒把握處理歐洲的高端藝術（high art），他喜歡波特活潑的劇本，他們雖然有些保留，也予以支持。」

1991 年，林區跟情人與繆思、原本預定飾演 Lisa 的伊莎貝拉‧羅塞里尼分手，減輕了湯瑪斯的恐懼，林區不能沒有伊莎貝拉，因此離開了。不過 1994 年波特離世不久，在紐約林肯中心（Lincoln Center）舉辦的紀念慈善活動中，這部劇本幾乎出現了生機：在一場讀劇演出裡，瑞貝卡‧德‧莫妮（Rebecca De Mornay）飾演 Lisa，布萊恩‧考克斯（Brian Cox）飾演佛洛伊德。

夢想再度化成灰燼：蓋士勒與羅伯杜回頭找馬利克，但當時他正忙著復出之作《紅色警戒》。1998 年，新的競爭者出現了：塞爾維亞導演、兩度摘下金棕櫚獎的政治煽動者艾米爾‧庫斯杜力卡。庫斯杜力卡有遠大的計畫，他想像電影將在前南斯拉夫拍攝。兩位製片心儀茱麗葉‧畢諾許，但據傳庫斯杜力卡覺得她不夠性感。妮可‧基嫚（Nicole Kidman）、蓮娜‧歐琳（Lena Olin）、依蓮‧雅各（Irène Jacob）、凱薩琳‧麥寇（Catherine McCormack）、瑞秋‧懷茲（Rachel Weisz）等都傳出曾與導演碰過面，《白色旅店》重回軌道，直到 1999

年北大西洋公約組織（North Atlantic Treaty Organization, NATO）轟炸貝爾格勒（Belgrade）[1]，差點奪走庫斯托力卡兒子的性命，庫斯托力卡立刻退出，回絕所有與美國的商業合作。但湯瑪斯挖苦地說，庫斯杜力卡在 2002 年的《雪底裡的情人》（La veuve de Saint-Pierre）又復出了，合作的演員正是茱麗葉·畢諾許。

激動人心的情色主義

西班牙作者導演派卓·阿莫多瓦（Pedro Almodóvar）這時加入戰局，只是為了解決紛爭：蓋士勒與羅伯杜對投資人傑拉德·魯賓（Gerard Rubin）的版權官司。冗長的訴訟讓人付出代價，羅伯杜 2002 年死於心臟病。2003 年，大衛·柯能堡（David Cronenberg）表示感興趣，但在收到魯賓強硬的律師存證信函後，幾個小時內就解約了。

湯瑪斯最後爭取到一年的買賣權。2005 年，法國出生、澳洲成長的導演菲利浦·摩拉（Philippe Mora）接受挑戰；茱麗葉·畢諾許再度表達興趣。計畫在坎城影展中成功地啟動，「激動人心的情色主義與隱晦的暴力所交織的夢境」，讓投資人紛紛上鉤。這個賣點奏效了：1 千 5 百萬美元很快入袋，安東尼·霍普金斯加入，飾演佛洛伊德。幾個月後，畢諾許又辭演了，這個角色再度徵求凱特·溫斯蕾（Kate Winslet）、蒂姐·絲雲頓（Tilda Swinton）跨刀。溫斯蕾婉拒了，接著霍普金斯也辭演，但很快地由達斯汀·霍夫曼接替。

隨著絲雲頓因創作歧見而離開，許多女演員再度浮出檯面：娜歐蜜·華茲（Naomi Watts）、希拉蕊·史旺（Hilary Swank）、蜜拉·喬娃薇琪（Milla Jovovich）等等，尤其喬娃薇琪還跟湯瑪斯的 Lisa 一樣，是道地的烏克蘭人，後來兩造因為錢而不愉快，連霍夫曼也辭演了。

接下來的發展……

令人沮喪的情況演變成十足的悲劇。在電影喊卡的 2 年後，布蘭妮·墨菲（下左）意外死於肺炎與貧血，得年 32 歲；當時賽門·孟傑克與墨菲已結為夫婦。而不到兩個月的時間，年長墨菲 8 歲的孟傑克也因為相似的症狀，撒手人間。

導演摩拉跟製作人蘇珊·波特（Susan Potter）大吵一架之後，2006 年由英國作家暨導演賽門·孟傑克接手執導。孟傑克是一匹大黑馬，他加入後，克絲汀·鄧斯特（Kirsten Dunst）據傳也感興趣，而傑佛瑞·洛許（Geoffrey Rush）也有意飾演佛洛伊德，且潘妮洛普·克魯茲（Penélope Cruz）也在考慮當中。

電影圈對被暱稱為「呼攏傑克」（Con-Jack）的孟傑克頗有疑慮，因為他當時只導過一部電影（Two Days, Nine Lives, 2001），還把喬治·海肯魯柏（George Hickenlooper）執導的伊迪·塞奇威克（Edie Sedgwick）傳記片《安迪·沃荷與他的情人》（Factory Girl, 2006）的製片告上法院，指稱劇本根本寫得無憑無據。孟傑克還帶來新的 Lisa——以青少年喜劇《獨領風騷》（Clueless, 1995）走紅的布蘭妮·墨菲。孟傑克過去的成績已馬馬虎虎，墨菲的加入也沒讓電影加分。事實上，這個計畫在此嚥下了最後一口氣：小說的自由買賣權到期，孟傑克與墨菲也打退堂鼓，《白色旅店》再次打烊歇業。DW

2/10 **看得到這部片嗎？**

據傳一直到 2009 年，菲利浦·摩拉仍「堅持他還沒有放棄這項計畫，」儘管如此，也沒有人進一步討論如何將湯瑪斯的小說搬上大銀幕。過去已有很多先例，如 J·G·巴拉德（J.G. Ballard）的《超速性追緝》（Crash）、威廉·布洛斯（William Burrough）的《裸體午餐》（Naked Lunch）等，不過《白色旅店》仍然是無法拍成電影的小說的最佳註腳，亦是倒下的最後一張骨牌。

列寧格勒

LENINGRAD

導演：塞吉歐・李昂尼 ┃ **演員：**勞勃・狄・尼洛 ┃ **年度：**1989

塞吉歐・李昂尼

「我沒有低估這個計畫的難度，」這位導演在 1986 年直言，「困難的挑戰對我獨具吸引力。要在同一時間裡拍一部『例行公事般的』電影，根本沒什麼意思。你不能把電影當作在灌香腸嘛！」

*1 泛指描寫社會陰暗面的影片，尤指犯罪驚悚片

1984 年夏天，塞吉歐・李昂尼對好萊塢宣戰。合約載明李昂尼應剪出 165 分鐘的史詩大作《四海兄弟》（Once Upon a Time in America），但是這位義大利導演卻交給華納兄弟一個接近 4 小時的版本。他拍了這部關於「時間、記憶與電影」的電影，藉由穿插不同年代的故事，捕捉勞勃・狄・尼洛所飾演的男主角如何在藥效發作的朦朧之間，沉思著自己的生命與未來。電話鈴響貫串全片，一直到劇終，我們才知道它是電影的骨架，在最後一刻建立了敘事結構。不過華納一點也不買帳：在美國發行的版本裡，電話只響了一次；倒敘法的場景如果不見鮮血或子彈，也一律剪掉，逼得李昂尼找上奧森・威爾斯的律師。律師向李昂尼保證，他在法國所簽下的合約是有效力的。不過李昂尼一點勝算都沒有。每次他只要對片廠高層開罵，他們要不是離職、被解雇，要不就是偷偷地被升官。「真的很困難，」他告訴《電影筆記》：「我們要搏鬥的是個不存在的敵人。」

絕望的處境

這個經驗，或許解釋了為什麼一則描述絕望處境的戰爭故事，讓他直到死前都念念不忘。納粹包圍俄羅斯的列寧格勒市（即現今的聖彼得堡），從 1941 年 9 月一直持續到 1944 年 1 月，約有 4 成市民遭到殺害，然而他們復原的活力與希特勒的野心相比，可說毫不遜色。劇作家塞吉歐・朵那堤（Sergio Donati）鼓勵李昂尼把格局縮小，或許先拍一部黑色電影（film noir）[1]，但是李昂尼沒辦法縮小格局，結局就是宏偉至極致的《列寧格勒》。

李昂尼沒有委託任何人針對這個題材進行研究，更別說是劇本，反倒是聆聽由俄羅斯作曲家迪米崔・蕭士塔可維奇（Dmitri Shostakovich）於 1941 年作曲、即隔年首演的《列寧格勒交響曲》（Leningrad Symphony，C 大調第七號交響曲）。透過音樂以及這首交響曲的演奏史，李昂尼開始建構他的想法；而給他靈感的除了列寧格勒遭戰爭肆虐的影像之外，還有兩張蕭士塔可維奇的照片：其中一張，他看來像

海報設計：亞希子・史特赫伯格

BASED ON THE PULITZER PRIZE-WINNING BOOK BY HARRISON SALISBURY

LENINGRAD
THE 900 DAYS

A FILM BY SERGIO LEONE

三度走過從前

在 1968 年的《狂沙十萬里》（Once Upon a Time in the West），到片名相近但沒有關聯的《四海兄弟》之間，李昂尼只拍了一部片（雖然他在別的電影中有不具名的演出），即 1971 年的《革命怪客》（Giù la testa）由詹姆士·柯本（James Coburn，左）及洛·史泰格（Rod Steiger，右）主演。

是學究作曲家，另一張照片的他則穿著消防隊員的全副裝備，為反抗大業盡一份心力。

李昂尼的傳記作家克里斯多弗·弗瑞林爵士（Sir Christopher Frayling）曾提到，導演中心想像的電影是「在敵人圍城的史詩背景中，一段發生於憤世嫉俗的美國電視新聞攝影師與年輕的蘇聯女孩之間的愛情故事。300 萬人為保衛家園的英勇犧牲將『打開這個美國人的視野』。這位攝影師受託『在列寧格勒待上二十天，報導這場戰事』，他後來一直沒有離開，直到封城結束，儘管『他一點都不在乎事情的緣由。』不過愛情將改變他的心意。」

李昂尼把他所有的想像力都投入在第一場戲，演員模仿蕭士塔可維奇彈琴的樣子。接著攝影機以史上最具野心的推軌鏡頭向後拉出窗外，穿過遭戰火蹂躪的城市，拉到在壕溝中等待執行任務的俄國狙擊手。同一個鏡頭越過大草原，大量的德軍坦克整軍待發，這時一發大砲射出，也啟動了電影剪下的第一刀。李昂尼主張實景拍攝這整場戲，也就是說，必須想辦法在他拍片時撤離所有列寧格勒的市民。

1980 年代初期，在李昂尼構想電影的同時，蘇聯的領導人從列昂尼德·勃列日涅夫（Leonid Brezhnev）換成尤里·安德羅波夫（Yuri Andropov），再從康斯坦丁·契爾年科（Konstantin Chernenko）換成米哈伊爾·戈巴契夫（Mikhail Gorbachev）。不管他們是否主張改革，都不樂見世界衝突事件再被想起。人們常常將它與 1942 年發生在史達林格勒（Stalingrad）的慘烈戰役混淆。因為它將揭露俄羅斯人陷入險惡的處境：飢餓得陷入絕望，被迫食用自己的寵物，而慘烈尚不止於此。

儘管如此，李昂尼仍致力於向願意傾聽的人推銷他的電影，正面迎擊共產黨的干擾，並爭取媒體的支持。新聞記者兼影迷的吉勒斯·葛拉瑟（Gilles Gressard）說：「真的很少看到一位電影工作者，為一部還沒拍成的電影頻頻發言。」

1984 年，李昂尼在《國際銀幕》（Screen International）雜誌中指出，蘇聯歷史最悠久且規模最大的製片廠「莫斯科影業」（MosFilm）決定拍攝該片，並暗示勞勃·狄·尼洛可能演出攝影師一角。「我已經跟俄國人保證，」他說：「這會是一部史詩大作，勾勒納粹入侵時蘇聯人群起反抗的英雄主義與人性光輝。」1988，共產黨的《真理報》（Pravda）的一則新聞，宣告了拍片事宜，愈來愈像是玩真的了。隔一年，李昂尼在莫斯科舉辦了記者會，透露這部片將由 Sovifilm、Sovexportfilm 及 Lenfilm 片廠等公司共同製作，出資者還有他自己的製作公司與義大利的 RAI 公司。李昂尼的老同學顏尼歐·莫利克奈（Ennio Morricone）將為電影配樂，攝影指導將由他的老搭檔托尼諾·德拉·科利（Tonino Della Colli）出馬。

弗瑞林記得李昂尼宣稱，「想想《亂世佳人》，它就是以戰爭為背景的愛情故事。這將會是一幅巨大的電影壁畫，片長至少 3 個小時。重

點不會放在戰爭上，但我必須說，雖然我要求了 400 輛坦克支援拍攝，事實上，我至少需要 2 千輛。」李昂尼預估，電影的籌拍從劇本到完成剪輯，會需要將近 3 年的時間。他對《首映》（*Première*）雜誌開玩笑說：「這個製作太龐大了，我需要的不只是一間製作公司，而是一個國家。」

幾乎不可能

李昂尼稱電影預算為 3 千萬美元，不過電影圈預估，至少要 3 倍之多。前製作業的時間已經耗盡，電影的名字還是沒出爐，更別說是演員陣容了（勞勃·狄·尼洛否認曾受邀演出）。現在李昂尼手上有的計畫就是開場戲，而德拉·科利提醒他，要一鏡到底幾乎是不可能的，因為攝影機的底片盒只能裝下 980 呎長的膠捲。而且在大家的印象中，劇本根本沒有寫出來。

1988 年，李昂尼執導的《鏢客》（Dollars, 1964-6）三部曲的影星克林·伊斯威特問導演接下來要做什麼。「嗯，」李昂尼說：「我還在籌備關於列寧格勒的電影。」伊斯威特說：「他總是對革命電影很感興趣，這也是為什麼他在《黃昏三鏢客》（The Good, the Bad and the Ugly）裡會用內戰當作背景。他一直夢想著拍這部片，但我不知道他是不是搞定了劇本。他就是一直沒辦法推進到扣板機的那一刻。塞吉歐作品的產量會減少，我想是因為他沒辦法決定接下來要拍什麼故事。在拍完《四海兄弟》後，他接著又製作一、兩部電影，似乎開始有點興趣缺缺。他一直心懷夢想，期望拍一部關於列寧格勒的電影，但從沒能促成這檔事。我想，它就像是停留在那裡的一場夢。」儘管在拍攝《四海兄弟》期間，李昂尼被診斷出罹患心臟疾病，他仍持續追著這個夢想。然而到了 1989 年，60 歲的他撒手人寰，他原定兩天後前往洛杉磯，為那部始終與他擦身而過的電影最後一搏、爭取金援。DW

2/10

看得到這部片嗎？

2011 年，導演吉賽佩·托納多雷（Giuseppe Tornatore）說，他的《列寧格勒》計畫仍在研議中。後來他與製片艾維·勒納（Avi Lerner）達成合作協議，勒納建議劇本做一些修改，以爭取到一億美金的理想預算。「我們同意了，」他說，「把電影拍得較輕鬆一點。」托納多雷對妮可·基嫚的參與則輕描淡寫地說：「跟新聞記者放話的人是她。」到了 2012 年尾聲，艾爾·帕西諾是僅存被指名將參與演出的演員，不過 imdb.com 仍把李昂尼列為劇本的作者，並將莫利克奈列為作曲家。

接下來的發展……

2004 年的坎城影展上，李昂尼的《列寧格勒》計畫重燃生機。賣座大片《新天堂樂園》（Cinema Paradiso, 1988）的義大利導演吉賽佩·托納多雷（左，右為李昂尼的作曲家顏尼歐·莫利克奈），宣布將拍英語版的歷史史詩大片《列寧格勒》。製片吉安保羅·雷塔（Gianpaolo Letta）隱約指涉了李昂尼暫定的片名為《900 個日子》（The 900 Days），說：「德國圍攻蘇聯這個主要城市，也就是現在的聖彼得堡的 900 個日子，會讓人如此難以忘懷，因為希特勒以為很快地就可以將它夷為廢墟，但最後納粹反倒被迫撤退。」他補充說，這是「二次大戰中關鍵的一頁，但是從未在西方的大銀幕上被呈現。」電影保證有 A 咖影星加入，據傳妮可·基嫚將飾演一角。

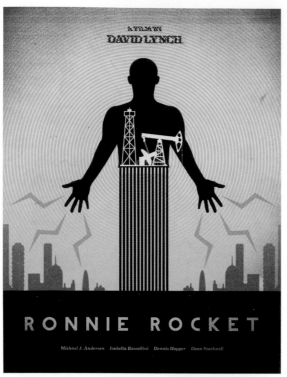

[chapter 5]

九〇年代
The Nineties

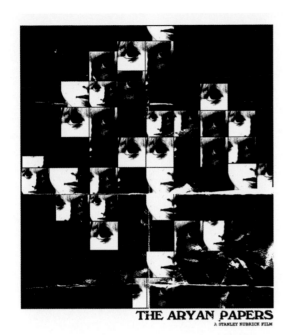

THE ARYAN PAPERS
A STANLEY KUBRICK FILM

CRUSADE
ARNOLD SCHWARZENEGGER
A PAUL VERHOEVEN FILM

THE HOT ZONE
JODIE FOSTER ROBERT REDFORD WRITTEN BY JAMES V HART DIRECTED BY RIDLEY SCOTT

NICOLAS CAGE

A TIM BURTON FILM
SUPERMAN LIVES

火箭羅尼

RONNIE ROCKET

導演：大衛‧林區
演員：麥可‧安德森（Michael J. Anderson）、伊莎貝拉‧羅塞里尼、丹尼斯‧霍伯、狄恩‧史達威爾（Dean Stockwell）
年度：1990 左右 ｜ **國別**：美國 ｜ **類型**：推理

大衛‧林區
「拍完《橡皮頭》之後，《火箭羅尼》的劇本我已經持續寫了十年，」這位特立獨行的導演在 1980 年代透露。「我需要的合作夥伴，」他坦言：「必須是不追求龐大商業效益的人。」

「大衛‧林區最怪電影」的名單其實還挺長的，囊括了從《橡皮頭》（Eraserhead, 1977）到《內陸帝國》（Inland Empire, 2006）間的每一部片。這位美國導演被公認為當代的超現實主義暨夢幻影像大師，廣受影迷與評論家的喜愛。不過《火箭羅尼》可能會是怪中之怪，它的劇本如此開場：「黑色溶入巨大的舞台，黑色的布幕一一打開。布滿舞台的是兩百呎高的烈焰，火牆包圍著成千上萬在靜默中吶喊的靈魂。只聽得到惡火的咆哮。」

形而上學式的推理

在洛杉磯的美國電影學院（American Film Institute Conservatory），林區的處女作《橡皮頭》轟動次文化圈。同一時期，林區已經在構思他集形而上學式的推理片與科幻片於一體的奇詭之作《火箭羅尼》。在《橡皮頭》的效應下，製片人史都華‧康菲爾德（Stuart Cornfeld）找上林區，希望合作新片，《火箭羅尼》曾被提出討論，但因為找不到資金而放棄。康菲爾德跟林區後來合作了《象人》（The Elephant Man, 1980），叫好又叫座。

聲勢水漲船高的林區再度想起《火箭羅尼》，不過另外兩部科幻片找上了他——1983 年的《星際大戰：絕地大反攻》（Return of the Jedi），他拒絕執導，並告訴喬治‧盧卡斯：「那是你的片子，不是我的」，然後是 1984 年的《沙丘》，他接下了這個工作，結果舊模式又出現了，拍完另一部新片，林區就會回頭籌拍《火箭羅尼》，不過這艘火箭從來沒有機會升空。

這位導演曾經形容這部片是「描述一個 3 呎高、留著紅髮的肢障男子，以及（每秒）六十圈的交電流」，找資金會踢到鐵板，實在不難理解。從電影抽象的構想，到這樣有名無實的選角，《火箭羅尼》注定是個野心勃勃而艱難的計畫。電影的場景設定在陰暗、抑鬱的工業都市，工廠不停地排放煙霧、空中響著電流的嗡嗡雜音。一位偵探旅行到這交通幹道的最尾端，以調查圍繞著市中心發生的一椿懸案，而

海報設計：麥特‧尼德

A FILM BY
DAVID LYNCH

RONNIE ROCKET

Michael J Anderson | Isabella Rossellini | Dennis Hopper | Dean Stockwell

靈魂與烈火

2003 年，執導自己母親的紀錄片《生命的詛咒》（Tarnation）的導演喬納森·卡奧伊特（Jonathan Caouette）曾對 aintitcool.com 網站表示，想要導演《火箭羅尼》這部片：「它是我這輩子讀過最讓人陶醉的劇本之一，實在是太屬害了，我會很樂意拍這部片。看看裡面的靈魂、烈火，以及編織者，還有電流的翻轉讓人無法專心。天啊，這是隱喻精神分裂症的最佳電影！我認為它充分演繹了精神分裂症的模樣。我不是患者，但我知道它是怎麼一回事，因為我是第一手的見證者。」

這裡沒有人可以自由進出。這位偵探擁有單腳站立的能力，城裡的人都覺得他是驚世奇才。隨著旅程愈走愈深入，他愛上了美麗純潔的 Diana，也懂得怎麼避免被邪惡的 donut men 與壞電流殺害──他得拿針刺向自己的身體，以維持疼痛的狀態。同時，患有妄想症的兩位科學家 Dan 與 Bob 在畸形的 Ronald 身上做實驗，希望讓他變成「一般的帥哥」。在宛若妻子／母親形象的 Deborah 資助之下，科學家們反倒成功地在 Ronald 身上成功地安裝了行動電源，這表示 Ronald 每十五分鐘便要充電，不然就會耗盡電力。這與《橡皮頭》及《藍絲絨》（Blue Velvet, 1986）劇中推演情節的動力相仿，科學家、Deborah 加上 Ronald，形成一種扭曲的美國核心家庭。

> 「我想要有足夠的時間走進那個世界，並住上一陣子，但這些都要花錢的。」──大衛·林區

在跟一個搖滾樂團的練團過程中，Ronald 深受這個團體肆無忌憚的態度吸引。他奇怪的顫音跟嘶吼（因高電壓的加持）讓這個樂團瞬間爆紅。這樣爆發性的演唱讓 Ronald 十分疲憊，但是樂團堅持他挑戰極限。嘗試救他一命的家人卻遭殺害，後來又復活了。接著他們與偵探跟他的新夥伴 Terry 與 Riley（向極簡主義作曲家泰瑞·賴里 Terry Riley 致敬）聯手，動身摧毀邪惡的首領 Hank Bartells，再度把光明與好的電流帶回這個城市。

這個故事結合了部分的《科學怪人》（Frankenstein）、部分搖滾寓言，以及部分老派的正邪對立。故事裡充滿怪異的事件，以及林區式的主題：神祕、感官淫逸、愛情、暴力、高壓的工業、梳高的髮型，還有超現實的音樂演出。情節在不同的調性間擺盪，如偵探與泰瑞談笑哲學的輕鬆時刻，有人突然發病、流血，刺傷自己以求生的黑暗時刻，一切都太過詭異，無法打動主流市場。這是林區的極大化，對影迷來說是天堂，對其他人來說則是莫名其妙。

來自他鄉的羅尼

3 呎 7 吋的麥可·安德森似乎是大衛·林區故事裡「3 呎高男子的理想人選」；他後來因飾演 1990 年林區執導的電視劇《雙峰》（Twin Peaks）裡「來自他鄉的男人」而聞名。這位演員告訴 braddstudios. com 網站，他在 1980 年代中期開始與林區工作的機緣：「《綜藝》雜誌裡刊登的廣告，講的其實是《火箭羅尼》。《火箭羅尼》被束之高閣幾年後，《雙峰》就突然殺出來。它是個很古怪又驚人的劇本。有趣的是，我開始寫起〈火箭羅尼的祕密日記〉，不過既然電影沒拍出來，這本日記也就沒太大意義了。」安德森也參與了《穆荷蘭大道》（Mulholland Dr., 2001）的演出。

接下來沒有發生的事……

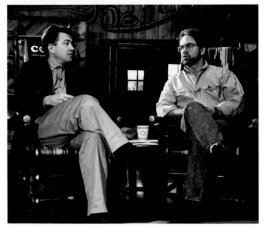

林區沒有完成的片子愈來愈多，其中包括與《雙峰》的共同創作者馬克·佛斯特（Mark Frost，右，左為林區）合作編寫的劇本。《口水泡泡》（One Saliva Bubble）的場景設定在堪薩斯州的牛頓市（Newtonville），軍事基地裡偏離的口水泡泡會引起巨大災難。劇中人物包括發瘋的天才、精神病患、還有中國雜耍演員，他們的身體都有被交換的風險。它彷彿對主流喜劇砍下一刀，但仍不乏林區式的元素：一個說話一定押韻對句的男子，一本叫做《偵探談戀愛》（Detectives in Love）的雜誌，一瓶跳踢踏舞的番茄醬瓶子，還有美國小鎮裡發生的離奇事件。預定演員為史提夫·馬丁以及馬丁·蕭特（Martin Short），不過電影從未開拍。其他無疾而終的計畫還包括：露骨的瑪麗蓮·夢露傳記電影《女神》（Goddess，或稱 Venus Descending）；他稱為「存在主義的馬克斯兄弟」喜劇《傻牛美夢》（Dream of the Bovine）；傳聞中的《穆荷蘭大道》（2001）續集，但可能性很低。

安·克羅伯（Ann Kroeber）[1] 說：「在拍攝《象人》的空檔，只有要機會，他就會跟我死去的先生和我談起《火箭羅尼》。那是他心中念念不忘的主題。」

自《沙丘》之後，這部片想當然爾是林區最大的製作。劇本描述巨大的建築群，迷幻的高潮中可見充滿複製人的觀眾席，而舞台上則滿是被詛咒的、烈焰灼身的靈魂。「我想要有足夠的時間走進那個世界，並住上一陣子，」林區說：「但這些都要花錢的。我真的不想用標準的 11 週拍攝期程來拍《火箭羅尼》，我寧願帶一個比較小的劇組，把場景搭起來，然後在裡面住一陣子。」

這部片最接近實現的機會，出現在導演聲勢如日中天的 1990 年代，大約是《雙峰》的時期，可能的演員陣容包括麥可·安德森、《藍絲絨》的伊莎貝拉·羅塞里尼、丹尼斯·霍伯、狄恩·史達威爾。在合作過林區的《沙丘》與《藍絲絨》後，迪諾·德·勞倫提斯考慮擔任這部片的製片，法蘭西斯·科波拉的影片工作室「美國西洋鏡」（American Zoetrope）也有意製作該片，但遺憾的是兩家公司後來都破產了。從惡夢般的科幻片《橡皮頭》，到夢幻般的推理劇，到林區後期拍攝的愛情故事之間，《火箭羅尼》始終是個消失的環節。SW

5/10

看得到這部片嗎？

2012 年，導演告訴 salon.com 網站說，他「偶爾會看看自己的劇本。我想拍這部片，我喜愛那個世界。」在影迷渴望嶄新的電影的今天，或許他可以主動出擊，比方在「Kickstarter」集資網站，讓事情得以起跑。而在 3D 與動作擷取技術的輔助下，林區將會完成什麼樣的作品，著實讓人垂涎期待。

*[1] 安·克羅伯是林區的音效設計艾倫·史波列特（Alan Splet）的夫人，有時兼任助理。

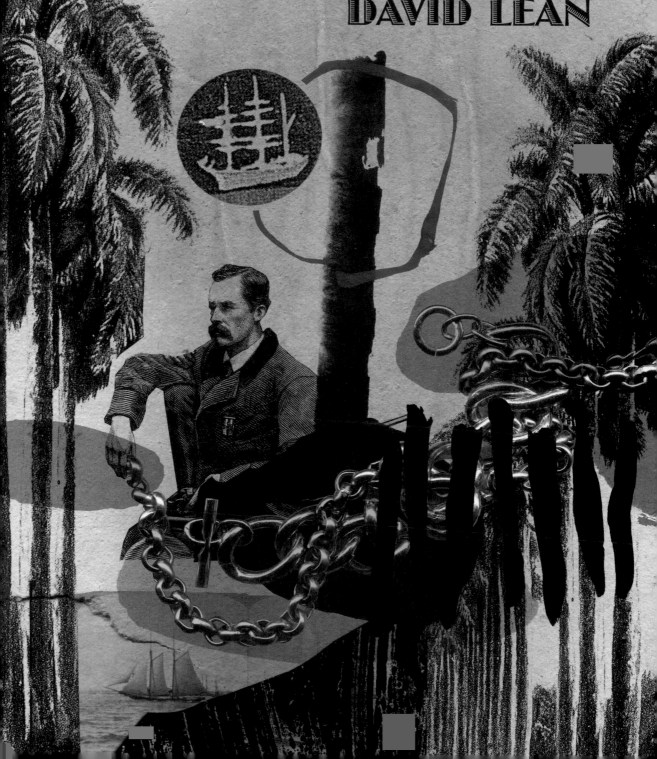

諾思多謀

NOSTROMO

導演：大衛·連（David Lean） | **演員：**馬龍·白蘭度（Marlon Brando）、亞歷·堅尼斯（Alec Guinness）
年度：1991 | **預算：**四千六百萬美元 | **類型：**劇情片 | **片廠：**哥倫比亞三星（Columbia TriStar）

作家約瑟夫·康拉德公認的傑作之一、1904 年的小說《諾思多謀》是出了名的艱澀難懂，繁複的情節中交織著數十個人物，籠罩在道德的迷霧中。研究康拉德的學者賈克·貝索德（Jacques Berthoud）稱它是一本「除非你從前讀過，不然你讀不下去的小說」，大衛·連恐怕也會同意這一點，他曾坦承，他讀到第三次才讀完開頭的一、兩百頁。《諾思多謀》的場景是發生革命中的一個「想像（卻真實）的」拉丁美洲國家，描述一位忠貞水手的命運。掌權者託付他看守堆滿銀器的寶庫，免於被叛軍盜取，但水手最後不敵誘惑，監守自盜。終於看完小說的大衛·連，對書中描述的混亂社會、藉由動盪剝削得利、牽涉其中的人如何因貪念與欲望而腐化的部分特別興奮。同儕導演麥可·鮑威爾（Michael Powell）曾斷言，要將《諾思多謀》改編成電影是不可能的任務，他猜測，這正是大衛·連拍這部片的主因。

經典文學

把經典文學搬上大銀幕，對大衛·連來說並不陌生。他一開始改編了狄更斯、諾埃爾·科沃德的作品便廣受好評，後來再推出改編 T·E·勞倫斯（T.E. Lawrence）、巴斯特納克（Boris Pasternak）與福樓拜（Gustave Flaubert）作品的史詩電影，更奠定他的聲望。1986 年，他委託劇作家兼編劇的克里斯多福·漢普頓（Christopher Hampton）為《諾思多謀》編寫電影。漢普頓對這本小說不陌生，因為他曾為一部沒拍成的電視劇改寫過劇本。這兩個人在倫敦工作了一年、改了六個版本，終於寫出導演滿意的了。

大衛·連聯繫了史蒂芬·史匹柏，希望他擔任製片。史匹柏曾說大衛·連是對他影響最深遠的導演，當然同意了，也得到華納兄弟總數達 3 千萬美元的資金援助。演員部分，亞歷·堅尼斯、馬龍·白蘭度、彼得·奧圖、安東尼·昆（Anthony Quinn）、伊莎貝拉·羅塞里尼、艾倫·瑞克曼（Alan Rickman）、朱利安·山德斯（Julian Sands）、丹尼斯·

大衛·連

「我希望能拍這部片，」大衛·連（上）辭世前不久告訴英國導演約翰·鮑曼（John Boorman）：「因為我覺得自己正開始掌握到它的要領。」

魔幻 BOX

從約翰·巴克斯（John Box）畫的設計圖（下與右頁）可以想見《諾思多謀》的規模。1991年在大衛·連的告別式上，這位美術指導形容導演是一位「工匠藝師」。巴克斯於 2005年辭世。

奎德（Dennis Quaid）都被點名，還加上大衛·連在巴黎一個劇團裡發現的法國演員喬治·柯瑞法斯（Georges Corraface）。

不過事情一開始就不太順利。大衛·連一直以為自己在電影創作上有充分自由，在史匹柏安排的一場會議上，他卻收到一張劇本的修改清單，令他十分錯愕。儘管史匹柏認為劇本寫得十分精彩，但他跟片廠都相信許多情節跟角色應該更清晰明瞭，以吸引更多觀眾。火冒三丈的大衛·連回到倫敦，對漢普頓大罵這場會議。不想跟自己景仰導演鬧翻的史匹柏選擇退出這項計畫。沒有史匹柏，華納的承諾也隨著煙消雲散，決定完全撤出；後來華納承諾資助一半的預算，前提是大衛·連能自籌到另一半預算。大衛·連沒有被擊倒，不過這時有人邀請漢普頓把舞台劇劇本《危險關係》（Les Liaisons Dangereuses）改編成電影版（Dangerous Liaisons, 1988），於是他要求請假 6 個月。大衛·連不得不同意，並找了羅伯·波特（Robert Bolt）接手救火，他們曾經合作多部令人難忘的電影，包括《阿拉伯的勞倫斯》、《齊瓦哥醫生》（Doctor Zhivago, 1965）、《雷恩的女兒》（Ryan's Daughter, 1970），波特也是第一個建議大衛·連去讀《諾思多謀》的。他們的關係因為大衛·連退出兩人的《叛艦喋血記》（Mutiny on the Bounty）籌拍計畫而鬧僵，劇本後來由羅傑·唐納森（Roger

Donaldson）在 1984 年拍成《叛逆巡航》（The Bounty）。不過在導演邀請了這位劇作家參加他 80 歲慶生活動後，兩人便重修舊好。

要找到新的金主更加困難。好萊塢的製片公司都覺得這部片注定是個錢坑：一部高成本的藝術電影，幾乎沒有機會回收成本。而大衛·連年事已高，在他身上的投保金額也只會增加拍片成本。大衛·連後來成功吸引了塞吉·席柏曼（Serge Silberman）的目光；他是路易斯·布紐爾後期電影的製作人，且曾投資黑澤明的《亂》（Ran, 1985）。1989 年，他再拉進了哥倫比亞三星影業助陣，片廠同意資助 4 千 6 百萬美元，前提是大衛·連必須找到一個可以接手的副手，以防他的健康情況在拍片中途惡化。他選擇了《金手指》的導演蓋·漢米爾頓（Guy Hamilton），蓋剛入這一行時曾擔任大衛·連友人卡蘿·瑞德（Carol Reed）的助理。大衛·連也徵詢過以《火戰車》（Chariots of Fire, 1981）聞名的休·哈德森（Hugh Hudson），希望他在自己無法完成時認養這部片，也鼓勵三星影業的總監強納森·達比（Jonathan Darby，《諾思多謀》在片廠的主要對口人）追求他的導演夢。結果達比在大衛·連家裡編寫出 1992 年的《致命接觸》（Contact），由布萊德·彼特（Brad Pitt）主演，一舉入圍奧斯卡真人演出類最佳劇情短片。

即使資金到位了，還是有些障礙得協調。波特健康情況不佳，沒辦法繼續寫。大衛·連對現有的劇本還不滿意，所以找來瑪姬·昂絲沃斯（Maggie Unsworth）[1] 助陣，他也找了《阿拉伯的勞倫斯》、《齊瓦哥醫生》、《印度之旅》的美術指導約翰·巴

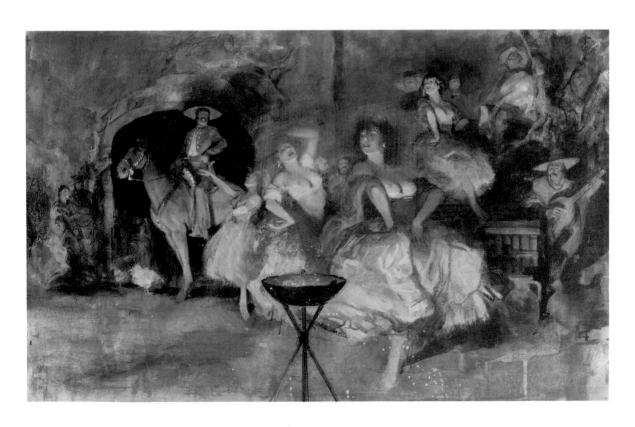

克斯來設計布景，並請來以《遠離非洲》（Out of Africa, 1985）摘下奧斯卡最佳攝影的大衛・瓦特金（David Watkin）擔任攝影師。進度的延宕惹惱了席柏曼，甚至威脅要退出。不過大處著眼的大衛・連是不願意被趕著跑的，永遠的完美主義者開始思考該用什麼規格的底片拍攝。他偏好用 Showscan 系統，即六十五釐米、每秒拍攝與放映六十影格，能使畫質更清晰，不過還得看看實際的效果。於是大衛・連與大衛・瓦特金到西班牙拍攝測試片，儘管大衛・連對 Showscan 的效果很滿意，但他覺得攝影師隨心所欲、工作速度太快。大衛・連喜歡慢慢來，在換場間停下來思考；瓦特金則是打了一次光之後，就連續想拍好幾個鏡頭。於是大衛・連找來艾歷克斯・湯森（Alex Thomson）[2]接棒。

終於對劇本滿意了之後，大衛・連與席柏曼整理出了工作期程表。電影將在 1991 年 5 月於西班牙的阿爾梅里亞（Almeria）開拍，他曾在距此不遠處拍了《阿拉伯的勞倫斯》的幾場戲。隨著約翰・巴克斯搭建布景，大衛・連與莫里斯・賈爾（Maurice Jarre）[3]商討音樂，這時他們已花了幾百萬美金，且法國蔚藍海岸（Côte D'Azur）的維多利亞片廠（La Victorine）的所有舞台也都被預訂下來。

經典文學

萬事俱備，開拍在即，大衛・連鬥志高昂。1990 年 12 月，他把藝術經紀商珊卓・庫克（Sandra Cooke）娶為第六任妻子，不過他們的蜜月期十分短暫。1 月，大衛・連身體不適，隨即被診斷出喉嚨長了腫瘤，於是開始接受放射線治療，但他仍義無反顧地忙著拍片，身體也似乎有復原的跡象。不過當他再度被診斷出罹患肺炎的時候，顯然大勢已去。哥倫比亞喊停，並要巴克斯停止設計布景，巴克斯轉達了這部片被腰斬的命運。這消息擊垮了大衛・連，他於 1991 年 4 月 16 日病逝倫敦，享年 83 歲。

克里斯多福・漢普頓斷言，要不是大衛・連給自己和周遭的人訂下了一絲不苟的超高標準，這部電影在 1987 年時有機會在華納拍成。除非每個籌備階段臻至完美，否則大衛・連根本沒辦法往前進。然而他的雄心壯志與堅定信念，也注定他是唯一懷有真切願景的導演，而夠資格將康拉德的經典之作搬上大銀幕。DN

1/10

看得到這部片嗎？
康拉德式的冒險故事並不受好萊塢青睞，雖然《贖罪》（Atonement, 2007）證明瞄準成年觀眾的中型製片可以賺錢，但它欠缺大衛・連的壯闊風格。倘若《諾思多謀》用數位特效的方式在棚內拍攝，也會讓人覺得遺憾；不過電影技術自大衛・連的全盛時期以來歷經了多所變化，用七十釐米膠捲實景拍攝已成絕響。

接下來的發展……
所有劇本的草稿及製作筆記後來都歸承保人所有。1993 年，塞吉・席柏曼買回部分的所有權，並委託克里斯多福・漢普頓（因席柏曼最喜歡他的劇本）重啟這個計畫。三年來，他們跟休・哈德森想辦法努力找錢，都無疾而終。2002 年，馬丁・史柯西斯（下）企圖向大衛・連的資產管理人爭取導演生前最後一版的劇本以及筆記。不過當時史柯西斯正在拍 2002 年的《紐約黑幫》（Gangs of New York），那是部搭設龐大布景的「老派」史詩大片，因此片廠並不打算再投資一部預算龐大的歷史劇。

[1] 瑪姬・昂絲沃斯曾經不具名地編寫過幾個劇本，包括《相見恨晚》（Brief Encounter, 1945）、《孤星血淚》（Great Expectations, 1946）、《孤雛淚》（Oliver Twist, 1948），以及《深情的朋友》（The Passionate Friends, 1949）。
[2] 艾歷克斯・湯森最知名的作品包括《王者之劍》（Excalibur, 1981）、《黑魔王》（Legend, 1985）以及《魔王迷宮》（Labyrinth, 1986）。
[3] 莫里斯・賈爾自《阿拉伯的勞倫斯》之後，成為大衛・連的御用配樂。

the defective detective

A TERRY GILLIAM FILM

邪門警探

THE DEFECTIVE DETECTIVE

導演：泰瑞·吉利安（Terry Gilliam） | **演員**：尼可拉斯·凱吉、羅賓·威廉斯（Robin Williams）
年度：1993 至今 | **國別**：美國 | **類型**：奇幻冒險

泰瑞·吉利安不只因他所拍的電影而出名，他沒拍成的電影同樣引人
矚目。他是第一個敢挑戰艾倫·摩爾（Alan Moore）編劇的《守護
者》（Watchmen）的導演，與製作人喬·席爾佛（Joel Silver）攜手
完成了這不可能的任務。他也奮力要將狄更斯的《雙城記》（A Tale
of Two Cities）拍成電影，邀梅爾·古勃遜演出，但這個計畫失敗了。
後來吉勃遜邀請吉利安執導一部關於蘇格蘭戰士威廉·華勒斯（William
Wallace）的故事，吉利安婉拒了他。同時，就像奧森·威爾斯一樣（見
77 頁），他花了好多年的時間想要賦予《唐吉訶德》一線生機，然而
最後讓吉利安與唐吉訶德式的幻影最接近的，卻是拍攝一部關於這個
過程的紀錄片（Lost in La Mancha, 2002），這樣的結果讓他鬱鬱寡歡。
「當事情無法實現，我會手足無措，」他曾經說。「而當我身處其中，
這種窘迫感似乎永遠不會消失。我們活在永恆的『當下』。如果當下
是美好愉悅的，那很棒；如果不是——哎呀！」

拍片坎坷路

吉利安的拍片生涯會如此坎坷，部分要歸因於 1980 年代晚期就開始跟
著他的風評與拖油瓶，然而這樣的評價對他不甚公平。這個拖油瓶就
叫做《終極天將》（The Adventures of Baron Munchausen）。
1960 年代中期，他開始在紐約從事電影工作，當時他會找廢棄不用的
膠卷，在上頭塗塗畫畫。時值瓦特斯大暴動（Watts riots）[1] 時期以及
越戰開打，對美國失望至極的吉利安轉戰英國，並把他的藝術才華投
注動畫世界。風格獨具的他（還有傳聞中那件異國情調的阿富汗大衣）
走入電視世界，並在之後共同製作了《蒙提派森之飛行馬戲團》（Monty
Python's Flying Circus）。
吉利安與泰瑞·瓊斯（Terry Jones）共同執導派森躍上大銀幕之作《聖
杯傳奇》（Monty Python and the Holy Grail, 1975）。喜好中世紀題
材的他離開派森的夥伴，選擇執導對他有長期影響的路易斯·卡羅
（Lewis Carroll）所寫的《巨龍怪譚》（Jabberwocky, 1977）。1981 年，

泰瑞·吉利安

遲至 2011 年，《邪門警探》都還沒被宣告死
亡。「我把舊劇本撈出來，」這位導演說，「然
後再打探一下，看看有沒有辦法可以再往前
走一步。」

[1] 1965 年 8 月 11 至 17 日，發生於洛杉
磯南方瓦特斯近郊的非裔種族暴動事件，
造成 30 餘人死亡、3 千餘人被捕。

THE BIGG TIME

右頁,三幅場景設計——「森林裡的酒吧」、「城市景觀」、「可回收的樹」,繪於 1993 年,即吉利安開始構想《邪門警探》之時,看得出等待 Joe 解救的奇幻王國的變化。在 1996 年版的劇本中,吉利安仍然以這幾張圖為指標。

*2 華格納歌劇中的英雄人物。

賣座大片《向上帝借時間》（Time Bandits）讓他登上顛峰,這也是他後來被視為奇幻三部曲的首部曲。第二部曲《巴西》（Brazil）在 1985 年推出,並獲得奧斯卡獎提名。接著就出現了 1988 年的《終極天將》。《終極天將》一開始的拍攝預算也是為數不小的 2 千 3 百萬美元,但是當拍攝工作結束時,預算已經暴漲兩倍,且仍在節節上升,引來媒體針對電影的預算寫了負面報導,卻隻字未提電影本身可觀的成績。

《終極天將》拍完後幾年,吉利安醞釀出《邪門警探》的構想,就很多層面來看,它可以說是奇幻三部曲的第四集,但若想要拍這部片,吉利安必須先回復自己的名譽,這枚衝破預算的不定時炸彈必須向好萊塢證明,他也可以當個乖乖牌。拍攝 1991 年的《奇幻城市》（The Fisher King）時,他完全是個模範生,打破自己立下的所有規矩,不自己寫劇本、願意受聘跨刀擔任導演,同時,他也回到了在 1960 年代就離開的國家工作。不過吉利安選擇的是預算相對較低的片子,且打造出一部賣座電影,同時囊括了多項奧斯卡獎提名,還為梅瑟迪絲·露兒（Mercedes Ruehl）贏得最佳女配角獎。

志同道合

李察·拉葛凡尼斯（Richard LaGravenese）寫《奇幻城市》的劇本時,儼然心中有吉利安:一個像「帕西法爾」（Parsifa）[2] 的中世紀騎士人物,出現在紐約上城東區的一座城堡,甚至還有聖杯呢!不用說,吉利安覺得找到志同道合的夥伴了。「我還記得我們搭機要去宣傳《奇

泰瑞之牆

吉利安有一個典型作風,喜歡把他劇情的提示放在場景之中,大部分的時候是貼在牆上。《向上帝借時間》裡 Kevin 房間的牆上,你會看到騎士、戰士、拿破崙式的戰役,甚至是消防車的圖片。當《奇幻城市》裡的 Jeff 找到 Parry 在地下室的藏身處,我們看到貼在輸送管上的是 Parry 所見的幻影、聖杯的圖像,還有關於他太太遇害的新聞報導。在《未來總動員》（1995）裡布魯斯·威利被訊問的那一場戲,他後頭的牆上貼滿了關於「十二隻猴子軍團」的故事。當《邪門警探》裡的 Joe 走進失蹤女孩的房間,他看到牆上布置著壓花、動物的圖片、原始森林以及童話般的王國:

> 色彩與幻境拼貼的房間,深深感染了 Joe。他彷彿走進子宮一般的所在。有那麼一會兒,他幾乎感到心花怒放。

接著,喬慢慢開始領悟他身處的這個奇幻世界,原來就藏在女孩臥室的牆壁上。就像吉利安所有的電影一樣,答案就在那裡,只需要你睜大眼睛看。

幻城市》時，」拉葛凡尼斯回憶道，「他對我說，『《奇幻城市》就像是我走進了你的世界。現在讓我們看看你做的事如何在我的世界裡奏效。』」

1993 年，這兩人全心投入《邪門警探》的世界裡：一個關於被挫敗感壓垮的中年警探 Joe Foster 的故事。警探巧遇一位 10 歲的小女孩，她似乎是坐在一張床上、飛越夜晚的曼哈頓出現的。小女孩帶領佛斯特穿越到另一個世界，裡面有平面的剪紙森林，報紙做的樹，英勇的騎士，憂傷的少女，三頭怪龍，能變成 12 個分身的 Bigg 先生，還有一位純真、懷抱希望的年輕男子，或許就是還未因世界所沉淪的 Joe。「這是一位變得憤世嫉俗的英雄，」吉利安說。「他從中西部來到紐約，希望征服大蘋果。他是個好警察，一開始也小有成績。他是個英雄，但日子得過下去，再也沒有機會輪他當英雄。他到了瀕臨崩潰的邊緣，結果發現自己身處在這個奇幻的世界裡，他必須重新學習怎麼當個孩子、怎麼嬉戲，因為硬漢那一套在這個世界裡是行不通的。」

空中城堡——吉利安的歌門鬼城

馬溫‧皮克（Mervyn Peake）的歌德風奇幻三部曲——《泰忒斯誕生》（Titus Groan）、《歌門鬼城》（Gormenghast）、《泰忒斯獨行》（Titus Alone），出版於 1946 至 1959 年間。故事發生在歌門鬼城的城堡裡：一個頹敗的城堡巨大而遼闊，裡頭住著各式各樣的怪異人物，他們嚮往個人自由的同時，又受制於傳承幾世紀的傳統與義務，其中的中心人物就是 Titus Groan。

泰瑞‧吉利安在 1970 年代初期讀了這些小說，對其中的主題與意象深感共鳴，馬上就想將它們拍成電影，特別是《歌門鬼城》，描述了 Titus 崛起掌權，以及他與過去的廚房小廝、狡猾的 Steerpike 間的纏鬥。這位導演也特別認同皮克，這位深獲肯定的藝術家曾經為路易斯‧卡羅（Lewis Carroll）的《愛麗絲夢遊仙境》製作插畫，這部作品對吉利安有重大的影響。但因為電影版權無法立即取得，吉利安於是轉而採用皮克的其他構想。「《巨龍怪譚》就某個意義來說，就代表我想拍攝《歌門鬼城》的企圖，」他後來說。

1980 年代初期，搖滾歌手史汀取得版權之後，費盡心思地希望說服吉利安執導這部片，由他自己飾演 Steerpike 一角。「老實說，那時，」吉利安坦言，「我不覺得他很適合。」儘管如此，史汀仍在 1984 年 BBC 的廣播劇中演出了 Steerpike。

把《歌門鬼城》搬上大銀幕的想法，多年來一直揮之不去，吉利安還把小說的書衣釘在工作室的布告欄上。「它一直回到我的腦海，腳本也不斷地跑出來，」他說，「我想它困難的地方在於，其實故事本身很單純，真正精彩的是其中的氛圍與人物。追根究底，我想我寧可從裡面偷點東西，而不是把它們拍出來。或許等我老一點，我就會傻到老老實實地去把它拍成電影。但偷用總是比較好一點啦！」

《歌門鬼城》最後在 2000 年以 BBC 四集的迷你影集登上電視螢光幕，由強納森‧萊斯‧梅爾斯（Jonathan Rhys Meyers，右上）、希莉亞‧伊姆麗（Celia Imrie）、克里斯多福‧李（Christopher Lee）主演。巧合的是，同年有部短片改編自皮克的泰忒斯系列小說《暗夜男孩》（The Boy in Darkness），正是由吉利安執導《聖杯傳奇》的夥伴泰瑞‧瓊斯擔任旁白。

噴火龍

這些構想與意象，很多都曾出現在吉利安過去的作品中（這位騎士的口白甚至帶了一點派森的味道）。「我的處理方式，」他說，「就是瀏覽一遍我在其他電影裡放棄不用的東西，然後心想：『我得用上這個廢物』，便再將之回收利用，一點都不浪費。」

> 「我瀏覽一遍我在其他電影裡放棄不用的東西，再將之回收利用，一點都不浪費。」——泰瑞・吉利安

鑑於它龐大的規模還有吉利安的風評（儘管不太公平），《邪門警探》永遠不能拿到通行許可。不過尼可拉斯・凱吉倒是對劇本喜愛有加，想演出 Joe 的角色，讓這部片受到一些矚目。《奇幻城市》的影星羅賓・威廉斯亦同意飾演 Bigg 先生一角，可能還有惡魔，還有至少三分之一的三頭噴火龍。不過讓吉利安感到挫折的是，這部片一直被預算的問題打敗。儘管布魯斯・威利在 1990 年代末曾表示有意參與這部片，最終還是踩了煞車。之後，吉利安偶爾會談起希望讓《邪門警探》復活的念頭，雖然他對他跟拉葛凡尼斯所共同創作的劇本一直有個心結：無關乎劇本的規模或野心，而是 Joe ——導演的另一個自我，最後沒有存活下來。

「這是讓我覺得害怕的原因之一，」他說，「因為我在最後會把自己給殺了。有一部分的我並不想拍這部片，因為我的電影跟拍電影的過程已經結合在一起，變成同一件事了。這還真是嚇壞我了，因為它再度喚起《終極天將》的惡夢。」BM

接下來的發展……

長年籌拍《邪門警探》的努力受挫，加上《雙城記》計畫也告吹，精疲力竭的吉利安在 1995 年重拾《奇幻城市》的舊路：拍別人的劇本、在美國取景、受聘擔任導演，也因此促成了另一部賣座大片：精彩的《未來總動員》。1998 年，他接手亞歷克斯・考克斯（Alex Cox）執導《賭城風情畫》（Fear and Loathing in Las Vegas），並計劃在本片完工後就開拍《邪門警探》。

3/10 **看得到這部片嗎？**

不太可能，儘管源於《邪門警探》的視覺意象以及奇想已經悄悄現身於吉利安 2009 年的《帕納大師的魔幻冒險》（The Imaginarium of Doctor Parnassus）。「我開始覺得，這些電影原本就不該被拍出來，」他後來思考這件事。「它們是夾在真實電影中間的練習題。當你探索一些構想與人物時，對的劇本會出現，然後你把這些測試過的想法運用到其他事情上。就某種意義而言，我腦海裡的畫面，就像是四散在藝術家畫室裡那些半完成的油畫布：一年後藝術家回頭看到這些畫，會說：『靠，那個紅色不對嘛！』」

亞利安文件

THE ARYAN PAPERS

導演：史丹利·庫柏力克 ┃ **演員**：喬安娜·泰·史緹吉（Johanna ter Steege）
年度：1994 ┃ **國別**：斯洛伐克、捷克 ┃ **類型**：歷史劇 ┃ **片廠**：華納兄弟

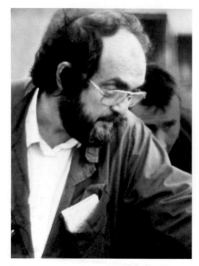

史丹利·庫柏力克

「他一直在找不同的方式說故事。」1999 年，無意間為《亞利安文件》畫下句點的史蒂芬·史匹柏回憶道：「他從來不拍一樣的電影。」

晚年的史丹利·庫柏力克是出了名的隱士，渾然忘我地投入大量時間研究電影題材，遠遠超過拍攝電影本身所需的時間。光是前製作業中所蒐集的資料已是噸位驚人，填滿巨大的檔案室。文獻資料如同完美主義與無盡拖延的紀念碑，見證一個令人焦急又沮喪的事實：如果庫柏力克能走出圖書館重掌攝影機，身為觀眾的我們就能享受他的精彩傑作。

動人且駭人

1990 年代初期讓他耗盡時間與精力的其中一個計劃是《亞利安文件》，計畫改編路易斯·貝格雷（Louis Begley）1991 年的半自傳小說《戰時謊言》（Wartime Lies），以猶太大屠殺為故事背景。庫柏力克數十年來一直想拍一部關於納粹屠殺猶太人的電影，但震懾於這個題材的極惡性，他認為只用一部電影來捕捉它的恐怖，並不恰當。他回絕了拍攝紀錄片的想法後，考慮拍一部以納粹宣傳部部長約瑟夫·戈培爾（Joseph Goebbels）為主題的電影，但苦於找不到適合的劇本。

1976 年，他邀請電影《楊朵》（Yentl, 1983）的原著小說作者以撒·辛格（Isaac Bashevis Singer）編創劇本，辛格卻以他並非屠猶慘案的生還者為由，婉拒了邀約，認為自己沒有能力、也沒有權利將事件戲劇化。這個回應讓人存疑，因為他在 1972 年就寫了關於納粹屠猶生還者的故事 Enemies, a Love Story，還在 1989 年被拍成電影。但庫柏力克並不氣餒，持續他的研究，最後認定貝格雷的小說是闡述這個題材的最佳橋樑。

根據作者在納粹占領波蘭期間的親身經驗，《戰時謊言》描述一位猶太女子 Tania 與她的外甥 Maciek 令人痛心的遭遇，Maciek 藉由取得亞利安人的身分證明，並冒充天主教徒逃出致命的集中營。這部動人且屢屢駭人的小說是由成年的 Maciek 主述，他的人生被他為求生存所說的謊言所主宰。庫柏力克寫了一部典型庫氏、風格強烈的改編劇本。「這是一個很大、很冒險的題材，」他的妹夫暨製作人詹·哈蘭（Jan

海報設計：傑·蕭

THE ARYAN PAPERS

A STANLEY KUBRICK FILM

Harlan）在英國《獨立報》表示，「這不是部誇大的劇情片，沒有很多的打鬥場面，而是部很安靜、很嚴肅的電影。」換句話說，這是一部庫柏力克的電影，一部導演決心絕不馬虎的電影。他甚至決定到斯洛伐克跟捷克實景拍攝，儘管他因為恐懼搭飛機，自 1960 的《萬夫莫敵》之後，他就再也沒有離開英國拍過電影。

超乎尋常

寫完了劇本，庫柏力克開始召集演員陣容。演出 Tania 的首要人選包括烏瑪‧舒曼，她後來告訴 MTV 頻道：「這原本有機會成為我演藝生涯裡最棒的一個角色，或是為我寫的一個角色。」不過後來庫柏力克真正看上的女演員是喬安娜‧泰‧史緹吉，她曾演出喬治‧斯魯依澤（George Sluizer）的驚悚片《神祕失蹤》（The Vanishing, 1988），在母國荷蘭反應不俗；後來雖然又與蓋瑞‧歐德曼攜手演出《永遠的愛人》（Immortal Beloved, 1994），也沒能大紅。《亞利安報告》可能會帶來改變。

「庫柏力克打電話給我，」她告訴《獨立報》。「他問我拍過什麼電影，問得非常仔細。」她後來跑了一趟英國參加試鏡。典型的庫柏力克作風，事情總是超乎尋常：他們在詹‧哈蘭的廚房裡碰面，導演沒有拷問泰‧史緹吉的演出經驗，或是她對這個角色的看法，倒是談起了體壇消息，特別是荷蘭的網球選手李察‧克拉吉塞克（Richard Krajicek）。

> 「這個結局很讓人心痛，彷彿是個巨大的汽球突然爆掉了似的。」
> ——喬安娜‧泰‧史緹吉

最後話題轉到泰‧史緹吉的童年、政治，還有她對德國人的看法。她的祖父母曾經藏匿猶太人，使其免於納粹迫害，另有其他親友參與荷蘭的武裝反抗。整個會面的過程中，庫柏力克一直告訴她，她是他所認識最棒的女演員，但她相信這是導演故意出招惹惱她：「我想他喜歡我被惹毛的樣子。我覺得他在觀察我的每個動作、我說的每句話。我們說話的時候，我記得他一直觀察著我的雙手擺動的樣子。」
這場會面的尾聲，庫柏力克拿出各種不同的鏡頭拍泰‧史緹吉，她記得有些讓她看起來非常年輕，有些讓她看起來遠遠不只 32 歲。到了深夜，庫柏力克終於喊卡，並開了一瓶香檳，告訴泰‧史緹吉，她得到這個角色了。

炸彈引爆

泰‧史緹吉回到荷蘭，等待開拍，一等再等。與庫柏力克碰面後足足等了七個月，同時進行了大量的定裝工作，且為實地拍攝而做了繁複準備後，突然間，炸彈引爆了。貝格雷回憶道，就在電影開拍的幾週前，

關於從未存在的電影的影片

2009 年，藝術家——威爾森姊妹（Jane and Louise Wilson）在英國電影學院（British Film Institute）的南岸藝廊（Southbank Gallery）創作了 Unfolding The Aryan Papers 裝置作品。裝置中運用了靜照、檔案照片，以及從庫柏力克蒐藏的文獻中找出的大量資料，讓觀者隱約可以設想完成的電影會是何種模樣。該裝置的焦點，是一段喬安娜‧泰‧史緹吉（上）的影片，她談論著 Tania 這個角色，並實際重現了當年那些定裝照。

接下來的發展……

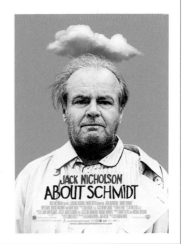

《辛德勒的名單》榮獲 7 項奧斯卡大獎，備受讚譽，庫柏力克卻有不同看法。「你覺得那就是納粹大屠殺嗎？」他對作家弗德瑞克‧拉法葉（Frederic Raphael）說：「納粹屠猶的真相是有 600 萬人遇難，《辛德勒的名單》說的卻是有 600 人生還。」接著，庫柏力克開始籌拍後來的《A.I. 人工智慧》，中斷該片之後，於 1999 年再投入《大開眼戒》（Eyes Wide Shut）的工作。他在同年 3 月辭世。路易斯‧貝格雷 1996 年的小說《心的方向》（About Schmidt）在 2002 年被拍成電影，由傑克‧尼克遜主演。喬安娜‧泰‧史緹吉參與了歐洲多部短片與劇情長片的拍攝，烏瑪‧舒曼則以昆丁‧塔倫提諾（Quentin Tarantino）1994 年的經典電影《黑色追緝令》（Pulp Fiction）而星運漸開。

電影已經「花了 1 千萬美元」，庫柏力克決定不拍了。他的主要理由是，史蒂芬‧史匹柏後來贏得奧斯卡的《辛德勒名單》（Schindler's List）將在 1993 年 11 月首映，於 1994 年全球上映。庫柏力克相信，觀眾在同一年內沒辦法接受兩部談納粹屠殺猶太人的電影。「他有過這樣的經驗，《金甲部隊》（Full Metal Jacket, 1987）接著《前進高棉》（Platoon）之後於同一年上映，」詹‧哈蘭在 2000 年告訴《衛報》，「毫無疑問，那對我們傷害很大。」

明星夢碎，跟影壇最偉大的人物合作的機會就這麼從手中溜走了，泰‧史緹吉一連昏睡了兩天。有好多年，她都拒絕談論《亞利安文件》。2009 年她打破沉默，告訴《獨立報》說，她沒有遺憾，導演能想到她對她來說已經是種恭維。「那是個很棒的經驗，」她說，「這個結局讓人心痛。本來可以有的大好前程的，卻像顆巨大的氣球，突然就這麼爆掉了。不過世事就是如此，你必須往下走。這已經不是我這輩子第一次體會到，人的幸福和成功與否是沒有關係的。」而舒曼顯然還以為自己一直是第一人選。「我承諾要演出這部片，但發生了一些事情，他決定擱置這部電影。」她告訴 MTV。「這真是太糟了，因為那是個很棒的角色。」

長達數十年、拍攝納粹屠猶的電影計畫告吹後，庫柏力克轉而進行另一項計畫，投入無數的時間與數不清的資源──《A.I. 人工智慧》。這一次，電影成功地登上了大銀幕，但諷刺的是，最後是由史蒂芬‧史匹柏在 2001 年推出。SB

3/10 | **看得到這部片嗎？**

華納兄弟擁有電影版權，庫柏力克的劇本還在，他的家人也不反對找到適合的導演將它拍成電影。2005 年，《綜藝》雜誌報導，《王者天下》（Kingdom of Heaven）的編劇威廉‧莫納漢（William Monahan）受聘改編貝格雷的原著，但最後無疾而終。2009 年，詹‧哈蘭說，如果像李安這樣的電影人願意來重振這個計畫，他會非常開心，讓興奮的部落客爭相報導，然而並無此事。

CRUSADE

ARNOLD SCHWARZENEGGER

A PAUL VERHOEVEN FILM

十字軍東征

CRUSADE

導演：保羅·范赫文（Paul Verhoeven） | **演員**：阿諾·史瓦辛格（Arnold Schwarzenegger）、
勞勃·杜瓦（Robert Duvall）、珍妮佛·康納莉（Jennifer Connelly）、約翰·特托羅（John Turturro）
年度：1995 | **預算**：一億美元 | **類型**：歷史劇

有位影星宛若電影巨人，跨越了 1980 及 1990 年代，名字不好記卻很難忘記，他就是阿諾·史瓦辛格。1989 年，他跟荷蘭作者導演保羅·范赫文合作了《魔鬼總動員》（Total Recall）之後，兩人紛紛登上事業高峰。一連串的賣座電影包括《王者之劍》（Conan the Barbarian, 1982）、《魔鬼阿諾》（The Running Man, 1987）、《終極戰士》（Predator, 1987）、《龍兄鼠弟》（Twins, 1988），將阿諾推向世界票房巨星之林，後來他也善用了身為影星的影響力。同時，范赫文則以 1987 年的《機器戰警》（RoboCop）成功抓住觀眾目光，漂亮地跨越大西洋。改編自菲利普·迪克（Philip K. Dick）的短篇小說，《魔鬼總動員》為「籌拍地獄」寫下新頁，磨人的演進過程折損了多位影星與導演，劇本也改出了逾 40 個版本。當原本的製片德勞倫提斯娛樂事業集團（De Laurentiis Entertainment Group）破產時，一直熱切緊盯著這部片子的阿諾抓住時機出手，趁勢說服不擇手段的製片公司卡洛可影業（Carolco）拿下這部片子，同時內定自己飾演男主角，並堅持聘請范赫文執導。

假裝神蹟降臨

拍《魔鬼總動員》的時候，阿諾向范赫文提起曾經看過一個十字軍東征的劇本，他並不特別喜歡這個劇本，但是對這個題材很感興趣。范赫文很俐落地找來瓦倫·格林（Walon Green）來寫劇本。格林最知名的作品包括山姆·畢京柏劃時代的西部片《日落黃沙》，他在編劇圈稱得上是傳奇人物，而這個地位甚至有機會因《十字軍東征》再度名震八方。這個傳奇發生在 1095 年，教宗烏爾班二世（Pope Urban II）的宣言激發了第一次十字軍東征：一場誓言從伊斯蘭帝國手中收復耶路撒冷的聖戰。捲入這場基督教狂熱的主人翁 Hagen 是個聰明伶俐的小偷，他因假裝神蹟降臨而躲過極刑，接著就被徵召入伍。在機靈的夥伴 Ari 的陪伴下，Hagen 前往中東，而兇殘的同母異父兄弟、貴族 Emmich 一直對他發出死亡威脅。

阿諾與范赫文

導演（右）堅信，他跟影星阿諾會打造出「較輕快的《十字軍東征》」，可以想見將揉合黑色幽默，這正是《機器戰警》與《魔鬼終結者》從同時期暴力電影中勝出的關鍵。

隨著劇本壯闊地推展，我們來到最後的關鍵戰役：進攻耶路撒冷。格林鋪陳了許多驚人（常常是駭人）的橋段：大量的強暴戲、閹割、奴役、斬首，還有大屠殺。最惡名昭彰的是，Hagen 的身體與一頭驢子的屍體縫在一起，任由一大群流著口水的土狼宰割。「深呼吸，」在達到高潮的屠殺戲後，Hagen 對十字東高談闊論：「帶著你鼻腔裡的死亡惡臭告訴上帝，你已經奪回祂的領地。」

發人省思的導彈

格林的劇本寫於第一次波灣戰爭期間，基督教與穆斯林世界間的緊張情勢再度升高，使得這部片注定成為發人省思的導彈。劇本裡的天主教教會腐敗至極，歐洲騎士是橫衝直撞、投機的精神病患，對穆斯林與猶太人則多表同情。「教宗煽動了這場徹底的大屠殺，」范赫文解釋：「一開始是對猶太人的迫害，後來演變成目標只有一個：窮盡所能地殺害阿拉伯人。在電影裡，阿拉伯人是好人，基督徒是壞蛋。」

儘管如此，導演對劇本還是有點保留，於是請來《妖魔大鬧唐人街》（Big Trouble in Little China, 1986）的編劇蓋瑞·古德曼（Gary Goldman）來做最後修飾，延續兩人在《魔鬼總動員》的合作方式。

大衛·休斯（David Hughes）在《直搗籌拍地獄》（Tales from Development Hell）一書中，清楚描述了《十字軍東征》籌備的歷程：古德曼完整保留了格林劇本裡的精彩段落，再加入更鮮明、更宏偉壯麗的風格，為電影打造經典的場景。或許最讓人津津樂道的一場戲，就是十字軍與穆斯林最後的決戰時刻。命運的安排讓 Hagen 為基督世界征戰，在一場激烈的戰役中，奇蹟出現了：夕陽餘暉把戰鬥中的 Hagen 的身影投射在煙霧上，變成巨大的剪影。這個視覺幻象讓穆斯林緊張不已，卻讓基督徒及時打了一劑神聖的強心針。

有了推出《魔鬼總動員》和《魔鬼終結者2》（Terminator 2: Judgment Day）的卡洛可影業出資，演員勞勃·杜瓦、珍妮佛·康納莉助陣，《十字軍東征》預定在 1994 年夏天於西班牙開拍。不過卡洛可財務狀況出現危機，這與必須支付像阿諾這樣的影星鉅額費用不無關係。

卡洛可的主要負責人馬力歐·卡薩（Mario Kassar）在 2004 年告訴《娛樂週刊》（Entertainment Weekly），《十字軍東征》「萬事俱備，就差一件事：預算。我問范赫文：『我們拍片的預算應該是 1 億美金，但現在我聽到的是 1 億 2 千 5 百萬。這部電影的預算到底是多少？』結果他給我的答案是：『嗯，我不知道它會是 1 億 2 千 5 百萬，1 億 3 千 5 百萬，還是 1 億 7 千 5 百萬耶！』我說：『那好，我可以告訴你：我不會放行的。』就這樣，我喊停了。」阿諾後來在與《帝國》（Empire）雜誌的訪談中證實了這件事：「保羅開始發瘋。我們跟片廠開最後一次會，大家都坐在會議室裡。他們說：『所以，預算是 1 億美元，這是個很大的數目，你要怎麼保證我們可以用 1 億美元拍完，而不會漲

「我會回來的，大概吧。」

影迷們一直期待阿諾再以 Conan 的身分復出，再跟《王者之劍》的導演約翰·米利厄斯（上圖右，1982 年與阿諾合影）攜手合作。2001年，米利厄斯籌拍《王者柯南》（King Conan : Crown of Iron）。在架構龐大的劇本中，我們的英雄終於登上屬於他的王位，但是阿諾卻揮別電影圈，搖身成為加州州長，讓這個計畫壽終正寢。不過在 2012 年，環球影業宣布《柯南傳奇》（The Legend of Conan, 2014）將由這位巨星演出較年長、更具智慧與莊嚴的蠻王，退出所有征戰。「我一直很喜歡 Conan 這個角色，」阿諾說，「再度受邀演出這個角色，我覺得很榮幸。」

雖然《十字軍東征》已經緊急止血，卡洛可影業仍因雷尼・哈林（Renny Harlin）執導的《割喉島》（Cutthroat Island, 1995）慘敗，血本無歸。卡洛可宣告破產後，《十字軍東征》的版權落到阿諾手中。阿諾一看到劇本，當下就知道這個是創造傳奇的角色，有機會飾演 Hagen 的他試圖將電影搬上大銀幕。不過問題仍出在巨大的財務負擔，1990 年代中期，阿諾與保羅・范赫文的運氣急轉直下，他們已經沒有《魔鬼終結者》時代那無往不利的氣勢了，倒是范赫文在 1997 年的《星艦戰將》（Starship Troopers, 1997）裡挪用了《十字軍東征》驚人的戰爭場面（范赫文執導畫面，左），以及用黑色喜劇手法來描繪男子投身戰場的動機。

到 1 億 3 千萬美元？」他說：『保證，什麼意思？沒有保證這種事！』我在桌面下一直踢他，希望趁事情有進展的時候讓他閉嘴。但是他就是不聽，結果就這麼玩完了。」

回頭來看，《十字軍東征》的劇本有點像是羅伯・霍華德（Robert E. Howard）的「蠻王柯南」（Conan）系列。Hagen 是否是 Conan 的化身？Hagen 跟他一樣是個小偷、收錢辦事；他是個有貴族血統的奴隸，野蠻人 Conan 最後則躍身為國王；他是個野蠻暴衝的戰士，但也深獲女性喜愛。

儘管跟銀幕上的他的形象頗為相近，阿諾有辦法成功詮釋這個角色嗎？劇本裡設定的角色必須健步如飛、思慮敏捷，同時還是個攻無不克的殺手。就這個境界來說，Hagen 比較像是凱文・柯斯納飾演的羅賓漢，或是梅爾・吉勃遜飾演的威廉・華勒斯，而不是 Conan 或是終結者。不過阿諾在《魔鬼終結者》裡以一個市井小民的形象通過了考驗，這個手法在 1994 年的《魔鬼大帝：真實謊言》（True Lies）更加發揚光大，或許飾演 Hagen 也能有幾分把握。無論如何，阿諾相信他可以勝任這個角色，而他的自信可不容小覷。PR

無所畏懼……
用 1 億 3 千萬美元拍攝《十字軍東征》，讓卡洛可影業退卻。不過二十世紀福斯投注了同樣的金額，讓雷利・史考特拍攝他的聖戰史詩《王者天下》（Kingdom of Heaven），由伊娃・葛林（Eva Green，上）主演。

4/10　看得到這部片嗎？

瓦倫・格林的劇本仍然受所有影迷讚揚，《十字軍東征》沒道理找不到觀眾。「十字軍的故事描述基督教世界對阿拉伯人與猶太人的殘酷攻擊，」范赫文在 2002 的「反恐戰爭」中觀察，挖苦地說：「從政治情勢來看，你覺得這樣的片子是有趣的嗎？」

奪命熱區

THE HOT ZONE

導演：雷利・史考特 | **演員**：茱蒂・福斯特（Jodie Foster）、勞勃・瑞福（Robert Redford）
年度：1995 | **預算**：兩千五百萬美元 | **國別**：美國 | **類型**：驚悚 | **片廠**：二十世紀福斯

雷利・史考特

在片子喊停的五個月前，《洛杉磯時報》（Los Angeles Times）報導，有傳言指出導演將改由薛尼・波拉克（Sydney Pollack）或約翰・麥提南接手。「他們還在談條件，」福斯內部的消息來源說，「大家都還在撐。」

在二十世紀尾聲的那幾年，好萊塢抓到它自己的千禧蟲，各家片廠競相推出描述千禧蟲肆虐全球的電影。在病理型驚悚片的戰場，《危機總動員》（Outbreak, 1995）把達斯汀・霍夫曼緊緊包在化學防護衣裡，稱霸美國票房冠軍。不過《奪命熱區》並沒有走出福斯製片廠，搞得雷利・史考特、茱蒂・福斯特跟勞勃・瑞福暈頭轉向、打寒顫，咳出假血漿。歷經好萊塢經典的片廠間的戰爭、意氣之爭之後，這部電影被診斷為「終極懸而不決」，胎死腹中。

破胸而出的臟器

就如同《捍衛戰士》（Top Gun, 1986）、《周末夜狂熱》（Saturday Night Fever, 1977）、《殺戮戰場》（The Killing Fields, 1984），《奪命熱區》亦從一篇雜誌文章得到靈感。1992 年首先在《紐約客》（New Yorker）刊載的文章〈熱區裡的危機〉（Crisis in the Hot Zone），李察・培斯頓（Richard Preston）講述了令人毛骨悚然的真實故事：美軍嘗試控制潛藏在船運入境的綠猴子身上的致命伊波拉病毒（Ebola virus），牠們在華盛頓特區外幾英里處被發現。病毒有傳染性，可怕之處在於讓瘋瘋病看起來像一般傷風感冒。傳染力極強的伊波拉，不出幾天就會蠶食鯨吞身體細胞，直到病患最後七孔流血而死，簡直就是熱帶疾病界的布萊恩・狄・帕瑪（Brian De Palma）。

史蒂芬・金形容這篇文章「是我讀過最可怕的」，讓好萊塢飛快地拿出支票簿。最後在投標戰爭中，由福斯的製片琳達・歐布斯（Lynda Obst）得標，她要求不要更動女主角的戲份，華納兄弟的代表阿諾・寇培森（Arnold Kopelson）則漠然地抽著雪茄。「培斯頓的文章不是電影，」他對《娛樂週刊》說。「裡面有一百隻猴子，最後都得被殺死，動保人士肯定會對我糾纏不放，而且故事也沒有起承轉合嘛！」因為事件真相是公共財，寇培森認為培斯頓沒有所有權，且打算籌拍一部電影，也就是後來的《危機總動員》。《致命熱區》的導演是雷利・史考特；《危機總動員》的導演則是沃夫岡・彼得森（Wolfgang

海報設計：傑・蕭

THE
HOT
ZONE

JODIE FOSTER ROBERT REDFORD WRITTEN BY JAMES V HART DIRECTED BY RIDLEY SCOTT

Petersen），他因執導 1993 年的《火線大行動》（In the Line of Fire）而炙手可熱。兩家片廠愈吵愈兇，開出的第一槍卻是愚蠢至極、名符其實的好萊塢出品：作家的種族。

寇培森說的沒錯，培斯頓的文章有科學依據，但是故事沒有開端、中間的發展或結束。他的解決之道是找來《沉默的羔羊》（Silence of the Lambs, 1991）編劇泰德·戴利（Ted Tally）來編寫第一版劇本。當《危機總動員》盡情誇大病毒透過咳嗽散布的末世景象之際，雷利·史考特則誓言忠於故事原貌。《奪命熱區》是一筆巨大交易，史考特與福斯簽下多部片約，並以培斯頓的文章來打頭陣。「它是以科學事實為基礎的驚悚片，是這類型電影中很難得能真正言之有物的，」他說，「我們也從詹姆斯·哈特（James V. Hart）那裡拿到一個很好的劇本。」

哈特的劇本有十分精彩的開場，「傳奇田野病理學家」Ken Johnson 目睹了伊波拉在薩伊共和國（Zaire）爆發開來的景象：「眾多遺體的剪影，鮮血噴灑在土牆上，就好像炸彈剛剛引爆。」威脅已經存在，畫面轉回美國本土，隸屬美軍傳染病小組的 Nancy Jaxx 正在「協同作用」（Synergy）研究中心，調查一種會使青猴液化的病毒。在猛敲玻璃，防護裝被扯破，滿頭大汗的實驗試緊張橋段之後，電影變成隔離伊波拉、找到病毒宿主 Super Monk 的競賽，同時要在市民變成一大群的「病毒炸彈」之前，盡速找出疫苗。茱蒂·福斯特原定演出 Jaxx 一角，勞勃·瑞福演出病理學家 Johnson，福斯藉此可大肆宣傳有兩位賣座巨星助陣。而其中學生與導師的關係是純粹的柏拉圖式愛戀，畢竟電影裡已經出現了夠多的體液了。

我們可以預期，這會是部血腥的賣座電影。令人心生幽閉恐懼的防護衣、穿胸而出的臟器、可怕的屍體解剖，我們很容易想見雷利·史考特心中的《奪命熱區》就是地球版的《異形》，特別是在一場緊張萬分的戲中，配有「致命化合物」的生化軍隊捕捉到了青猴宿主，牠已經因伊波拉而變成發狂猛禽。劇本中充滿專有名詞如「免疫球蛋白無法複製！」「他在切碎機裡攪拌血漿裡的離子」的同時，劇中角色又如後來福斯內部的人所說，「實在太普通」。劇本裡的台詞很糟糕，像是「我不能死！我的小孩沒有保姆啊！」Jaxx 看起來像是有台離心機的足球媽媽，而 Johnson 則沒比科學老師強到哪裡去。

結果呢？《危機總動員》火速推動籌拍工作（雙方都急切地讀著對方外流的劇本，讓自己更恐慌），《奪命熱區》則陷於內部的爭執不休。「勞勃·瑞福跟雷利·史考特不合，」片廠內部傳出這樣的八卦。「劇本做任何修改，兩人的看法都南轅北轍。」後來又傳出茱蒂·佛斯特跟史考特也有嫌隙，兩位男女主角也處不好。據傳，勞勃·瑞福帶來自己的編劇小組，希望強化他所演出的角色。你來我往的劇本角力愈演愈烈，而據說茱蒂·佛斯特在電影開拍的兩個星期前，寄出她重寫了的 115 頁劇本。忍無可忍的她最後辭演走人，勞勃·瑞福亦跟進。

微型管理

善於編創病毒類型的驚悚片如《眼鏡蛇事件》（The Cobra Event, 1998）的李察·培斯頓，是接手已故的麥可·克萊頓（Michael Crichton）未完成的《微鏡殺機》（Micro, 2011）的理想人選。他在接受訪談時談到他「在歐胡島的雨林區四處探索，學習微型怪物的生物學，並且就麥可的筆記本與蒐集的素材進行調查，企圖釐清麥可到底想做什麼。」

接下來的發展……

雷利・史考特上了一艘好船《怒海驕陽》（White Squall, 1996），勞勃・瑞福則撤退到 1996 年的愛情片《因為你愛過我》（Up Close & Personal，左）。茱蒂・佛斯特在 1997 年接演了另一個科學家的角色《接觸未來》（Contact，右），這部片從 1985 年起有氣無力地走過籌拍地獄，而它的劇本是由《奪命熱區》的詹姆斯・哈特所寫。「我很想跟茱蒂合作，」雷利・史考特後來表示，但很遺憾的，因為茱蒂婉拒演出《沉默的羔羊》續集《人魔》（Hannibal, 2001），而讓他再次錯失機會。

《危機總動員》也有它自己的問題，唐納・蘇德蘭（Donald Sutherland）飾演的壞蛋角色在最後一分鐘匆匆敲定，以取代喬・唐貝克（Joe Don Baker）演出，不過至少電影開拍了。相形之下，《奪命熱區》就冷颼颼的，福斯企圖反抗，但電影開銷仍舊血流不止。拍片預算暴漲到 4 千 5 百萬美元，且估計有 1 千 1 百百萬已經花在布景上。「就我所知，」培斯頓嘆氣道，「這些布景仍然堆在洛杉磯的福斯製片廠。」1994 年 8 月，片廠終於喊卡。《奪命熱區》正式進入「死亡地帶」。

乳頭流血

儘管觀眾無緣看到勞勃・瑞福說出「一個男人的睪丸腫得跟足球一樣大」這類的台詞，但電影裡最棒的角色是病毒本身，無論是透過顯微鏡凝視它在細胞上慢慢長出黑洞，或是它讓修女被融化成牛奶凍。相較起來，茱蒂・福斯特解救女兒免於被病毒感染的這場戲，理應有著讓人感到寬慰的高潮，結果卻十分無力，或許是因為電影裡大量解剖猴子的畫面，著實令人不適。

雷利・史考特形容，這次經驗「受創很深」，而《危機總動員》橫掃票房，讓華納最後賺進了 1 億 7 千萬美元，更形同在傷口上撒鹽。這個嫌隙一直反映在《娛樂週刊》的頁面裡。「我坐在那裡，笑了出來，」看了《危機總動員》的培斯頓告訴《娛樂週刊》。「疥癬與斑點看起來像是小熊軟糖。真正遭受伊波拉攻擊時，人們的乳頭會流出血來。我會很想看到達斯汀・霍夫曼的乳頭出血的樣子。」SC

1/10

看得到這部片嗎？

不太可能，除非伊波拉病毒再登上頭條新聞。《危機總動員》搶了它的鋒頭，觀眾也對小說改編的傳染病驚悚片逐漸免疫：丹尼・鮑伊（Danny Boyle）的《28 天毀滅倒數》（28 Days Later…, 2002），用殭屍來表現靈長類間互相傳染的疫情；而史蒂芬・史匹柏的《全境擴散》（Contagion, 2011）則是用極度寫實的手法捕捉疫情大流行的人間地獄。

超人重生

SUPERMAN LIVES

導演：提姆・波頓（Tim Burton） | **演員**：尼可拉斯・凱吉 | **年度**：1998 | **預算**：一億九千萬美元
國別：美國 | **類型**：英雄奇幻 | **片廠**：華納兄弟

凱文・史密斯

「他們對我説：『凱文，這可是部企業形象電
影，』」這位導演想起他跟華納兄弟的對話。
「『台詞有多好並不重要，重要的是我們可
以賣掉多少玩具。』這真的是扼殺靈魂啊！」

超人是華納兄弟皇冠上的寶石。這位 DC 漫畫出版公司的代表人物，
首度在 1978 年由導演李察・唐納（Richard Donner）與影星克里斯多
福・李維（Christopher Reeve）攜手搬上大銀幕，成績亮眼，並催生
出兩部娛樂性頗高的續集，一直到《超人 4：決戰核能人》（Superman
IV：The Quest for Peace, 1987）才漸退燒。1995 年，華納企圖讓超
人復活，並把版權交給《蝙蝠俠》（Batman, 1989）的製片強・彼得
斯（Jon Peters）。一直聽到收銀機的聲音在耳邊響起的彼得斯，想到
一個具有商業潛力的可行辦法：強納生・里金（Jonathan Lemkin）先
依據 1992 年的漫畫書《超人之死》（The Death of Superman）改編
出一個劇本，接著再由格瑞葛力・波利爾（Gregory Poirier）改寫。
不過這位 1995 年《狂野週末》（Wild Malibu Weekend！）的編劇的
說服力仍嫌不足，華納希望這部當時稱作的《超人復活》（Superman
Reborn）的電影能有更新穎的觀點。這時候，漫畫迷凱文・史密斯
（Kevin Smith）加入陣容了。

同性戀機器人與超級大蜘蛛

沉浸在首部劇情片《瘋狂店員》（Clerks, 1994）的成功當中，史密斯
把波利爾的劇本丟在一邊。如同他在脫口秀 An Evening with Kevin
Smith（2002）裡詳述的過程，身兼作家與導演的史密斯與彼得斯及片
廠高層碰面，草擬出一份可說是集眾人之力完成的劇本。

據史密斯說，彼得斯提供的元素包括新的服裝、不可飛行的規則、同
性戀機器人助理，還有超人大戰巨大蜘蛛的高潮。結果巨大蜘蛛出現
在 1999 年威爾・史密斯主演的《飆風戰警》（Wild Wild West）中。
1997 年 3 月，史密斯提交了名為《超人重生》的劇本。

劇本裡，大壞蛋 Lex Luthor 與名叫 Brainiac 的外星人聯手遮蔽了太陽，
讓依賴陽光維持動力的超人變得軟弱無力。這時超人的父親為保護超
人所暗藏的「滅絕者」（Eradicator）機器啟動了。Brainiac 企圖吸取
滅絕者的能量，壯大自己。挪用漫畫《超人之死》的橋段，Brainiac 派

海報設計：麥特・尼德

NICOLAS CAGE

A TIM BURTON FILM

SUPERMAN LIVES

超級尼可

尼可拉斯·凱吉是個熱切的漫畫迷與收藏家，為了向「漫威」（Marvel）宇宙裡維持治安的英雄盧克·凱吉（Luke Cage）致敬，他把姓氏從科波拉改成凱吉[1]，一頭鑽入英雄世界。2005 年，他把剛出生的兒子取名為凱-艾爾（Kal-El）——克利普頓星（Krypton）上最有名的居民。但他一直無緣演出漫畫角色，直到《超人重生》籌拍時才出現他的名字。這部片子瓦解後，他在《惡靈戰警》（Ghost Rider, 2007）跟《惡靈戰警：復仇時刻》（Ghost Rider : Spirit of Vengeance, 2012）飾演 Johnny Blaze。不過他所參與的最成功漫畫改編電影是 2010 年的《特攻聯盟》（Kick-Ass），飾演 Hit-Girl 精神錯亂但心地善良的父親。

*1 尼可拉斯·凱吉其實是導演科波拉的姪子。

出怪獸「世界末日」（Doomsday）殺害精力耗盡的超人。超人與怪獸同歸於盡，Lex 贏了。不過滅絕者讓超人死而復生，還穿上一套可以激發能量的衣服（正好符合彼得斯換新服裝的要求，以便推出系列玩具）。Brainiac 攻擊大都會，滅絕者破壞掉隔絕太陽的衛星，超人重新恢復他的能量。最後 Brainiac 將 Lois Lane 挾持，並派出生物機械蜘蛛大戰超人。奮力在打鬥夾縫中吸取太陽光能量的超人，最後打敗了生化蜘蛛與 Brainiac、救出 Lois。過度樂觀的史密斯還為續集留下伏筆。

大戰北極熊

劇本十分漫畫化且笑點不斷，史密斯後來因此為漫畫編寫了幾回故事，包括蝙蝠俠、綠劍俠（Green Arrow），以及他自製的 View Askewniverse 系列電影。這個劇本是時代產物，充滿 1990 年代的行話，指涉當時興起的網際網路，還有伶牙利嘴的 Lois。為了與製片人的期望達到平衡，史密斯想盡辦法塞進片廠的要求：盡量縮短 Brainiac 在北極圈大戰北極熊的蠢戲；超人不能飛，那就轉個彎讓他藉由音爆（sonic boom）移動。不願意偏離漫畫色彩，史密斯形容這些重新設計的服裝是「超人的九〇年代風格」。更甚者，他設計了更有新意的壞蛋 Brainiac，而不只有 Lex Luthor 或 Zod 將軍。劇本裡頻頻提及科技怪傑，包括一個以超人的共同創作者喬·蕭斯特（Joe Shuster）命名的角色，並請蝙蝠俠客串。史密斯對劇中角色有顯著的熱情，也是這系列改編電影當中，Lois 首度得知超人的歷史。儘管劇本裡充滿史密斯招牌的青少年式幽默，仍不乏一些莊嚴時刻：這個被隔絕陽光、遁入黑暗的世界是強大而美麗的。同樣引人共鳴的是超人被「世界末日」痛毆流血的場景，是最令人難忘、感傷的段落，與迄今超人電影中的任何元素一樣，讓人心有戚戚。甚至可以說，超人之死引發的激昂情緒，遠勝過史密斯自己的所有電影。

史密斯的非典型超人

凱文·史密斯屬意的演員陣容，包括曾參與他自製的「View Askewniverse」系列電影和 2003 年《夜魔俠》（Daredevil）的班·艾佛列克（Ben Affleck，右）飾演超人，傑森·米爾斯（Jason Mewes）飾演 Jimmy Olsen，傑森·李（Jason Lee）飾演布 Brainiac，琳達·佛倫提諾（Linda Fiorentino）飾演 Lois。製片強·彼得斯看到狄懷特·艾威爾（Dwight Ewell）在《愛，上了癮》（Chasing Amy, 1997）的演出後，給了一個超怪的建議（史密斯轉述說）：「我很喜歡那個黑人男同志，我喜歡他的聲音，我們的電影裡需要那個聲音。不能給 Brainiac 安排一個夥伴嗎？給他一個小機器人嘛，然後用那位老兄的聲音，這正是這部電影需要的：一個同性戀機器人。」

奇怪的搭配

對劇本感到滿意的片廠找來提姆·波頓執導，這似乎是個奇怪的搭配：這個一手打造出古怪、黑白色調的《愛德華剪刀手》（Edward Scissorhands, 1990）的人，能在彩色的大都會裡立足嗎？1989 年的《蝙蝠俠》成績不俗，但片中的英雄是比「明日的男人」（Man of Tomorrow）[2] 更黑暗的角色。無論如何，籌拍工作繼續進行，發行日訂在 1998 年夏天。尼可拉斯·凱吉將飾演超人，彼得斯原提議由西恩·潘（Sean Penn）擔綱，但未被採納。凱吉跟波頓簽下了「pay-or-play」合約，這表示不管電影有沒有拍出來，兩人都可以拿到數百萬的酬勞。同時，據傳凱文·史貝西將飾演 Lex Luthor，他最後在 2006 年的《超人再起》（Superman Returns）演出這個角色。

藝術指導已就位，開始定裝，並預定在賓夕凡尼亞州開拍。不過波頓卻委託《狼人生死戀》（Wolf, 1994）的編劇威斯利·斯特瑞克（Wesley Strick）寫新劇本。「波頓說：『我想拍自己的劇本，』」史密斯說，「我想，大概是指有剪刀手的超人吧！」後來，斯特瑞克的版本再由李察·唐納的高徒丹·吉洛伊（Dan Gilroy）改寫。太多因素把這部片往不同方向拉扯：錢；各有堅持的編劇、導演與製作人；行銷與衍生商品；超人的傳承。波頓對作家愛德華·葛羅斯（Edward Gross）表示，華納「有一點敏感，因為有很多負面報導，說他們把蝙蝠俠的改編搞砸了。在企業環境裡，所有決定都是基於恐懼。所以我覺得讓他們這麼做的原因，就是他們有不好的預感：這回會再砸鍋。」

隨著預算飆升、發行日期逼近，波頓夢醒了，華納決定倒戈支持《飆風戰警》，《超人再起》於焉瓦解。後來劇本幾度修改，仍然未果，找上的其他導演包括布雷特·拉特納（Brent Ratner）、奧利佛·史東（Oliver Stone），依然談不攏，尼可拉斯·凱吉便在 2000 年退出。到了 2002 年，身兼編劇與導演的 J·J·亞伯拉罕嘗試醞釀新的版本——《超人飛天》（Superman : Fly by），據說是一部前傳，其中穿著黑色西裝的英雄將有《駭客任務》（Matrix）式的打鬥場面。不過由於預算直衝 2 億美元，電影也就無法升空了。SW

接下來的發展……

剛拍完《X戰警》（X-Men, 2000, 2003）的導演布萊恩·辛格（Bryan Singer）接《超人再起》，由布蘭登·羅素（Brandon Routh）主演，無奈票房欠佳，讓這個系列再度搖搖欲墜。在《蝙蝠俠大戰超人》（Batman vs. Superman，見 190 頁）與喬治·米勒（George Miller）集合各路英雄的《正義聯盟》（Justice League）都沒有建樹的情況下，片廠找上導演克里斯多福·諾蘭，他接著再與大衛·高耶（David Goyer）攜手，編劇《超人：鋼鐵英雄》（Man of Steel, 2013），由查克·史奈德（Zack Snyder）執導。

看得到這部片嗎？

3/10

情節裡那些詭異的元素，如今看來是惡搞有餘、成事不足。如果 2013 年換新形象的《超人：鋼鐵英雄》票房夠好，那麼漫畫《超人之死》所啟發的故事情節在未來就有可為之處。不過跟大蜘蛛打架的橋段，還有為了賣玩具應運而生的夥伴角色，務必要流放到「孤獨堡壘」（Fortress of Solitude）去。

[2] 此為超人系列漫畫於 1995 至 1999 年間發行時所使用的副標題。

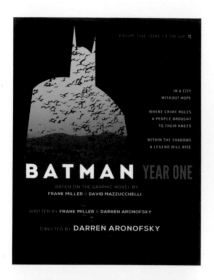

WHITE JAZZ

JAMES ELLROY

GEORGE CLOONEY
CHARLIZE THERON
JASON BATEMAN
RAY LIOTTA
CHRIS PINE

FROM THE DIRECTOR OF *ALIEN*

ONCE YOU WERE TAGGED,
YOU WERE 'IT' FOREVER.

BLACKHOLE

DIRECTED BY DAVID FINCHER

BASED ON THE GRAPHIC NOVEL BY CHARLES BURNS

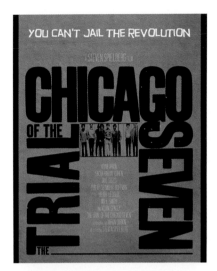

YOU CAN'T JAIL THE REVOLUTION

A STEVEN SPIELBERG FILM

CHICAGO
OF THE
TRIAL SEVEN
THE

JOHNNY DEPP

AMITABH BACHCHAN

The true story of eight years in the Bombay underworld

shantaram

JESSICA BIEL
JAKE GYLLENHAAL

NAILED

A DAVID O. RUSSELL FILM

HE'S HERE TO KILL A DANGEROUS MAN... HIMSELF

GEMINI MAN

A CURTIS HANSON FILM

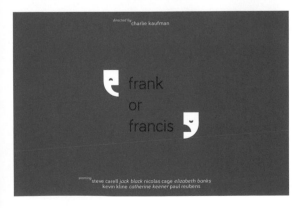

directed by
charlie kaufman

frank
or
francis

starring steve carell *jack black* nicolas cage *elizabeth banks*
kevin kline *catherine keener* paul reubens

FROM THE INTERNATIONAL BEST-SELLER

DIRECTED BY
TONY SCOTT

STARRING

MICKEY ROURKE
JAVIER BARDEM
CHRISTOPHER WALKEN
JOHNNY HALLYDAY

POTSDAMER PLATZ

FROM THE DIRECTOR OF π

IN A CITY
WITHOUT HOPE

WHERE CRIME RULES
A PEOPLE BROUGHT
TO THEIR KNEES

WITHIN THE SHADOWS
A LEGEND WILL RISE

BATMAN YEAR ONE

BASED ON THE GRAPHIC NOVEL BY
FRANK MILLER & **DAVID MAZZUCCHELLI**

WRITTEN BY **FRANK MILLER** & **DARREN ARONOFSKY**

DIRECTED BY **DARREN ARONOFSKY**

蝙蝠俠：元年

BATMAN : YEAR ONE

導演：戴倫・亞洛諾夫斯基（Darren Aronofsky） | **年度**：2000 | **國別**：美國
類型：超級英雄劇情片 | **片廠**：華納兄弟

多年來已經出現相當多《蝙蝠俠》的改編電影，真人演出或動畫都有。到了 1990 年代末，你或許會和以為蝙蝠俠已沒有容身之處了，這系列背後的製片公司華納兄弟顯然也這麼相信。在提姆・波頓與喬・舒馬克成功詮釋這則傳奇的光環逐漸退去後，看起來該是這位黑暗騎士高掛斗篷的收山時刻了。這時戴倫・亞洛諾夫斯基加入戰場，他當時只拍過幾部短片和一部劇情長片，一般所熟知的是 1998 年的賣座電影《死亡密碼》（Pi）。出生於 1969 年的亞洛諾夫斯基身兼導演、製片與編劇，曾在哈佛研讀電影理論，之後在美國電影學院（American Film Institute）專攻真人電影與動畫。這樣的出身加上他對晦暗主題的強烈喜愛，使他成為完美人選，為漸露疲態的作品注入新意。

拋開一切

名列最偉大的蝙蝠俠漫畫之一的《蝙蝠俠：元年》在 1987 年首度出現在 DC 公司的漫畫上；由破舊立新的《黑暗騎士歸來》（The Dark Knight Returns, 1986）作者、傳奇大師法蘭克・米勒（Frank Miller）所創作。與藝術家大衛・馬族切里（David Mazzucchelli，他先以《夜魔俠》聞名）共同合作，米勒創造的故事解釋了 Bruce Wayne 之所以變成戴面具的復仇者的緣由，以及他與高譚市（Gotham City）警局局長 Jim Gordon 的複雜關係。

這提供了華納回溯故事根源的彈藥，不過一開始跟亞洛諾夫斯基的討論進行得並不順利。「我告訴他們，我希望由克林・伊斯威特飾演黑暗騎士，在東京拍攝，作為高譚市的背景，」他在大衛・休斯所著的《直搗籌拍地獄》裡提到。「這引起了他們的注意。」我們不知道他是不是在開玩笑，無論如何，他爭取到了這份工作。

米勒已經為他原始的故事發展出情節大綱。不過他跟亞洛諾夫斯基一起工作的電影劇本則持續演化中。導演告訴《帝國》雜誌，他們努力

戴倫・亞洛諾夫斯基

「我也不太清楚我跟法蘭克到底要做什麼，」這位導演在 2002 年告訴 dailyradar.com 網站。「我會跟法蘭克・米勒一起工作。情況看起來很樂觀，但是你永遠沒辦法說得準。」

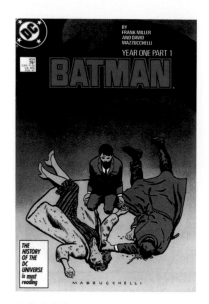

米勒的故事

除了他們在《蝙蝠俠：元年》（上）的重新詮釋之外，亞洛諾夫斯基跟米勒計畫改編米勒在 1983 到 1984 年間的創作《浪人武士》（Ronin）。遺憾的是，如亞洛諾夫斯基直言：「我們一直沒能掌握住它。」

的方向「會讓劇本跟原本的長篇漫畫、跟你所見過的非常不一樣。拋開你對蝙蝠俠的一切想像吧！讓我們有個全新的開始。」

亞洛諾夫斯基與米勒想像中的 Bruce Wayne 不是百萬富翁，而是個孩子，他在親眼目睹父母遇害後流落街頭。技工 Little Al 收養了他，教會他關於車子的知識；同時，Bruce 眼看著城市的黑暗吞噬他的生活。後來，有些神經質的 Bruce 巡守城市治安，掃蕩高譚市裡的不堪，開著全黑的林肯禮車（後來變成蝙蝠車）四處晃蕩。與蝙蝠扯上關聯的一切純屬巧合：有一回他往一個壞蛋的臉上重擊一拳，因為他手上戴著刻有父親名字縮寫 T.W.（Thomas Wayne）的戒指，便在嫌犯的額頭留下了看似蝙蝠的印記，斗篷跟面具則加速他變身成蝙蝠俠。在米勒原始漫畫中出現的貓女與小丑也是獨樹一格。不過電影的主要調性比較像是《緊急追捕令》（Dirty Harry, 1971）、《猛龍怪客》（Death Wish, 1974）與《計程車司機》，而不是舊時代那個穿著斗篷的戰士。

拔尖的附屬裝置

儘管片廠在設計人物角色以及蝙蝠車時採取了比較傳統的美感，主流觀眾認識跟喜愛的並不是蝙蝠俠的原貌。從大量的美術設計可以看出這個拍片計畫已有長足的進展，它們跟亞洛諾夫斯基與亞勒所設想的衣衫襤褸、圓滑世故的街頭孩子少有共通之處，而看起來像是來自中世紀的戰士。他的外表除了有我們熟悉的流線造型之外，還有一套發亮的盔甲，包裹在光滑的乳膠斗篷中（想像鋼鐵人變得古里古怪的樣子）。貓女也有一點中世紀的味道，蝙蝠車上則布滿了拔尖的附屬裝置跟推進器，讓人幾乎看不清楚底下的車身，而亞洛諾夫斯基與米勒心裡想的，不過是加強馬力的豪華禮車罷了。

蝙蝠俠對上超人

「超人直接對上蝙蝠俠，會有多精彩啊！」沃夫岡·彼得森在 2006 年告訴 SuperHeroHype. com 網站。華納兄弟也同意了：在《超人重生》（見 182 頁）跟《蝙蝠俠：元年》無疾而終之後，華納便於 2002 年宣布，彼得森將執導一部斗篷戰士／鋼鐵英雄混搭的電影。劇本首先由《火線追緝令》（Se7en, 1995）的編劇安德魯·凱文沃克（Andrew Kevin Walker）操刀，後來再由《蝙蝠俠 3》（Batman Forever, 1995）的艾齊瓦·葛斯曼（Akiva Goldsman）改寫。葛斯曼曾寫過《蝙蝠俠 4：急凍人》（Batman & Robin, 1997），這就好像讓史蒂芬妮·梅爾（Stephenie Meyer）改寫愛倫坡（Edgar Allan Poe）的東西。無論如何，克里斯汀·貝爾（Christian Bale）跟柯林·法洛（Colin Farrell）都在爭取演出蝙蝠俠；而裘德·洛則希望演出超人。不過有傳聞說，裘德·洛心裡有數，華納的蝙蝠俠系列電影災情逐漸擴大，因此不太敢簽下合約。後來因為彼得森選擇執導《特洛伊：木馬屠城》（Troy, 2004），這部片也就分崩離析了。「我希望電影有一天還是會開拍，因為劇本非常與眾不同。」彼得森對 SuperHeroHype 網站說。「黑暗的蝙蝠俠遇上乖寶寶超人呢，能讓兩個角色一起工作，看看他們會擦出什麼樣的火花，包括兩人間的打鬥場面，那會是很棒的經驗。」在電影《我是傳奇》（I Am Legend, 2007，右）裡所出現的一張非正式的電影海報，便開了編劇艾齊瓦·葛斯曼一個玩笑，而這個玩笑可是內行人才懂的呢！

雖然華納的設計大大揮別了過去人們所熟悉的形象，卻與亞洛諾夫斯基與亞勒的想法南轅北轍，也凸顯出雙方對於人物的刻畫有根本上的歧異。

可能是這樣的歧見讓華納與亞洛諾夫斯基分道揚鑣，對真人演出的《蝙蝠俠：元年》揮出致命一擊。另外一個理論是，亞洛諾夫斯基與亞勒的想像不夠具商業性。乏味的故事情節，加上沒有太多時髦的車子跟科技裝置，要抓住珍貴的年輕觀眾的可能性顯得很渺茫。

亞洛諾夫斯基形容，這個劇本是「硬派的都會犯罪故事，帶著地下游擊隊的味道」；batmanon-film.com 網站的創辦人傑特（Jett）對劇本的評價是：「它可以拍成一部很厲害的電影，只是它不該是蝙蝠俠電影。」傑特說，劇本的內容上跟漫畫缺乏連結，安排了蝙蝠俠挑戰、最終奪走貪汙警長 Gillian B. Loeb 的性命。「它不討我喜歡的第一個原因是，我對這個 Bruce Wayne 沒有認同感。」他說。「讀給死去父親的信的那番畫外音台詞尤其肉麻，而他的企圖、他的『使命』跟他的行動，都只是為了滿足自我。他穿上蝙蝠俠的外衣不是為了拯救高譚，而是為了痛毆罪犯，讓他自我感覺良好。這是哪門子的英雄啊？」

在喬·舒馬克執導的《蝙蝠俠 4：急凍人》慘澹收場之後，片廠也知道必須重新審慎思考，才能挽救這系列的改編電影，不過華納似乎還沒有作好徹底翻修劇本的準備。後來有人引述亞洛諾夫斯基的話，他相信華納一直懷疑他跟米勒的版本是不是能夠拍得出來，更別提商業上是否能回本。十多年後在愛丁堡國際影展（Edinburgh International Film Festival）上，亞洛諾夫斯基坦承：「我從來沒有真心想拍蝙蝠俠的電影，這有點像是請君入甕的策略。當時我正在拍《噩夢輓歌》（Requiem for a Dream, 2000），然後我接到華納兄弟的電話，說是要談蝙蝠俠。那時候我心裡正想拍的是一部叫《真愛永恆》（The Fountain, 2006）的電影，而我知道它會是一部大製作，所以我心想：『在我拍完一部關於毒癮的電影之後，華納真的會給我 8 千萬美元，拍一部談愛與死的片嗎？』所以我的理論是，如果我能寫這部蝙蝠俠的電影，然後讓他們把我當成編劇……」CP

接下來的發展……

《蝙蝠俠：元年》攻占大銀幕的努力並沒有在亞洛諾夫斯基手上終結。2011年，華納與 DC 漫畫以米勒與馬族切里創作的漫畫為基礎，合作一部 64 分鐘的動畫（下），由山姆·劉（Sam Liu）與勞倫·蒙哥馬利（Lauren Montgomery）執導，極簡主義風格呼應了復仇、懲罰、內省式的自我分析等灰暗情節。聲音演員有《絕命毒師》（Breaking Bad）的布萊恩·克萊斯頓（Bryan Cranston，飾 Gordon）、《南國傳奇》（Southland）的班·麥坎錫（Ben McKenzie，飾蝙蝠俠），及《玩偶特工》（Dollhouse）的艾麗莎·杜什庫（Eliza Dushku，飾貓女）。

2/10

看得到這部片嗎？

真人演出的《蝙蝠俠：元年》問世機率不高，更不會是採用亞洛諾夫斯基的劇本。時間跟好萊塢都不等人，超高預算的超級英雄電影更是如此。米勒的漫畫描述了 Bruce Wayne 的故事，以及他變成英雄的緣由，換句話說，也就是我們在克里斯多福·諾蘭的《蝙蝠俠：開戰時刻》（Batman Begins, 2005）中所看到的情節。另外，諾蘭的《黑暗騎士：黎明昇起》（The Dark Knight Rises, 2012）也證明，這位斗篷戰士還有很多條路可以走，毋須回顧過去。

THE CAPTAIN & THE SHARK

A FILM BY BARRY LEVINSON

艦長與鯊魚

THE CAPTAIN AND THE SHARK

導演：巴瑞‧李文森（Barry Levinson）｜ 演員：梅爾‧吉勃遜 ｜ 年度：2001
國別：美國 ｜ 類型：歷史劇 ｜ 片廠：華納兄弟

《大白鯊》的故事中段，警長 Brody、魚類學者 Hooper 與夾雜灰髮的老練水手 Quint 展開追捕鯊魚的行動，同時一邊藉著喝酒、互比傷疤，希望能暫忘心中的憂慮。Hooper 問起 Quint 手臂上一個被清除掉的刺青，這位老水手才說出他是美國軍艦「印第安納波利斯號」（USS Indianapolis）的生還者，該艦在二次大戰中負責運送將投在南太平洋的廣島／長崎的炸彈，軍艦沉沒的時候又發生史上最大規模的鯊魚攻擊事件：「1100 人落水，316 人生還，其他的人都被鯊魚所吞噬。那天是 1945 年 6 月 29 號。」這段發言讓一直像怪物般的 Quint 似乎有了人味，賦予他們的獵捕行動更大的道德意義，也擴大電影的視野與真實世界結合。印第安納波利斯號戲劇性的故事，在這四分鐘的獨白裡只道出了其中一個片段，不少世界最重要的導演以及影星，都曾嘗試重建這整個令人悲傷的故事。

鯊魚來了

Quint 描述這段故事時遺漏的一個重要關鍵，就是艦長查爾斯‧麥克維（Charles McVay）。麥克維並不清楚印第安納波利斯號負責載送到位於天寧島（Tinian）美國空軍基地的是什麼樣的裝備。完成任務後，軍艦計畫航向菲律賓禮智省（Leyte）與艦隊會合，進行防範日軍攻擊的射擊演練與培訓。但在航程中，印第安納波利斯號遭到日軍潛水艇兩枚魚雷攻擊：一枚擊中船頭，一枚擊中油槽（事發日為 7 月 30 日，與《大白鯊》裡說的日期不同）。當時很多水手為圖涼爽，都睡在甲板上，於是當船艦進水、傾斜，很多人立即落水。因為軍方下令棄船，許多水手從龍骨一躍而下，直接被船艦的螺旋槳葉片切成碎片。超過 800 官兵落水，來不及上救生船，於是他們聚集成群，以維持漂浮狀態，最大的一群約有 300 人。大量的燃料從沉默的船艦中湧出，水中的官兵染上黑黑的油汙。不久，官兵們開始騷動，造成 50 人遭到殺害。飲用海水讓水兵們發狂、昏睡，眾人都出現發燒與幻覺。接著，鯊魚來了。鼬鯊、尖吻鯖鯊、白鰭鯊開始從外圍咬走水手。

巴瑞‧李文森

這位導演執導的《餐車》（Diner, 1982）廣受喜愛，其他作品尚包括《早安越南》（Good Morning, Vietnam, 1987）、《雨人》（Rain Man, 1988）等。在《艦長與鯊魚》沉寂了十多年之後，他以同樣讓人顫慄的《恐怖海灣》（The Bay, 2012）挑戰水中題材。

海報設計：戴米恩‧雅克

有些人因為身上沾滿了黑色燃料而保下一命，因為直接吸引鯊魚的是白皙的身體。最後，一架海軍的飛機發現了這些生還者。機長不顧軍令，把飛機降落在海面上，不分落水者的國籍，展開救援。很多人脫去救生衣後就因為持續划水、體力用盡而溺斃。有 56 個人用降落傘的繩索把自己綁在機翼上而得救。最後共逾 500 人不幸身亡。

不堪的情景

不過對艦長麥克維來說，噩夢並沒有結束。雖然生還者證實，艦長在船難時採取的舉動拯救了不少性命，但當罹難者家屬追究為什麼當局當時不知船艦的蹤影時，海軍決定讓麥克維當代罪羔羊。事實上，印第安納波利斯號曾三度發出求救訊號，卻無人聞問。第一位收到訊號的指揮官喝醉了，第二位則是在他的艙門上掛上「請勿打擾」的牌子，第三次的訊號卻被當作是日本人的惡作劇。為了掩飾過失，海軍串供指稱艦長失職，未能迂迴航行避免魚雷攻擊。被送上軍事法庭審判，又接獲死亡威脅的麥克維在 1968 年自殺，享年 70 歲。

「我記得我曾經脫口說：『嘿，這是一部電影啊！』」史匹柏對 aintitcool.com 網站說，「總有一天，得有人應該拍一部關於印第安納波利斯號的電影。」這個想法被環球影業的席德·謝恩伯格（Sid Sheinberg）否決了。這起事件最後在 1991 年以電視電影的形式登上了螢光幕，片名有些冗長：《虎鯊行動：印第安納波利斯號傳奇》（Mission of the Shark : The Saga of the U.S.S. Indianapolis）。演員陣容有史戴西·基屈（Stacy Keach）飾演麥克維以及李察·湯瑪斯（Richard Thomas），CBS 拍攝的這部片並沒有避諱不堪的情景，比方飲用鹽水後的發狂、水手互相攻訐等等。但因為預算的限制及電視尺度的關係，這個故事看起來有些不痛不癢，看來一定得登上大銀幕，才說得好這個故事。

恥辱與自殺

2001 年華納兄弟宣布了《艦長與鯊魚》的拍攝計畫，劇本將由約翰·霍夫曼（John Hoffman）根據道格·史丹頓（Doug Stanton）的小說《置身險境》（In Harm's Way）而改編，該書對此事件的描述令人毛骨悚然。梅爾·吉勃遜是飾演麥克維的第一人選，巴瑞·李文森則被鎖定出任導演。李文森的小品電影如《餐車》、《錫人》（Tin Men, 1987）以及幫影星拿獎的電影如《早安越南》、《雨人》、《豪情四海》（Bugsy, 1991）等都十分為人所知，也替華納拍過水面下的驚悚片《地動天驚》（Sphere, 1998）。電影希望打造出精彩的場景，又不致搶過麥克維個人故事的風采，李文森看起來是個不錯的賭注。

就像好萊塢的老規矩似的，另一部打對台的印第安納波利斯號也在為籌拍四處奔波。環球影業的《好水手》（The Good Sailor）由布倫特·漢利（Brent Hanley）編劇，他曾寫過處處機鋒的驚悚片《替天行道》

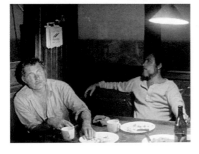

敏銳的編劇

掛名《大白鯊》編劇的有卡爾·哥特列布（Carl Gottlieb），以及原著小說作者彼得·本奇利（Peter Benchley）。不過史蒂芬·史匹柏說，Quint 獨白的那場戲（上）是霍華德·塞克勒（Howard Sackler）跟約翰·米利厄斯所寫，再由演員羅伯·蕭（Robert Shaw）加以潤飾。

接下來的發展……

1977 年，12 歲的杭特·史考特（Hunter Scott）在看了《大白鯊》之後，寫了一份關於印第安納波利斯號的學期報告，報告裡包括了與生還者以及無辜的麥克維的訪談，後來促成了 2001 年的一項調查，最後說服海軍撤銷對艦長的指控，並由柯林頓總統簽署了這項決議。這個故事再度激起環球影業對這個題材的興趣，於是在 2006 年聘來羅勃·尼爾遜·傑克布（Robert Nelson Jacobs）重新編寫《好水手》。劇情交織在男學生跟船難生還者之間，用倒敘的手法講述這段離奇的故事。或許是受到《好水手》的刺激，《艦長與鯊魚》也冒出了一位新導演：克里斯·肯提斯（Chris Kentis），他以 2003 年的《顫慄汪洋》（Open Water，左）受到矚目，故事描述兩個被遺棄在汪洋中的潛水夫遭群鯊包圍的歷險。不過《艦長與鯊魚》還是沒能向前邁步，籌拍工作再度茫茫、不知所以。

（Frailty, 2001）。兩部片都希望邀梅爾·吉勃遜主演，吉勃遜顯然選擇了《艦長與鯊魚》，只可惜，這個計畫停擺了。

《好水手》的籌拍工作持續了一陣子，可望執導該片的導演包括彼得·威爾（Peter Weir）與朗·霍華（Ron Howard），據傳他希望讓羅素·克洛飾演麥克維。2005 年 1 月，製片公司宣布 J·J·亞伯拉罕將擔任導演[1]與《美國派》（American Pie, 1999）的製片克里斯·摩爾（Chris Moore）合作。直到湯姆·克魯斯聘請 J·J·亞伯拉罕執導《不可能的任務 3》（Mission: Impossible III, 2006）之前，這個計畫一直向前推進著。

片子之所以沒能開拍，可能跟故事本身的因素有關。像沉船這一類的大場面通常都是留給詹姆斯·卡麥隆（James Cameron）來拍，而且需要很大一筆預算。熟悉《大白鯊》拍攝過程的人，都知道在水中拍片的惡夢，特別是還牽涉到鯊魚。鑑於需要大筆金錢跟物力動員，還有龐大的死傷人數，以及麥克維後來所受的差辱與尋短，這部電影想必沒有觀眾會看得開心，也沒有幾家片廠願意冒這樣的風險。IF

4/10 **看得到這部片嗎？**

2001 年小勞勃·道尼（Robert Downey Jr.）與他的夫人暨製片夥伴蘇珊（Susan），請來了普立茲獎（Pulitzer Prize）得主、HBO 影集《太平洋戰爭》（The Pacific, 2010）的編劇羅伯特·申肯（Robert Schenkkan）來為華納兄弟寫劇本。雖然華納擁有《艦長與鯊魚》的版權，但是一般相信，申肯是從零開始寫起，涵了印第安納波利斯號與杭特·史考特（見「接下來的發展……」）的脈絡。有大明星小勞勃·道尼的加持，還有具奧斯卡得獎相的故事，印第安納波利斯號是否將再度踏上命定的最終旅程，可能只是遲早的事。

*[1] J·J·亞伯拉罕當時較知名的作品是電視影集《費莉希蒂》（Felicity）與《雙面女間諜》（Alias），尚未有電影作品。

蒼涼之海

TO THE WHITE SEA

導演：喬‧柯恩與伊森‧柯恩兄弟（Joel and Ethan Coen） | 演員：布萊德‧彼特 | 年度：2002
預算：五千萬美元 | 國別：美國 | 類型：冒險 | 片廠：二十世紀福斯

柯恩兄弟

「沒有人有興趣投資這部昂貴的電影。電影裡有沒有台詞呢，」喬（左）惋惜地說。他的弟弟伊森（右）說：「還有，這個故事講的是生存，但是主角最後卻死了。」

在推出年度獲利最高的電影《霹靂高手》（O Brother, Where Art Thou ?, 2000），以及低調的黑色電影《不在場的男人》（The Man Who Wasn't There, 2001）之後，導演柯恩兄弟開始醞釀最具雄心的計畫。戴許‧漢密特（Dashiell Hammett）的 *The Glass Key* 啟發他們的《黑幫龍虎鬥》（Miller's Crossing, 1990）；《謀殺綠腳趾》（The Big Lebowsk, 1998）挪用了雷蒙德‧錢德勒 *The Big Sleep* 的情節；《霹靂高手》參照的是荷馬（Homer）的 *Odyssey*；《不在場的男人》很明顯地有詹姆斯‧凱恩（James M. Cain）作品的影子。不過，《蒼涼之海》才是柯恩兄弟第一部正式的文學改編電影。

冒險與疏離

詹姆士‧迪基（James Dickey）曾於二戰與韓戰期間服役軍中，後來成為講師與作家，作品簡潔俐落，節制地描繪殘酷情景。他的詩作比文章更知名，在 1966 年榮獲美國桂冠詩人及詩顧問（Poet Laureate Consultant）的殊榮。1970 年殘酷驚悚的小說《激流四勇士》（Deliverance）成為他的代表作，1972 年被改編成電影，由約翰‧鮑曼（John Boorman）執導，獲得奧斯卡提名，也是迪基唯一登上大銀幕的作品。《蒼涼之海》（1993）沒有《激流四勇士》那麼出名，但情節更加殘酷、震撼人心。故事跟著 Muldrow 的壯闊旅程展開，他曾是阿拉斯加的獵人，現在是美國空軍飛行員，在二次大戰期間受困日本。美軍空襲東京時他幸運躲過一劫，為求安全，他一路跋涉，前往天寒地凍、荒無人煙的北海道。在這段暴力四伏的長征中，他穿越過敵人的領地、嚴酷的天候，還得比捉捕他的軍官提早一步移動。

這個傳奇故事重探了柯恩兄弟為人熟知的題旨。在《霹靂高手》裡，他們安排了穿越美國史黑暗篇章的壯遊歷險；也以 20 世紀的每個十年為背景打造了一部電影，除了 1910、1950 跟 1960 年代之外。《蒼涼之海》預期也將為二戰留下紀錄。儘管兩兄弟善於營造細膩、氛圍獨特的對白，《蒼涼之海》的台詞卻不多。飛行員艱苦跋涉、穿越荒涼

海報設計：希斯‧奇倫

*1 大衛・韋布・匹波斯因 1992 年的劇本《殺無赦》（Unforgiven）獲得奧斯卡最佳編劇提名。

大地的幾場戲，將以靜默的方式呈現。旅途中遇到的人說的則是日語。這些交談不會有字幕，希望讓觀眾跟 Muldrow 一樣，一嚐與世界疏離的感受。

在大衛・韋布・匹波斯（David Webb Peoples）[1]的協助下，第一部劇本出爐了。而打定主意要將電影控制在兩小時以內的柯恩兄弟，再將它精簡成 89 頁。這是十分忠於原著的改編，許多段落直接搬到劇本裡，包括一場跟盲人劍客對峙的戲，還有殺害阻擋 Muldrow 去路的官兵與無辜的百姓。不過在某些段落，柯恩兄弟比迪基的原著有更深入的探索：利用畫外音跟倒敘法，回溯青年時代的 Muldrow。

滄涼的白

這個計畫在 1999 年公布，將由製片人傑洛米・湯瑪斯（Jeremy Thomas）領銜，湯瑪斯曾以 1987 年的《末代皇帝》贏得奧斯卡。外界一片看好柯恩兄弟會重返《冰血暴》（Fargo, 1996）那蒼涼雪白的世界，而這樣聲譽卓著的電影，更有機會拿下奧斯卡最佳影片，足以媲美《冰血暴》拿下的最佳原創劇本獎。同樣地，預定飾演 Muldrow 的布萊德・彼特，也可望從被低估的演員進化成鍍金影星。

《冰血暴》與柯恩兄弟的首部劇情長片《血迷宮》（Blood Simple, 1984）裡黑色喜劇式的暴力元素，在這個劇本裡精彩重現了，特別是一場直接從小說中擷取出來的戲：Muldrow 遇來到一個有好多天鵝的池塘，心想可以用牠們的羽毛填充自己的大衣禦寒。他先殺了湖邊的一個男子，然後準備動手殺天鵝，不過事情沒他想像中順利：

▶ 這個老男人虛弱地撲打著水面，沒什麼力氣抵抗。天鵝群漂離翻騰的水面，持續平靜地在老人四周划行，啄食漂浮在水塘表面的穀粒。

▶ 幾分鐘後鵝群一陣狂叫，加上水花四濺的雜音。Muldrow 的下半身都泡在水塘裡，拿著一支粗短棍棒朝鵝群猛打。
在邊緣的天鵝想要移動，卻不斷地被從池塘中央撤退的天鵝擠得無路可去。大夥搞不清楚狀況，擠在一起。

隨著製片人李察・羅斯（Richard Roth）的加入陣容，籌拍工作在福斯進行得頗為順利，片廠顯然不太擔心這部片可能驅近於默片。開拍日期暫定在 2002 年 1 月。不過到了 2001 年 9 月《綜藝》雜誌報導：「如同劇中的男主角，這部片似乎因一些歧見而踩了煞車。內幕消息說，柯恩兄弟跟片廠沒辦法對預算達成共識，電影計畫在日本拍攝，注定不會省錢。」大部分的預算會花在重建東京遭受轟炸的場景，飛彈如雨下的一場戲整整寫了 4 頁，加拿大也是另一個取景點。「千萬別把飛彈轟炸的場景設定在東京，除非你有很多錢可以買單，」喬・柯恩在 2001 年告訴《創意劇本》（Creative Screenwriting）雜誌。

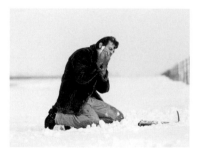

蒼涼意象
以《冰血暴》（上）獲奧斯卡提名的攝影師羅傑・狄金斯（Roger Deakins），預定要在《蒼涼之海》重操舊業。他會營造出何等相仿的景象，十分引人遐想。

接下來的發展……

柯恩兄弟與《霹靂高手》的影星喬治·克隆尼（George Clooney）再度合作了《真情假愛》（Intolerable Cruelty, 2003）這齣搞怪喜劇，手法雖然現代，但令人失望。不過真正糟糕的是下一部片：他們第一部公認的失敗之作《快閃殺手》（The Ladykillers, 2004）。經過三年的休息與充電、編寫新劇本，柯恩兄弟以《險路勿近》（No Country for Old Men, 2007）重返銀光幕。這部由湯米·李瓊斯（Tommy Lee Jones）主演，改編自戈馬克·麥卡錫（Cormac McCarthy）小說的電影，與《蒼涼之海》有些共通之處：它是一部荒涼、殘酷、無情追逐的電影，有著世故老練的主角，本片榮獲四項奧斯卡大獎。而布萊德·彼特跟柯恩兄弟後來也找到適合的片子，共同發揮他們的才華，即2008年的諜報喜劇《即刻毀滅》（Burn After Reading）。

代價高昂的失敗

柯恩兄弟唯一的大成本電影，最後以失敗收場，代價高昂，即1994年的《金錢帝國》（The Hudsucker Proxy）。昂貴的限制級電影多數很難被放行，既使有布萊德·彼特的魅力，也沒辦法說服福斯冒這個險。當 empireonline.com 網站問起伊森·柯恩這部電影在2011年復活的可能性，他顯得悲觀：「傑洛米差一點就幫我們爭取到預算了。不過即使布萊德願意無酬演出，最後還是功虧一簣。如果我們是因此而失敗，我實在不知道是否會有成功的那一天。還有，布萊德現在已經太老了。」《險路勿近》（No Country for Old Men, 2007）獲得奧斯卡的肯定，《真實的勇氣》（True Grit, 2010）的票房大亦有斬獲後，儘管柯恩兄弟的籌碼愈來愈多，《蒼涼之海》似乎仍注定將是他們無法完成的鉅作。SW

布萊德·彼特

伊森·柯恩（左）說，這位影星（右）對於《蒼涼之海》的落空「有種悔恨，或說遺憾」。不過後來布萊德·彼特還是跟伊森、喬（中）在《即刻毀滅》中攜手合作。

2/10

看得到這部片嗎？

柯恩兄弟忙著其他的計畫。熱衷二戰題材的布萊德·彼特則演出《惡棍特工》（Inglourious Basterds, 2009）來止癢。柯恩兄弟曾想用表演班裡的年輕成員來切入這部片，倒也不失為一個方法，不過觀眾對彼得·威爾異曲同工的亡命史詩《自由之路》（The Way Back, 2010）反應冷淡，或許因此澆熄了片廠的熱情。

最後一戰

HALO

導演：尼爾・布洛姆坎普（Neill Blomkamp） | 年度：2005 | 預算：一億兩千八百萬美元
國別：美國 | 類型：科幻 | 片廠：環球、二十世紀福斯

電玩改拍成的電影往往票房成績平平，不過偶爾會出現黑馬，像是《古墓奇兵》（Lara Croft : Tomb Raider, 2001）和《惡靈古堡》（Resident Evil）（2002 年至今）等，不過即使商業上獲得成功，他們想要吸引的粉絲卻特別喜歡口出惡評，而《最後一戰》一度看起來會有一番不同的局面。

比電影還賺錢

微軟公司的旗艦電玩系列，是它旗下的 Xbox 遊戲機能否成功的重要關鍵。《最後一戰》目前仍由微軟獨家發行，玩 Play Station 的人只能心有不甘、忌妒落淚，下載新款的《反抗軍》（Resistance）當作止痛藥。這系列電玩至今已經吸金 30 億美元，說它比電影還賺錢，一點也不誇張。《最後一戰：瑞曲之戰》（Halo : Reach, 2010）在發行當天就捲進 2 億美金，超越好萊塢的賣座大片兩倍有餘，也再度打破自己的紀錄：2007 年《最後一戰 3》首賣的 24 小時，即賺進 1 億 7 千萬美元；《最後一戰 2》（2004）則賺進 1 億 2500 萬美元。

在這個常常被模仿的動作射擊科幻遊戲裡，玩家通常扮演經基因改造而成的超級戰士「士官長」（Master Chief），他不說話，也從不會脫去遮住面孔的戰鬥裝備。場景通常設定在地球與另一個卑鄙外星種族「星盟」（Covenant）間的星際戰爭，「星盟」是由神聖的「先知」（Prophets）領導的宗教狂熱民族，他們信仰的古文明「先驅者」（Forerunners）遭到有觸角的寄生蟲種族「蟲族」（Flood）所滅絕。遊戲名稱中的「halo」，指的是星盟發明用以對抗蟲族的環狀超級武器，巨大且適應力強：這個概念與拉瑞・尼文（Larry Niven）的小說 Ringworld，以及伊恩・班克斯（Iain M. Banks）書中談到的「文明」（Culture）不謀而合。遊戲的主體環繞在以步行或搭乘各種車輛的方式射擊外星人，同時逐步揭露祕密，並一邊防衛銀河生物的入侵。

《最後一戰》的故事也發展出小說與漫畫等副產品，那麼，拍一部有濃厚神話色彩、還有數百萬粉絲會支持的華麗動作片，也應是輕而易

尼爾・布洛姆坎普
「我希望這部片會是你所見過最殘酷、最寫實的科幻戰爭電影。」這位年輕導演對 creativity-online 網站表示。「它會有十分獨特的景象，是一部黑暗而有機的科幻片。」

最後一戰：光環傳奇

直接發行 DVD 的動畫《最後一戰》打了一場勝仗。《最後一戰：光環傳奇》（Halo Legends, 2010）是如同《駭客任務動畫版》（Animatrix）的短片合輯，這個計畫由《蘋果核戰》（Appleseed）傳奇背後的藝術家荒牧伸志監製，裡面所有的短片都可以在《最後一戰》的神話中找到故事的依據，除了其中一部：走搞怪模仿路線的《格格不入》（Odd One Out）。

舉的事。微軟在 2005 年就開始計畫把士官長送上大銀幕，用百萬美元的代價委託艾力克斯·嘉藍（Alex Garland）[1]，遵循嚴格的方針編創劇本。為了向好萊塢片廠兜售，還派了穿著《最後一戰》戰袍的信差親自將劇本送達。微軟公司很自然地想要保有藝術上的掌控權，且希望從最終的收益大賺一筆；大部分的製片廠聞言後便自動棄權，認為這樣做對微軟而言是低風險高收益，但是對片廠來說卻是恰恰相反。只有環球與福斯兩間片廠是例外，他們很罕見地聯手出擊——環球拿美國本土的票房，福斯則取海外的進帳，大幅削弱了微軟的影響力。他們必須接受的條件是，以相對微薄的 500 萬美元取得版權，並分出最後淨利的一成給微軟。

微軟希望能找大咖導演合作，所以聘請了彼得·傑克森（Peter Jackson）。不過他只簽下了共同製作人的合約，在跟葛雷摩·戴·托羅（Guillermo del Toro），一番眉來眼去之後，傑克森獨排眾議，把電影交給當時還未成氣候的尼爾·布洛姆坎普。這位南非導演曾為耐吉（Nike）、愛迪達（Adidas）、雪鐵龍（Citroën）等品牌拍過華麗又高調的廣告，不過引起傑克森注意的是他的短片作品《約翰尼斯堡的外星人》（Alive in Joburg, 2006），該片採用手持攝影機的紀錄片風格，描述外星人降落在 1990 年代的索維托（Soweto），並融入當地生活，這個概念後來擴展成他的《第九禁區》（District 9, 2009），也宣告了科幻片圈誕生了一位創意獨具的人才。而葛雷摩·戴·托羅自己最後則投入《地獄怪客 2：金甲軍團》（Hellboy II, 2008）的懷抱。

餅太小

「我一直忙著拍廣告，但我知道自己很想拍劇情片，」布洛姆坎普說。「我在洛杉磯的經紀人介紹我認識《最後一戰》的製片瑪莉·帕瑞特

戰爭光環：一窺《登陸》

（Landfall, 2007）

「一部從未存在過的影片所留下的遺產，」微軟如此形容布洛姆坎普為《最後一戰 3》拍的三部廣告短片，後來它們再被剪輯成網路短片《登陸》（右）。「我開始跟很多來自威塔的夥伴拍攝這三部短片，他們參與過原始版的電影，」導演對 creativity-online.com 網站的尼克·巴瑞斯（Nick Parish）表示。「所有我們為電影做的設計與籌備資料都鎖在某個地方，所以拍攝短片的素材，都是從零開始、專為它設計的。」影片在紐西蘭首都威靈頓的一個垃圾掩埋場開拍。「我只需要一大塊地，背景有一些建築物，」布洛姆坎普解釋。theshiznit.co.uk 網站主張：「如果《最後一戰》有朝一日復活，我們祈禱它看起來就跟這部短片一樣讚。」

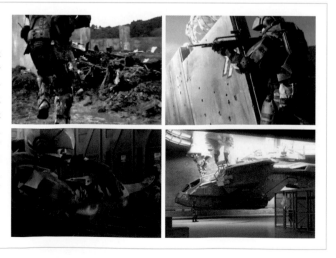

（Mary Parent）。她說：『傑克森看了你的作品，想要跟你聊一聊。你得飛到紐西蘭跟他碰面，如果你方便的話。』我對拍《最後一戰》很有興趣，那是個令人讚嘆、興奮的宇宙。所以我馬上跳上飛機，見了傑克森跟法蘭‧華許（Fran Walsh，傑克森的伴侶），還有在威塔（Weta）的工作人員。然後，我就待下來了！」片廠其實很樂於配合傑克森的直覺，名不見經傳的布洛姆坎普的價碼比傑克森實惠許多，因為傑克森執導《金剛》（King Kong, 2005）的片酬是打破紀錄的 2 千萬美元。

不過，當微軟逐漸看清布洛姆坎普將把粗粒子紀錄片的影像風格運用於他們的招牌製作時，他們便跟籌拍小組的關係每下愈況。「導演總是希望呈現他的特色，」布洛姆坎普解釋，「不過不管創作的內容是什麼，它總是有一個基本盤，你必須以它為基礎，向上發展，同時滿足粉絲的需求，而且在某個程度上，也滿足擁有版權的人的期望。《最後一戰》涉及了數以千萬計的美術習作，即 Bungie 的設計上再加上我的濾光片。Bungie 的工作人員喜歡我的作法，不過這些美術設計回報給微軟時，據說微軟不大滿意。」

「我對《最後一戰》很有興趣，那是個令人讚嘆、興奮的宇宙。」
——尼爾‧布洛姆坎普

過去電玩改編的電影往往光鮮亮麗，但失之空洞，布洛姆坎普企圖跳脫這樣的窠臼，無奈卻引發企業食物鏈高層的不滿。不過最終的殺手鐧是：錢。隨著花費水漲船高，微軟希望提高版權費，製片廠也希望提高收益。結論是，這塊餅太小，不夠大家分。

「沒有進展又不能做決定的情況，讓大家很疲憊，」布洛姆坎普說。「拍這樣一部大片子，我是個經驗不足的導演，如果是彼得來導演的話，我想局面就會很不一樣了。事實上，正因為他曾經拒絕執導這部片子，阻礙了籌拍工作的進行。但毫無疑問地，我的事業能有今天的發展，我要非常非常感謝彼得‧傑克森。」OW

接下來的發展……

傑克森一路看著布洛姆坎普拍完、發行處女作長片《第九禁區》。「就在《最後一戰》電影告吹的第二天，法蘭‧華許建議我們以《約翰尼斯堡的外星人》為基礎，做些我們可以掌控的事情，」布洛姆坎普說。「在拚了命地為《最後一戰》出力卻跌落谷底之後，我們馬上轉換到《第九禁區》。」結果電影榮獲多項電影獎提名，奧斯卡提名的四個獎項裡甚至包括對傑克森與布洛姆坎普的肯定。

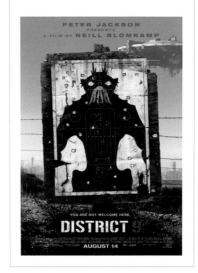

*1 艾力克斯‧嘉藍是《海灘》（The Beach, 2008）、《28 天毀滅倒數》，以及《超時空戰警 3D》（Dredd 3D, 2012）的編劇。

THE LADY FROM SHANGHAI

A
DANGEROUS
WOMAN
IN DANGER

A FILM BY **WONG KAR-WAI**

NICOLE KIDMAN

A WONG KAR-WAI FILM "THE LADY FROM SHANGHAI" STARRING NICOLE KIDMAN FEATURING GONG LI, TAKESHI KITANO DIRECTED BY WONG KAR-WAI

上海女人

THE LADY FROM SHANGHAI

導演：王家衛（Wong Kar-wai） | **演員**：妮可・基嫚 | **年度**：2005 | **預算**：三千萬美元
國別：中國、美國 | **類型**：驚悚片 | **片廠**：運河製片公司（Studio Canal）

從《2046》（2004）跟《一代宗師》（2012）拖沓的拍片史，我們就可以知道王家衛導演不是行事果斷的人。《2046》在4年的拍攝期間內一直祕而不宣，2003年因為SARS的疫情，中斷拍片，趕上坎城影展的首映之後，電影又回到剪接室東修西補地弄了好幾個月。《一代宗師》也不遑多讓地延宕與停拍多年，寫下藝術電影怪傑的一則神話。隨著香港電影第二浪潮漂亮地開疆闢地，王家衛的工作過程仍然讓人難解。如果說王家衛很難完成他已經顯露疲態的計畫，那麼要啟動這些計畫一點也沒有比較容易。《上海女人》就是最好的例子，它拖延時間最久、完成度最低，彷彿在嘲諷一個十足惱人的事業。

大名鼎鼎的美麗臉龐

或許我們可以說，這個計畫從一開始，聽就來就是個遙不可及的夢。2003年秋天，有傳聞說王家衛開始醞釀他的第一部英語片，並鎖定了角色多變、氣勢正旺的妮可・基嫚為主角。那一年，基嫚以史帝芬・戴爾卓（Stephen Daldry）的小品《時時刻刻》（The Hours, 2002）拿下奧斯卡最佳女主角獎，她成功挑戰不可能，飾演維吉尼亞・吳爾芙（Virginia Woolf），成績斐然。3個月之後，她隨逗馬宣言（Dogme 95）的導演拉斯・馮・提爾（Lars von Trier）執導的《厄夜變奏曲》（Dogville）登上坎城影展，儘管導演的奇想令人精疲力竭，基嫚不顧一切、奮力演出，讓信奉導演論的影迷對她更生喜愛。

這位女演員在2001年與湯姆・克魯斯離婚後，演藝之路似乎變得更大膽、較少商業考量。所以當消息傳出，基嫚正在找機會與來自遠東、備受影評人喜愛得導演合作時，也就沒那麼令人驚訝了。

不過對王家衛來說，《上海女人》似乎是跨向另一個領域的第一步。他當然很熟悉亞洲的明星：他最受好評的電影《花樣年華》（In the Mood for Love, 2000）就是奠基於張曼玉和梁朝偉的巨星風采；而《2046》同樣也仰賴了知名的美麗臉龐，如歌手王菲及身兼模特兒的影星章子怡。不過基嫚的明星光環遠遠超越了王家衛的御用大咖，使

王家衛

「我們必須跟妮可協調出一個檔期，」這位受到蘇菲亞・科波拉（Sofia Coppola）等人讚譽的華人導演在2008年4月告訴 aintitcool.com 網站。「她是讓我想拍這部電影的出發點。」

王家衛與女星們

如果王家衛與妮可·基嫚的合作成真,這有可能只是個開始:眾所周知,這位導演喜歡用同樣的演員。梁朝偉曾七度主演他的電影,同時亦有多位女影星輪流演出他的電影。在他頭三部劇情片,以及後來的《花樣年華》裡,張曼玉便是不可或缺的角色,不過自從她 2004 年半退休後,王家衛就一直在物色可以相媲美的女星。鞏俐及章子怡(上)分別與他合作過兩次。諾拉·瓊斯(Norah Jones)看來比較不可能再度合作了,儘管《我的藍莓夜》是以她量身打造的,就如同《上海女人》,是以基嫚醞釀而生。

得《上海女人》變成線上的八卦新聞、謠言生產中心,對這樣一位習慣細細構思的導演,大概不會喜歡外界的窮追猛打。

2004 年年底,據傳王家衛預計電影將在隔年開拍,「在三個月內」拍完。不過,如果這位導演從來不相信劇本會有最後的版本,或是從來沒寫完劇本,這項消息顯然沒什麼說服力。《電影幕後》(Inside Film)在 2005 年報導,基嫚已經祕密收到了故事構想,導演會在拍片現場請編劇工作。兩年之後,導演說他還在為第一版的劇本努力。

無論祕密是什麼,他一直守得很好,僅僅透露最簡短的摘要:在 1920 年代的上海,基嫚將飾演一名「陷入險境的危險女子」,場景也將拉到俄羅斯跟美國。這寥寥數語立刻讓部落客群起揣測,其中傳得最屬害的誤解是這部電影將重拍奧森·威爾斯 1947 年的同名黑色電影。王家衛承認,威爾斯的片名給了他靈感,不過這部大致上為間諜愛情故事的電影是他自己的創作。

> 「妮可有種希區考克式的影星氣質:她很優雅、危險,同時陷入險境。」——王家衛

無論如何,導演不若基嫚那樣擔心劇本。他曾經告訴義大利《晚郵報》(Corriere della Sera),他選擇跟妮可合作,是因為她有「希區考克式的影星氣質」,他看了基嫚在葛斯·范·桑(Gus Van Sant)的《愛的機密》(To Die For, 1995)演出後,大為激賞;後來他堅稱,如果沒有基嫚,他就不想拍這個片子了。據傳基嫚在 2004 年就空出了六個月的檔期,後來因為電影拍攝工作一再延,而決定退出,針對這個說法,王家衛在 2006 年 11 月告訴《紐約時報》:「那就沒有理由拍了。」大約這個時間前後,剛剛嫁給鄉村歌手齊斯·厄本(Keith Urban)的基嫚告訴《同志雜誌》(The Advocate):「我想要跟我心愛的人在一起,這樣就沒辦法待在中國了。你得放棄很多事,以擁有真愛。」王家衛預定要實地拍攝的地點,包括中國東北部的哈爾濱、紐約、俄羅斯的聖彼得堡。

拖延與完美主義

《上海女人》或許只是敗在讓電影束之高閣的尋常理由:「檔期衝突」跟「個人因素」。不過王家衛本身的拖延與完美主義,顯然讓情勢更為惡化。另有一說是,基嫚引來媒體探訪甚至修改劇本,而讓王家衛有些顧忌;還有,王家衛找不到適合的男主角,他的第一人選梁朝偉身高太矮,沒辦法搭配身高 5 呎 11 吋的女主角。不論這些傳言是否為真,或是亞洲八卦媒體造謠,由此可以看出,導演所面對的氛圍並不樂觀。

陸陸續續跟這部片扯上關係的影星包括:跟梁朝偉一起苦等《2046》的中國演員鞏俐、張震,以及北野武。這些配對從來沒有落實,不過

接下來的發展……

王家衛從未宣布放棄《上海女人》，不過經過 4 年的懸宕，這件事慢慢被淡忘了。或許因為後來他的第一部英語片《我的藍莓夜》（2007），一部美麗但虛幻的美國公路電影，由裘·德洛、瑞秋·懷茲、娜塔莉·波曼與爵士歌手諾拉·瓊斯主演，票房與影評皆惡，讓他不願意再與好萊塢影星合作。拖延多年的武俠傳記電影《一代宗師》讓王家為重回熟悉的家鄉拍片，並與梁朝偉再度合作。而妮可·基嫚則信守承諾，與企圖大展身手的海外導演合作：南韓類型片的翹楚朴贊郁成功地爭取到這位影星演出他的第一部非亞洲電影，交出 2013 年的懸疑片《慾謀》（Stoker，右）。

這些人選遠比休·傑克曼（Hugh Jackman）是王家衛首選的男主角的牽強傳聞來得有道理。這位魁梧的影星後來與基嫚共同主演了《澳大利亞》（Australia, 2008），對於這個傳言表示莞爾，他淡淡地說：「我希望導演還會記得這件事。」

即便傑克曼的名號被抬出來了，基嫚仍重申她無法參與拍片，到了 2006 年，看來《上海女人》已經走入死棋。那時，王家衛正忙著一部星光熠熠、順利完工的電影：2007 年的《我的藍莓夜》（My Blueberry Nights）。不過一直到 2008 年，他都還在訪談中提到關於基嫚的拍片計畫，後來《一代宗師》出現了，便占據了他整整 4 年的創作能量。

「我是睜著眼睛在作夢啊，」他如此告訴義大利《信差報》（Il Messaggero），坦承《上海女人》的構想讓他晚上睡不著覺。或許我們可以遺憾地假設，他從那個時候便已經閉上眼睛了。GL

休式錯誤（HUGH MISTAKE）

關於休·傑克曼將會參與電影演出的誤傳，或許是來自他跟基嫚共同演出了《澳大利亞》（上），或是因為他為了宣傳《X 戰警》去了一趟中國之故。「我真的滿失望的，因為我覺得王家衛很傑出，」這位演員告訴《拉丁評論》（Latino Review）：「如果你認識他，可以幫我美言幾句嗎？」

2/10 **看得到這部片嗎？**

大概不會，儘管對於王家衛這般獨特又沒有規則可循的拍片生涯來說，所有的預測都顯得輕率。或許等到《一代宗師》拍完之後，這個點子會再度復活，或是轉型成另一個計畫。也或許另一位國際巨星會再挑起他的奇想，儘管他仍堅定地認為，這部片是為基嫚量身訂做的。我們唯一知道的是：倘若真會有什麼事發生，它也不會很快地成真。

火之門

GATES OF FIRE

導演：麥可‧曼（Michael Mann） | **演員：**布魯斯‧威利 | **年度：**2006 左右
國別：美國 | **類型：**歷史劇 | **片廠：**環球

麥克‧曼

「最終打敗波斯人的是人民的軍隊，」導演
告訴《帝國》雜誌。「不是菁英階級，這是讓
我特別覺得迷人的部分。不過除非我能深入
體會它，才有可能拍得出這部片子。」

*[1] 大衛‧塞爾夫當時以編劇《驚爆十三
天》（Thirteen Days, 2000）聞名，後來
以改編《非法正義》（Road to Perdition,
2002）備受好評。*
*[2] 他曾為福斯辛辛苦苦寫了《奪命熱區》
來跟《危機總動員》（Outbreak, 1995）
打對台，可惜最後無疾而終。*

西元前 480 年，是歷史上的關鍵時刻。300 斯巴達壯士與各方盟友奮起對抗橫掃亞洲與歐洲的十萬波斯大軍。在這樣如此懸殊的勝率之下，斯巴達人守住了希臘的溫泉關（Thermopylae），又稱「熱門」（hot gates）的狹窄通道三天。最後雖由敵軍得勝，但是卻已經折損數千名官兵。這是關鍵的一擊，擋下波斯大軍進一步攻城掠地。

極度想拍

2 千 480 年後，電影將由史蒂芬‧普萊斯菲爾德（Steven Pressfield）1998 年鉅細靡遺的小說《火之門》（Gates of Fire）改編；大衛‧塞爾夫（David Self）[1] 被賦予編劇的任務。梅斯維爾影業（Maysville Pictures）將擔任製片，據傳布魯斯‧威利將擔任男主角。被指名擔任導演的麥可‧曼剛以《驚爆內幕》（The Insider, 1999）獲得奧斯卡七項提名。《神鬼戰士》（Gladiator, 2000）掀起了，古裝動作史詩片的熱潮。1998 年選擇了《火之門》的環球影業，手上簡直握著搶手貨。克隆尼告訴《帝國》雜誌：《火之門》是很棒的故事。布魯斯‧威利大概每兩個月就打電話告訴我進展。他真的非常、非常想拍這部片。」在等待籌拍的同時，麥可‧曼拍了《威爾史密斯之叱吒風雲》（Ali, 2001），克隆尼跟威利分別拍了《瞞天過海》（Ocean's Eleven, 2001）及《終極土匪》（Bandits, 2001）。在宣布籌拍的 2 年後，麥可‧曼再度向《帝國線上》（Empire Online）保證電影仍在運作中：「是的，我可能會拍這部片，我剛拿到劇本，但還沒讀。」他並說已做了很多研究，還跟耶魯大學一位古典文學教授討論斯巴達人的日常生活。

這樣慵懶的拍片態度開始有些危機四伏，因為福斯開始規劃拍攝同樣的題材，並挪用自家 1962 年曾用過的片名：《斯巴達三百壯士》（The 300 Spartans）。福斯總裁吉姆‧吉安諾普洛斯（Jim Gianopulos）很清楚《火之門》也在籌拍當中，他告訴《綜藝》雜誌：「你總是要把打對台的電影納入考量，不過當眼前有這樣的題材和氣勢，還是應該拍。」被找來擔綱編劇的是艾瑞克‧簡卓森（Erik Jendresen）[2]。

GATES OF FIRE

Starring
Bruce Willis

Maysville Pictures

Produced by
George Clooney

Directed by
Michael Mann

在《神鬼戰士》推出後的票房戰場湧現了大量史詩片：《魔戒三部曲》（Lord of the Rings Trilogy, 2001-2003）、2004 年的《特洛伊：木馬屠城》（Troy）、《亞歷山大帝》（Alexander）、《亞瑟王》（King Arthur）等等。《火之門》完全落後，講的還是比特洛伊或亞歷山大大帝更不見經傳的故事，且電影看起來造價高昂。在塞爾夫的劇本裡，斯巴達人與波斯人對峙的關鍵戰役占了近 40 頁，或許可砸重金用電腦成像達成，不過麥可‧曼以實景拍攝聞名，《烈火悍將》（Heat, 1995）便在洛杉磯不下 95 個地點取景拍攝。後來麥可‧曼重回他熟悉的當代犯罪電影，拍了《落日殺神》（Collateral, 2004）。幾年後，普萊斯菲爾德揭露，麥可‧曼與環球因「創作上的歧見」，讓該片畫上句點。

《斯巴達三百壯士》也沒能成氣候，第三部電影接力再起。曾製作《亞歷山大帝》與《特洛伊》分庭抗禮的製作人吉安尼‧奴納利（Gianni Nunnari）「愛上了」普萊斯菲爾德的小說，卻在爭取版權時敗陣，於是轉而鎖定法蘭克‧米勒 1998 年的漫畫版本《三百壯士》（300）與米勒的粉絲查克‧史奈德（Zack Snyder）聯手創造出磅礴的《三百壯士：斯巴達的逆襲》（300, 2007）。普萊斯菲爾德坦承失敗：「他們從一開始就贏了，而且贏得漂亮，一點也不僥倖。」SW

2/10 **看得到這部片嗎？**

隨著《三百壯士：斯巴達的逆襲》的續集《300 壯士：帝國崛起》預定在 2013 年推出，《火之門》已沒什麼發展空間了。「實際地想，我想它注定要停留在籌拍地獄裡，除非有一天出現神奇的『決定性因素』，」普萊斯菲爾德告訴 300spartanwarriors.com 網站。「雷利‧史考特，你聽見了嗎？」

神鬼戰士 2

GLADIATOR 2

導演：雷利・史考特 | 演員：羅素・克洛 | 年度：2006 左右 | 國別：美國
類型：歷史劇 | 片廠：夢工廠（DreamWorks）

同為描述英雄主義、高貴情操與帝國命運的《神鬼戰士》改變了老派史詩電影的局面。它是第一部繼《萬夫莫敵》後再創古裝動作片票房高峰的電影，同時讓羅素・克洛成為影壇巨星，也讓導演雷利・史考特在 1990 年代交出毀譽參半的三部作品之後，重新擦亮他的招牌。《神鬼戰士》描述一位羅馬將軍淪為競技場的格鬥士，企圖為死去的妻小復仇，創下 5 億美元的票房成績，拿下包括最佳影片及最佳男主角在內的五座奧斯卡獎。這樣的成績無可避免地讓「續集」的耳語不斷：羅素・克洛與雷利・史考特的夢幻組合，會讓觀眾大呼過癮，但唯一的問題是：克洛飾演的 Maximus 在片末已喪命了。

瘋狂天才之作

事實上，隨著電影進入尾聲，幾乎已沒有什麼挽回餘地。Maximus 死了，邪惡君主死了，格鬥士重獲自由，劇終。此外，史考特已經承諾執導《沉默的羔羊》（The Silence of the Lambs, 1991）的續集，即 2001 年的《人魔》（Hannibal）；而羅素・克洛也接演了約翰・納許（John Nash）的傳記電影《美麗境界》（A Beautiful Mind, 2001）。然而網路上仍有傳聞說，原班編劇約翰・羅根（John Logan）與大衛・佛蘭佐尼（David Franzoni）可能再寫前傳跟續集。「已經寫了，」雷利・史考特在 2005 年，跟《帝國》雜誌談到羅根寫的劇本。「我們已經工作了好一段時間，劇本草稿已經有了。目標設在 2005 年初。」不過羅素・克洛的回鍋被打了回票：「這是新的一代，充滿異國情調的羅馬史，不論是哪個段落，都相當吸引人。真正的歷史比你作夢能想到的還要精彩。」故事的重心會轉移到 Lucilla 的兒子，也就是羅馬帝國的繼承人 Lucius Veras 的身上。「我不會再用格鬥士的角度來拍，」史考特堅持。「我們必須走下一步。」

然而，這個「下一步」走得南轅北轍。「《神鬼戰士》拍續集的想法，我覺得很不樂觀，」羅素・克洛告訴《帝國》雜誌，「不過我已經回心轉意了。我們也有過其他的想法，比方走入超自然世界，大家也知道，

雷利・史考特與羅素・克洛

「羅素跟我非常相像，」史考特（《神鬼戰士》的拍攝現場，上）告訴《電訊報》。「他老是在生氣，我也老是在生氣。我們並不希望動怒，但我們沒辦法欣然忍受笨蛋。」

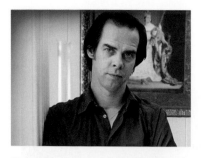

凱夫熱線

「羅素讀了《生死關頭》（The Proposition），聽說很喜歡。」這位搖滾明星說。「我接到一通電話：『你好啊，老兄，我是羅素。』我心裡想：『哪個羅素？』『羅素·克洛。』是他媽的羅素·克洛？他說：『你還有興趣寫劇本嗎？』我說：『沒，老兄。我不想寫了。』他說：『那寫《神鬼戰士2》呢？』我就說：『好啊。』然後我說：『可你在第一集不是掛了嗎？』他說：『這個就讓你來想辦法囉，老兄。』」

英雄將起……

羅素·克洛或許對凡人介入諸神間的戰爭構想猶豫不前，然而塔森·辛（Tarsem Singh）的《戰神世紀》（Immortals，上）預設了相似的背景，並在 2011 年勇奪美國票房冠軍。

Maximus 已經死了嘛！不過這樣的劇本真的很難寫。」在羅素·克洛、雷利·史考特跟製片公司夢工廠對羅根的劇本無法達成共識的情況下，這位影星找上特立獨行的澳洲同鄉合作。

歌德派吟遊歌手尼克·凱夫（Nick Cave）只寫過一次電影劇本，即 1988 年的《文明死亡之鬼》（Ghosts... of the Civil Dead），不過他倒是個一新耳目的選擇。他的劇本是瘋狂天才之作，充斥宗教與暴力色彩，勇於探索超自然的領域。雷利·史考特判定：「我想，他很樂在其中吧！」

故事的開場，Maximus 在陰曹地府中甦醒。他探訪衰敗、垂死的遠古羅馬神祉，並受諸神之託，尋找逕自踏上宣揚唯一真神「基督」之路的 Hephaestos。如果 Maximus 能找到並殺了 Hephaestos，祂們承諾讓他的妻兒回到他身邊。Maximus 找到了 Hephaestos，不過 Hephaestos 卻警告他，他的兒子身陷危險，並將 Maximus 送回真實世界，而此時里昂（Lyon）的基督徒正遭到大屠殺，首謀正是 Lucius，他已經長大成人，並極度仇視基督徒。Maximus 得知，他已經成年的兒子 Marius 是耶穌的信徒，且正動身前往羅馬，尋找 Maximus。

這座曾經如此偉大的城市如今已分崩離析，充斥著仇恨與偏執，瘟疫與飢荒亦肆虐鄉間。哲學教師、也是基督徒領袖的 Cassian 吸納 Marius 為信徒後，也希望 Maximus 能成為教友，不過兩人的作風顯然水火不容：他們談的是愛與寬恕，他說的則是戰鬥。

在街頭認出 Maximus 的人們，帶著驚恐與敬畏的眼神凝視著他。「他們說你就是那位偉大的格鬥士，死而復生，」人們告訴他。「終於，這一次人們說對了。」他遇到昔日的盟友、如今是鐵匠的 Juba。Juba 交給他第一部電影中出現的小木頭雕像，是 Juba 從競技場的沙土中搶救出來的。這些小雕像提醒了 Maximus 自己要的究竟是什麼、什麼才是對的：就是他的家人與愛。Maximus 與宣揚愛的真義的基督徒之間，其實有著他一開始無法了解的共同點。嗜血的 Lucius 在恐懼基督徒的驅使下，找到了 Cassian。他怒氣沖沖地發表了一篇演說，怪罪基督的信徒引起「讓這個強大帝國支離破碎的地震」、「兇猛的瘟疫肆虐我們的土地」後，他殺了 Cassian，並看著他的學生支解老師的遺體。Marius 驚恐地看著這一切，全身無法動彈。Maximus 救出他的兒子，兩人趕往 Juba 的打鐵房，為生還的基督徒張羅裝備應戰。跟第一集的開場一樣，電影的高潮是森林裡的戰爭場面，不過 Maximus 在前者的宣戰與榮耀之姿，如今由基督徒跪地祈禱的畫面取代。在一場殘暴血腥的高潮戲中，Juba 倒地、Marius 殺了 Lucius。雖然仗打贏了，但是 Marius 知道自己違背了基督的教導，知道殺戮會帶來更多的殺戮。Maximus 明白，事情還沒結束。呼應第一部片中他雙膝跪地，握了一把土在手中，此時場景變換了，我們的英雄穿越時空旅行：十字軍東征、歐爭的戰場、跟著坦克車作戰、在越南的直升機下，最後，他到了 21 世紀，在現代的五角大廈裡坐了下來，劇終。

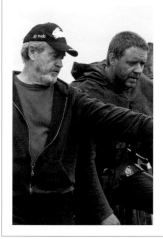

羅素‧克洛與雷利‧史考特（左），2010 年在《羅賓漢》（Robin Hood, 2010）的拍攝現場後來在《美好的一年》（A Good Year, 2006）、《美國黑幫》（American Gangster, 2007）、《謊言對決》（Body of Lies, 2008）、《羅賓漢》數度合作，而最後一部電影中污穢的戰爭場面，在美學上與《神鬼戰士》最為接近。尼克‧凱夫為約翰‧希爾寇特（John Hillcoat）所寫的劇本《生死關頭》獲得好評，也為雷利‧史考特製作的《刺殺傑西》（The Assassination of Jesse Jamesby the Coward Robert Ford, 2007）寫了優美的電影配樂，接著在 2012 年編寫《野蠻正義》（Lawless）。羅素‧克洛（右）終於在戴倫‧艾洛諾夫斯基的《諾亞方舟》（Noah, 2014）演出聖經故事，該劇本由《神鬼戰士》原創編劇約翰‧羅根共同編寫，羅根的其他作品包括《神鬼玩家》（The Aviator, 2004）及《007：空降危機》。

這 103 頁的劇本裡充斥著驚人的意象，特別是在競技場的一場戲：「競技場洪水氾濫，因而展開一場船戰。100 隻鱷魚被施放水中，水面翻騰。當兩船逼近時，格鬥士發射弓箭、拋擲長槍、發射火球。基督徒跪在甲板上，雙手交握成祈禱狀。有些基督徒被長矛與箭射中，便從船上洛水，然後被鱷魚撕裂。」等著接招吧，電腦特效高手。

血腥開場

基督教文明以如此血腥開場，讓人折服，不過我們也不難想見為什麼這部片一直停留在劇本的階段。雖然樂迷們對尼克‧凱夫之於宗教議題的關心已十分熟悉，不過卻不是觀眾喜歡《神鬼戰士》的原因，這部片本質上是善惡對決的老派寓言。除了水淹羅馬競技場的橋段之外，片中沒有什麼可以讓片廠拿來炒作夏天強檔片的元素。其實，這些顧慮只要修改一下，都有得救，不過這樣可能會稀釋掉劇本原有的神采。「這他媽的是一部反戰電影，」尼克‧凱夫在 2009 年說。「而羅素說：『不要吧，老兄。別這麼做。』雷利‧史考特讚揚說：『我喜歡這個劇本，不過它插翅難飛啊！』然後他們寄來支票，事情就到此為止了，大概就兩個禮拜之久吧，別告訴羅素‧克洛喔。」SW

1/10　看得到這部片嗎？

《普羅米修斯》（Prometheus, 2012）與傳說中《銀翼殺手》（Blade Runner）的續集顯示，雷利‧史考特是有興趣重拍早期的作品，不過《神鬼戰士》已錯過了最佳時機，製片廠不太可能會通過這樣的史詩鉅片所需的預算，特別是一部遲到了 10 年有餘的電影。《神鬼戰士 2》已死，就像 Maximus 一樣，復活的機會渺茫。

白色爵士

WHITE JAZZ

導演：喬・卡納漢（Joe Carnahan） | 演員：喬治・克隆尼 | 年度：2007 | 預算：兩千八百萬美元
國別：美國 | 類型：驚悚片 | 片廠：華納獨立影業（Warner Independent Pictures）

喬・卡納漢

這張照片攝於 2006 年卡納漢執導的驚悚片《五路追殺令》（Smokin' Aces, 2006）的首映會上，該年他被點名執導《白色爵士》。「我很喜歡這個劇本，」直到 2012 年，他還對 filmschoolrejects.com 網站這麼説：「我很想拍這部片。」

詹姆士・艾洛伊（James Ellroy）是需要時間去欣賞的作家。他招牌的黑色犯罪小説的粗礪質感更勝殘酷寫實，不只硬派，更充滿毒藥。他的「洛城四部曲」——《黑色大理花》（The Black Dahlia, 1987）、《絕命之鄉》（The Big Nowhere, 1988）、《鐵面特警隊》（L.A. Confidential, 1990）、《白色爵士》（White Jazz, 1992），以及橫跨十五年的「地下美國」三部曲——《美國小報》（American Tabloid, 1995）、《倒數六千美金》（The Cold Six Thousand, 2001）、《血腥標靶》（Blood's a Rover, 2009）都十分有趣而極度鮮活。在昆汀・塔倫提諾與大衛・芬奇等人活躍的影壇，我們很容易以為七部小説都曾躍上銀幕，特別是「洛城四部曲」裡蒸騰的神祕故事，就發生在好萊塢自家裡。但目前為止，只有兩部小説熬過變幻無常的籌拍過程：一是極為成功、閃亮又時髦的《鐵面特警隊》（1997），由柯提斯・韓森（Curtis Hanson）執導；一是讓人極度失望的《黑色大理花懸案》（2006），尾大不掉、演員分配不當，由布萊恩・狄・帕瑪執導《白色爵士》是差點拍成的。

勒索、竊盜、億萬富翁

小説場景設定在 1958 年，描述洛杉磯風化警察暨律師 D. Klein 所陷入的混亂險境。情節涉及亂倫、政治勒索、發生在販毒大亨（同時也是洛城警方的頭號告密者）家中的竊盜案，惡毒的億萬富翁 Howard Hughes，以及聯邦政府調查警方的貪腐。

《白色爵士》的內容直接接續《鐵面特警隊》的情節。這裡出現一個連貫的問題：電影版的《鐵面特警隊》裡，主要角色之一 Dudley Smith 在最後遇害了。儘管《白色爵士》文句讀起來拗口，第一人稱的敘事如夢幻呢喃，小説在《鐵面特警隊》在美首演後一個月就被寫成 131 頁的劇本，由艾洛伊親自改寫，因為他對布萊恩・海格蘭（Brian Helgeland）重新架構後的《鐵面特警隊》並不滿意。

美國獨立發行公司「Fine Line Features」，原本希望這部片可以成為

海報設計：賽門・霍芬

*1 羅伯特‧李察森曾以 1991 年的《誰殺了甘迺迪》（JFK）拿下奧斯卡獎。

奧利佛‧史東所推崇的攝影師羅伯特‧李察森（Robert Richardson）[1] 的導演處女座，但基於預算考量，Fine Line 突然收手。不過影星尼克‧諾特（Nick Nolte）在 2001 年救回這個案子，他的製作公司「Kingsgate Films」計畫與洛杉磯的「Interlight」公司以及德國的出資者，一起製作這部電影。

作家克里斯‧克利夫蘭（Chris Cleveland）沒有採用艾洛伊的劇本，而羅伯特‧李察森則排出了迷人的演員陣容：尼克‧諾特飾演 Klein，約翰‧庫薩克飾演他焦躁不安的夥伴 Stemmons，薇諾娜‧瑞德（Winona Ryder）飾演淪為 Howard 洩慾對象的女演員 Glenda。或許是在 2001 因偷竊被捕的關係，薇諾娜‧瑞德很快便退出，接著烏瑪‧舒曼補位。後來又因不明原因（最可能是財務因素），這個拍攝計畫宣告瓦解。

「那就是導演會發瘋的原因，」火冒三丈的李察森告訴《環球》（Globe）雜誌。「一部片子的籌備具高度的不確定性，也看不出什麼道理。它可能有一天會發生，但不在我的時間表裡。」

第二回合的嘗試發生在 2006 年末。這時，華納獨立影業握有版權，喬治‧克隆尼則是脫穎而出的演員與製片，他的目標是演出 Klein 一角。隨著尼克‧洛特逐漸年老色衰，這看起是個很好的安排，對克隆尼本

全然爵士風調

「我比較感興趣的是做出可信的鋪陳，讓它不必然看起來像個時代劇電影（period film），」喬‧卡納漢告訴《Cinematical》的萊恩‧史都華（Ryan Stewart）：「在視覺的呈現上（下），你會看到這樣現代主義的精彩建築，就像約翰‧勞特納（John Lautner）當年設計的房子，還有法蘭克‧史帖拉（Frank Stella）或是米羅（Joan Miró）的藝術創作。西岸爵士的風采，戴夫‧布魯貝克（Dave Brubeck）就是我要的味道，還有邁爾士‧戴維斯（Miles Davis）。在電影裡展現世紀中葉時藝術跟音樂創作上的百花齊放，讓這些元素變成帶動電影的力量，而不是打造規規矩矩的『時代劇裝扮』。我想要盡可能地精準重現當年的洛杉磯，它非常地嬉皮、波希米亞，又具有前瞻性的。」

人來說，也是個吸引人的挑戰：因為這是個完美機會，讓他得以好好施展當時難得演出的黑暗角色。新任導演喬・卡納漢則與他的哥哥馬修・麥可・卡納漢（Matthew Michael Carnahan）共同編寫劇本。

卡納漢與艾洛伊一拍即合。這位導演以 1998 年激昂的《48 小時追殺令》（Blood, Guts, Bullets and Octane）出道，不過要到下一部片才看得出他有處理艾洛伊小說的膽量：即雷・里歐塔（Ray Liotta）主演的《緝毒特警》（Narc, 2002），描述精神受創的警察在底特律都會荒原中橫衝直撞的故事，整體冷酷、鮮明、侵略性十足，令人叫好。

卡納漢兄弟的《白色爵士》劇本讀來相當精彩，也是少見的由第一人稱方式寫成的劇本。Klein 的台詞主角就是「我」，除了相當少數的例外時刻，幾乎每場戲都由他的觀點出發，頗吻合原著中那種炙熱夢境的氛圍。整齣劇的結構採用倒敘法，不過，有多少是真實的？有多少是這位被自我厭棄感吞噬的男子的扭曲記憶？有多少是因 Klein 的失眠所引發的幻象？情節中會出現幾回合的短暫噩夢。「儘管我很努力，但我還是睡著了，」Klein 在某個時候說，「在睡意戰勝我的那一瞬間，你會看到我所見的那個地獄。」

就像布萊恩・海格蘭改編的《鐵面特警隊》，卡納漢兄弟的《白色爵士》大刀闊斧地重塑故事的主要脈絡。劇本聚焦在 1950 年代的洛杉磯，極具爭議性的切瓦士山谷（Chavez Ravine）貧民窟拆遷事件，並把小說中的美國 Kafesjian 家族變成墨西哥 Magdalenas 移民。人物角色也重新洗牌。因為愛爾蘭裔的 Dudley Smith 已在《鐵面特警隊》裡遇難，如今他以德裔美人 Fritz Koenig 的身分出現。而柯提斯・韓森電影中由蓋・皮爾斯飾演的 Ed Exley 亦曾出現在卡納漢初期的劇本裡，不過由於這個角色的版權問題：因娛樂事業公司（Regency Enterprises）企圖保護自己也可能籌拍《鐵面特警隊》續集的權益，《白色爵士》便必須把它轉化成 Boyce Bradley。

劇本裡刪去 Klein 與妹妹亂倫的陳年往事，以及他半夜變身為殘忍的貧民窟地主的情節。不過這個角色仍十分冷酷無情。翻開幾頁劇本之後，我們就可以看到他把一個無辜的人拋出窗外，還偽造成自殺案件。Klein 被形容為「有法律學位的惡棍」，自稱是「調酒盆裡的臭小子」，但道德觀念扭曲。「我們在破壞的是他的事業，不是他的靈魂，」他斥責他的夥伴 Stemmons，一邊為失去意識、姿勢不雅的政治人物拍著照片，一旁還有被迫入鏡的同性戀者；Stemmons 建議，讓他們的受害者表演口交。「這真是一個好劇本，」克隆尼興致勃勃地對 about.com 網站說：「我還沒讀過小說。喬的哥哥麥特寫出的這一版劇本，實在非常骯髒、齷齪、惡毒。沒有一絲善意。」

　　我：
　　Sanderline，你得看看這個……
　　不疑有他、傻傻的 Sanderline 走到窗邊。

老喬拍不成，首部曲

《白色爵士》不是喬・卡納漢唯一沒能拍成的電影，另一部最有機會拍成的就是改編自馬克・鮑德溫（Mark Bowden）（上）的小說《追殺巴布羅》（Killing Pablo），描述哥倫比亞販毒集團首腦巴布羅・艾斯科巴（Pablo Escobar）的生平及遭暗殺的故事；這個改編劇本與《白色爵士》同步進行。導演曾希望西班牙演員哈維爾・巴登（Javier Bardem）來演出艾斯科巴。「我必須拍《巴布羅》，」2006 年他充滿熱情地對 IGN（Imagine Games Network）網站說：「它仍是我最喜歡的劇本……」

老喬拍不成，二部曲

喬‧卡納漢籌備重拍奧托 普雷明傑（Otto Preminger）1965 年的心理驚悚片《邦妮失蹤記》（Bunny Lake Is Missing），由瑞絲‧薇斯朋（Reese Witherspoon）主演，並將跟《白色爵士》同步拍攝。不過這位女星（上）在 2007 年 3 月、就在開拍的 5 週前退出，電影於是跟著喊停。

SANDERLINE JOHNSON：
看什麼？

順著他身體向前的動力，把他的頭推向窗子。那一瞬間，他的肌肉失去控制，我抬起他的腿向外拋。我的臉立即換上邪惡的面具。鏡頭可見 Sanderline 跌落九層樓下。Ambassador 飯店的浴袍就像斗篷般在他身後飄盪。他撞擊到路燈，引起爆炸般的聲響，接著跌落車道。
拉上門簾，速速走進浴室，外頭傳來尖叫聲。沖了一下馬桶，同時 Stemmons 跟 Ruiz 正過門而入。走出浴室，裝傻：看一眼 Sanderline 剛剛坐過的床，看一眼敞開的窗戶，尖叫聲直往上衝⋯⋯

我：
那個笨蛋跳樓了嗎？

不可思議的怪誕

卡納漢對於他的編劇手法的「基準描述」是，「想像一下 1958 年拍攝的紀錄片 Cops 中的一集，就是那種味道。」急著標榜他跟柯提斯‧韓森的不同風格，卡納漢告訴 Cinematical 網站：「我們有點厭倦了那種美麗迷人的角度。」並不是說他的電影沒有自己獨特的時髦感：「我真的很希望盡可能精準地重現當年的洛杉磯，它非常地嬉皮、波希亞，又有前瞻性。」
卡納漢希望由莎莉‧賽隆（Charlize Theron）飾演女演員 Glenda，並屬意雷‧里歐塔飾演 Hughes 的保鑣 Pete Bondurant 或是 FBI 警探 Welles Noonan。傑森‧貝特曼（Jason Bateman）也在演出名單之列，克里斯‧潘恩（Chris Pine）則確定擔綱 Klein 的夥伴 Stemmons 一角。至於第一男主角，卡納漢興致高昂地談起喬治‧克隆尼願意飾演 Klein 這個「不可思議的怪誕、深不可測、卑劣的角色」。「喬治很想演，」他再次重申。
不過到了 2007 年 10 月下旬，兩位影星在一週之內相繼辭演。克里斯‧潘恩先走人，選擇演出 J‧J‧亞伯拉罕的《星際爭霸戰》（Star Trek）裡的寇克船長、這個轉變他演藝生涯的角色。在亞伯拉罕取代卡納漢，成為 2006 年《不可能的任務 3》的導演後，潘恩辭演的事件恐怕會讓兩位導演結下樑子。不過這位導演在部落格裡表示：「我知道這對潘恩來說是多麼艱難的決定。我全力支持他，儘管這可能表示他不會演出《白色爵士》。我能理解，像這樣的機會不是常常有的，我告訴他，只要他能盡可能掌控那個過程，不要因為演出這部電影之後就陷入其中、一再演出次要的續集，那麼，我祝他好運，願上帝保佑他。」
「那不是個容易的角色，」潘恩告訴《綜藝》雜誌。「這個瘋狂、病態、

有強迫症、隱性同性戀、憤怒的年輕男子，聽起來簡直精彩到爆表。」對於克隆尼的辭演，他的製片夥伴葛蘭·海斯洛夫（Grant Heslov）告訴《娛樂週刊》：「最後就是單純的檔期因素。喬治一直很相信這個計畫、很相信導演。」不過《洛杉磯時報》報導：「消息靈通的好萊塢人士認為，《全面反擊》（Michael Clayton, 2007）跌跌撞撞的命運，可能跟克隆尼辭演黑色時代劇有點關係，因為後期同類型的《銀色殺機》（Hollywoodland）與《黑色大理花懸案》都在票房敗陣。」

苦悶又憤世嫉俗

海斯洛夫的說法大概不全然是煙霧彈：克隆尼自導自演的《愛情達陣》（Leatherheads, 2008）因為大量的後製工作而延宕。「有些事情必須要讓步，」卡納漢在部落格寫道。「還有，喬治當時也深陷在柯恩兄弟的電影《即刻毀滅》裡，還得做《全面反擊》的宣傳。他們想要試著延後《白色爵士》的檔期，我真的很不願意啦！為了這部電影，我已經等了好一陣子，我實在不想枯坐著、什麼都幹不了。」

同時，《白色爵士》宣告瓦解。克隆尼跟潘恩的出走，錯失了開拍的黃金時間，即趕在 2007 至 2008 年好萊塢編劇罷工前完成。而且，卡納漢找不到新的主角；雖然他宣稱永遠不會放棄《白色爵士》，他決定嘗試拍攝一部主流電影，改編 1980 年代的電視劇《天龍特攻隊》（The A-Team），他相信這部片對大多數觀眾來說更有賣點。

艾洛伊沒有掉淚，或許早就心知肚明：好萊塢跟其觀眾永遠沒辦法接受那樣苦悶又憤世嫉俗的作品，無論已經有多少影星為它加持。「《白色爵士》已死，」他在 2009 年無奈地說。「我的小說的所有改編電影都死了。」DJ

3/10 看得到這部片嗎？

「我還是打算、也有決心拍這部電影，」卡納漢 2010 年告訴 Cinematical 網站，不過他也坦承：「看看現在的電影產業，這部片的前景的確很不樂觀，因為這類的電影很難被放行。我想，如果我們可以估出一筆預算、把它拍出來，大概是 1200 萬美元吧，我們就可以拍這部片了。這是個很棒的劇本，而總是有這類的電影存在的餘地。」

接下來的發展……

喬·卡納漢執導的《天龍特攻隊》（2010）由連恩·尼遜（Liam Neeson）、布萊德利·庫柏（Bradley Cooper）主演，成績不如預期。從時間看來，導演的黃金時期似乎已經過去。卡納漢重掌刀鋒畢露、低成本的題材，交出驚悚片《即刻獵殺》（The Grey, 2011），描述空難生還者在連恩·尼遜的帶領下，力抗阿拉斯加灰狼、為生存而戰。喬治·克隆尼之後拍了比較灰暗的一部片——《完美狙擊》（The American, 2010），在片中飾演一名殺手，但是他再也沒有嘗試如《白色爵士》那樣、將考驗他的好男人形象的題材。布魯斯·威利曾嘗試改編艾洛伊的《美國小報》，將它拍成電視影集，卻功敗垂成。2012 年再傳出盧卡·瓜達格尼諾（Luca Guadagnino）將執導艾洛伊《絕命之鄉》的改編電影。

FROM THE DIRECTOR OF **ALIEN**³

ONCE YOU WERE TAGGED,

YOU WERE "IT" FOREVER...

BLACKHOLE

DIRECTED BY **DAVID FINCHER**

BASED ON THE GRAPHIC NOVEL BY **CHARLES BURNS**

黑洞

BLACK HOLE

導演：大衛·芬奇 | **年度**：2008 | **國別**：美國 | **類型**：恐怖片 | **片廠**：派拉蒙

中學的孩子在 1970 年代探索青春期的世界，卻不幸染上怪病，他們脫皮、生出尾巴、長出新的眼球，還有其他各種駭人的變身。這是作家暨漫畫家查爾斯·伯恩斯（Charles Burns）的漫畫作品《黑洞》（Black Hole）的故事背景，它首先在 1995 年由 Kitchen Sink Press 出版。這個故事隱喻因為性行為感染的疾病，並檢視熱愛大衛·鮑伊（David Bowie）的 1970 世代，以及他們所面對越戰與冷戰交迫下的虛無年代。漫畫中令人不安的黑白意象、抑鬱的調性、構築在夢想與內省的情節，並不容易改編。不過到了 2006 年，有些電影人開始嘗試了。

令人作嘔，非常噁心

首先嘗試的是法國導演亞力山大·阿嘉（Alexandre Aja），他曾經編劇並執導《顫慄》（Haute Tension, 2003）以及《3D 食人魚》（Piranha 3D, 2010）。《黑色追緝令》（Pulp Fiction, 1994）的共同編劇羅傑·艾佛瑞（Roger Avary）以及漫畫傳奇人物尼爾·蓋曼（Neil Gaiman）聯手編劇[1]，「我們盡可能忠於原著漫畫。」阿嘉告訴 chud.com 網站：「真是太驚人了，就好像是有人非常精準地描繪出青少年的樣子。我們會尊重這樣的精神，並且試著捕捉青春期最真實的樣子，還有當你 15、16 歲時，感覺自己像怪物的心情。如果我們可以寫出一個不用花很多錢拍攝的劇本，他們就會同意讓我們拍片，還可以拍得跟原始長篇漫畫一樣瘋狂。」

不過到了 2008 年初，阿嘉放棄走人，或許伯恩斯會很開心，他一開始對阿嘉參與此片的反應就是不置可否。在派拉蒙的支持下，導演大衛·芬奇接手了。網路上一度有人預言，還未演出《暮光之城》（Twilight）的克莉絲汀·史都華（Kristen Stewart）將參與演出。四年之後，史都華告訴 *Elle* 雜誌：「我想要拍這部片！這部漫畫令人作嘔，非常噁心。它非常性感，裡面的欲望其他媽的赤裸裸。」

籌拍很快地就遇上麻煩，主因是導演與編劇意見分歧。「大衛解釋，在他的工作流程裡，劇本至少必須修正 10 次，一改再改，」蓋曼告訴

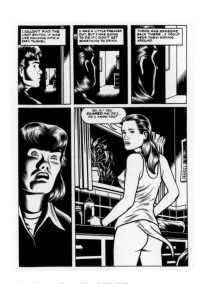

查爾斯·伯恩的《黑洞》

「除了這部漫畫成為劇情的主軸之外，我沒有參與任何電影的籌拍過程，」這位漫畫家與 Anthem 談到懸而未決的電影《黑洞》。「我決定自己不要企圖去取得控制權。」

[1] 兩人在首度合作時，企圖將蓋曼的作品《睡魔》（The Sandman）搬上大銀幕，但壯士未酬。

MTV 頻道，「他們就問羅傑跟我願不願意這樣工作。我們當然不願意囉！」這雙人組把他們最後的版本交給芬奇。「我們會靜靜地等，看看會發生什麼事，」蓋曼說。「我只希望無論結果如何，它都能忠於《黑洞》。」大衛·芬奇的驚豔之作《索命黃道帶》（Zodiac, 2007）雖然票房失利，卻備受好評，讓他仍炙手可熱。不過他為履行與派拉蒙的兩部片約所交出的第二部作品《班傑明的奇幻旅程》（The Curious Case of Benjamin Button），讓他跟金主的關係緊張了起來，據傳芬奇拒絕縮短布萊德·彼特將近三小時的旅程，於是片廠就眼睜睜地讓導演心儀的《軀幹》（Torso，左）的拍攝權在 2009 年 1 月過期。儘管《班傑明的奇幻旅程》獲得十三項奧斯卡提名並奪回三獎，但慘澹的票房決定了芬奇的命運，迫使他離開派拉蒙，投向新東家索尼。

有挑戰性的想法

芬奇顯然很想拍一部漫畫改編電影。就如同《黑洞》與《軀幹》，他一度被點名擔任電影《宇宙奇趣錄》（Heavy Metal, 1981），以及艾瑞克·鮑威爾（Eric Powell）描繪盜墓者的黑暗系列漫畫《亡命暴徒》（The Goon）的製片。不過到了 2012 年底，這些都沒有成真；倒是《亡命暴徒》成功籌募到一筆資金，提高了它拍成電影的機會。2011 年 12 月，芬奇在與 superherohype.com 網站訪談時很樂意地聊起《黑洞》：「但丁·哈柏（Dante Harper）寫了非常棒的劇本，希望我們會有機會。這是個很詭異的故事，能夠親眼看到它，會是很棒的經驗。要拍這部片並不簡單，片中很多的化妝特效、數位特效都所費不貲；你必須把它搞對，因為它會挑戰你對於人體的想像。」

沒有人會否認漫畫改編的電影是一門好生意，不過除了超級英雄的題材之外，也沒有人可以保證較為生硬、實驗性的作品能夠賣座，或是贏得口碑。在每一部億萬賣座大片如《復仇者聯盟》（The Avengers, 2012）或《黑暗騎士》（The Dark Knight, 2008）的背後，都藏著更多表現平平的作品，諸如《小人物狂想曲》（American Splendor, 2003）或《歪小子史考特》（Scott Pilgrim vs. The World, 2010）等等。有這樣的認知，期望主流片廠投資拍攝怪異的《黑洞》，畢竟是有困難的。在《班傑明的奇幻旅程》裡年邁的布萊德·彼特，以及《社群網站》（The Social Network, 2010）裡的溫克沃斯雙胞胎（Voss）身上，芬奇展現了開創性的特效技術。運用這樣的技術，他足以打造出《黑洞》當中既寫實又令人忐忑的變種青少年。不過這樣的特效得花一大筆錢，電影會被歸為限制級，又會流失一大票觀眾，代表了較低的票房收益。由《火線追緝令》、《索命黃道帶》、《龍紋身的女孩》（The Girl with the Dragon Tattoo, 2011）導演掌舵的情況下，漫畫中的黑暗本質不太可能有妥協的餘地，對於觀察到成人漫畫改編的電影《守護者》（Watchmen, 2009）、《特攻聯盟》（Kick-Ass, 2010）票房均不甚理想的主流片廠來說，這是一樁冒險且吸引力過低的提案。

軀幹

「《軀幹》正朝著起跑的閘門前進，」製片人比爾·麥坎尼克（Bill Mechanic）在 2008 年 10 月告訴 collider.com 網站。「大衛會擔任導演。」這部電影事實上深受布萊恩·麥可·班帝斯（Brian Michael Bendis）與馬克·安卓可（Marc Andreyko）1998 年的長篇漫畫的影響，而不會是一部《萬惡城市》（Sin City）模式的改編電影，更有可能另取片名。麥特·戴蒙（Matt Damon）、蓋瑞·歐德曼、凱西·艾佛列克（Casey Affleck）、瑞秋·麥亞當斯（Rachel McAdams）都曾傳聞將演出該片。遺憾的是，《班傑明的奇幻旅程》古怪的詛咒終止了芬奇的參與，《軀幹》也隨之跟大銀幕說再見了。

接下來的發展⋯⋯

《社群網站》讓芬奇的聲勢再度達到高峰，不過據傳他跟索尼因為《龍紋身的女孩》發生嫌隙，因此轉向小螢幕發展，重拍了 BBC 的電視影集《紙牌屋》（House of Cards, 1990），由《火線追緝令》的凱文・史貝西主演。如果芬奇以特效電影重返大銀幕，跟與他合作過《鬥陣俱樂部》（Fight Club）及《班傑明的奇幻旅程》的布萊德・彼特（左，與芬奇合影）攜手重拍《海底兩萬里》（20,000 Leagues Under the Sea），將是最好的選擇。艾佛瑞與蓋曼改編史詩《貝武夫》（Beowulf），在 2007 年成功拍成電影，由勞勃・辛密克斯（Robert Zemeckis）執導。導演亞歷山大・阿嘉因為重拍衛斯・克萊文（Wes Craven）的《魔山》（The Hills Have Eyes, 2006），以及讓人驚聲尖叫的《食人魚》（2010）後大紅大紫。2010 年，查爾斯・伯恩斯開始發表新系列作品《X'ed Out》；續集《蜂巢》（The Hive，右）在 2012 年上市。

至少，查爾斯・伯恩斯對於芬奇的構想表示歡迎。「當我售出拍攝權的時候，就決定自己不再介入、掌有任何控制權，」2008 年他告訴 shocktillyoudrop.com 網站。「我曾想，我可以試著寫劇本、我可以主張自己要參與籌備，我是有可能參與更多的。我想這個故事本身已經很有條件拍成真人電影，不過要我試圖去取得主導權，我想幾乎是不可能的。」

《黑洞》一直處於休眠狀態，直到魯伯特・山德斯（Rupert Sanders）執導的一支短片在 2010 年出現在網路上。一直到 2012 年年底，這個由惠妮・艾貝兒（Whitney Able）與克里斯・馬奎特（Chris Marquette）主演的版本，都還可以在山德斯的官方網站看得到。「我用自己的錢拍了一部短片，希望用它來找一些機會，」山德斯向 Den of Geek！網站解釋：「它是一個非常扭曲、迷幻般的故事，描述七〇年代溫哥華的青少年因為性行為染病，病毒在他們身上產生突變，女孩子長出蜥蜴尾巴，男孩子的身上覆滿硬皮與蝌蚪。它還有可能拍成電影嗎？我不知道。我想它已經投向別人的懷抱了。」交叉手指（或尾巴）祈禱吧。SW

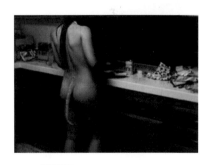

Bella 與黑洞

惠妮・艾貝兒在魯伯特・山德斯的版本（上）裡飾演的那個角色，克莉絲汀・史都華會是個理想的人選。遺憾的是，山德斯與史都華在拍攝《公主與狩獵者》（Snow White and the Huntsman, 2012）時發生「一時的失當行為」，引起輿論譁然，可能讓兩人未來合作的希望破滅。

5/10 看得到這部片嗎？

要用一件事來形容芬奇的話，那就是決心。《班傑明的奇幻旅程》是他長久以來期待拍攝的電影，而他未完成的電影清單，就跟他已完成的一樣長。清單裡的任何電影都有機會復活，但是晦暗的主題讓《黑洞》的前景受限。然而山德斯的版本也證明，要忠實改編成令人毛骨悚然的電影，小成本並不會構成障礙。

芝加哥七人幫大審

THE TRIAL OF THECHICAGO SEVEN

導演：史蒂芬・史匹柏 | 演員：薩夏・拜倫柯恩（Sacha Baron Cohen）、希斯・萊傑（Heath Ledger）、菲利普・西摩・霍夫曼（Philip Seymour Hoffman）、威爾・史密斯（Will Smith）
年度：2008 | 國別：美國 | 類型：歷史劇 | 片廠：夢工廠

史蒂芬・史匹柏

「我們現在正在調查有哪些演員的檔期能配合演出《芝加哥七人幫》，」導演在 2007 年告訴《浮華世界》，「我不敢說電影一定拍得成。」

*1 從《軍官與魔鬼》（A Few Good Men, 1992）、《白宮夜未眠》（The American President, 1995），以及電視影集《白宮風雲》（The West Wing, 1999）等幾個劇本，就可以看得出來。

1960 年代末，當眾多美國學生沉迷於藥物、搖滾樂與自由戀愛時，史蒂芬・史匹柏則醉心於電影。他是加州州立大學的學生，主修英文，卻在洛杉磯的藝術電影院埋頭看電影、拍攝十六釐米的短片，並出沒在環球片場。那是變革的時代，史匹柏因過度沉溺於電影而未察覺。但在約 40 年後，他回顧那從身邊溜走的 10 年，偶遇艾倫・索金（Aaron Sorkin）所寫、一部描繪 1960 年代反文化風潮的關鍵時刻的劇本。

與警察的衝突

1968 年民主黨召開全國代表大會，不滿政治人物與越戰的抗議群眾和警方發生衝突，暴動經電視畫面呈現在人們眼前。當局逮捕了 8 名分子：阿比・霍夫曼（Abbie Hoffman）、傑瑞・魯賓（Jerry Rubin）、大衛・德林杰（David Dellinger）、湯姆・海頓（Tom Hayden）、雷尼・戴維斯（Rennie Davis）、約翰・弗伊尼斯（John Froines）、李・威納（Lee Weiner）、巴比・席爾（Bobby Seale），並在 7 個月後將他們當庭受審。如果這聽起來不像史匹柏會感興趣的題材，那麼請回憶一下：他的第一部長片《橫衝直撞大逃亡》（The Sugarland Express, 1974）便描述一場媒體大混仗，1997 年的《勇者無懼》（Amistad）則是他第一次拍法庭戲。

艾倫・索金與史匹柏創辦的夢工廠簽下了三部劇本的合約，這起事件對索金來說，就是第一部劇本的完美題材。處處機鋒的對白、引人入勝的寬宏氣度、細膩結合政治與個人情感，皆是索金的專長[1]。真實人生的法庭案件為戲劇打開了不少眼界。在審判開始的頭幾天，「黑豹黨」（Black Panther Party）的共同創黨人席爾稱法官朱利葉斯・霍夫曼（Julius Hoffman）是「法西斯走狗」、「白鬼」、「豬」。席爾拒絕在法庭上閉嘴，霍夫曼於是下令將他綑綁，並塞住他的嘴。席爾因為藐視法庭被判刑四年。席爾不是唯一的搗蛋鬼，阿比・霍夫曼

海報設計：賽門・霍芬

YOU CAN'T JAIL THE REVOLUTION

A STEVEN SPIELBERG FILM

CHICAGO

OF THE

TRIAL

THE

ADAM ARKIN
SACHA BARON COHEN
TAYE DIGGS
PHILIP SEYMOUR HOFFMAN
HEATH LEDGER
WILL SMITH
AND KEVIN SPACEY
'THE TRIAL OF THE CHICAGO SEVEN'
screenplay by AARON SORKIN
directed by STEVEN SPIELBERG

SEVEN

卡通法庭

儘管《芝加哥七人幫大審》陷入籌拍地獄，示威者的故事仍以《芝加哥十人幫》（Chicago 10, 2007）躍上銀光幕。曾經執導《光影流情》（The Kid Stays in the Picture, 2002）的導演布瑞特·摩根（Brett Morgen）打造出一部結合紀錄片、動畫並重新編劇的影片。驚人的配音陣容包括：傑弗瑞·萊特（Jeffrey Wright）演出巴比·席爾（左）；漢克·阿扎里亞（Hank Azaria）演出阿比·霍夫曼（中）；以及馬克·魯法洛（Mark Ruffalo）演出傑瑞·魯賓（右）。其他參與配音的有飾演法官的尼克·諾特，以及史匹柏的老搭檔羅伊·謝德（Roy Scheider）。

真正的芝加哥七人幫

左起：傑瑞·魯賓、大衛·德林杰、李·威納、約翰·弗伊尼斯、湯姆·海頓、雷尼·戴維斯，以及阿比·霍夫曼，與支持者以及入獄的夥伴巴比·席爾的海報合影。勞勃·格林瓦（Robert Greenwald）的《幹走電影》（Steal This Movie !, 2000）則說了更多關於霍夫曼的故事。

跟魯賓有一次穿著法袍上法庭，法官下令他們脫掉，法袍脫掉後露出的竟然是警察制服。辯護律師威廉·甘斯勒（William Kunstler）趁勢提出越戰一案受審，並刻意戴上黑色臂章紀念死者，還在辯護桌上放上越共旗幟。這場審判激起重量級的反文化人士群起攻訐嘲諷，歌手菲爾·奧克斯（Phil Ochs）告訴法庭，他計畫提名一頭名叫皮伽索斯（Pigasus）的豬擔任總統。當魯賓開始代替這頭豬發表接受提名的演說，警方以違反古老的家畜法的罪名將他逮捕。索金想必樂在其中。

還沒百分百敲定

史匹柏跟製片華特·帕克斯（Walter F. Parkes）[2] 以及蘿莉·麥唐納（Laurie MacDonald），從 2007 年開始籌備拍攝。史匹柏拍完《印地安納瓊斯：水晶骷髏王國》（Indiana Jones and the Kingdom of the Crystal Skull, 2008）後，這部片便被優先處理了。薩夏·拜倫柯恩將飾演阿比·霍夫曼，希斯·萊傑飾演海頓，菲利普·西摩·霍夫曼飾演律師甘斯勒，威爾·史密斯飾演席爾。「等史帝芬準備好，他就會寄來劇本，」威爾·史密斯說。「他告訴我拍攝日期，讓我把時間空下。雖然還沒完全敲定，不過我有信心。」《浮華世界》為《水晶骷髏王國》訪問史匹柏時，也瞥見了泰亞·迪格斯（Taye Diggs）、亞當·阿金（Adam Arkin）跟凱文·史貝西的大頭照。然而《綜藝》雜誌報導，這部片的籌拍「變得無法收尾，因為遇上美國編劇公會罷工，導演找不到人重寫劇本。」「我所有的編劇都受到罷工示威者的警告，」史匹柏在 2007 年末的罷工期間表示，這部片的命運再度因為此而愈加坎坷。之後史匹柏忙著《林肯》，這部片與 2011 年的《戰馬》及《丁丁歷險記》同步籌拍。IF

接下來的發展⋯⋯

索金（下）告訴《紐約時報》，這個作品如今注定要以舞台劇而非電影的形式現身：「我很期待再回頭為芝加哥七人幫的審判寫一部新劇本（可望定名為《芝加哥七人幫大審》）。」同時，服裝設計師瑪莉·索佛（Mary Zophres）將她為電影做的研究，提供柯恩兄弟用於背景設定於 1967 年的電影《正經好人》（A Serious Man, 2009）。

看得到這部片嗎？

6/10 這部片子一度交棒到《神鬼認證：神鬼疑雲》（Bourne Supremacy, 2004）的導演保羅·葛林葛瑞斯（Paul Greengrass）手上，他對 chud.com 網站說，這是一部「很棒的片子」，不過「檔期沒辦法配合。」後來的發展讓部落客驚訝得掉下下巴：傳言班·史提勒將出任導演，但之後又毫無音訊。不過一路下來有這麼多的大明星被點名，這部片應該還有復活的機會。

*2 華特·帕克斯與史匹柏合作過《勇者無懼》以及《關鍵報告》（Minority Report, 2002）。

項塔蘭

SHANTARAM

導演：米拉·奈兒（Mira Nair） | **演員**：強尼·戴普（Johnny Depp）、阿米塔·巴強（Amitabh Bachchan）
年度：2008 | **預算**：九千萬到一億美元 | **國別**：美國 | **類型**：劇情片 | **片廠**：華納兄弟

強尼·戴普

「（強尼）是個很謙遜的人，且對這個世界有很強烈的好奇心，」導演米拉·奈兒 2007 年告訴 rediff.com 網站。「他喜歡冒險。當你跟他工作的時候，你從來不會覺得自己面對的是一個電影明星。」

為宣傳《自由自路》（The Way Back, 2010），彼得·威爾與《帝國》雜誌的讀者愉快地進行線上對談，一位好奇的粉絲提出了辛的問題：「你還在爭取拍攝《項塔蘭》嗎？」平時總是很健談的威爾好像受到刺激，粗聲粗氣地說「沒有」。他已與這個計畫分道揚鑣四年，對於這位《楚門的世界》（The Truman Show, 1998）的導演來說，《項塔蘭》像是「注定無緣結合的真愛」。不過想想當初預定演出的強尼·戴普，他的希望破滅可不只一次，而是兩次。

詩意、預言色彩、超級厚

格里高利·大衛·羅伯茲（Gregory David Roberts）的小說在 2003 年出版後，立刻造成轟動。《項塔蘭》936 頁，字級小，讀起來雖然迷人，要把它改編拍成電影，就好像打破將最多人擠進小車的世界紀錄。不過後來事實證明，這還是最小的問題。

華納兄弟在 2004 年以 200 萬美金率先取得《項塔蘭》的電影版權，希望能吸引戴普跟他的製作公司 Infinitum Nihil 加入陣容。說戴普為這部小說與小說家深深著迷，並不為過。他在與澳洲《先驅太陽報》（Herald Sun）訪談時強調：「羅伯茲的小說寫得太美了，有詩意、有預言色彩，而且超級厚。這本一千頁的小說，讀得我簡直喘不過氣。」這位壞男孩作家本尊，也對這位演員產生激發潛能的效果。羅伯茲受戴普邀請，到巴哈馬作客 6 週，這位作家就跟他大名鼎鼎的粉絲一起編寫、濃縮了《項塔蘭》第一版的劇本。

約略以羅伯茲的親身經驗為雛形，經由主角 Lin 過濾故事內容，《項塔蘭電影版》（Shantaram：The Movie）可望是個幾乎無法歸類的冒險故事，橫跨各大洲與電影類型，述說一段驚心動魄的救贖旅程。故事在 Lin 的家鄉澳洲展開，Lin 因持有海洛因及洗劫銀行被捕入獄，在維多利亞省的潘特里吉監獄（Pentridge Prison）服刑。Lin 大膽逃獄，躲避至印度，還在孟買的貧民窟搖身一變，成為醫生，搶救霍亂疫情和大火造成的災情。不過他很快地捲入這個城市中無所不在的黑

海報設計：伊莎貝·艾勒斯

OH BROTHER, WEIR ART THOU ? [2]

彼得·威爾在拍攝《怒海爭鋒：極地征伐》（Masterand Commander：The Far Side of the World, 2003）跟《自由之路》（The Way Back, 2010）的幾年之間，與三部原著改編電影擦肩而過：《戰爭魔術師》（The War Magician），描述一位幻術家是如何在戰時「隱藏」蘇伊士運河，並躲避炸彈轟炸；威廉·吉布森（William Gibson）神祕的《模式辨認》（Pattern Recognition，上），描述一位心理學家試圖拼湊出網路上的神祕影片的意義；羅伯特·庫森（Robert Kurson）的《影子潛水員》（Shadow Divers），描述在紐澤西外海發現的一艘德國潛艇所留下的謎團。

*1 孟買最、最古老的監獄，幾乎容納了當地所有的罪犯。
*2 《霹靂高手》（O Brother, Where Art Thou？）的片名。

社會組織，顛簸地走過犯罪人生，同時希望能贏得神祕的瑞士裔美國人 Karla 的芳心。Lin 不可思議的旅程包括（這些只是精選）：走私，與黑手黨幹架，從大車禍中生還，企圖謀殺，擔任寶萊塢的臨時演員闖出一番成績，在阿瑟路監獄（Arthur Road Jail）[1] 耍狠求生，短期製作假護照，交易軍火、幫助阿富汗的聖戰者。有跟上嗎？我們還沒說到連環殺手的情節呢，所以（深呼吸），這是個冒險奇遇、愛情故事、監獄電影、遊記、戰爭電影、黑社會故事、講兄弟情誼、向寶萊塢致敬、軍火走私驚悚片、社會寫實劇……。戴普跟華納希望捕捉到羅伯茲描述的炙熱、喧囂、五光十射的孟買生活，就如同《海灘》中的泰國，這就是電影中的印度。有讀過《項塔蘭》的人都會發覺，戴普的體型跟粗壯精實的 Lin 不符。當小說版權售出的時候，外型與 Lin 相似的羅素·克洛曾對這個角色表示興趣。不過對於 Lin 特立獨行的個性，可以想見戴普才能詮釋得宜。有機會飾演一名有前科、有毒癮的反英雄人物的同時，戴普開始迷上琢磨口音，也看到了一個可以仔細咀嚼這本厚重的澳洲小說的機會。

同樣地，彼得·威爾看起來是理想的導演：一位澳洲電影人，說故事的技巧絕佳，不管什麼樣的電影類型，都能夠讓觀眾投入他選擇走進的世界。在一次大規模的勘景中，威爾徹底地認識了大吉嶺，戴普則是整個人泡在印度文化當中。同時，以改編《阿甘正傳》（Forrest Gump, 1994）拿下一座奧斯卡獎的艾瑞克·羅斯（Eric Roth），受聘將把這個龐雜過激的故事修整成可以拍攝的劇本。不過對於威爾的風光回歸，《項塔蘭》甜蜜的承諾卻讓人失望了。

2006 年 6 月，威爾被雇用了 9 個月後，華納告訴《綜藝》雜誌因為「創作上的歧見」那個好用的老藉口，威爾已離開劇組。「關於彼得，真的很遺憾，」製作人葛拉漢·金（Graham King）惋惜地說，但口氣聽來不特別感傷。「他對電影的看法，跟我與強尼有出入。」誰說的話算數，現在真相大白了：華納或許擁有版權，不過《項塔蘭》是屬於戴普的，這是身為演員、製片跟信徒的他，滿懷熱情要推動的計畫。全片預計 2007 年春季開拍。2007 年 1 月，華納找到了取代威爾的有趣人選：米拉·奈兒。曾執導《密西西比風情畫》（Mississippi Masala, 1991）、《雨季的婚禮》（Monsoon Wedding, 2001）、以及由薩克萊（William Makepeace Thackeray）的小說改編的《浮華新世界》（Vanity Fair, 2004），米拉·奈兒似乎是亞洲與西方世界的理想橋樑，這正是《項塔蘭》所需要的。「該是好萊塢正確理解印度的時候了，」她告訴 Glamsham.com 網站。「真實性對《項塔蘭》而言非常重要。我的電影《孟買風情畫》（Salaam Bombay！）的背景就是 1980 年代，當年我所身處的孟買，是跟《項塔蘭》一樣的時空。」

接下來的發展……

強尼・戴普回到他的舒適圈，跟提姆・波頓合作 2012 年的《黑影家族》（Dark Shadows，左）。米拉・奈兒放下無法「與強尼・戴普跟阿米塔・巴強在同一部片中合作」的失望情緒，接拍了華爾街的人質事件《拉合爾茶館的陌生人》（The Reluctant Fundamentalist, 2012）。威爾把他在印度場勘的成果善用在 2010 年的史詩電影《自由之路》（右）。格里高利・大衛・羅伯茲寫完三曲中的第二部《項塔蘭》後，2011 年仍在埋頭苦幹下一集：《山影》（Mountain Shadow），據傳是描述 Lin 為拯救昔日夥伴，從他的天堂斯里蘭卡復出；將有個新角色登場：一半愛爾蘭、一半印度血統的刑警納 Navida Der。如果你能像一頭鯨魚、可以閉氣很久的話，就屏息以待吧！

華麗壯盛

米拉・奈兒排出寶萊塢最堅強的影星陣容，由阿米塔・巴強飾演 Kader Bhai——孟買黑手黨教父以及 Lin 最終的導師。「我閉上眼睛，可以看到他們在一起的樣子，」她說。巴強甚至願意剃光頭演出。她也承諾，片中一場華麗壯盛的寶萊塢舞蹈表演，將出現戴普的身影。這個龐大、預計耗時 5 個月拍攝的電影，將在三大洲取景，預定於 2007 年 11 月開拍。「這會是一個很棒的盛宴，」奈兒告訴 CNBC。不過，主菜卻一直沒有上桌。

正當攝影機準備好開拍時，遇上好萊塢惡名昭彰的編劇罷工事件。《綜藝》雜誌報導，這事件對於「拍片成本，還有在雨季將至的印度拍片」的顧慮更是雪上加霜，籌拍過程開始像小說本身那般無止盡地蔓延。接受印度電視台訪問時，戴普聽起來仍未接受事實。「我們只是先暫停一下，」他嘆氣道。「艾瑞克・羅斯跟奈兒表現得十分優異，幾近完美，但發生了罷工，你必須確認每項工作都按部就班在進行。」我們可以說，孟買的鴨子已失去了跟著呱呱叫的意願。隨著《項塔蘭》被束之高閣，印度那絕美、鮮活，甚至可能讓《貧民百萬富翁》（Slumdog Millionaire, 2008）相形遜色的畫面，也將不見天日。SC

知名的結語

「強尼・戴普、葛拉漢・金跟華納兄弟買下的《項塔蘭》電影版，仍好好在籌備中。」作家格里高利・大衛・羅伯茲（上）在 2011 年末寫道。「他們在等我完成新小說，之後我才能專注在電影版的《項塔蘭》以及其他計畫上。」

3/10

看得到這部片嗎？

《印度時報》（Times of India）在 2011 年 3 月報導，《項塔蘭》的製作小組將重訪印度場勘，並將開拍日期重訂於 6 月份。這位「消息來源」指稱，戴普跟巴強在 2009 年時已於 ND studio 拍了 18 天的戲，有搭好的場景，也有臨時演員。不過，既然「每個人都簽了保密文件，自然沒有人聽說過任何消息。」那是當然的嘛！

JESSICA BIEL
JAKE GYLLENHAAL

NAILED

A DAVID O. RUSSELL FILM

釘住要害

NAILED

導演：大衛・歐・羅素（David O. Russell）│**演員：**潔西卡・貝兒（Jessica Biel）、
克絲汀・艾莉（Kirstie Alley）、傑克・葛倫霍（Jake Gyllenhaal）、詹姆斯・馬斯登（James Marsden）、
崔西・摩根（Tracy Morgan）、凱瑟琳・基納（Catherine Keener）、保羅・雷賓斯（Paul Reubens）
年度：2008│**預算：**兩千五百萬美元│**國別：**美國│**類型：**喜劇片

大衛・歐・羅素是出了名的難合作，這呼應了他對尖銳衝突性喜劇的喜好，而這不是只有行內人才知道的祕密。通常喜歡息事寧人的喬治・克隆尼，在與這位編劇／導演合作 1999 年嘲諷波灣戰爭的《奪寶大作戰》（Three Kings）時，便傳出在拍攝現場揍了他一拳，這件事已經變成好萊塢的傳奇。羅素與莉莉・湯姆琳（Lily Tomlin）合作他雄心萬丈、荒謬主義的怪片《心靈偵探社》（I Heart Huckabees, 2004）時，兩人火爆的爭吵更精彩，連 YouTube 上都看得到片段。

詭異局面與嚴重性

這些糾紛的詭異局面與嚴重性一再中斷、甚至扼殺了拍片計畫，不過羅素 2008 年的電影《釘住要害》的窘況，跟他火爆的性格倒沒有什麼關係，也跟羅素的創意團隊或是跟眾星雲集、由傑克・葛倫霍與潔西卡・貝兒領銜的卡司沒有關係。這個不幸案例的禍首，似乎出在管錢的人，明確地說，就是電影投資者大衛・伯格斯坦（David Bergstein），他的公司 Capitol Films 在 2010 年宣告破產了，以及他過去的事業夥伴藍諾・都鐸（Ronald Tutor）。《釘住要害》只是 Capitol Films 財務管理不善的其中一個受害者，不過它確實是其中最受矚目，也可能是最血腥的一項計畫。

在所有未能實現的承諾裡，《釘住要害》特別叫人氣餒，因為它不僅僅存在於劇本的頁面上，或是只存在於我們集體的、預設的想像裡：影片本身是存在的，至少已有九成五的影片（未完成的毛片），就只差一場關鍵的戲還沒拍，但也永遠不會拍了。當時還差 2 天就可以拍完，這部片子卻硬生生地收工了。

這樣一部由明星加持的重點計畫，怎麼會如此近在眼前卻又遠在天邊？鑑於《釘住要害》噩夢般的籌拍歷史，它又是怎麼走到這一步的？2012 年製片道格拉斯・威克（Douglas Wick）與露西・費雪（Lucy Fisher）接受 Collider 網站訪談時，回顧了過程的艱辛，他們估計這部片從籌拍到畫上句點，一路被喊卡了 14 次。

大衛・歐・羅素

「我從來沒見過這樣的事，」導演在 2011 年跟 slashfilm.com 網站談到《釘住要害》。「我們的資金跟水龍頭一樣，開開關關。我花了兩年的時間努力要把片子拍完，結果我必須說：好吧，我得往前走了。」

劈哩，呱啦，碰

在《心靈偵探社》之後，《釘住要害》不是羅素唯一放棄的電影。他跟 slashfilm.com 網站解釋，預定由影星馬修·麥康納（上）演出的喜劇片《流氓呱哥》（The Grackle）「是由編劇《聖誕壞公公》（Bad Santa）的原班人馬約翰·瑞卡（John Requa）與葛倫·費卡拉（Glenn Ficarra）所寫的劇本。正當我在談著要拍那部片的時候，我的好朋友馬克·華柏格（Mark Wahlberg）拿著《燃燒鬥魂》來找我。儘管我覺得《流氓呱哥》是部很有趣的電影，如果我必須在一個像是我親兄弟的朋友以及跟另一部電影之間作抉擇，我勢必要選擇《燃燒鬥魂》了。」

這對一個一度火熱的紙上計畫來說，實在是個很失格的結局。羅素共同編劇的夥伴克莉絲汀·高爾（Kristin Gore）是《周六夜現場》（Saturday Night Live）的諷刺作家，她是美國前副總統艾爾·高爾（Al Gore）的女兒，這使她成為這部火力全開的華盛頓諷刺劇的吉利人選。延續高爾在兩部小說中的人物 Sammy Joyce 的冒險奇遇，《釘住要害》網羅潔西卡·貝兒演出這位小鎮的餐廳女服務生，她的頭部遭到釘槍誤擊，意外治癒了她性慾過強的毛病。貝兒告訴《奧蘭多哨兵報》（Orlando Sentinel），這是「我沒辦法拒絕的邀約，我可是大衛·歐·羅素的大粉絲。」當這位沒有保險的性衝動女子發現美國的醫療體系拒絕治療她，她便誓言向美國國會爭取「古怪傷患」的權益，她的盟友包括《超級製作人》（30 Rock）的喜劇演員崔西·摩根飾演的牧師，他患有勃起後無法消退的毛病；以及葛倫霍飾演的具有道德瑕疵的國會議員，他消費她的處境，卻沒有絲毫良心不安。讓星光更加閃耀的陣容還有凱瑟琳·基納飾演另一個華盛頓的政客，以及詹姆斯·馬斯登飾演貝兒反應遲鈍的男友。

電影風格設定在《快樂胡克勇闖華盛頓》（The Happy Hooker Goes to Washington, 1977）與《綠野仙蹤》（The Wizard of Oz, 1939）兩者之間，《釘住要害》也希望能找到一個切入點，來解析歐巴馬健保時期之前的美國社會。對於首度進入獨立製片圈的製片二人組道格拉斯·威克與露西·費雪來說，這是項很大膽的選擇。而 1994 年以《打手槍》（Spanking the Monkey）作為大銀幕處女座的羅素，似乎是執導這部粗鄙又極富吸引力的笑鬧喜劇的理想人選。

> 「我已經不是《釘住要害》的編劇跟導演了。這對我來說是個很痛苦的過程。」──大衛·歐·羅素

不過從電影開拍的第一天起，鬧劇似乎都是在鏡頭後上演。已經習慣大片廠的片子都有固定預算的製片二人組，發現自己身為獨立製片得時時接招。羅素難搞的脾氣，已經使得原訂演出美國眾議院議長的詹姆士·肯恩（James Caan）離開劇組，不過相對而言，這只個小問題。2008 年 5 月，由於 Capitol Films 無法在演員們的工會帳號中存入指定的薪資，美國演員工會便命令會員停止在《釘住要害》的工作。同月，由於工作人員未能收到薪資，國際劇場舞台雇員聯盟（International Alliance of Theatrical and Stage Employees, IATSE）兩度指示它的成員，不要出現在該片在南加州的拍片現場。6月，Capitol 再次發生未支付薪資的情況，IATSE 的施壓最後導致電影夭折。讓情況更加複雜的是，劇組已經商借南加州政府議會作為華盛頓特區的替身，但在片子拍一週停一週的狀況之下，這個漂亮之舉卻成了大負擔。

葛倫霍的說法

「我其實不太清楚那部電影是怎麼回事。」葛倫霍（上左，與貝兒合影）2011 年告訴 Crave Online 網站。「我就等著看大衛那邊有什麼消息。」

接下來的發展……

在《釘住要害》日落西山之際,大衛·歐·羅素在 2010 年完成的《燃燒鬥魂》,即馬克·華柏格(左)主演的拳擊傳記電影,成為他導演生涯中最賣座的電影,還首度獲得奧斯卡最佳導演提名。道格拉斯·威克與露西·費雪自此之後再也沒有涉入獨立製片的領域,轉而為製片廠製作了《野蠻正義》(Lawless, 2012)以及《大亨小傳》(The Great Gatsby, 2013)。到了 2012 年,影星們還在回應關於這部電影的問題。宣傳《攔截記憶碼》(Total Recall,右)的潔西卡·貝兒把《釘住要害》的瓦解總結為「完全心碎」,並認為「唯一能挽救它的就是大衛。」同時,葛倫霍說:「你拍的電影最後沒有出現,感覺很奇怪。不過我只是個演員,統籌跟銷售電影是別人的工作。」

2008 年 6 月,在這部片燈枯油盡的時候,羅素唯一還沒拍完的一場戲,也就是電影不能沒有的一場戲:Sammy 的頭被釘槍釘到。這場戲曾經拍過,但拍得不好,製片心裡盤算,如果他們把這場關鍵的戲擺到最後再重拍,大衛·伯格斯坦就會有壓力,要盯著電影拍完。他們算盤打錯了。另外在 2010 年夏天,羅素剛拍完將拿下奧斯卡的《燃燒鬥魂》(The Fighter),正式表示對這部片洗手不幹:「基於各種因素,我已經不是《釘住要害》的編劇跟導演了。這對我來說是個很痛苦的過程。過程中多次的延宕與停拍。到現在已經兩年了,而現在要完成這部電影,相較我們幾年前開拍時,幾個關鍵條件已經出現很大的歧異。很遺憾地,我已經不再參與這項計畫,再也不能說它是『我的』電影。」

羅素把這部片的拍攝比作是「死胎」,決定要「放眼未來」。不過出錢的人還沒有罷休,手中握有毛片的他們,在沒有導演跟製片的陪同下自行剪輯了《釘住要害》,並在 2011 年進行試片。不令人意外地,從觀眾的反應可以看得出來,試片不僅僅是粗剪而已,遺漏的幾場戲讓它依舊無法發行。

「那麼多人在這部片付出了那麼多的努力,結果卻只能未完成地放在那裡,實在讓人心碎。」貝兒嘆息道。「跟大衛與其他的演員一起工作,是個很棒的經驗。」看來她腦袋裡的釘子(或是少掉的那根釘子)正好為這部籌畫失當的片子,釘上棺材上的最後一根釘子。大衛·歐·羅素應該把這段故事拍成電影。GL

3/10

看得到這部片嗎?

2011 年的試片,顯示出資者在思考以某種形式發行影片的可能性,比方直接發行 DVD;不過各方的沉默、未來的財務糾葛與官司,將再牽扯已形同陌路的伯格斯坦與都鐸,意味著這不是個可能的選項。幸運的是:《釘住要害》再也不是羅素的電影了。

雙子男人

GEMINI MAN

導演：柯提斯‧韓森 ｜ 年度：2009 ｜ 預算：一億美元 ｜ 國別：美國 ｜ 類型：科幻片 ｜ 片廠：夢工廠

戴倫‧連可

《雙子男人》沒辦法拍成的同時，編劇者戴倫‧連可執導了驚悚片《迷失》（Lost, 2004），由迪恩‧凱恩（Dean Cain）主演，反應不俗。而他最近又開闢出新戰場，編寫適合闔家觀賞的電影。

*1 著重電影作品敘事簡明、賣點明顯的製作元素，為今日好萊塢成為最主要製作方針。

*2 Jack Ryan 是《愛國者遊戲》（Patriot Games）和《迫切的危機》（Clear And Present Danger）的主角，Han Solo 則是《星際大戰》的角色，皆為哈里遜‧福特所詮釋。

籌拍地獄片滿為患，卻很少有電影會在臨終前遭受像《雙子男人》那樣的折磨與痛苦。這部由戴倫‧連可（Darren Lemke）自行創作的劇本，在 1997 年進入風暴的中心。「我從 14 歲開始寫試鏡劇本（spec screenplays）」連可告訴 StoryLink 網站。「等我寫到第 25 個劇本的時候，終於有人注意到我了。」《雙子男人》是一部高概念製作（high-concept）[1]的科幻驚悚片，在喬治‧歐威爾式的未來世界裡，美國受到法西斯集團「管理者」（Administration）的統治。「管理者」的地下執法單位「情報局」所屬的殺手 Kane 是故事的主角。Kane 是一等一的好手，不過他即將邁入退休的年紀，自己也想金盆洗手，但他沒有選擇權，當局遂決定要除掉他。問題是，你要怎麼除掉頂尖的殺手呢？解決辦法（並不是拿鋼琴砸他那一類的）就是複製一個比他更年輕、更冷酷的 Kane 追殺他。這個複製人 Rye 可以預測 Kane 的行動，是個非常難對付的敵手。格殺令一出，極想知道為什麼遭到「管理者」背叛的 Kane 只得亡命天涯，而 Rye 緊追在後。

Jack Ryan 對上 Han Solo [2]

正如拍攝《迴路殺手》（Looper, 2012）的人所發現的，這個計畫看起來商機無限，且由《閃靈殺手》（Natural Born Killers, 1994）的製片唐‧墨菲（Don Murphy）正式向迪士尼的「試金石影業」（Touchstone Pictures）提案。《華爾街日報》的布魯斯‧歐瓦（Bruce Orwall）挖苦地說，這個情節聽起來「極像是迪士尼《扭轉未來》（The Kid, 2000）的暴力版」。在這部已經被多數人遺忘的電影裡，布魯斯‧威利遇見了年輕的自己。電影預定在 2002 年夏天發行，相關的傳言已開始滿天飛。粉絲一開始最屬意史恩‧康納萊飾演 Kane，由千禧年滿臉風霜的他對上電腦合成的、《金手指》（Goldfinger）裡的詹姆士‧龐德。但很不幸地，這個傳言並未成真。下一個人選是哈里遜‧福特，這個可能性同樣讓人流口水，想想，這可是 Jack Ryan 對陣 Han Solo 呢！可惜這仍是一廂情願，福特親自否決了這項傳聞，他在一個訪談

海報設計：傑‧蕭

HE'S HERE TO KILL A DANGEROUS MAN... HIMSELF.

GEMINI MAN

A CURTIS HANSON FILM

中表示，他本人從未聽聞過這項計畫。接著在 2000 年 5 月，《好萊塢記者》（*The Hollywood Reporter*）雜誌報導，梅爾·吉勃遜的測試片段已經完成，是利用《危險人物》（Payback, 1999）與《危險年代》（The Year of Living Dangerously, 1982）的影像剪輯而成，結果這也無疾而終。有一陣子，尼可拉斯·凱吉似乎也成了候選人（但這就得創造一個更老的電腦成像，或是一頂非常好的假髮才行）。接著有點不可避免地，換布魯斯·威利被點名了。然而，儘管傳說「試金石」已經加快腳步，同時，曾執導《伊莉莎白》（Elizabeth, 1998）的夏克哈·卡布（Shekhar Kapur）也允諾擔任導演，這部片仍然沒有實現。

連可的劇本，如今誇口說，經過《威爾史密斯之叱吒風雲》的編劇史蒂芬·瑞佛（Stephen J. Rivele）與克里斯多佛·威爾金森（Christopher Wilkinson）的加持，開始墜入好萊塢的地下世界，唯一足堪安慰的是它繼承了一個不太可靠的封號：好萊塢「未拍成的最佳劇本」。

《雙子男人》為什麼沒能在 2001 年拍成，一直是個謎。電影的概念頗富說服力，連可第一版的劇本雖然在角色跟對白上需要再琢磨，卻不乏動力火車般的衝勁。片中有很多打鬥動作，大部分都異常地暴力。劇本裡也有出人意表的精彩轉折，揭露 Kane 自己也是複製人；後來的版本就刪掉了。因為特效的關係，預算自然要衝到 1 億美元，但若有適合的影星加入陣容，這個成本不算過高。或許這就是問題所在：有足夠票房影響力的演員，都不願意跟年輕時候的自己打肉搏戰，擔心被拿來作負面的比較。無論如何，多年來，《雙子男人》挫折不斷。

到了 2006 年，似乎出現緩刑的機會：明星級製片傑瑞·布洛克海默（Jerry Bruckheimer）正式加入劇組，雙方曾在 2000 年有接觸。接下來幾年，劇本在經過《世界末日》（Armageddon, 1998）的強納森·漢斯利（Jonathan Hensleigh）以及《冰與火之歌：權力遊戲》（Game of Thrones）的大衛·班尼歐夫（David Benioff）改寫，最後選定由《鐵面特警隊》的導演柯提斯·韓森執導。他似乎是個奇怪的人選：他執導過還稱得上是動作片的電影，只有十分溫和的、梅莉·史翠普主演的《驚濤駭浪》（The River Wild, 1994）。儘管如此，在布洛克海默強大的後盾支持下，《雙子男人》實質上得以獲准進行。

教訓壞蛋必須有說服力

好消息是，電腦成像技術愈來愈進步，超過十年前的水平，《班傑明的奇幻旅程》證明，想要加速老化或是返老還童，在技術上都可以達成。話雖如此，也很難讓 79 歲的史恩·康納萊重拾光滑肌膚；梅爾·吉勃遜自己所招徠的票房毒藥惡名，也不是電腦可以馬上修正得了的。於是，布魯斯·威利再度登上部落客首選的主角名單，因為這個角色必須是一位資深的動作影星，他教訓壞蛋必須仍有說服力。確實，在同年的《獵殺代理人》（Surrogates）中，布魯斯·威利證明他有能耐演出年長版跟年輕版的自己；而在《迴路殺手》裡，他變身成 50 多歲

不要搞混了……

《雙子男》（Gemini Man）是 1976 年的科幻電視劇，由班·墨菲（Ben Murphy，中）飾演的特務，在一場潛水意外後變成隱形人。這個意外遠遠不比被船舷打到來得痛，幸而情報局的研究員研發出精巧的手錶，讓他得以控制這樣離奇的情況，甚至對他後來的工作大有幫助。轉折是：他每天只能施展隱形絕技 15 分鐘，否則就會永遠消失。這個節目在美國播出五集之後就停播了，在英國則是播完全系列。其中的兩集後來在 1976 年被改編成電視電影，因不明原因被命名為《與死亡共舞》（Riding with Death），電視喜劇影集 Mystery Science Theater 3000 在 1997 年還嘲諷了這件事。

接下來的發展……

戴倫·連可的劇本被封存在米老鼠之家，相關人員則都往前邁進：傑瑞·布洛克海默投入不那麼裝腔作勢的藝術片，像是《神鬼奇航4：幽靈海》（Pirates of the Caribbean : On Stranger Tides, 2011），以及與艾米·漢莫（Armie Hammer）及強尼·戴普重新啟動《獨行俠》（The Lone Ranger）。柯提斯·韓森比較穩扎穩打地拍了HBO 2001年的電影《大到不能倒》（Too Big to Fail），描述2007年的金融危機，他也嘗試了較特殊的動作片《衝破極限》（Chasing Mavericks, 2012），是極限衝浪家傑伊·莫里亞提（Jay Moriarty）的傳記電影，由韓森與麥可·愛普特（Michael Apted）共同執導。戴倫·連可寫完《史瑞克快樂4神仙》（Shrek Forever After, 2010）後，繼續為奇幻動作片《傑克：巨人戰紀》（Jack The Giant Slayer, 2013）以及《渦輪方程式》（Turbo）編劇，這部動畫片《渦輪方程式》描述萊恩·雷諾斯（Ryan Reynolds）飾演的蝸牛必須要加快速度的故事。

的殺手，遭到年輕的自己追殺。但是這個頑固的計畫再度整合失敗，電影從未正式公告演員名單，就如過去一樣，神祕地銷聲匿跡。

這個計畫看似已葬身海底，不過就像片中的殺手，《雙子男人》才不會輕易就範。2012年末，編劇／導演喬·卡納漢嘗試為這個計畫帶來新的生機，他把一段誘人的精彩影片公開在網路上。這支由克林·伊斯威特飾演Kane的准預告片，很天才地蒐羅與剪輯多部電影的片段，營造出老克林與「流氓哈利」（Dirty Harry）[3]在玩一場致命的貓捉老鼠遊戲的印象。本文寫作時，已82歲的伊斯威特是否有辦法演出冷酷的殺人機器，還有討論的空間。不過我們由此得以想見，若由卡納漢擔綱導演，這部片會呈現何種風貌。卡納漢也表示，也曾以強·沃特（Jon Voight）作為測試片主角，以評估用電腦成像模擬年輕版的主角的可行性。遺憾的是，卡納漢也沒有搞出什麼名堂，傑瑞·布洛克海默無聲無息，迪士尼沒人支持放行，而影星們似乎壓根不想跟《雙子男人》扯上關係。SB

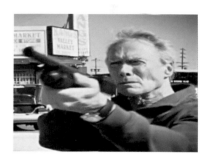

雙子男遇見復仇者

喬·卡納漢所剪輯的由克林·伊斯威特主演的《雙子男人》（上）的精彩影片，看得讓人心跳加速。不過卡納漢後來把重心轉向改編馬克·米勒（Mark Millar，漫畫《特攻聯盟》創作者）的漫畫《復仇者》（Nemesis）。

3/10

看得到這部片嗎？

劇本已經就緒，喬·卡納漢的精彩影片亦證明了這部片受到高度關注。不過由於跟《迴路殺手》的同質性太高，《雙子男人》不太可能獲准拍攝，無論如何，十多年前複製人已經出現在科幻片裡了。當然了，如果有A咖影星願意認真考慮演出，這部片就有機會再復活。還有，片中由同一位演員演出老年的Kane以及年輕的Rye這樣的噱頭，是跟《迴路殺手》的重要的差異：在《迴路殺手》中，年輕的布魯斯·威利是由喬瑟夫·高登－李維（Joseph Gordon-Levitt）演出，僅僅是用化妝術模擬布魯斯·威利。

[3] 伊斯威特所飾，電影《緊急追捕令》的主角。

法蘭克還是法蘭西斯

FRANK OR FRANCIS

導演：查理・考夫曼（Charlie Kaufman）｜**演員：**史提夫・卡爾（Steve Carell）、傑克・布萊克（Jack Black）、尼可拉斯・凱吉、伊莉莎白・班克斯（Elizabeth Banks）、凱文・克萊（Kevin Kline）、凱瑟琳・基納、保羅・雷賓斯（Paul Reubens）｜**年度：**2012｜**國別：**美國｜**類型：**諷刺音樂劇｜**片廠：**哥倫比亞

查理・考夫曼

「我真的不知道我們要怎麼拍這部片，」這位編劇／導演告訴《暫停》雜誌。「當編劇的時候，不要讓自己受限於實際的問題是很重要的。這個劇本的視野，以及它涵括的世界是非常非常廣大的。」

*1 當電影導演不滿電影成果而斷絕關係時，好萊塢便以代號 Alan Smithee 稱之。
*2 考夫曼的代表作諸如《變腦》（Being John Malkovich, 1999）、《蘭花賊》（Adaptation, 2002）、《王牌冤家》（Eternal Sunshine of the Spotless Mind, 2004）

好萊塢拍了很多關於好萊塢的電影，形式各異。《萬花嬉春》（Singin' in the Rain, 1952）與《雙龍一虎闖天關》（An Alan Smithee Film：Burn Hollywood Burn, 1997）分別處於兩個極端，後者糟得無可救藥，逼得導演亞瑟・希勒（Arthur Hiller）撇清關係，讓它淪為 Alan Smithee 的作品[1]。而查理・考夫曼超現實的好萊塢諷刺劇《法蘭克還是法蘭西斯》會落在哪個位置，我們大概永遠不會知道，但考夫曼的劇本一向精彩、令人迷戀，可以合理懷疑它會名列前茅。

真實故事變形版本

「從最廣義的角度來看，」考夫曼 2011 年告訴倫敦版的《暫停》雜誌，「它談的是網路上的電影評論，不過，一如往常，我描寫的那個世界，不必非得就是我所描寫的那個世界。」考夫曼在《法蘭克還是法蘭西斯》裡不必然描繪的那個世界，是個真實故事稍加變形的版本，劇中，一位網路部落客跟一位知名的電影人發生激烈爭吵。當然了，考夫曼以發人省思、令人費解的作品聞名[2]，可以想見故事可沒那麼簡單。瞄準電影產業以及網路世界，並企圖給予顛覆性的一擊的考夫曼，成功地嘲弄了現代生活中的惶惶不安。「劇本裡談了很多的網路與憤怒：文化的、社會的，以及個人的憤怒，」他說。「還有我們所處的這個時代的特有的孤立以及競爭，它談的是這個世界的人們想要被人看見。」

史提夫・卡爾內定將演出裝腔作勢的奧斯卡金獎編劇 Frank Arder，傑克・布萊克飾演他的死對頭部落客 Francis Deems。Deems 痛恨他看的每一部電影，並集中火力攻擊 Arder 一人。此外，尼可拉斯・凱吉預定飾演過氣的喜劇演員 Alan Modell，拼命地想躲過他最賣座的電影的影子；還有一位走麥可・貝風格的導演，推銷他毫無品味的最新電影《廣島》；配角部分則有伊莉莎白・班克斯、凱瑟琳・基納及保羅・雷賓斯；一個機器人頭（凱文・克萊配音），經由電腦設定可以寫出迎合大眾口味的芭樂劇本。喔，還有，它是齣音樂劇。

frank
or
francis

電影預定在 2012 年初開拍。不過到了 6 月，伊莉莎白·班克斯告訴 Moviefone.com 網站，「我們沒有機會拍成那部片。它看起來萬事俱備，就像許多電影一樣，在最後一刻瓦解了。」考夫曼的代表僅表示，電影延後拍攝。外界揣測，《法蘭克還是法蘭西斯》故意踩煞車，希望藉此在網路上激起更多的討論，為片中那個扭曲的世界增添討論的面向，或許這個說法不算太牽強。考夫曼的劇本《蘭花賊》中的主角 Charlie（影射他自己）是個苦悶的藝術家，相較之下，電影裡 Charlie 的雙胞胎兄弟 Donald 是個沒有才華（但是成功）的傻蛋，兩個角色都由尼可拉斯·凱吉演出。考夫曼讓 Donald 這個角色掛名電影的編劇，即便他從來沒有過雙胞胎兄弟，奧斯卡評審團仍同時提名考夫曼與 Donald，肯定「他們所寫的」劇本。

一直到 2012 年末，《法蘭克還是法蘭西斯》仍沒有動靜。最可能解釋是考夫曼自編自導的處女座《紐約浮世繪》（Synecdoche, New York, 2008）的票房收益，讓負責管錢的人看得心情志忑。「我很希望電影可以拍成，」傑克·布萊克 2012 年告訴 vulture.com 網站。「我們只需要 1 千萬美金就可以拍，所以讀到這篇訪問的人如果能夠湊到錢，這件事就能搞定了。」SB

看得到這部片嗎？

被視為是「延遲」而不是喊停的《法蘭克還是法蘭西斯》，比這本書裡的其他電影還有機會實現。話雖如此，它仍面臨了幾個大麻煩，特別是它的題材。畢竟，有哪個產業會願意出資，支持一個將說自己膚淺、腐敗且道德破產的計畫？

波茨坦廣場

POTSDAMER PLATZ

導演：東尼・史考特（Tony Scott）｜ 演員：米基・洛克（Mickey Rourke）、哈維爾・巴登、克里斯多夫・華肯（Christopher Walken）、強尼・哈立戴（Johnny Hallyday）

年度：2012 ｜ 預算：三千八百萬美金 ｜ 國別：美國 ｜ 類型：犯罪劇情片 ｜ 片廠：Lionsgate

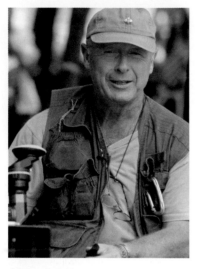

東尼・史考特

「這不是一部簡單的電影，」導演在 2009 年告訴 comingsoon.net 網站，「它是根據紐澤西黑幫的真實故事所改編，描述他們企圖奪取德國的建築產業。我有很棒的演員陣容，包括米基・洛克。」

東尼・史考特交出出色的《煞不住》（Unstoppable, 2010）之後，各方都在猜測他接下來會拍什麼電影。被討論的有：約翰・葛里遜（John Grisham）所著《幫兇律師》（The Associate）的改編電影，預定由席亞・李畢福（Shia LaBeouf）主演；《地獄天使》（Hell's Angels），由米基・洛克飾演「天使摩托車隊」的創辦人桑尼・巴傑（Sonny Barger）；懸宕了很久的《捍衛戰士2》（Top Gun 2）；以及改編自布迪・喬維納吉奧（Buddy Giovinazzo）的小說的《波茨坦廣場》。最後由《波茨坦廣場》領先群片。

致命漩渦

「自《四海好傢伙》（Goodfellas）之後，已經很久沒看到這樣精彩且銳利剖悉幫派世界的作品了，」小說的封面引述了史考特的話。他在 2000 年選擇了同樣由喬維納吉奧所寫的劇本，並常常談起自己很想拍這部片。時空設定在蘇聯甫解體之後，描述一個來自紐澤西的犯罪家庭「特權集團」（the Franchise），他們擁有立足全球的野心，穩穩當當地在歐洲最大的建築工地波茨坦廣場建立起基地。此處位於兩德剛統一的首都柏林，曾是被柏林圍牆一分為二的荒地。在經濟情勢動盪、新的資金爭相流入的時刻，正是發財良機；同時，特權集團還面對來自俄羅斯、東德以及土耳其的競爭。在這個致命漩渦中，特權集團派出他們最年輕但最狠毒的殺手 Tony，宣示它的主權，結果導致一場災難。在意外殺害一名 14 歲的無辜女孩之後，Tony 經歷嚴重的信心危機，同時也考驗著他對特權集團的忠誠。之後他愛上了東柏林的學生 Monica，於是被迫在追隨 Monica 求得救贖，以及效忠特權集團以保安全兩者之間做出抉擇。看起來喬維納吉奧是先寫了劇本，才在 2004 年出版了小說，並在寫小說時親自到柏林研究取材，吸取它的氛圍，這就可以解釋為什麼小說帶有強烈的電影感了。劇本也十分暴力，充斥性愛與動作場面，正是吸引史考特這類背景的電影人的元素。後來有正式消息發布，史考特將在 2002 年初開拍，但最終是只聞樓梯響；雖然導演一開始興致高昂，這部電影在接下來的 10 年中漸漸被淡忘，2000 年後的史考特埋首於場面壯觀的電影，創造出事業高峰，包括《火線救援》（Man on Fire）、《女模煞》（Domino）以及《煞不住》。史考特 2010 年想要重整這個計畫，不過片名已經改了，

FROM THE INTERNATIONAL BEST- SELLER

DIRECTED BY
TONY SCOTT

STARRING
MICKEY ROURKE
JAVIER BARDEM
CHRISTOPHER WALKEN
JOHNNY HALLYDAY

POTSDAMER PLATZ

但報導指出，劇本由《性感野獸》（Sexy Beast, 2000）的編劇大衛·斯辛托（David Scinto）及路易斯·梅利斯（Louis Mellis）重新改寫。可能對潛在的投資者比較有吸引力吧：兩位來自紐澤西的黑幫成員被派到波多黎克對付老闆的死對頭，徹底摧毀對方陣營的運作。就像小說裡的 Tony，當他們發現一個 6 歲小女孩躲在敵人的大宅裡，因良心不安而放她一條生路。此舉大錯特錯，這個女孩才是老闆要暗殺的目標。他們的惻隱之心帶來了兩難困境，究竟該選擇追殺這個女孩，或是激起老闆清理門戶的怒火。如今條件已成熟，可以吸引許多才華之士加入。2002 年，史考特曾嘗試網羅合作過《全民公敵》（Enemy of the State, 1998）的影星金·哈克曼（Gene Hackman）；2010 年，他再度試圖說服 80 歲的哈克曼重出江湖，但哈克曼婉拒了，艾爾·帕西諾亦然。這時候有報導指出，以 2008 年的《力挽狂瀾》（The Wrestler）強勢回歸影壇的米基·洛克確定加入劇組，其他演員包括傑森·史塔森（Jason Statham）、哈維爾·巴登、曾出現在 2004 年《火線救援》的克里斯多夫·華肯，以及法國歌手轉型演員的強尼·哈立戴。後來史塔森退出，但 Lionsgate 影業的合約已談妥，這部片看似在 2012 年蓄勢待發，不過很遺憾地事與願違。SB

接下來的發展……

2012 年 8 月 19 日，東尼·史考特從加州聖派卓（San Pedro）的文森湯瑪斯橋（Vincent Thomas Bridge）上跳下輕生，原因尚未證實。很少電影會因為這樣令人傷痛的原因而喊停。

看得到這部片嗎？

喬維納吉奧的小說有可能被改編，或者直接挪用作家寫的劇本。不過在史考特自殺之後，眼前不太有人會很快地重振這項計畫。即使有人真的辦到了，米基·洛克、克里斯多夫·華肯、哈維爾·巴登或強尼·哈立戴會不會參與演出，也同樣教人存疑。

海報設計：狄恩·馬丁（Dean Martin）

敬請耐心期待……更多我們的愛片

人間悲劇
AN AMERICAN TRAGEDY, 1930
瑟吉・艾森斯坦／導演

千真萬確
IT'S ALL TRUE, 1942
瑟吉・艾森斯坦／導演

亞當與夏娃
ADAM AND EVE, 1947
李奧・麥凱里（Leo McCarey）／編劇

1930 年，派拉蒙邀請艾森斯坦來到美國，希望「配合他方便的時間執導電影」。不過片廠粉碎了他的題材願望清單，包括希歐多爾・德萊瑟（Theodore Dreiser）1925 所著的《人間悲劇》（An American Tragedy）的改編電影。它以一宗真實的謀殺案為藍本，描述一個急欲改善自身困境的貧窮男子的故事。協同導演大衛・塞茲尼克（David O. Selznick）讀過劇本後表示：「對我來說，它是個令人難忘的經驗，是我所讀過最感人的劇本。劇本很有說服力，它絕對讓人痛心不已。我讀完劇本時，沮喪得想要喝瓶波本威士忌。要當作娛樂的話，我覺得它連百分之一的機會都沒有。」塞茲尼克總結說，「透過批判性的觀點呈現這個題材，我們得以滿足自己的虛榮心，然而它帶給無憂無慮的美國年輕觀眾的，將會是極為悲戚的兩個小時，別無其他。」AE

1942 年，雷電華影業的股東尼爾森・洛克斐勒（Nelson Rockefeller）以及總裁法蘭克林・羅斯福（Franklin D. Roosevelt），邀請他赴巴西拍片，藉以改善珍珠港事變後的美巴關係。原訂四集的旅遊紀錄片，威爾斯將它重整成三部曲：《我的美麗朋友》（My Friend Bonito），描述一個墨西哥男孩與一頭公牛的友誼；《森巴的故事》（The Story of Samba），描繪從貧民窟到里約嘉年華的舞蹈風貌；《木筏上的四個男人》（Four Men on a Raft），重現四位貧困漁民遠行 1600 英里、只為向巴西總統陳情他們遭受剝削的旅程。威爾斯並打算拍一段爵士傳奇人物路易斯・阿姆斯壯（Louis Armstrong）的故事，不過一直沒能實現。巴西政府、美國政府以及雷電華都認為這個拍攝計畫過於政治性，雷電華決定終止拍攝。有部分的片段被用在 1993 年的紀錄片《千真萬確》（It's All True，上）當中。DN

李奧・麥凱里的劇本以婚姻失和的喜劇、機敏的對白、豐沛的情感、大剌剌地篤信宗教，以及些許性愛場面聞名。他點子很多，卻往往沒能實現：一則關於好萊塢的內幕故事在製片霍華德・休斯退出後束之高閣；還有一部關於馬可・波羅（Marco Polo）的傳記電影，以及一部由他的友人希區考克演出殺手的恐怖片。不過，他最竭力推銷的劇本是新版的聖經故事《亞當與夏娃》，由他與諷刺作家辛克萊爾・路易斯（Sinclair Lewis）共同編創，他希望邀請詹姆斯・史都華（James Stewart）與英格麗・褒曼主演。當消息傳出去，一位默片大明星出現在他的辦公室，表示願意演出夏娃。「這是真的，我在寫一齣新版的《亞當與夏娃》，」麥凱里告訴她：「不過不是用原始的演員陣容。」製片人倒是沒那麼熱衷。話雖如此，在 1955 年，覺得厭煩的褒曼說，麥凱里還在拿演夏娃的事煩她，不過這次演對手戲的是約翰・韋恩（John Wayne）了！AE

在聯合國的一天
A DAY AT THE UNITED NATIONS, 1961
比利・懷德（Billy Wilder）／編劇、導演

1960 年，創作能量達到巔峰的比利・懷德（上）為馬克斯兄弟想到一個好點子。這組兄弟檔從 1949 年的《快樂愛情》（Love Happy）之後，就沒有一起拍過電影了，不過懷德覺得安排格魯喬、奇科跟哈勃三兄弟在聯合國裡瘋狂亂竄，將會是諷刺劇與笑鬧劇的完美結合。在向格魯喬以及馬克斯兄弟的經紀人崗摩（Gummo）推銷了這個構想之後，懷德與 I・A・L・戴蒙（I.A.L. Diamond）合作編創《在聯合國的一天》的劇情大綱。「我們想要針對當今世界的現況打造一齣諷刺劇，」懷德説。「一部談外交工作的墮落、政治角力、大開氫彈的玩笑，這類題材的諷刺劇。由馬克斯兄弟來貢獻一些笑話，應該可以減緩劇本裡緊繃的戲劇張力。」遺憾的是，這一切來得太晚，這組兄弟檔已經 70 歲有餘，曾經心臟病發作的哈勃對這部片踩了煞車。隨著奇科在 1961 年辭世，這部片也跟著壽終正寢。SW

勇敢奮起
UP AGAINST IT, 1967
喬・歐頓（Joe Orton）／劇作家

在《Help! 救命》（Help!, 1965）熱賣之後，披頭四經理布萊恩・艾波伊坦（Brian Epstein）偶遇了喬・歐頓（上）。這位劇作家首先以 1964 年的《娛樂索龍先生》（Entertaining Mr. Sloane）受到矚目，而他那種刻意引發爭議的冷嘲熱諷風格，跟這幾位面無表情的利物浦人似乎正是絕配。然而，最後寫出來的談論無政府、暗殺與末世預言的劇本，即使對打算停止思考、好好放鬆、逐流而下的年輕人[1]都難以下嚥。「我們最後沒有拍《勇敢奮起》，並不是因為它太激進，」保羅・麥卡尼（Paul McCartney）説。「我們沒拍，是因為它的同志味道。不是説我們反同志，只是披頭四不是同志。」其他同樣受到詛咒的構想，包括讓披頭四主演《魔戒》的改編電影，內定執導的史丹利・庫柏力克不怎麼認同這個想法，他告訴約翰・藍儂（John Lennon），他認為這本書無法拍攝拍成電影。BMac

[1] 披頭四〈Tomorrow Never Knows〉的開場歌詞，帶有迷幻色彩。

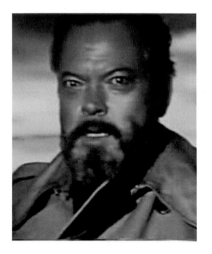

威尼斯商人
THE MERCHANT OF VENICE, 1969
奧森・威爾斯／導演

受 CBS 之邀參與系列特別節目的拍攝，奧森・威爾斯（上），把莎士比亞的劇本作了一番濃縮與激進的詮釋，並預定由查爾斯・葛雷（Charles Gray）飾演 Antonio，由他自己飾演大幅改編的人物 Shylock。他的情婦歐嘉・蔻達拒絕飾演 Portia，理由是她的英文程度不足以擔當重任。威爾斯乾脆就拿掉這個角色，把重心放在 Antonio 與 Shylock 間的故事，背景則設定在 18 世紀。電影在南斯拉夫與威尼斯拍攝，1970 年完工。然而，已經完成聲帶的兩卷工作拷貝竟從導演在羅馬的工作室被竊，負片則毫髮無傷（仍然是蔻達的財產），不過聲音的部分只存在於沒被偷的一盤膠卷裡。小偷之謎一直沒有破解，而威爾斯一直到電影拍攝了 10 餘年後，才承認片子的存在。DN

深海
THE DEEP, 1970 左右
奧森·威爾斯／導演

威爾斯拍完《午夜鐘聲》（Chimes at Midnight, 1965）後，根據查爾斯·威廉（Charles Williams）的小說《航越地平線》（Dead Calm）創作了一部劇本，描述一名男子在海中潛水時意外殺害一名女子，之後便精神崩潰，劫持了兩艘船企圖逃離，由勞倫斯·哈維（Laurence Harvey）主演，其他演員包括珍妮·摩露（Jeanne Moreau，上，與威爾斯攝於《午夜鐘聲》）、麥可·布萊恩（Michael Bryant）、歐嘉·蔻達以及威爾斯本人。電影在克羅埃西亞的外海拍了超過 2 年，幾已完成，不過威爾斯開始對將招致的評價緊張兮兮，遂暫停了這項計畫，怪罪海上的天候，怪罪布萊恩必須到倫敦演出舞台劇，自己轉而投注於《贗品》上。電影就剩下一場高潮的爆破戲還沒拍，還有後製要進行。這是個致命的延宕：1973 年哈維過世，這部片已不可能完成。這部片大量以特寫角度拍攝，這些珍貴片段後來出現在紀錄片《奧森·威爾斯：一人樂隊》（Orson Welles：The One-Man Band, 1995），1989 年菲利普·諾伊斯（Phillip Noyce）執導的原著改編電影《航越地平線》問世。DN

笨蛋聯盟
A CONFEDERACY OF DUNCES, 1980 年代至今
約翰·甘迺迪·涂爾（John Kennedy Toole）／原著小說

《笨蛋聯盟》遭到詛咒。每當有電影人想要拍這部片，他們就會遭遇大禍。看看這個統計吧：預定演出這部片的演員約翰·貝魯許、約翰·坎迪（John Candy）、克里斯·法利（Chris Farley）——身亡；據傳將參與演出的女演員娜塔莎·諾伊尼（Natasha Lyonne）——自毀演藝生涯；紐奧良（跟這部片有關的城市）——遭受卡崔娜颶風（Hurricane Katrina）的摧毀；喬·貝斯·波頓（Jo Beth Bolton，路易斯安那州電影委員會委員）——遭人殺害；威爾·法洛（Will Ferrell）——後來改拍《冰刀雙人組》（Blades of Glory, 2007）。比較近期的發展，查克·葛里芬納奇（Zach Galifianakis）會是個很棒的人選——所以片子大概也拍不成了。這一切都要回歸到這本書的悲劇起源，也就是作家約翰·甘迺迪·涂爾的自殺，許多年後他的母親才說服一位心存疑慮的編輯，一讀作家手稿。或許電影人們不該浪費時間、才華、經歷與生命來拍《笨蛋聯盟》，改拍它永遠拍不成這件事，大家都會好過一點。PR

愛德華·福特
EDWARD FORD, 1980 年代左右
蘭姆·多布斯（Lem Dobbs）／劇作家

寫於 1979 年的《愛德華·福特》，是好萊塢最受讚譽的一部未能實現的劇本。它的創作者蘭姆·多布斯（原名 Anton Kitaj）當時還默默無名，甚至到 5 年之後才賣掉第一部劇本：不具名改寫的《綠寶石》（Romancing the Stone, 1984）。透過他的父親畫家齊塔伊（R.B. Kitaj），他認識了電影圈的傑出人物，包括比利·懷德，因此他的作品已通過有才華、有影響力的人的考核了。多布斯劇本中的主角是一位在 1960 年代搬到洛杉磯的年輕人，一心希望能成為演員。在接下來的三十年裡，他住在好萊塢的邊陲、跟演員交朋友，不過從來沒有利用他們來拓展自己的事業，而是在可怕的基督徒劇團裡勉力謀生。儘管讀過劇本的人一致給予好評，但《愛德華·福特》還是賣不掉。然而多布斯已經變成一名成功的編劇，他也相信當劇本已經獲得了廣泛的喜愛，既使電影真的被拍出來了，也不會進一步幫助提升他的事業。不過 2012 年尾聲傳出了有意思的消息：劇本已經被導演泰瑞·茲維哥夫（Terry Zwigoff）採用，將由麥可·夏儂（Michael Shannon）主演。DN

亂世佳人
GONE WITH THE WIND, 1985 年左右

塞吉歐．李昂尼／導演

雙威復仇記
DOUBLE V VEGA, 1995 年左右開始

昆丁．塔倫提諾／導演

木偶奇遇記
PINOCCHIO, 1995

法蘭西斯．科波拉／導演

就像《列寧格勒》（見 148 頁）還不足以證明他的雄心壯志似的，李昂尼（上）對另一部史詩大片抱著更高的期望。身為《亂世佳人》的粉絲，李昂尼宣布他想要重拍的心願。他的親友說，李昂尼常常說他要拍一部更接近原著的版本；奧森．威爾斯則對他說，他瘋了，因為除了《亂世佳人》以外，所有的內戰電影都是票房毒藥。不過熱賣的《黃昏三鏢客》（The Good, The Bad and the Ugly, 1966）證明威爾斯是錯的，或許也因而說服了李昂尼，老片重拍是可行的。然而電影從未成功啟動，我們也就沒指望能一睹李昂尼打造的南方大戲：莫利克奈磅礴的配樂，飾演 Rhett Butler 的克林．伊斯威特不屑一顧的態度。李昂尼 1989 年過世時，正在寫一部西部片《只有瑪莉知道》（A Place Only Mary Knows）的劇本，故事發生在美國內戰期間；以此片加入眾多電影的行列，向《亂世佳人》致敬。SB

《追殺比爾》的影迷苦苦等待第三集的出現。「我們會看情況，」塔倫提諾（上）在 2012 年說：「不過，大概不會吧！」而《惡棍特工》倒是可能已經衍伸出副產品，「片名會叫做《烏鴉殺手》（Killer Crow）之類的」。不過塔倫提諾的另一個計畫卻已確定：一部結合麥可．馬德森（Michael Madsen）在《橫行霸道》（Reservoir Dogs）裡演的瘋子 Vic Vega（又被稱為 Mr. Blonde）以及約翰．屈伏塔飾演的《黑色追緝令》的殺手 Vincent Vega 的電影。「我們都剛剛出獄，坐在從洛杉磯起飛的班機上。」馬德森透露。「我們都不知道彼此是孿生兄弟，而我們兩個人都在回洛杉磯的路上，打算替我們死去的兄弟報仇。」這部片甚至有了一個片名：《雙威復仇記》。「我並不想急著拍這部片，」塔倫提諾在 2003 年說。「除非片廠想拍這部片，影迷想看這部片，那麼我自然可以妥協。」不過到了 2012 年，他說，「不過現在，麥德森跟屈伏塔幹這檔事已經太老了。我必須說，有點不太可能。」BMac

1994 年，科波拉宣布即將拍攝真人版的《木偶奇遇記》。與迪士尼的經典版本不同的是，它將較忠於卡洛．柯洛帝（Carlo Collodi）的原著，在皮諾丘殺了小蟋蟀（Jiminy Cricket）之後，被小蟋蟀的鬼魂糾纏不休。倒底電影會如何忠於原著是有疑問的，因為科波拉想像的是一部背景設定在納粹占領下的法國的音樂劇。他告訴《綜藝》雜誌，皮諾丘將會是結合最新科技發明的產物，從木偶到真人演出，到從《侏儸紀公園》（Jurassic Park）開始的電腦科技。想自己演出老木匠（Gepetto）的導演寫好了劇本，並找來《教父》的藝術指導狄恩．塔沃拉里斯（Dean Tavoularis）、音樂製作人唐．瓦斯（Don Was）以及服裝設計師卡爾．拉格斐（Karl Lagerfeld）合作。不過在 1995 年，科波拉與華納兄弟因為預算問題鬧翻，導演控告華納，指控華納阻撓他將這部片推銷給別的片廠。華納則宣稱它擁有電影的拍攝權；科波拉反駁，沒有簽合約因此不成立。1998 年，洛杉磯法院支持科波拉的主張，讓好萊塢跌破眼鏡。SB

沉默的天使
THE ALIENIST, 1996
柯提斯·韓森、菲利普·考夫曼／導演

刺殺唐吉訶德
THE MAN WHO KILLED DONQUIXOTE, 2001 左右
泰瑞·吉利安／導演

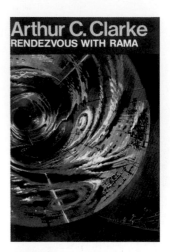

拉瑪任務
RENDEZVOUS WITH RAMA, 2002 左右
大衛·芬奇／導演

《雙子男人》（見 236 頁）不是唯一一部引人注目、卻從柯提斯·韓森的指間溜走的片子：1995 年，他錯失了《沉默的天使》（The Alienist）的改編電影。克萊·卡爾（Caleb Carr）所寫的這部小說，描述一位殺手在紐約市為非作歹，犯罪學家肩負將他緝捕歸案的任務。派拉蒙買了電影拍攝權，並希望由安東尼·霍普金斯飾演殺手 Sam Neill、艾瑪·湯普遜（Emma Thompson）飾演史上第一位加入紐約市警局的女幹員。片廠宣布韓森將擔任導演，委託劇作家黃哲倫（David Henry Hwang）創作劇本，電影預定在 1995 年發行。不過黃哲倫的劇本又經過好幾度的改寫，包括菲利普·考夫曼也寫了一個版本。《綜藝》雜誌報導，韓森因為預算問題辭去導演工作，後來由考夫曼接手。仍舊對劇本不滿意的派拉蒙對於逼近 5 千萬美元的預算更不抱幻想。1996 年，《綜藝》雜誌報導，這個計畫大轉彎。克萊·卡爾失望至極，並拒絕將《沉默的天使》續集的版權賣給好萊塢。SB

奧森·威爾斯不是唯一一掙扎於塞萬提斯創作的傳奇故事的人（見 77 頁），塞吉歐·李昂尼也曾想把這位騎士與他的隨從搬到現代場景。「美國就是唐吉訶德，」李昂尼說，「而桑丘是逐漸了解這個國家的歐洲人，是電影裡頭唯一一個正面的角色。」2000 年，泰瑞·吉利安開始籌拍《刺殺唐吉訶德》，故事描述一個廣告業的主管被送回 17 世紀，結果被唐吉訶德誤認為是桑丘，不過很快地就遇到困難了。在電影開拍的第二天，一場突如其來的大水淹壞了設備，嚴重地改變了拍片現場的模樣。另外，特別學英語來飾演唐吉訶德的法國演員尚·霍什佛（Jean Rochefort），因為椎間盤突出而沒辦法騎馬，電影因而腰斬，儘管吉利安曾力圖重振局勢。最後，吉利的努力換來的唯一成果是 Lost in La Mancha，這部 2002 年的紀錄片描述這部片多災多難的籌拍過程。DN

在芬奇拍完《鬥陣俱樂部》後，各種提案蜂擁而來：《燒烤廚房》（Seared），安東尼·波登（Anthony Bourdain）《廚房機密檔案》（Kitchen Confidential）的改編，布萊德·彼特及班尼西歐·狄奧托羅（Benicio del Toro）主演；法蘭克·米勒極度暴力的長篇漫畫《熱血硬派》（Hard Boiled）；《孤軍奮戰》（They Fought Alone）描述二次大戰，布萊德·彼特主演；《化學粉紅》（Chemical Pink）描述人性在健身世界中扭曲的故事；《反潛烏賊》（Squids），以冷戰時期為背景的驚悚片；《孟威茲》（Mank），編劇赫曼·曼奇維茲的傳記電影；《再生緣》（The Reincarnation of Peter Proud），醞釀許久的 1975 年老片重拍；重拍希區考克的《火車怪客》（Strangers on a Train, 1951）；一部講主廚故事的電影，基努·李維（Keanu Reeves）主演；一部埃及豔后的電影，安潔莉娜·裘莉（Angelina Jolie）主演。《拉瑪任務》是其中的大製作。10 多年來，摩根·費里曼（Morgan Freeman）一直被內定演這部亞瑟·克拉克（Arthur C. Clarke）所寫的傳奇故事。芬奇告訴 MTV 頻道：「這是很棒的作品，但它真的很貴。」SW

神力女超人
WONDER WOMAN, 2007 左右
喬斯·溫登（Joss Whedon）／編劇、導演

在《魔法奇兵》（Buffy the Vampire Slayer）的創作者喬斯·溫登登上《神力女超人》的隱形飛機之前，已經有許許多多的編劇跌落地球。1999年，華納兄弟聘請強·柯恩（Jon Cohen）為製片喬·席爾佛（Joel Silver）及影星珊卓·布拉克（Sandra Bullock）構思劇本。2001年，這個任務落到《小蟻雄兵》（Antz, 1998）的共同編劇陶德·艾寇特（Todd Alcott）身上；接著到了2003年，換成《超人前傳》（Smallville）影集的編劇菲利浦·列文斯（Philip Levens）接棒。2004年，DC漫畫公司的另一個蛇蠍美人貓女在大銀幕吃鱉，溫登於2005年從零開始創作。「我得到授權，去盡情發揮我的特色，」他宣稱。不過到了2007年，他也出局了。「我處理這部電影的手法，沒有人喜歡，」他坦承。演員部分則傳出琳賽·蘿涵的名字，他說：「我從來沒有選出任何女演員。」華納把焦點轉向目前看來同樣虛幻的電影《正義聯盟》（Justice League），神力女超人會在電影中與DC的英雄蝙蝠俠及超人合作。溫登的復仇卻是甜蜜的：他編劇並執導了派拉蒙的《復仇者聯盟》。BMac

愛麗絲夢遊血境
Phantasmagoria: The Visions of Lewis Carroll, 2008 左右
瑪麗蓮·曼森(Marilyn Manson)／編劇、導演

曼森這部描繪《愛麗絲夢遊仙境》（Alice's Adventures in Wonderland）的創作者的電影，將由他自己飾演Carroll，其他演員包括他當時的女友伊凡·瑞秋·伍德（Evan Rachel Wood）、莉莉·蔻兒（Lily Cole，上左，旁為曼森）以及蒂妲·絲雲頓。「一般人很容易誤以為，《愛麗絲夢遊血境》看起來會像是冗長的瑪麗蓮·曼森音樂錄影帶」，與這位重金屬搖滾樂手共同編創劇本的安東尼·希爾瓦（Anthony Silva）反駁。「不過並不是這麼回事。曼森跟我一開始就打定主意，要寫一部嚴肅的心理恐怖片，承襲波蘭斯基跟柏格曼的風格。」籌拍工作一直向前推進，詹姆斯·卡麥隆甚至借了曼森「未來攝影系統」（Future Camera System）以作3D拍攝。後來據傳，電影預告片在柏林影展放映後，評價兩極，導致電影叫停。「我不知道傳聞從何而起，因為大部分的投資人在幾年前就已看過預告片了，」希爾瓦辯稱。儘管如此，好萊塢編劇的罷工、曼森與伍德分手，以及這位搖滾明星的運勢逐漸走下坡，很可能才是電影喊卡的因素。BMac

粉紅鎮
PINKVILLE, 2008 左右
奧利佛·史東／導演

因為曾親身打過越戰，所以史東在拍了《前進高棉》與《七月四日誕生》（Born on the Fourth of July, 1989）之後仍不能把越南拋諸腦後，也是情有可原。2007年傳出《粉紅鎮》籌拍的消息，片名來自1968年「美萊村屠殺事件」（My Lai massacre）的發生地。在該起事件中，美軍在未發現敵軍的情況下，強行殺害老弱婦孺及牲口。一名美軍直升機的飛行員目睹時嘗試降落直升機，作為受害百姓的屏障，並要求機上的槍手開槍射擊不收手的同袍。然而，最後只有一名士兵因此案被定罪。這個駭人聽聞的故事正好適合史東執導，他陸續鎖定查寧·塔圖（Channing Tatum）及席亞·李畢福飾演直升機飛行員，布魯斯·威利飾演將軍，負責調查這起案件及軍方掩飾罪行的舉動。遺憾的是2007年編劇罷工事件讓此計畫翻車。後來威利跑去拍《獵殺代理人》（Surrogates, 2009），史東則跑去拍《喬治·布希之叱吒風雲》（W., 2008）。但在評論發行DVD的《華爾街：金錢萬歲》（Wall Street: Money Never Sleeps）時，導演暗示可能會讓計畫復活。BMac

撰稿人

RA 羅賓・阿斯裘 (Robin Askew)
曾擔任英國布里斯托 (Bristol) 活動情報雜誌 Venue 的電影編輯 (他的影評刊載於 venue.co.uk/film 網站)。目前為 Bristol Post 週末雜誌的電影編輯,同時受雇為任何拿得出現金的人撰寫電影與音樂類文章。他曾經因為被人誤認為羅賓・阿斯維斯 (Robin Askwith) 而登上《衛報》的「更正與說明」欄。

SB 賽門・布洛德 (Simon Brand)
曾撰述亞歷山卓・尤杜洛斯基嘗試改編法蘭克・赫伯特的《沙丘》卻失敗收場的歷史。旅居洛杉磯的英國作家,他十年來擔任 Empire 雜誌的特約編輯,同時也為多家媒體撰稿,包括《星期日泰晤士報》、Q、《觀察家報》(Observer) 以及 Time Out 雜誌。

SC 賽門・克洛克 (Simon Crook)
曾擔任 Total Film 雜誌副總編輯,每月定期為 Empire 雜誌寫稿,專攻你可能聽都沒聽過的冷門電影。曾經訪問過的影人包括:傑夫・布里吉、麥克・李 (Mike Leigh)、傑克・布萊克、史蒂芬・索德柏 (Steven Soderbergh) 等。現居倫敦,喜歡烏賊。推特帳號:sicrook。

AE 安吉・艾瑞果 (Angie Errigo)
為 Empire 雜誌特約編輯,主持介紹電影、娛樂與藝術的廣播與電視節目,曾獲獎肯定。她的文章散見於英國的報紙、雜誌與書籍,並為頂尖的電影工作者與影星擔任問答活動的主持人。著有 Chick Flicks : A Girl's Guide to Movies (Orion, 2004)。

GL 蓋・洛吉 (Guy Lodge)
是出生於南非的電影記者,文章定期刊載於 Variety 雜誌、Time Out、Empire 雜誌以及《衛報》,擁有倫敦電影學院 (London Film School) 編劇碩士學位。現居倫敦。

IN 伊恩・納森 (Ian Nathan)
現工作、居住於倫敦,是作家、製片、廣播人以及雜誌編輯。著有記錄 1979 年經典電影拍片歷史的暢銷書 Alien Vault,以及 Cahiers Du Cinema's Masters of Cinema : Joel and Ethan Coen。他是 Empire 雜誌的總編輯,文章也見於《泰晤士報》及《獨立報》。

BMac 布魯諾・麥當勞 (Bruno MacDonald)
曾編輯出版 1001 Songs You Must Hear Before You Die (Cassell, 2010) 以及 Pink Floyd : Through the Eyes of... (DaCapo, 1997)。

IF 伊恩・費里爾 (Ian Freer)
Empire 雜誌助理編輯。訪問過多位世界大導演,曾為《泰晤士報》、Famous Monsters of Filmland 等報刊撰寫電影文章,並走遍英國廣播公司 Radio 4、Good Morning America 等節目談論電影。著有 The Complete Spielberg (Virgin Books, 2001) 以及 Movie Makers (Quercus Books, 2009)。

DJ 唐・喬林 (Dan Jolin)
Empire 雜誌專題編輯,擔任電影記者 15 年間,見證了兩部 007 電影以及兩部蝙蝠俠電影的拍攝,曾經參訪過皮克斯與吉卜力工作室。

DN 多明尼克・諾蘭 (Dominic Nolan)
小說家與評論家。

DW 戴門・懷斯 (Damon Wise)
Empire 雜誌特約編輯。自 1987 年起擔任電影作家,他的專題文章、訪談以及影評散見於《衛報》、《泰晤士報》及《觀察家報》,雜誌則有 Sight & Sound 以及讓人十分想念的 Neon。他在 1998 年出版了第一本書——英國影星戴安娜・杜絲 (Diana Dors) 的傳記 Come by Sunday (Sidgwick & Jackson)。

CP 克里佛・派特森 (Cleaver Patterson)
影評人、作家,研讀藝術史之餘也銷售古書。Starburst 雜誌以及 The Big Picture 雜誌的特約撰稿人,他寫的影評刊載於 Film International、The People's Movies、CineVue 等網路媒體。

PR 派特・萊德 (Pat Reid)
原為音樂記者,目前為英國連鎖電影院「Cineworld」提供電影資料。他同時擔任英國發行量最高的電影雜誌、老牌的 Cineworld Magazine 編輯,每年發布數百則新聞稿。

SW 賽門・瓦德 (Simon Ward)
定居倫敦的作家與編輯。他的短篇故事集曾獲獎肯定,同時大量為電影與漫畫撰稿。他曾為暢銷書 1001 Songs You Must Hear Before You Die 撰文。

OW 歐文・威廉斯 (Owen Williams)
定期為 Empire 雜誌寫稿,文章也散見於 Death Ray、Rue Morgue、SFX、Film 3 Sixty (隨《衛報》與《標準晚報》免費贈閱) 等刊物以及 Yahoo 網站。

BM 鮑伯・麥克比 (Bob McCabe,)
著有暢銷書 Harry Potter from Page to Screen (Titan Books, 2011) 及 The Pythons' Autobiography by the Pythons (Orion, 2003)。除了為 BBC 主持廣播節目、為報紙雜誌撰稿之外,他還著有 The Authorised Biography of Ronnie Barker (BBC Books, 2004) 以及 Dreams & Nightmares : Terry Gilliam, "The Brothers Grimm" and Other Cautionary Tales of Hollywood (HarperCollins, 2005)。

海報設計師

保羅·伯吉斯 (Paul Burgess)
是自由插畫家、設計師、攝影師與作家。保羅在布萊頓大學（University of Brighton）教授榮譽學士學位課程。他在英國以及海外曾多度參與個展及聯展，從事自由插畫工作已二十餘年。他喜歡拼貼、用過即丟的印刷物（found ephemera）以及 DIY。個人網頁：www.mrpaulburgess.com

伊莎貝·艾勒斯 (Isabel Eeles)
畢業於中央聖馬丁藝術與設計學院（Central Saint Martins School of Art and Design），為主修平面設計的一級榮譽學士。2012 年，她從比賽中脫穎而出，獲得來雅專業沙龍美髮（L' Oreal Professionnel）的造型產品「倫敦癡迷」（London Addixion）設計的機會。她的作品請見 www.isabeleeles.com

瑞奇·福克斯 (Rich Fox)
是自由接案的平面設計師。他曾經為巴西巴拉那聯邦科技大學（Universidade Tecnológica Federal do Paraná）、聯合國兒童基金會（UNICEF）、北愛爾蘭的黨人劇團（Partisan Productions）等單位做品牌、行銷活動與商標設計。他的作品請見 richfoxdesign.tumblr.com。現居英國布里斯托。

荷莉塔·麥當勞 (Herita MacDonald)
是自由接案的平面設計師。她設計出版品、商品包裝、網頁以及企業標誌，媒材包括插畫、印刷、3D 模型及彩繪玻璃。個人網頁：www.heritamacdonald.com

勞倫斯·齊甘 (Lawrence Zeegen)
是教育工作者、設計師與插畫家。身為倫敦藝術大學倫敦傳播學院（London College of Communication, University of the Arts London）設計系的主任，齊甘教授廣告、品牌設計、動畫與遊戲設計、互動設計、插畫，以及文字編排設計等課程。

艾莉森·郝 (Alison Hau)
在英國與香港研讀平面設計。現居倫敦，設計繪圖類的參考書。網個人頁：www.alisonhau.com

湯姆·豪威 (Tom Howey)
定居工作於倫敦，擔任暢銷的繪圖類參考書的視覺設計。

戴米恩·雅克 (Damian Jaques)
在開始做平面設計之前，曾於普茲茅斯理工學院（Portsmouth Polytechnic）與溫布頓藝術學院（Wimbledon College of Art）研讀版畫複製。他是 COIL、Journal of the Moving Image 的共同創辦人及設計；1997 至 2005 年間擔任 Mute 雜誌的視覺設計。他的作品曾刊載於 Typography Now Two—Implosion, Mapping（RotoVision, 2008），magCulture : New Magazine Design（Laurence King, 2003）。

希斯·奇倫 (Heath Killen)
是來自澳洲紐卡索（Newcastle）的平面設計師、藝術指導與設計顧問，The Jacky Winter Group 公司旗下的設計師，客戶類型多元且合作過許多引人曯目的計畫，包括思美洛（Smirnoff）、新南威爾斯派拉業藝廊（Paramount Pictures Art Gallery of New South Wales）、澳洲短片電影節「Tropfest」。他目前擔任澳洲設計雜誌 Desktop 的編輯。

賽門·霍芬 (Simon Halfon)
在倫敦與洛杉磯擔任藝術指導。曾經為喬治·麥可（George Michael）、法蘭克·辛納屈與綠洲合唱團（Oasis）等設計唱片封面與廣告宣傳物。個人網頁：www.simon-halfon.com

派卓·維朵托 (Pedro Vidotto)
主修廣告，有 6 年的藝術指導經驗，4 年的平面設計經驗，客戶來自世界各地。他的創作曾被全國性以及國際性出版品刊載，也出現在極受推崇的設計網站上。

羅德瑞克·米爾斯 (Roderick Mills)
是住在倫敦的插畫家。服務過諸多國際級的顧客，包括 BBC、設計博物館（Design Museum）、英國國家劇院（National Theatre）、巴黎國家歌劇院（Opéra National de Paris）以及《紐約時報》等。他也是一位獲獎肯定的電影工作者，他的電影曾參加過在倫敦當代藝術中心（Institute of Contemporary Arts, ICA）舉辦的倫敦短片電影節、愛丁堡電影節、科克電影節（Cork Film Festival），以及蒙特婁新電影節（Festival Nouveau Cinéma Montréal）。

狄恩·馬丁 (Dean Martin)
是平面設計師與插畫家，現居倫敦。個人網頁：deangmartin@me.com

麥特·尼德 (Matt Needle)
在英國卡地夫（Cardiff）擁有一間設計與插畫工作室，自由接案，多年來參與過包括品牌行銷、插畫與報刊設計等工作。除了這些領域的商業設計之外，他同時經營尼德影印公司以及 LYF 品牌服飾。

傑·蕭 (Jay Shaw)
是海報藝術家，定居於科羅拉多州布隆菲市（Broomfield），曾為多家公司做電影美術設計，包括標準收藏（Criterion Collection）、派拉蒙、溫斯坦影業（The Weinstein Company）以及夢都（Mondo）。

亞希子·史特赫伯格 (Akiko Stehrenberger)
首先在紐約展開設計生涯，為 Spin、The Source、New York Press、Filter 等出版媒體做插畫設計。2004 年搬回洛杉磯後，成為電影海報的藝術指導與設計師。她以手繪創作的得獎海報聞名，作品包括《大快人心》（Funny Games）、《我老爸的房子》（Casa De Mi Padre）、《騷動》（Dust Up）等等。她的作品範例請見：akikomatic.com

重點書目及網站

Berg, Chuck; Erskine, Tom et al
The Encyclopedia of Orson Welles
(Facts on File Inc., 2002)

Broccoli, Cubby; Zec, Donald
When the Snow Melts: The Autobiography of Cubby Broccoli
(Boxtree, 1998)

Cocks, Geoffrey
The Wolf at the Door: Stanley Kubrick, History & the Holocaust
(Peter Lang Publishing Inc., 2004)

Estrin, Mark W. (ed.)
Orson Welles Interviews
(University Press of Mississippi, 2002)

Harryhausen, Ray; Dalton, Tony
The Art of Ray Harryhausen
(Aurum Press Ltd, 2006)

Herbert, Brian
Dreamer of Dune: The Biography of Frank Herbert
(Tor Books, 2004)

Hughes, David
Tales from Development Hell
(Titan Books, 2004)

McBride, Joseph
Steven Spielberg: A Biography
(Faber and Faber, 1997)

Quinlan, David
Quinlan's Film Directors
(Batsford, 1999)

Sackett, Susan; Roddenberry, Gene
The Making of Star Trek The Motion Picture
(Wallaby Books, 1980)

Summers, Anthony
Goddess: The Secret Lives of Marilyn Monroe
(Gollancz, 1985)

Mae Brussell - World Watchers International radio broadcast, March 21, 1982.

Phil Nugent at the Screengrab (2007–2009)

300spartanwarriors.com
aintitcool.com
alfredhitchcockgeek.com
anthemmagazine.com
batman-on-film.com
beatlesbible.com
bestforfilm.com
blastr.com
collider.com
criterion.com
deadline.com
denofgeek.com
duneinfo.com
empireonline.com
english.carlthdreyer.dk
flixist.com
guardian.co.uk/film
horror.about.com
identitytheory.com
ifc.com
ign.com
imdb.com
jigsawlounge.co.uk
jimbelushi.ws
klockworkkugler.com
lynchnet.com
mania.com
philjens.plus.com
powell-pressburger.org
scriptmag.com
sensesofcinema.com
slashfilm.com
superherohype.com
thecityofabsurdity.com
totalfilm.com
uproxx.com
variety.com
war-ofthe-worlds.co.uk
wellesnet.com
wongkarwai.net
writingwithhitchcock.com

索引

圖片版權

Every effort has been made to trace all copyright owners, but if any have been inadvertently overlooked, the publishers would be pleased to make the necessary corrections at the first opportunity. (Key: **t** = top; **c** = centre; **b** = bottom; **l** = left; **r** = right; **tl** = top left; **tr** = top right; **bl** = bottom left; **br** = bottom right)

Thanks to: Chris Bryans for his assistance with *Who Killed Bambi?*; Nick Mason for his assistance with *Dune*; and Dominic Nolan and Simon Ward for setting up this book